陈振濂学术著作集

书法创作是什么

陈振濂 著

上海书画出版社

总　序

陈振濂

　　上海书画出版社社长王立翔兄提出构想，要对近三十年来书法的学术理论研究进行一轮大规模的整理与重建。作为行动之一，是使新时期初曾经叱咤风云、滋生了当代书法美学新学问新气象的《书法研究》复刊，为当代书学理论的飞速发展，及时地提供了一个崭新的、又历史悠久的新空间新领地。我在中国书协分管学术研究工作，对这一重大举措当然是十分赞成。一个出版社，在今天物欲横流、又以经济效益做取舍的"利润的时代"，却独自承担市场风险，甘愿为学术研究付出自己的努力，这样的决策和这样的前瞻性，对我们而言是十分企盼、求之不得的。与王立翔兄相交近二十年，从古籍出版社到书画出版社，眼看着他辛勤耕耘，高屋建瓴，开疆拓土，风生水起，心中自然为他、也为书法学术研究遇到一个好时代而由衷地高兴！

　　从去年开始，王立翔兄就提议，当代三十年中若论书法理论成果与业绩，"陈振濂旋风"是一个不可忽视的重要的标志性的存在，故而应该加以整理与概括，让过去的书学家引出些温暖珍贵的回忆；让今后的年轻书学后辈能充分了解我们从哪里来、今后还可以往哪里去。因此动员我在繁忙的公务、教务和学术艺术活动中，抽出相当

的时间来整理旧著,形成一个"陈振濂学术著作集"系列,由上海书画出版社陆续出版。这既可以配合市场之需,造福后人;也可以为书学史集聚一批有体系的成果留存于当世。

这样的构思当然极好。但因为我的社会公务工作十分芜杂,在大学的日常教学压力很大,自己又在艺术创作上也负担甚重;尤其是已经坚持了五年之久、准备通过十年完成的一部有价值的"代表作"——《当代书法史记》的创作大工程,坚持每日一记,耗费了大量时间。所以在王立翔兄有此建议之后,我也还是迟迟未能着手启动。拖沓年余,十分惭愧。到了2017年夏,再也拖不下去了,遂下定决心,踏踏实实从头做起:先收集已出版的旧书,又作编排,再逐册写出《新刊前言》,每篇约3000字,以某一个课题、一部旧著为契机,通过新撰《新刊前言》,对这一具体领域做一次三十年发展轨迹的梳理。在成批集中进行《新刊前言》撰稿过程中,我自己也经历了一次关于学术史的"洗礼"。三十年学术探索经历,对我而言,其中的迷茫、彷徨、犹豫,不得其解的困惑,豁然开朗后的欣喜,现在想来,种种起伏抑扬,几乎伴随了我的前半生。

列入这个"学术集"的文字,都是三十年以来,在不同时期、不同阶段、不同环境、不同针对面,以及不同写作目标下产生的研究成果。在这次编辑过程中,我向出版社提出的唯一要求,就是保持原书原样。许多著述,反映或者说是代表了当时的认识水平和理论视野。三十年间,也许观察视野更开阔了,研究水平更全面了,但没有当时的筚路蓝缕,没有当时的新硎初试,没有当时的发愿发力,没有当时的绮丽想象,没有当时的雄伟蓝图,今天的学术发展就不会有这样的丰厚成就。之所以强调原汁原味,就是要告诉后来者,改革开放后新时期第一代书学研究的开创者们是怎么走过来的,他们当时想的是什么,他们曾经达到过什么样的高度、宽度与深度,他们的研究方法有哪一些时代特征,在今后,这些著作将会成为当代书学史研究不可或缺的基本素材和原始文献。这是从学术史上做出的一个考虑。

而从这些著述本身看,它们因其当时的开拓性而成为三十年间学习书法时的入门必读书和第一代成果。学书者要获得作为基础能力的各种专业知识和观点,必须先阅读这些书籍和论文以获得基本定位、思考起点和发言权,以使自己从外行进而转为内行。从这个意义上说,每一代都有初学者需要获取基本的专业知识,每一代研究学者

都希望了解和把握前贤已有的成果以为再出发的起点。这样，这些已经横贯了三十年的学术成果就永远拥有稳定的代代传递的读者。今天新刊这些著作，也就是服务于当下的社会大众，服务于书画篆刻界和文艺界。从出版社的角度来说，这样的努力进取，可以呈现出应尽的文化责任，恢复中国"诗书画印"传统文化的目标；而这样的持续推进，正是今天整个社会大力提倡树立中国文化自信、弘扬中华文明的需要。

更重要的是，在这套"学术集"中，除了专题性很强的各项研究著作以外，还有两套系列的书、画、印三位一体的著述群。一是《品味经典》丛书，共十册。书法四册，中国画四册，篆刻两册，均统一体例，以学术札记方式对几千年来书、画、印的名品经典作了细致的展开与点题，还提出许多悬疑未解的学术问题以供后人深入研究。二是关涉书法、国画、篆刻三大门类的现代新型的专业高等教学程序与教学方法。即共分三册的《中国画形式美学的展开——大学中国画艺术形式与技巧的专业训练系统》《书法形式美学的展开——大学书法艺术形式与技巧的专业训练系统》《篆刻形式美学的展开——大学篆刻艺术形式与技巧的专业训练系统》。是对书、画、印三门传统艺术除了纵向体系之外，于横向的方法论应用上进行的大胆改革与创新。近百年新学兴起，尤其是改革开放以来，我们以中国古典的经典内容为旨归，以现代思维与现代逻辑作为方法论，以"训练"程序展开来代替"经验"授受，创造和总结出了一套有着科学检验标准的有形的教学方法。鉴于中国古代的书、画、印，在一个传统的经验架构中，一直缺少一种科学的自证和他证的内涵；而这三部教程，则正是在这方面所做的有益尝试——推进美学新探索，建立教学新体系。

百年中国美术传统（包括教育传统）建立的历程，是一个"西学东渐"，甚至是充分西化的过程。各大美术学院素描、色彩、速写、写生、石膏、人体、透视、解剖等分类课程进入基础训练，以及以油画、版画、雕塑、水彩、水粉艺术设计分科单设；即使在"中国画"一科中，也强调人物、山水、花鸟画分科教学，所有这些，都是不争的"西化"事实。在这样的背景之下，西泠印社反其道而行之，倡导"传统主导""东学西渐"；尤其强调诗、书、画、印一体综合，互为因果，互相辉映，并把它看作是树立中华"文化自信"的一个重要象征和标志。倘如此，则综合书、画、印的《品味经典》十册，和同样综合书、画、印的大学专业训练教程三册，作为整个学术集的一个重镇，对当代百年的书法、国画、篆刻的现代发展，具有改变当代艺术史发展轨迹

的最核心的价值和意义。

从开创学科的书法学、书法美学、书法史学、书法教育学、空间诗学、比较书法学、创作学等等的专题写作，再到诗、书、画、印综合一体的两大套丛书，当然还有诗词研究、中国画美学、篆刻史与美学、日本书法史和欧美相关历史……我希望这套"学术集"能真正勾勒出这三十年来中国书法理论和传统艺术理论发展历程的一个较具典型意义的重要侧面。倘如是，一部学术读物、教科书、学科著作，就足以不朽；作为这个时代的历史理论文献，也足以传诸后世。当然，是否真的不朽，那就要取决于它本身拥有的品质，以及它在当下所发挥的影响力了。

——我十分忐忑地期待着来自业界的评判。

2017 年 7 月 17 日

草于古钱塘颐斋

新刊前言

　　我对"书法创作"这个概念，从初学时不以为然到后来大力提倡，其实经历了一个非常复杂的转换过程。

　　书法有什么"创作"？每天勤学苦练，日积月累，写得好了，技术精到了，不就成名成家了？只要字写得好，功力深，那就是书法家。再弄一个"创作"的名头，这不是故弄玄虚、哗众取宠或者骇人听闻吗？再加上，古代从王羲之、颜真卿、苏东坡、米芾到赵孟頫、董其昌，都是自然写字，技巧精湛笔法好就是一代大师，谁有过什么"创作"？《兰亭序》《祭侄文稿》《黄州寒食诗》都是写字记录诗文，从书法上看就是一个技术展现过程，有必要奢谈"创作"吗？作为其反面的证据，则是书法学习是自己关在书房里每日勤学苦练笔法，并不需要体验生活，更不需要写生和深入社会基层，也不可能像画画那样每幅作品应该具有一种独特形式，还要有不同色调、不同形象、不同构图。还有，书法的书写行为习惯的恒定性表明：它形成一种个人风格后基本不需要有太多改变，最不需要强调"创"，因为风格越固定就显得越成熟，这些，都是与"创作"背道而驰的——它既不求"创"，即时时开拓新境；也不重"作"，即呕心沥血刻意求工并有相应的丰富表现手法。书写本来就是一门匠作的技术，最多是文人雅玩而

1

已。老辈人谆谆教导我们，努力练字，只要有水滴石穿、铁杵磨针的功夫，写得好了自然就成了书法家。

但书写技术的千锤百炼，甚至出神入化，仍然解决不了在作品视觉形式和风格上大批雷同和重复的问题。这样的问题在书斋里或许还过得去，一到公共空间的展览厅，马上显出其贫乏窘迫的尴尬来。亦即是说，再有神来之笔千古绝唱，观众再有审美能力，看五十次一百次，严重审美疲劳，也必生枯燥厌倦之感。就如同每天让你吃同样的菜，再是山珍海味鱼翅熊掌，日日面对，也必避之唯恐不及甚至唾弃。在以审美观赏为中心的书法展览中，这是凡观众皆同此心的共同的价值判断。再笔精墨妙，只要雷同而无新变，则必遭观众鄙夷，全盘否定，弃之不顾。更加之书法成为专业，进入高等教育体制，也不可能日日颜柳，时时二王，如匠人般只以善一技为炫世。而要完成大学学业，也必须是广存博取转益多师。更在四年焚膏继晷学习广博基础之上，还要有毕业创作如国画、油画、版画、雕塑，不能只拿几件平日练习的习作应付毕业，而是要有完整的主题构思、重形式表现的"创作"而非习作，作为有水平有能力取得毕业资格的标志。

于是，在展厅文化和高等专业教育的新的时代背景之下，严格区分平时"习作"和拥有特定目的的"创作"之间的关系，便成了书法究竟能否艺术化的唯一标志。原有的横贯五千年的古代书写行为的要求，随着当下书法所面对的展厅生态与专业教育生态的蓬勃兴盛，急剧"转型升级"，走向更广阔无垠的由审美力量（而不是匠人技术）主导的未来。

也许我是最早敏感地意识到书法的传统写字功能在当下必定会面对新的审美观赏的挑战问题、并且为此投入了大量研究精力的人之一。第一个成果，即是开始构建、倡导"学院派书法创作模式"。请注意，重点是"创作"模式，而不是一般练字的学习模式。当然，既然"创作"这一目标变了，训练技巧的习字式方法也必然会发生相应变化。于是，就有了"主题先行""形式至上""技术本位"的"学院派"创作的"三原则"。主题、形式、技巧，与如何练字无关，但与书法艺术创作却有着最直接的关系。探索十几年之后，有了一批作品，又有了大量的理论积累，遂于 2009 年编成一部八十五万言的《世纪大思辨——"学院派书法创作"理论大系》，由安徽教育出版社出版。这是世纪之交中国书法上一个非常重要的"现象级"事件。它的价值不在于

标新立异，树起了一个学院派的旗帜，而在于努力论证学院派书法创作模式的合理性的同时，还向传统书法本身和它可能有的现代转型，发出了一连串追问与质疑。相比之下，前者关乎"学院派书法创作"一家一派的命运，当然必须正确无误而不贻机时贤后学；但后者牵涉到的是整个当代书法的全范围，其意义要更广泛、更普世、也更根本。

而在从 1998 年至 2009 这十多年之间，我在中国美院、浙江大学的教学体制中，也不断呼吁在大学本科教学的四年级毕业季，必须要开设专门的"书法创作课"。但除了我自己身体力行之外，竟然也极难推广实施。因为首先是没有教师愿意上这门课，其次也不知道怎样上这门课：每天都在写字，要什么专门的"创作课"？字写好了不就是创作了吗？有些教师觉得是画蛇添足，多余这一举；有些教师则是一脸茫然，书法"创作课"？上些什么内容？如果还是临帖技法，那好像又不是创作；但如果让每个同学自由挥毫，任性而为，好像又没什么技术含量，而且让教师在课堂上怎么教？更有极端的观点是："创作"是每个人发乎本性，是不能教的。我记得当时还有相当一部分人振振有词地认为，书法本来就没有什么创作，"创作"是西方传来的玩意儿，本就与老祖宗传下来的书法无关，所以书法肯定不需要创作——可以想见，在世纪之交的时间点上，甚至也许在今天也依然如是：即使在最高层级的大学专业如书法院系里，堪称人才荟萃，也几乎没有人理解书法艺术要设置"创作课"的意义所在。

书法之"创作课"的推广，于我而言显然是一个非常不成功的记录。不过，它也让我清晰地意识到了从书法原有的写字传统观念走向艺术审美改造之任务的艰巨性。"学院派书法创作"是一种全新的模式，社会和书法界大众的接受需要时间，但如果是限于原有的书写性创作模式，难道就一定无所作为了吗？

从 2009 年开始，我有意绕开已经钻研了 15 年的"学院派"书法，不涉"学院派"的主题性创作，只关注传统的书写性创作，一年之内试着举办"心游万物""线条之舞"展，尤其是在中国美术馆举办的"意义追寻"大展，开始领悟到即使不有意强调形式主题，只取单纯的书写行为路径，也可以注入艺术创作的理念的道理。其后一发而不可收，又连续办了"大匠之门"（2010）、"大墨纵横"（2010）、"守望西泠"（2011）、"集古记雅"（2013），尤其是浙江美术馆的"社会责任"群展（2012），提出了一系列专门针对当代书法创作的、多角度的思想命题：比如"展厅文化""阅读书法""民生书

法""非惯性书写""日常书写""思想的创作";直到横贯十年的"书法'史记'"和今年提出的"与时代同频共振"等丰富的思考内容,更还有唤起了"榜书巨制"、金石拓片题跋等等久被遗忘的非平常书写样式。就这样,有了探索"学院派"主题性创作的思想洗礼,又有了这10年的十几个展览,在"展厅文化"时代取得了宝贵的第一手经验;前十五年是"学院派主题性书法创作模式",后十年是书写性创作的融入文史时事,以这样庞大的成果群,来确定书法艺术之必须有"创作"而不仅仅是技巧性写字,应该是有充分的实践积累和强有力的逻辑力量了。

这部《创作是什么?》原由杭州出版社 2012 年出版。其中记录了我当年针对书法创作的一系列原生态思考。绝大部分命题,今天看来还是十分切合时事之需。本书能有幸在八年后再版,并更名为《书法创作是什么》,证明了书法"创作"这一概念随着时间推移越来越深入人心,它是当代书法艺术进步发展、与时俱进的一个风向标。有了这样的风向标,书法作为传统艺术的生命力只会越来越旺盛;书法与时代同行的艺术大目标的实现,必将是当代书法走向高峰的最成功标志。

2019 年 10 月 10 日

于杭州西溪

目 录

六 名家工作室札记

七 其他创作话题

八 文人书法专题

一　新帖学

对古典"帖学"史形态的反思与"新帖学"概念的提出

"帖学"这个概念，是一个宋元以后的概念。它的直接源头，并不是后来被奉为鼻祖的王羲之，而是起源于宋初刻《淳化阁帖》与王著这一代人。我们一直以为相对于"碑学"的刻拓而设立的"帖学"，是指以墨迹形态为代表的文人书迹。但其实，"碑学"有赖于金石的刻拓，"帖学"同样也有赖于木石的刻拓。碑学依托的是工匠的刻拓行为，帖学依托的也未必不是工匠刻拓，区别无非是非文人的篆隶楷书与文人的行草书之间的不同而已。

上古时代并无印刷，故金石刻拓其实起到了一种传播的重大作用。目下可考的像传为蔡邕书的《熹平石经》与魏《正始三体石经》，其实都是为了文化传播的目的，而不是一般意义上的歌功颂德树碑立传。中古时代已有印刷的萌起。如五代到唐已有雕版印刷，而宋代又有毕昇的活字印刷，以文字、文献为文化形态的传播，已不再是一件困难的事。但图像（形象）的复制与传播，却仍然是一个重要的瓶颈。依靠金石、木版刊刻拓制而使图像得以化身千万，满足社会传播与接受的需要，是当时的技术条件下唯一能选择的途径。它与在绘画上盛行木版插图（图像与肖像）直到明清还有像《芥子园画传》之类的木版画谱盛行于世的情况，应该是出于同一理由。可以想见，如果没有清末域外传入的照相制版技术的替代，金石木刻与拓制，可能还是我们的唯一选择。

"帖学"的立足点是刻拓而不是墨迹，这是我们要强调的第一个极为重要的立论依据。尽管它的承接脉络，是以二王为标准的魏晋风韵而不是秦汉丰碑巨额。

一

以刻拓为物质基点的"帖学"，从一开始即显示出它的历史规定性与基本指向。特别是在与"墨迹"为帖的习惯认识对比下，更是见出其历史独特感来。

"墨迹为帖"的习惯认识，是基于毛笔在宣纸（或麻纸、茧纸、竹纸、楮皮纸）上画墨线而必然显露出浓淡干湿以及更进一步的轻重、疾缓的动作过程痕迹而产生的。与金石碑刻的先镌刻后拓墨相比，碑刻拓本在墨线处反映出的，却是"空白"的线形。空白的线形当然无法反映出浓淡干湿与轻重疾缓，因此才有北碑派的崇尚大气磅礴而南帖派的追求笔情墨韵的大概分类或曰先期设定的审美取向——其实它本不是哪个先知先觉的先期设定，而是由具体的物质条件先期"给定"，而后才由一代代书法家们归纳总结而成的。

早期在魏晋时代的二王墨迹，本应该是有浓淡干湿、轻重缓急的墨线变化的类型。即使是大王传世墨迹已近于无，但退一步说，只要有初唐的硬黄响拓勾摹本，从冯承素摹《兰亭序》直到武周时代的《万岁通天帖》所载的大王书翰如《姨母帖》《初月帖》以及《行穰帖》《快雪时晴帖》《孔侍中帖》《丧乱帖》《平安帖》《寒切帖》，虽然是双勾廓填，已经不会再有轻重缓急，但大致的浓淡干湿，却是有可能被刻意保留下来的。这即说，"墨迹为帖"的墨线变化，总还是被保留下来些许，虽然因为是双勾填墨，已经走向很大程度的平面化了，但终究还是"墨迹"的形质，至于从王献之《鸭头丸帖》到王珣《伯远帖》，历智永到欧阳询《梦奠帖》、虞世南《汝南公主墓志》、褚遂良临《兰亭序》以下，孙过庭、张旭、颜真卿、唐玄宗、高闲、杜牧……因为是亲笔所书"墨迹"，自然是在表现笔画的轻重缓急、浓淡干湿方面有着淋漓尽致的效果，从而构成了"帖""墨迹"的基本美学趣旨。

有轻重缓急、浓淡干湿的墨线，就有了时间意义上的运行轨迹，就有了起始与终止，当然也就有了速度与力度的概念。相对于"空间凝固造型"的"时间流动过程"的美学概念，即是从此处被提取出来并形成书法在形式美学方面两大范畴之一的。或许可以更绝对地说：基于墨线的被镌刻（被挖空）而形成的金石碑刻的"北碑派"，在美学上是更指向"空间凝固造型"的；那么反过来，基于墨线的被书写从而反映出浓淡干湿轻重缓急效果的"墨迹书帖"的"南帖派"，在美学上倒应该是更指向"时间流

大事休朕卜并吉肆予告我友邦君越尹氏庶士御事曰予得吉卜予惟以爾庶邦于伐殷逋播臣爾庶邦君越庶士御事罔不反曰艱大民不靜亦惟在王宮邦君室越予小子考翼不可征王害不違卜肆予沖人永思艱曰嗚呼允蠢鰥寡哀哉予造天役遺大投艱于朕身越予沖人不卬自恤義爾邦君越爾多士尹氏御事綏予曰無毖于恤不可不成乃寧考圖功已予惟小子不敢替上帝命天休于寧王興我小邦周寧王惟卜用克綏受茲命今天其相民矧亦惟卜用嗚呼天明畏弼我丕丕基王曰爾惟舊人爾丕克遠省爾知寧王若勤哉天閟毖我成功所予不敢不極卒寧王圖事肆予大化誘我友邦君天棐忱辭其考我民予曷其不于前寧人圖功攸終天亦惟用勤毖我民若有疾予曷敢不于前寧人攸受休畢王曰若昔朕其逝朕言艱日思若考作室既厎法厥子乃弗肯堂矧肯構厥父菑厥子乃弗肯播矧肯獲厥考翼其肯曰予有後弗棄基肆予曷敢不越卬敉寧王大命若兄考乃有友伐厥子民養其勸弗救王曰嗚呼肆哉爾庶邦君越爾御事爽邦由哲亦惟十人迪知上帝命越天棐忱爾時罔敢易法矧今天降戾于周邦惟大艱人誕鄰胥伐于厥室爾亦不知天命不易予永念曰天惟喪殷若穡夫予曷敢不終朕畝天亦惟休于前寧人予曷其極卜敢弗于從率寧人有指疆土矧今卜并吉肆朕誕以爾東征天命不僭卜陳惟若茲惟三月哉生魄周公初基作新大邑于東國洛四方民大和會侯甸男邦采衛百工播民和見士于周周公咸勤乃洪大誥治王若曰孟侯朕其弟小子封惟乃丕顯考文王克明德慎罰不敢侮鰥寡庸庸祗祗威威顯民用肇造我區夏越我一二邦以修我西土惟時怙冒聞于上帝帝休天乃大命文王殪戎殷誕受厥命越厥邦厥民惟時敘乃寡兄勖肆汝小子封在茲東土王曰嗚呼封汝念哉今民將在祇遹乃文考紹聞衣德言往敷求于殷先哲王用保乂民汝丕遠惟商耇成人宅心知訓別求聞由古先哲王用康保民弘于天若德裕乃身不廢在王命

王曰公予小子其退即辟于周命公後四方迪亂未定于宗禮亦未克敉公功迪將其後監我士師工誕保文武受民亂為四輔王曰公定予往已公功肅將祗歡公無困哉我惟無斁其康事公勿替刑四方其世享周公拜手稽首曰王命予來承保乃文祖受命民越乃光烈考武王弘朕恭孺子來相宅其大惇典殷獻民亂為四方新辟作周恭先曰其自時中乂萬邦咸休惟王有成績予旦以多子越御事篤前人成烈答其師作周孚先考朕昭子刑乃單文祖德伻來毖殷乃命寧予以秬鬯二卣曰明禋拜手稽首休享予不敢宿則禋于文王武王惠篤敘無有遘自疾萬年厭于乃德殷乃引考王伻殷乃承敘萬年其永觀朕子懷德戊辰王在新邑烝祭歲文王騂牛一武王騂牛一王命作冊逸祝冊惟告周公其後王賓殺禋咸格王入太室祼王命周公後作冊逸誥在十有二月惟周公誕保文武受命惟七年

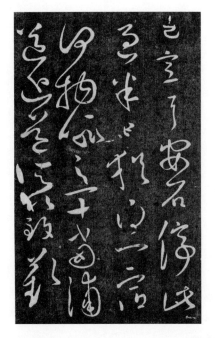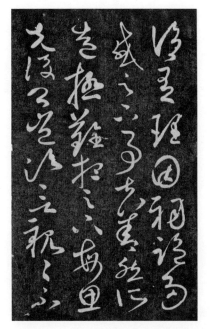

北宋　《淳化阁帖》(局部)

动过程"的。这是一个较为明了易懂的对比。

但当我们把这样一组简单明确的对比关系置于一个"帖学"的循环系统中，却会发现它的尴尬与困惑。如上所言："帖学"并不根植于原始的"墨迹"之中——倘若只是寄期望于寥寥几种墨迹，那几乎不会有多少人有条件介入，更遑论是构成一个横贯上千年流传有绪的"学"系统了。"帖学"之根植于"刻帖"，本来也是一种缺乏图像传播技术手段的无奈之举，"帖"而能刻，当然就有了化身千万的可能性。于是投入者众，才会产生一个"帖学"系统。但"帖"而能刻，却又把"帖"作为"墨迹"的物质条件做了一种致命的变革，以镌刻而不是书写的行为特征，规定了"帖学"的线条除了在外形上接近于墨迹，而在内质上却毋宁说是更接近于碑刻——"空白"的线形，沿线条左右两个边缘刻出的边界而空出中心，这样的做法不正是碑刻的做法吗？那么，学帖者在直接摄取线条美感时，是产生一种墨迹意识还是碑刻意识？显然应该是后者而不是前者。

学"帖"而必须取"刻帖"（是因为印刷术不发达），而"刻帖"所支撑的"帖学"，却是一种更接近于碑刻而不是墨迹的美感类型——特别是在线条美的把握方面，更是如此。于是，我们至少可以为"帖学"下第一个定义：

东汉　《熹平石经·尚书残石》

因为"帖学"根植于刻帖，所以学帖者的立场，应该是更接于"刻"而不是"写"。与学碑者的区别，无非是在于书体之间的差异如篆隶北碑与二王晋韵，或是尺寸之间的差异如丰碑大额与方寸尺牍而已。但论到对书法最本质的线条的"质"，则帖学所培养起来的书法家，其书法与其说是更接近于墨迹，倒不如说是更接近于碑刻。因为无论是刻木石（刻帖）还是刻金石（碑版），其同属于"镌刻"而不是"书写"，却是一个根本意义上的差别。

二

以木、石为载体，以镌刻为技术手段，以墨拓为效果，使得"刻帖"作为一种在当时最有效的图像印刷传播方式风靡天下，而与当时作为先进的文字印刷传播方式的雕版印刷与活字印刷能够并驾齐驱。从传播学角度说，这是一件大好事；从书法名作的普及角度来说，当然也是一件大好事。但从书法线条（用笔）的审美意识培养、特别是高水平的培养而言，却未必都是大好事。

唐　欧阳询《梦奠帖》

唐　虞世南《汝南公主墓志铭》

相传从五代开始，即有《升元帖》的名目传世，而更早的传说，则是自唐初褚遂良即有刻帖。但有确切的物质形态流传有绪的证据，却还是宋初王著奉敕编成的《淳化阁帖》十卷。这即是说：刻帖的实际上的开始，或曰以刻帖为支撑的"帖学"的开始，最早早不过宋初。当然，更进步的结论是：唐代从欧虞褚薛、孙过庭、张旭、怀素、高闲、杜牧、徐浩、颜真卿、柳公权，再早还有智永，应该都不是"帖学"系统孕育出来的成果。换言之，他们所具有的技法意识与线条美感意识，与帖学本来是风马牛不相及的。

无论是从虞世南《汝南公主墓志》、欧阳询《梦奠帖》、褚遂良传《阴符经》或《褚摹兰亭》，一直到颜真卿《刘中使帖》《祭侄文稿》、柳公权《蒙诏帖》、杜牧《张好好诗》，其线条类型与用笔技法，都不是平面的只注重上下提按的。至于张旭《古诗四帖》或怀素《苦笋帖》，笔法既有上下提按更有衄扭裹束绞转，一根线形有好几个方面的变形、变势、变质之效。在整个唐代，举以上这些古法帖作为依据，大约只有三个范例是可以做更进一步的验证性分析的。第一个范例是非常正面的：孙过庭《书谱》中的线条变形、变势、变质技巧极丰富，各种衄扭裹束绞转方法与提按顿挫方法应用浑然一体，可以称是在魏晋笔法之后、"帖学"崛起之前的一次淋漓尽致的极则表现。它应该被推为有唐一代在墨迹书法技巧上的典范。第二个范例是相对反面的：怀素《自叙帖》的线条由于笔走龙蛇，行笔速度极快，于是造成线条变形、变速、变势、变质

的相对简单，而以一种钢丝般的缠绕与开合取胜。这是一种看上去不那么"唐代"的，但是在特殊情况下以速度统辖线形线质的范例：衄扭裹束绞转不够、平直而快捷但不轻浮腻滑。第三个范例，是同为石刻的颜真卿《争座位帖》。如前所述，石刻刻帖本来是较注意平面性、线条展开也是较平面性的：但唯有这个《争座位帖》，是在镌刻时也相应地表现出石刻线条也要体现出的、高难度的衄扭裹束绞转的线质线形线势内容。这种情况，在其后从宋初直到清代的刻帖中几乎没有过的。它至少向我们提示出两个要点：一是石刻本来也可以表现线条的多向度多质感多形式的内容，后世之所以让它平面化，并不完全是镌刻本身的技术限制的原因，而是镌刻者或刻帖的编订者的眼光与理解力有问题。编订者以为线条是平面的双边刻凿空出中线，镌刻者当然不会刻意去表现质感形势如衄扭裹束绞转之类以自找麻烦了。二是《争座位帖》本身，作为镌刻的底本依据，肯定是极精妙的一流顶级法帖。若底本没有这方面的提示，镌刻者再努力也不可能凭空添加向壁虚构。在这方面，我们对颜真卿的技法水平与表现力毫不怀疑——因为已经有一卷墨迹《祭侄文稿》存世，它已经足以表明颜氏线条中衄扭裹束绞转等各类特殊技巧与轻重缓急浓淡干湿等常规技巧之丰富变化的所在。只要《争座位帖》的原迹的底本与《祭侄文稿》相近，它就有了被进一步在石刻中高水平展现的可能性与必然性。

从晚唐历五代到宋初，是线条用笔技法转型的一大关捩。它与刻帖大盛以及"帖学"的兴起，是有着密切联系的；甚至更极端地说：是与王著这个编订者的理解力、审美眼光以及对古典的体察能力有密切关联的。

说王著有如此大的左右时事的能力，可能会被认为言过其实。当然，王著本人也许微不足道，但王著是奉旨编刻，背后又有皇帝的支撑。因此，说王著的影响力大，其实是说宋初太宗与朝廷推广的能力大，这一点想来毋庸赘言。亦即是说：如果有一个以帝王为核心的推广集团，王著也罢或者"张著""李著"，都必然具备这样的影响与左右能力。无非是这个刻帖的机会落到了翰林侍书学士王著身上，才使他有可能"浪得虚名"。

世人批评王著编刻《淳化阁帖》眼界不高，选帖不精，或许还收了许多伪作。但我总以为这样的批评过于皮毛——王著的收伪作固然形象不佳，但这却还是枝节问题。更大的麻烦，倒是在于王著编刻《淳化阁帖》以他的低眼力与低要求，使古代法帖线条一入《阁帖》即被迅速"平面化"，而自魏晋到有唐一代的衄扭裹束绞转的用笔技巧与轻重缓急枯湿浓淡的用笔技巧，却在此中被迅速淡化甚至大量"水土流失"，当然也可以换个角度看：书法线条的原有美感——通过书写的速度、方向、节奏等而形

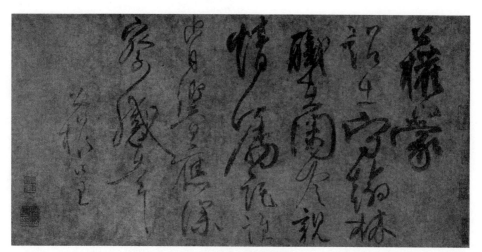

唐　柳公权《蒙诏帖》

成的线条纵深感与立体感乃至厚度，由于受到来自社会的迫切的传播需要的压力，而在刻帖的镌刻过程中被彻底平面化与匀速化。这才是一个于书法史、书法线条审美、书法用笔技巧培养而言更为致命的关键所在。在王著编订《阁帖》时，也许并未意识到这个问题的严重性，甚至他也不是有意为之，但从最终结果来看，这却是一个于我们而言至关重要的话题与反思命题。因为它的无意识，竟然影响决定或左右了宋以后近一千年的书法线条技巧发展的基本轨迹，当然，它也是"帖学"这个学派后几百年的大致发展轨道。

三

王著奉旨编刻《淳化阁帖》，其影响并未在宋初直接体现出来。看宋初欧阳修、蔡襄一代书家，虽然在笔法与线条上已少却许多衂扭裹束绞转之妙，但这还不足以构成一个时代对书法线条的总体认识。欧、蔡以及当时的李建中、梅尧臣所书多是尺牍小件，要谈有意识的衂扭裹束绞转，论自然则并未有从魏晋直传而来的天意，论人力却又无法理性地意识到线条的"非平面化"所拥有的作用与意义，因此，他们的平整，并不足以被归结为王著编刻《阁帖》的影响所至。但在他们之前的杨凝式，竟会有像《神仙起居法》《卢鸿草堂志跋》这样的合乎古法的技巧展现，不啻也表明了宋初欧、蔡的前后接续的地位。但或许他们也是"当局者迷"，并未深刻感受到这种从丰富多变

到平整易学的时代过渡与历史发展取向。欧、蔡以后的苏轼、黄庭坚，完全是师心自用，不自囿于古典笔法系统，虽然也是走的平面化道路，但却不能简单地归为王著以下的《阁帖》系统的影响所致，而米芾、薛绍彭，却是非常有意识地在古代笔法（线条）系统中钻研寻觅，穷尽究极。从目前传世作品来看，尤其是米芾，在用笔的衄扭裹束绞转方面，尽得古法，其实倒是有那么一丝"拨乱反正"的含义，是对逐渐迟滞的欧、蔡与师心自用的苏、黄的一种"逆行"。

随着《淳化阁帖》化身千万以及各种刻帖如《潭帖》《汝帖》《绛帖》《大观太清楼帖》等等在北宋末南宋初的盛行，刻帖作为"帖学"的物质载体的美学影响力进一步扩大。随之而来，刻帖所提供的，被王著等人在一般层次上认可的平面化的线条语汇美感，也如同海平面上的旋涡，一圈圈的扩大，波及书法的各个层面并形成新的权威认识，它已成为新的经典理解与经典样式而为更新代书法家所认同。《淳化阁帖》以及各种出于印刷传播目的而被刊刻的法帖，越来越成为学书者唯一的范本。刻帖所代表的平面化的线条美感，也越来越被认为是经典的本来样式。细观南宋书法，无论是朱熹、陆游、范成大、张即之，要么是脱手随意写文人字而不讲究用笔技巧；要不是在失落了自魏晋以来的衄扭裹束绞转的技巧之后的平面化书写：以平拖与提按为中

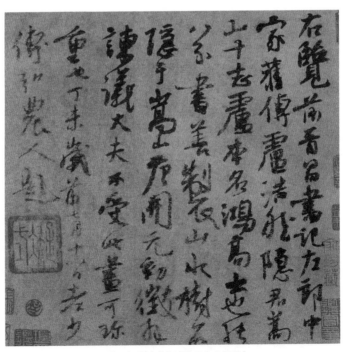

五代　杨凝式《卢鸿草堂十志图跋》

五代　杨凝式《神仙起居法》　　　　　　元　赵孟頫《玄妙观重修三门记》（局部）

心的、动作单一又匀速的书写技巧与习惯。在南宋诸家中，最典型的也许是张即之。这位"禅书"家的线条，几乎是出于平刷而连回护也不太在意，轻重缓急所体现出的节奏与弹性极少，干湿浓淡所体现出来的韵趣他也不太在行，至于对更高层面的讲求厚度与立体感的衄扭裹束绞转的技巧，他更是显得有些迷茫。他的选择立场很清楚——简化：线条效果简化、用笔动作也简化。

　　如果说在张即之是一个特例，那么到了赵孟頫，却逐渐成为一个常例——请注意，这是一种更危险的常例：看赵孟頫楷书如《胆巴碑》或《仇锷墓志铭》《玄妙观重修三门记》等通篇楷书，甚至是他那一手人人叫好的雅致的行书如《兰亭十三跋》等，真诧异于他如何会把抑扬有致的运笔动作处理得如此平实，有时几乎是在平推与平拖。起伏顿挫已经被削弱到最低限度，而衄扭裹束绞转之类，则几乎荡然无存。当然反过来，书写更流畅、技法更简明扼要易于掌握也是事实。世传赵孟頫或还有康里子山能"日写三万字"，我想一个老是在研究过于艺术化的衄扭裹束绞转用笔的"好事者"，决计不可能做到日写三万字。因为那些复杂的动作需要耗费时间，它对实用的书写速度的要求所产生的，应该是负面的影响。

　　平面化的赵孟頫，又被更平面化的董其昌所取代。从"帖学"作为一个系统的成形，

我们看到的就是这样不断地简化。不仅是董其昌，再早的如张弼、陈璧、"三宋二沈"，以及吴门书派的大家沈周、文徵明、唐寅、祝允明以及王宠一辈，差不多都是在平推平拖的用笔习惯中讨生活，如果说祝允明与王宠还是有笔法（线条）流传的承传影响的话，那么沈周与文徵明，却是取法于师心自用的黄庭坚，这种平推平拖的习惯更其明显。我颇怀疑于明代初中期开始由案上卷牍向壁上的中堂大轴长联发展，是否与这种不重衄扭裹束绞转而重平推平拖的简易笔法的流行有关？因为用笔简单了，细斟慢饮的内容越来越缺失，于是干脆写大"以张其气"，大轴长联宜远观，平推平拖的线条没有那么多丰富细腻的小动作，但却足以开张骨格，对结构的排布和大幅整体效果则有重要的控制力，故而大家都向大幅靠拢，一方面现实需要大幅作品，这类技巧正有用武之地；另一方面也适可以避免用笔技巧过于简单、失却衄扭裹束绞转之美的短处。

在这个帖学发展的主流形态之外，当然也有发出另类声音者。比如徐渭即是一个范例。他在一个崇尚中堂大轴而笔法日见简约的时代，在挥洒大草书时，却仍然在每一根线条里用颤抖、扭曲、破锋、刻意顿挫的各种方法，试图使线条丰富化，其间自然就含了一个衄扭裹束绞转的含义在。虽然被时代所压，他不可能去还原晋唐人的典范动作，但就作品本身的效果看，他是有这种意识的。只可惜，魏晋时的衄扭裹束绞转是在挥洒空间不大的尺牍之内，其技巧展现自可炉火纯青；而徐渭面对的是丈二八尺的大幅，写的又是连绵狂草，在这些长线条中如何体现衄扭裹束绞转的技巧魅力，徐渭只是作了一些有益的尝试，但要像二王那样能形成一套技

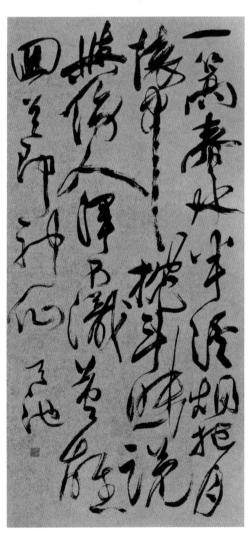

明　徐渭《一篱春水七言诗轴》

法语汇系统，那他无论是时间还是积累也还是远远不够。因此，他的有些极有个性的线条，很像是小幅作品中的衅扭裹束绞转线条动作的放大版，只是还很难做到水乳交融、浑然天成。

清代的行草书，从王铎、傅山以下，也仍然跳不出这个局限。而新崛起的北碑篆隶书，因为依托的是金石学的背景，似乎也不会在魏晋风韵上大做文章。明清时代的帖学，大致上是受囿于赵孟頫的笼罩，当然再早则是王著与《淳化阁帖》等刻帖方式的笼罩；再后则是明代沈周以后董其昌的笼罩。当时的确很诡异，明代中后期的书风与技巧类型，何以枯寂如此？还能作为帖学的代表与赵孟頫分领风骚？现在想来，"帖学"相对于魏晋笔法，本身即是以刻帖为中心日渐枯淡日渐简化，董其昌的方式，正是合乎历史逻辑的，因此他作为帖学的代表，正具有解释历史的典范意义。看看枯淡如董其昌的简单，再看看生硬如张瑞图的简单，谁会否认这是一种技法历史的宿命呢？

四

一部"帖学"史，是一部以刻、拓为载体的刻帖学习史或传播史。由于镌刻对线条的平面化处理的特定效果，"帖学史"的历史，也必然是一个从多向度多形态的线条史，走向简约易写快速、动作固定而

明　张瑞图《行书五律诗轴》

平面化的线条史。站在墨迹的线条立场上看，或以墨迹尤其是魏晋笔法倡导的从轻重缓急、枯湿浓淡到衄扭裹束绞转的丰富线条效果来看，这样的刻帖帖学史，实在是一部被严重曲解、误解了的线条史。正是因为帖学的依赖于刻拓，正是因为由刻拓而引出的误解，赵孟頫才会把线条写得平推平拖动作固定，仅仅有程式化的提按但没有衄扭裹束绞转等更丰富的表现。而他提出的名言："结构因时相沿，用笔千古不易"，这个所谓的"用笔"我们常常会好意地将之理解为是魏晋笔法——但实际上，赵孟頫的"用笔"，应该是指帖学所规定了的、平面化的平推平拖的"用笔"。亦即是说，是被镌刻、拓墨而成的空白的线条（用笔）美感类型，而肯定不是有衄扭裹束绞转的王羲之时代的魏晋笔法原有的线条美感类型。从这个意义上说，因为帖学，他误解了魏晋笔法的

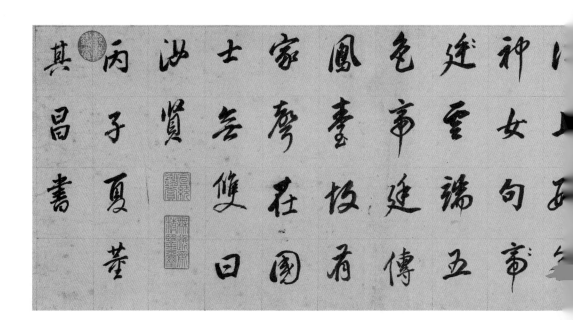

真谛；而我们今天，又一厢情愿地误解了他的本意，从而人为地拔高了他的思考结论。

董其昌作为帖学史上的又一座重镇，又是通过刻帖与拓本（而不是墨迹），对用笔与线条进行了简约化处理。也正是因为他过于简单，在蚪扭裹束绞转方面几乎有目不视、充耳不闻，于是也才会有这一时期书法家们的对字法章法的新探索，和在墨法上的新探索，并以此作为一种另一角度的补偿。像宿墨法、淡墨法、破墨法，特别是王铎的涨墨法，正是建立在用笔技巧的简约化基础之上的一种反弹与弥补。

再进而论之，或许还可以有一种新的假设。连清初碑学的兴起，骎骎欲凌驾于传统帖学之上，以及篆隶书对行草弱态的强势介入，也未始不是对以刻帖为主的"帖学"笔法线条的日趋枯寂简易的一种反弹。以篆隶北碑书为标志的"碑学"，显然是以气

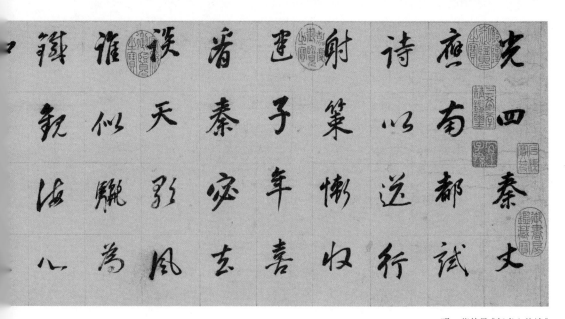

元　赵孟𫖯《归去来辞并序》

明　董其昌《行书七律诗》

格宏大取胜，它对笔法线条细微处的重视，远不如它对大格局大形势大气息的重视。这种对比，很像在"帖学"内部的因为线条表现日趋单薄，而有意从案头尺牍走向中堂大轴长联以求大效果胜的价值取向：能理解明清连绵行草大幅的产生理由，或许就能理解清初篆隶北碑书产生的理由——他们所共同针对的，正是这个日趋贫弱单调简易的"帖学"的线条表现。

亦即是说，王著编订《淳化阁帖》并引起宋代刻帖风气大盛，又因它具有印刷传播功能而当然地成为学习古典的不二法门，从而在各朝各代得到一脉相承的经典延续和权威范式延续，并构成一个形态分明的"帖学"系统，它在名义上是指以魏晋钟王为旨归的审美传统；但在实质上，却是指以钟王墨迹外形为躯壳，而以"刻"——镌刻为核心——由刻拓而不是书迹为标志的平面化线条美感类型作为内质的一种特殊类型：墨迹之"帖"为表，而刻拓之"帖"为里。过去我们以为在一个"帖"字的大招牌之下，墨迹与刻拓并无太大的实质性区别，因此学帖即必然是全盘接受钟王脉乳，但现在才明白：其实我们（限于印刷条件）所学的"帖"（帖学），是一种已被转手翻版过甚至是已被误解过的"帖"。它有"帖"之形，钟还是钟，王还是王，但由于刊刻墨拓而不是书写手迹，因此线条美的许多丰富内容已无奈地被抽空，自然从线条这个书法最根本的元素而言，钟已不是钟、王也不是王了。倘若抱着刻帖以为这就是魏晋名家的精神所聚，那是要南辕北辙、离题万里的。

赵孟頫、董其昌等人本有绝顶的天资，但看他们的线条平推平拖所带来的质量空洞化、语言简单化，却又有感于他们并不明白此中的道理，这实在是令人扼腕三叹的。而由于他们具有领袖群伦的声望与地位，他们的这种理解角度与把握能力，又极大地改变了后人对帖学的视角，从而造成了几百年书法线条技巧日趋浇薄简易、江河日下的尴尬局面。至今为止，元明清以来书家技巧能超越赵、董樊篱者几乎没有。即使有个别的另类者，也是出于个性反叛或性格奇异所致，却鲜见有出于对"帖学"的理性反思全面认识之后的果断而明智的选择。这种情况，让我们想起了两个典型的例子。以苏轼、黄庭坚为代表的线条简易平面化，是出于个性反叛的理由而不是刻帖的影响所致，但以赵孟頫、董其昌为代表的线条简易平面化，却是出于刻帖的直接影响所致，是一种非出于人物性格而是来自审美认知的理由。从以研究帖学的立场看，我们更关注后者的历史启迪价值。

清末康有为大倡尊碑，虽然有赵之谦的"北碑罪人"与张裕钊的"千年以来无与比"的口舌之争，但却与帖学并不相干，而吴昌硕所兴起的篆隶之风，也大抵与帖学无缘。尽管写书札的名家很多，但真正宣称是从二王与阁帖传统承续而来的书坛重镇，从清

末到民国，只有一个沈尹默堪当大任。沈尹默是以帖学传人自居的。他的艺术立场非常清晰而绝不骑墙，这使得他在民国书坛上独领风骚。作为南帖的一代宗师，他的个人成就也许还有争议，但作为倡一代风气的历史人物与领袖群伦的大家，却是众所公认的、毋庸置疑的。

在帖学衰微、北碑独占鳌头之时，大声疾呼"帖学"（此处或可等同于墨迹尺牍手札之类）的正统形象，沈尹默具有"拨乱反正"的气势与实际功业。这一点，只要看看上海书家群聚集了如潘伯鹰、白蕉、邓散木、马公愚等，即可明了。仔细研究一下他的倡"帖"以对峙于"碑"的做法，其具体内容是以二王为正宗，是以二王来指代"帖学"，似乎也是找到了一个关键所在——在帖学系统中，二王尤其是王羲之，的确是一个更主导的基点。由是，沈尹默所倡导、所确定的方向，应该是没有问题的。

限于当时的主客观条件，这一帖学运动在最终的效果上，却并不是无可非议的、反而却是处于一个相当粗浅的层次之上。追究这些主客观条件的限制因素，大致有如下一些：

从主观上说，沈尹默本人并非是专业书法出身，他对书法的理解，大抵是出于一个文化人的综合敏感。哪怕这种敏感有极高的质量，但它仍然缺乏专业人士那种丝丝入扣的分析与把握能力。当然，那个时代书法也没有专业科班的概念，因此于沈尹默而言，这是一个于他而言过于高迈的超要求。

从客观上说：民国时期中国的现代印刷技术还是处于筚路蓝缕阶段，图像印刷都是黑白的，彩色图版印刷几乎没有。因此，与魏碑的

白蕉《行书诗轴》

只看拓片黑白即可相反，墨迹与"帖"应该是看精美的印刷特别是彩色仿真印刷，而在沈尹默时代，较好些的黑白印刷是很难得的，更遑论彩色印刷了。眼界受限制，又是一个他无法摆脱的条件约束。

从历史上说：自宋以来帖学当然以刻帖为主（它本来是基于印刷拓制技术的结果），它已经构成了一个完整的传统形态。这种传统作为已被供奉习惯的"经典"，已经形成强大的传统惯性势力，顺理成章地塑造起了几代、十几代人的观念形态。以刻帖墨拓为标准的、被不断重复、不断塑造而成的"帖学"正统观念，对于墨迹线条内质的把握力，有时反而不如对拓刻线条外形的把握。虽然这与我们所认识到的王羲之时代线条所应具备的质与量构成"南辕北辙"的尴尬关系，但这又必须被认定为是一个无奈的历史事实。沈尹默作为历史进程中"一环"的代表人物，自然也摆脱不掉这过于强大的笼罩与局限。

基于上述诸项理由，于是就有了沈尹默对"帖学"、对王羲之书法"笔法"的特定解读方式。比如他认定"笔笔中锋""腕平掌竖""万毫齐力、平铺纸上"是他领悟的二王笔法的真谛。但其实，这个所谓的二王笔法，是经过刻帖墨拓过滤过的二王笔法，而不是我们从唐摹《初月帖》《孔侍中帖》《频有哀祸帖》，还有陆机《平复帖》、王献之《鸭头丸帖》，王珣《伯远帖》及《李柏尺牍文书》等墨迹中的所获得的原始印象。换言之，沈氏所提出的解读结论，是基于刻帖墨拓的结论，而我们今天所获得的解读结论，是基于印刷墨迹的结论——这当然并不是我们比前人有多高明，而是自20世纪80年代以来中国在彩色印刷技术方面飞速发展、各种法书真迹能借着"乱真"的高技术水平进入寻常百姓家，因此导致我们的眼界大开的时代缘故所致。这样的福

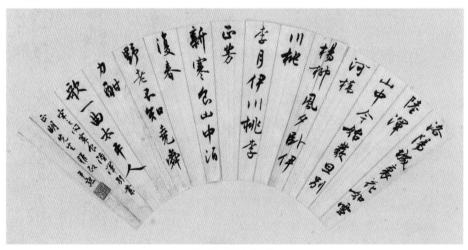

沈尹默《行书扇面》

气与缘分是过去人未可梦见的。

那么，关于"帖学"的一个也许不无沮丧的结论是：从元代（宋末）以来的，以"阁帖"的流行与被奉为范本为标志的贯穿一千多年的"帖学"，竟是一个被不断误解、误读的结果。如果不是印刷文明昌盛，我们可以轻易看到一流的仿真原迹印刷品，并开始有条件真正把握二王帖学的真谛：我们极有可能还会继续误读下去。

五

在精美的古典法帖印刷品映照下的当代帖学书法家们，正在面临着前所未有的尴尬。

与碑学书法的出于草根和历史短暂不同，帖学书法向来是以书法主流形态、以正宗权威自诩。魏碑书法是取材于山野陵谷，是过去不入法眼的另类，鉴于帖学正统的僵滞与烂熟，它是作为一种调节与刺激因素而被引入书法史的。直到今天，在北碑碑学运动已有 150 年的历史之后的今天，在几代北碑名家从阮元到赵之谦、张裕钊、康有为、李瑞清相继进入书法史的今天，其实我们看北碑，还是缺乏一种坦然自如、顺理成章的自信心态。我们还是认定：只有王羲之是正宗，只有二王以下一脉的横贯两千年的书法家才是正宗，北碑书法天然地不能成为正宗：或只有它被纳入帖学系统后才能局部地成为正宗。如果不进入帖学系统，它显然只能是另类而不可能成为正统。这一点，从赵之谦以帖法写碑的现象中，即可窥出端倪。

但在这同时，与生机勃勃但不无山野草莽气的碑学的短暂辉煌相比，悠久但日趋浇薄、日见僵滞、日显窘态又充满了对古典的误解的"帖学"，除了还有经历几千年的固有权威之外，在实际上的风格、技巧、形式魅力方面，却已是乏善可陈。一再去重复王羲之到董其昌、沈尹默的外形式，已经是毫无原创性可言；而再去重复二流水平的以《阁帖》为代表的平面化了的"帖学"，更是毫无价值。但除此之外，我们还有什么可供选择？

20 世纪 80 年代以来的书法新时期中，书法家面对碑学的刺激与帖学自身的不振，大致形成了两个不同方向的选择：

第一，舍弃帖学，另起炉灶。

既然在清代中叶，帖学衰靡可以导致北碑新风的崛起，那么在现在，在碑学已为世所熟悉而无法再有刺激能力；而帖学又无法靠自己振兴的情况下，选择新书法风格自是题中应有之义——从新出土的简牍、民间书法样式中去讨生活——它既不是二王

以下的经典样式，又不是碑刻系统的另类体裁（材料与制作）样式，而是仍然以墨迹、书写为主导，但却取更"草根"、更民间、更有书写的原生态的趣味，来完成一种"另起炉灶"的位移。它走的不是碑刻拓本之路，更不是二王经典，毋宁说：它倒是在决绝地舍弃二王经典并反其道而行之，或是在遇到二王经典的困境后绕开障碍另择新途，并因其"民间书法"的新鲜口号而获得大众的青睐。近年来的"流行书风""民间书风"的倡导，其实所展示出的，正是这样一种时代选择的含义。

基于这样的认知，我们或许可以把当下的"流行""民间"看作是清代"碑学"的同义语。它们都是对二王经典的一种反弹。它们都是针对二王经典（帖学经典）走投无路、江河日下而发的。它们选择的方向都是绕开这个障碍而另起炉灶——知道"帖学"的历史太悠久、形象太权威、样式太正宗、但现状又太困难之后的"知难而退""另觅新途"，是绕着走而避免作正面碰撞。

第二，深化帖学，发掘新义。

帖学在当下的衰靡现状并不等于帖学一定无路可走。但在原有的解读（误读）方式不改变的前提下，帖学的衰落是不可避免的。那么，在舍弃帖学另起炉灶的一种选择之外，当然也可以存在着另一种选择：以深化帖学内涵，寻找新发掘的选择。如果说舍弃帖学另起炉灶，是基于"帖学"（二王经典）本身作为内容已趋没落的认识的话，那么深化帖学发掘新义的选择，是建立在"帖学"本身并未一定衰落、但它的旧有解读方式（手段与过程）则落伍了的这样一种认识之上。前者是因为目标内容的消失而另寻新途，后者则认为目标内容并未失落但方法手段却需要大幅调整。以深入探究二王经典本义而摆脱以《阁帖》刻帖为标志的理解模式，进而摆脱从宋元以降直至沈尹默的解读（误读）程式，使深化"帖学"得以从一个崭新的以原迹为准、以墨迹（仿真印刷）为准的判断出发点起步。比如关于魏晋笔法究竟应该是何等形态？二王笔法是什么样的线条效果，用笔中平面伸展与提按顿挫、衄扭裹束绞转之间的关系，书写姿势与道具（案椅）之间的关系，材料与工具即纸帛简牍与毛笔与墨之间的表现能力问题，硬黄响拓勾摹的真实度问题。像这样一些对"帖学"根本元素进行持续不断的追问与探索，是属于不改弦更辙而坚持原有方向，但却希望觅得新方法的一种艰难尝试。我们把这种尝试，理解为遇到障碍不绕开走、却"一条死胡同扎到底"的方式。目前正在推进的当代"新帖学"运动，正是这样一种不无迂阔的"认死理"之嫌的选择方式。

避难就易绕开走的方式，为书法带来了多元的营养结构。而深化发掘认死理的方式，则使"帖学"自身的内涵与构成更见准确清晰，这两者之间本不存在高下之分，

但却有着取向不同的异同之分。历史的运动、书法史的运动告诉我们：在对任何一个学术（艺术）目标进行展开时，两种方式一直是在互相交替交叉展开着的。当种趋向（如帖学）在长期的稳定运行渐成凝固态时，"绕开走"另起炉灶是一个极好的办法，它对形成艺术创作多元丰富的健康格局有极大好处，但在"绕开走"的形势渐趋浮躁、唯新是尚之时，则"认死理"的钻研与深入又是必不可少的。它对于深化与发掘一个原本耳熟能详的课题对象并达到新的高度，具有极为重要的价值与意义。因为它可以告诉我们这一代人的智慧与才华所在，揭示出这一时代的历史高度之所在，同时也反映出这一时代的研究基础之所在没有一流的学术积累与学术判断力，"认死理"的新帖学思维就显现不出来，但没有一流的学术物质条件支撑（如印刷技术、复制技术），"认死理"的新帖学思维也同样会失却生存基础。

在以"民间书风""流行书风"为标志的书法当下发展已有将十年积累，针对"帖学"衰微而"绕开走"的方式已经在书界形成共识之时，强调对"帖学"中积极意义的再发掘再深化而形成的"认死理"方式，也许正是目下的书法界所非常需要的——它作为非"民间书风"的"新帖学"理念，又是充满了学术探险精神的理念，在当代

郭店楚简 睡虎地秦简

历史进程中理应发挥更加关键的作用。

我个人之所以比较钟情于"认死理"的"新帖学"钻研方式，并花工夫对二王笔法、魏晋法帖之线条形态、刻帖拓本的平面化问题，以及关于衄扭裹束绞转等一整套技法语言乃至起居姿势工具材料之类，进行尽可能全面的梳理与实证，即是在于我始终认为，对《阁帖》为标志的帖学传统的解读应该还远远未到穷尽时——过去有很多都是误读、曲解，可能也有一些相对有价值的正解，但还少却许多深入精髓的高层次的理解，那么在今后，我们或许可以在不"绕开走"的前提之上，对今天生存环境中的"帖学"进行"认死理"式的研究与开掘，而它才是帖学的本体与本脉的立场而不是一种变异了的立场。有如 20 年间我们在推进书法现代化进程中，对传统的书法艺术究竟应该如何改革以适应开放的时代，也有过很多思考与拟出的答案。但在当时，要跟上时代，则必须抛弃旧传统，于是要塑造新时代的书法，绝大多数的选择，正是"绕开走"——以引进西方为主旨而抛弃旧书法的"现代派书法"的形成，即是这种"绕开走"的答案的实践结果：绕开既有传统的旧格式，另起炉灶寻找新形式。但反过来，正是在当时，我们也是寻找到另一条"认死理"的荆棘之途：以深化与发掘旧书法传统中的新解读为旨归的"学院派书法创作模式"；以"技术本位""形式至上""主题先行"三位一体的"学院派书法创作模式"的被提出并被认真地付诸实践，实与今天提出"新帖学"是基于同一个逻辑起点。其特征是，在尊重"摒弃帖学、另起炉灶"式"绕开走"的选择思考（扩大而言即书法改革进程中的现代派书法）之同时，保持自己的独特性，以"深化帖学，发掘新义"式"认死理"的选择（扩大而言即书法改革进程中的学院派书法），来寻觅书法在当下时代的新境界——请注意：在我们的立场上，强调的是实实在在地"发掘新义"而不是虚幻地"创造（发明）新义"。书法之"义"本来即有，它横贯五千年，无须我们今天以个人（哪怕能活 100 年）的有限才智去勉强对抗而且还绝无成功的希望。正相反，我们应该抛弃种种浮华虚幻的所谓"发明创造"，而去认认真真地发掘旧传统中的精华，有些正是几千年来代代古圣贤限于客观物质条件所未能真正发现、把握的内容。而经过我们实实在在的"认死理"式的发掘，许多旧精华即会产生出新内涵，正是这些基于每个时代层出不穷的发掘与深化以及还有被指为迂阔的"认死理"式的再解读。构成了一个个书法史阶段的"链接"形志，当然也构成了"新帖学"在当下的基本意义。

从唐摹"晋帖"看魏晋笔法之本相

——关于日本藏《孔侍中》《丧乱》诸帖引出的话题

一

　　研究中国古代书法中的"笔法"现象，不但要看中国流传有绪的法帖碑版书迹，还要借助于上古、中古时期中外书法交流事实的便利，从域外流传的书迹中去分析判新中国上古、中古时代书法的"本相"。在目前人人引为正宗，但又很难解释清楚的所谓"二王笔法"或"魏晋笔法"的研究方面，由于宋元以后将近千年的代代嬗递与不断被解释、再解释，我们已经很难分析清楚什么是古典书法之"本相"，什么却是经由后人解释成立的"后人的'本相'"；遂至一个对二王笔法技巧的定位定性与解读，历代以来言人人殊。有米芾式的解读、有赵孟頫式的解读、有董其昌式的解读，也有王铎式的解读，更有近代以来沈尹默式的解读。此外，通过"兰亭论辩"而出现的郭沫若式的解读，也曾在当时风行天下。但究其本来，二王时，或更准确地说是王羲之时代的"魏晋笔法"或还有"晋帖古法"，究竟是何等样式，恐怕仍然是今人难于简单加以确定的。世人把其中的原因，主要归于王羲之没有可靠的真迹留传于后世，所留下的都是唐摹本或临本，因此不足为凭。这当然是个十分充足的理由。但即便是依靠摹本临本，是否就一定没有蛛丝马迹可寻可按？在"师心自用"的唐人临摹本与"亦步亦趋"的唐人摹本中，是否可以分辨出些许唐前用笔方法的消息来呢？

东晋 王羲之《丧乱帖》《二谢帖》《得示帖》

关涉王羲之的唐摹本，除《万岁通天帖》所收录的《姨母帖》《初月帖》，至今传世的唐摹本所涉及的名帖，主要有《寒切帖》《远宦帖》《奉橘帖》《妹至帖》《行穰帖》《游目帖》《快雪时晴帖》《旃帖》等。本次从日本借展的《丧乱帖》（日本官内厅藏）、《孔侍中帖》（前田育德会藏），应该是这批摹帖中的两种。此外，《得示帖》《二谢帖》《频有哀祸帖》应该也是其中非常主要的组成部分[1]。

唐人双勾廓填的水平极高[2]，又是出于唐太宗这位书法皇帝的嗜好，精益求精，不肯苟且，自是题中应有之义。但考虑到在硬黄响拓双勾廓填之时，如冯承素、赵模等名手的水平仍有高下之分，又勾摹时有掺以己意与忠实于原作之分，在这批双勾廓填的摹本中，仍然能够分出一些大致的差别类型。比如，我们可以将《远宦帖》《平

（1）传世唐摹本的分布，主要是在日本、美国等国家与大陆、台湾。其主要的法帖所在，统计如下：
　　① 日本藏《丧乱帖》（宫内厅）《孔侍中帖》（前田育德会）
　　② 美国藏《行穰帖》（普林斯顿大学美术馆）
　　③ 英国藏《瞻近、龙保帖》（伦敦大英图书馆）
　　④ 法国藏《旃帖》（巴黎国立图书馆）
　　⑤ 中国大陆藏《姨母帖》（辽宁省博物馆）《初月帖》（辽宁省博物馆）《寒切帖》（天津市艺术博物馆）
　　⑥ 中国台湾藏《远宦帖》（台北故宫博物院）《奉橘帖》三帖（台北故宫博物院）《快雪时晴帖》（台北故宫博物院）
　　⑦ 个人藏（具体情形不明）《妹至帖》《游目帖》《大报帖》
（2）传世王羲之尺牍书札的唐摹本，主要集中在唐太宗与高宗、武后朝。唐太宗酷嗜书法，最喜王羲之，曾在贞观内府聚集了一批硬黄摹拓高手，如冯承素、赵模、诸葛贞、汤普彻、韩道政等，摹拓名帖甚多。神龙本《兰亭序》，即是内廷冯承素摹本。武则天朝则有《万岁通天帖》丛帖可以为证。共收《姨母》《初月》《疖肿》等十种唐摹本。末有"万岁通天二年四月三日王方庆进"，是因为武氏征集王羲之之墨迹，王方庆将家藏祖上28人书迹进呈，武则天命工双勾廓填而成。

安帖》《奉橘帖》《妹至帖》《游目帖》《旃帖》《快雪时晴帖》等作为一类，是非常符合后世对"晋帖"笔法解读的角度与方式的类型。又把《丧乱帖》《孔侍中帖》《初月帖》《二谢帖》《得示帖》《频有哀祸帖》《行穰帖》等作为另一类，是不太符合后世的"晋帖"笔法印象的类型。两种不同的类型也许不存在水平优劣的问题，却会反映出初唐摹拓手们对"晋法"的理解能力的差异：一部分摹拓手们抛弃自己的主观解读方式，尽量在"无我"境界中忠实于原迹线条（用笔）的形态传递，而另一部分摹拓手们则在摹拓过程中融入了自己（时代）的审美趣味，或是由于自控能力不够而无法压抑自己的个性，从而在摹拓过程中显示出作为初唐时人难以避免的口味与线条理解。如果把前者归结为工匠摹拓亦步亦趋而抛弃个性的"忠实派"，那么后者则是裹挟着个性理解的艺术家式的"发挥派"。从个人能力上看，显然是"发挥派"为高，但从准确传达"晋法"原意（它是摹拓而不是临习的目的所在）的立场上说，却又是"忠实派"为胜。孰是孰非，有时真的难以遽断。

要想了解"晋帖""晋人笔法"的真谛，当然应更多地关注："忠实派"那些不无工匠技能式的摹拓效果——因为正是在这种亦步亦趋中，传递出更多的"晋"时书迹的信息来而不是混杂着初唐人口味的"晋法"。这样，我们就找到了第一个立足点：以唐摹本王羲之书迹为切入口与依凭的、以上追魏晋笔法特别是"晋帖"风姿为鹄的思考过程与实际检验过程。唐摹本是一个笼统的对象，在其中有"发挥派"与"忠实派"之分，我们能引为依据的，应该是后者而不是前者。

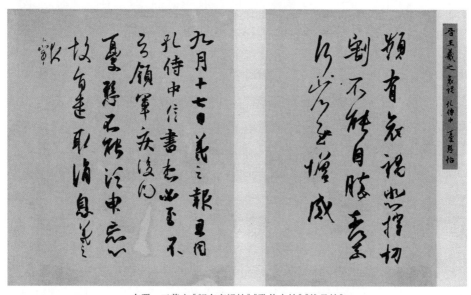

东晋　王羲之《频有哀祸帖》《孔侍中帖》《忧悬帖》

以此为标准，则早已流失海外的法帖中，现存日本的《丧乱帖》（日本宫内厅藏）、《孔侍中帖》（日本前田育德会藏）、《二谢帖》《得示帖》（日本皇室藏）以及《行穰帖》（美国普林斯顿大学美术馆藏）等，皆应作为"忠实派"摹拓的代表而受到我们广泛的关注。当然与此同时，现存中国的《姨母帖》（辽宁省博物馆藏）、《初月帖》（辽宁省博物馆藏）也应被归为此类。伸延一下的说明是：传为王羲之的冯承素摹《兰亭序》，则明显不属于此类；而反过来，现存上海博物馆的王献之《鸭头丸帖》、现存故宫博物院的王珣《伯远帖》，虽然是王羲之后代所书，但却同样反映出典型的"晋帖"风范，可与诸家摹本中"忠实派"晋帖相并肩。

<h2 style="text-align:center">二</h2>

把今存王羲之唐摹本作"忠实派"与"发挥派"的区分，其依据是什么？

相对于临写的勾摹，在字形间架上的差异应该是不大的——临写是面对面。所视所察，要通过眼力的捕捉、脑的思考、手的表现各道关口，才能传递到临本上，因此临本的字形间架与原作有差别，是顺理成章的事——这是一种模仿过程中十分正常的现象，但硬黄响拓的勾摹不同：勾摹是将摹纸（绢）覆盖于原迹之上的复印拷贝，字形间架在这种覆盖式的复印拷贝过程中，几乎可以做到丝毫不走样，是最具有"忠实"效果的。字形间架尚如此，大到章法布局，当然更不会有什么差错。唯一能出现差异的，应该是线条、用笔、笔法。在勾摹的过程中，唯有对线条的粗细、枯湿、疾迟、轻重，由于是再一次还原，无论是当时的动作还是笔墨质量，都不可能百分之百地忠实再现。原迹为疾而勾摹为徐、原迹为枯而勾摹为润、原迹为折而勾摹成转、原迹为锐而勾摹为钝……这些都是极有可能的。粗劣者自不必言，即使是一流高手，也只能把其间的差距尽量缩小但不可能保证百分之百没有。而更牵涉到具体的线条外形与质量，更可能因为时代所压、理解角度不同等种种原因，而呈现出明显的差别来。而这正成为我们对各种唐摹本作"忠实派""发挥派"分类的一个最主要的抓手。

"晋帖"与魏晋笔法的基本形状，本来应该是怎样的？结合今传陆机《平复帖》、王献之《鸭头丸帖》、王珣《伯远帖》诸名迹，以及作为参照的新出土魏晋西域楼兰残纸书迹，其线条特征应该是以"扭转""裹绞"和"提按""顿挫"位置不固定为特征——在楷书成熟以前，在点画撇捺还没有形成固定的"起""收"、回锋、藏锋动作之时，晋人作书是没有那么多规矩与法度的——从这个意义上说，所谓的"魏晋笔法"本来即是靠不住的提法：因为魏晋时人并没有什么固定的"法"，更没有后来被理解

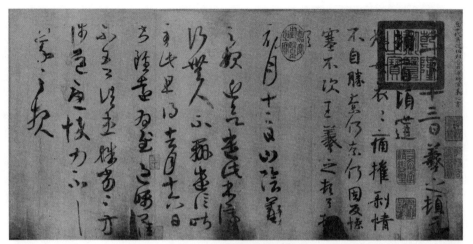

东晋　王羲之《姨母帖》《初月帖》

得越来越僵滞的"成法"，在当时，是怎么写得好看、方便，即怎么写。我们今天沿用它，只是为了约定俗成的叙述方便而已。

这样，即可以用一种"反证法"来廓清"晋帖"的基本特征。当我们无法从正面叙述说明什么是晋人的线条特质时，一个最简单的反证是：只要离唐楷的固定法则越远，则越接近晋法。唐宋以后的书法技巧，在间架上线条上（用笔上）几乎无人能逃得出唐代楷法在技巧动作上的全面笼罩，那么只要能远离这种"后世笼罩"的，应该即是"晋帖"的本相。《平复帖》《鸭头丸帖》《伯远帖》应该都是这样的典范，而《兰亭序》，则是接受这种笼罩的典范。

回到唐摹本的主题上来：《初月帖》《二谢帖》《得示帖》《频有哀祸帖》《丧乱帖》《孔侍中帖》等，即是与唐代楷法的动作特征格格不入的。但《快雪时晴帖》《远宦帖》等的用笔动作则明显能看得出有唐法习惯的笼罩。其主要特征，是每有笔画，头尾必有固定位置的顿挫动作，而中段大抵平铺直推。

沈尹默先生为研究二王的专家，但他在对二王解读时，曾经提出过一个技法要领：是要"万毫齐力"，要笔毫"平铺纸上"[1]。而在对这批唐摹本的线条进行细致分析之后，鄙意以为所谓的"晋帖""二王之法"的要领，恰恰不是"万毫齐力"而只是笔柱笔尖部分着力，而笔毫也绝不可以"平铺"，相反应该在"衅扭""裹束""绞转"的运

（1）沈尹默先生的"万毫齐力"、笔毫"平铺纸上"以及"腕平掌竖"的执笔法，可参见他的几篇主要的书学论文，如《二王书法管窥》《执笔五字法》《历代名家学书经验谈辑要释义》《六十年来学书过程简述》。详见马国权编：《沈尹默论书丛稿》，三联书店、岭南美术出版社，1981年第一版。

东晋　王羲之《快雪时晴帖》

动过程中不断变换方向与调节进退，正是因为这样的特定技巧，故而"晋帖"中的许多典范之作，其线形都是不固定的——不但头尾顿挫不固定，且运行的速度节奏也绝不固定，至于行进的方向更不固定。《鸭头丸帖》中有许多偏侧的束腰型线条，《伯远帖》中有许多香蕉形线条，《平复帖》中有许多刮笔与擦笔，都是依赖于"衄扭""裹束""绞转"的方法，而肯定不是"平铺纸上""万毫齐力"的唐以后方法。

现藏日本的《丧乱帖》《孔侍中帖》《频有哀祸帖》等，更是在许多局部细节上显露出极强的"晋帖"特征来。《丧乱帖》中"肝""当"等字的写法，《孔侍中帖》中的"不能""泛申""忘心"各字的写法，《频有哀祸帖》中的"摧切""增感"各字的写法，皆是以"衄扭""裹束""绞转"之法为之而并无"平铺"之意，按现在我们的书写经验来推断，这些线条无论是形状还是质量，有时是不无古怪、违反常规的。

之所以会有"违反常规"的判断，我以为应该与"晋帖"的书写环境有很大关系。从晋人书写的外部环境而论，诚如本师沙孟海先生所论的那样：魏晋时人的生活起居，首先是低案席地而坐，而不是宋以后的高案高椅，眼、手的位置远远高于案、纸的位置。其次是执笔方法，是斜执笔单钩，而不是今天我们已经习惯了的竖执笔五指环执法[1]。记得以前沈尹默先生提倡的"指实掌虚"、特别是"腕平掌竖"之法，我以为亦非是魏晋时人的本相。再次应该还有工具的问题。当时的笔毫是硬毫，如鼠须、兔毫、狸毫、鹿毫，但肯定不是柔软丰厚的羊毫，且笔甚尖小，又是写在楮皮纸或是茧纸上，

（1）沙孟海先生关于古代书法执笔书写方面的考证，详见《书法史上的若干问题》《古代书法执笔初探》等论文。详见《沙孟海论书文集》，上海书画出版社，1997 年第一版，第 518、614 页。

当然也就不存在"平铺纸上"的可能性。总之，今天人看来不无古怪，违反常规，其实是因为书写的外部生活环境与工具都已不同之故，若了解了这些变故，其实是并不古怪、也不反常规的。

唐以后的楷书意识的崛起与占据主导地位，又加以高案高座、五指执笔之法盛行，还有各色纸墨的变化，或许还有字幅越写越大，种种缘由，导致了唐楷以降的点画动作顿挫位置固定，以及平推平拖方法的盛行，或还有如前所述的"万毫齐

东晋　王羲之《远宦帖》

力""平铺纸上""腕平掌竖"等系列新的技法要领的产生。这些要领再配上端正的正书结构间架，形成了针对"晋帖"的"反道而动"的"唐后新法"的基本内容。而我们在这样的氛围中浸淫了一千多年，再回过头来看作为"晋帖古法"的"魏晋笔法"，看唐摹本中那些真正具有"晋法"的线条内容，反而徒生怪异之感。而所取的应对态度，要么是曲解它，以今天的经验去套它；要么是拒绝它，视它为怪异而无视其存在（但其实它才是真正的传统）。其实也不光是今天，在唐代，以唐摹本为代表的当时人理解视角，不也已经有了正解和曲解即"忠实派"与"发挥派"两种价值取向了吗？

三

我们所看到的魏晋法帖（或直接指称为晋帖）如果不算近百年来出土的如晋简、晋人经卷之类民间书法系统的内容，那么它应当是指以下几种大致的类型：

（一）刻帖中的晋帖——以《淳化阁帖》为首的，包含了后世许多刻帖中所收录的晋帖。《淳化阁帖》中专门为王羲之列专卷三卷，后世刻帖也无不将王羲之作为书圣，这些都足以表明：刻帖拓本中的"晋帖"部分内容，应该是我们重点研究的一个对象。

（二）摹本中的晋帖——主要是指以唐太宗到武则天的《万岁通天帖》之类为基础的摹本（临本）系列。其中当然应该包括《兰亭序》摹本如冯承素摹本、褚遂良临本、虞世南摹本等等。但凡双勾廓填硬黄响拓者皆属此类。它，更是我们重点研究的主要对象内容。

（三）作为原物的晋帖——包括如陆机《平复帖》、西域出土的如《李柏尺牍文书》系列，以及今藏上海博物馆王献之《鸭头丸帖》等，这部分内容数量极少，但可依凭度却极高，自然是魏晋笔法的主要依照基准。

以这三种类型来追溯"晋帖""魏晋笔法"的本相，自有各自的优势当然也会带来各自的问题。比如，以《淳化阁帖》为代表直到清代《三希堂法帖》乃至许多明清私家刻帖，虽然广收二王法书遗迹，甚至有许多二王遗墨真迹已不传，唯赖这些刻帖才偶存面目之大略，若论功劳着实不小，但若以传二王之真谛而言，刻帖的"刻"：沿着线条两端关注外形（而必然忽视中间的质感与肌理感）；与"拓"：同样是以线条两端为主而不考虑虚空的笔画线条中间的内容，使得它更易于表达平推平拖、"平铺纸上""万毫齐力"的简单视觉效果，但却无法表达纵深感、立体感、厚度、速度等一系列更细腻的效果，而后者恰恰是"晋帖古法""魏晋笔法"所代表、所创造的"衄扭""裹束""绞转"的真正效果。无论是"衄扭""裹束"还是"绞转"，有个共同前提，即是不平面化而有立体感与纵深感；而刻帖与拓本，正是走向平面化的无奈的技

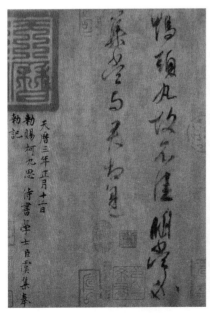
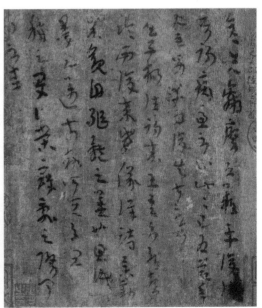

东晋　王献之《鸭头丸帖》　　　　西晋　陆机《平复帖》

术选择（在没有图像印刷技术的情况下），因此，无论《淳化阁帖》中第六到八卷收王羲之书法数十件，还是九、十卷收王献之书法，其实都只是徒存形貌而已，并无真正有价值的线条（笔法）展现。从某种意义上说，刻帖中所体现出来的以平面化为特征的拓片线条，本来是与"晋帖""魏晋笔法"中强调纵深、立体效果的质感背道而驰。《淳化阁帖》是如此；后来的《潭帖》《绛帖》《大观帖》《汝帖》《鼎帖》《淳熙秘阁续帖》《宝晋斋法帖》以及专摹王羲之书的《澄清堂帖》，及宋元明清各家法帖中的摹王书，大抵都是如此背道而驰；只是在字形间架上能稍存其真的[1]。

或许更可以说，不管摹刻是否精良，只要刻帖拓本这个技术过程不变，则永远也不可能在虚空的墨拓线条外形中找到真正的"衄扭""裹束""绞转"的晋法真谛。这也可以说是"物质"决定"精神"。宋太宗刻《淳化阁帖》、清高宗刻《三希堂法帖》，虽然前后相差千年，但其所得所获与所失，则同一也。

第二种类型则是硬黄响拓双勾廓填的摹本。以唐摹本为最可靠的依凭，是因为唐太宗内府聚集了第一流的摹拓高手，而他又以九五之尊号令全国捐出了数以千计的王羲之墨迹，在摹拓资源上有着无可比拟的优势。再者他又是一个一流的书法高手，眼光极其精确。此外在摹拓过程中的环境保障与物质保障，也无人望其项背。在唐初之前，没有这方面的史实记载，以唐摹本为标准，首先是基于上述这些足够充分的理由。

如前所述，唐摹本中有不同的"忠实派""发挥派"两种类型。本来，双勾廓填，也是着眼于线条的两根边线而忽略中间（大抵在中间只是填墨而已），但问题是，第一与刻拓相比，双勾所规定的线条轮廓要精细得多，这为"晋帖"的"衄扭""裹束""绞转"的技巧质量表现留下了比"刻""拓"充分得多的施展空间。第二是在"廓填"之时，无法做到所有的线条部位墨色一致均匀而"平面化"，相反，略轻略重、略浓略淡、略涩略润，是填墨过程中无法避免的，而这反而使摹本的墨线具有意外的层次感与节奏感。当然，限于线条外形的界限，平推平拖的"平行边界"式线条，即使在填墨时再有变化，也还让人感觉不到"晋帖古法"的意韵，但如果在外形上也注意种种"香蕉型""束腰型"

（1）关于刻帖墨拓本与墨迹之间在线条上的差异，其实早已有专家们注意到了。最有对比效果的是日本二玄社出版的《王羲之尺牍集》（上）（下）的编排，见《中国法书选》第12、13卷。在其中，收入王羲之《姨母帖》唐摹本，即配以《真赏斋帖》的《姨母帖》刻本墨拓。收入《丧乱帖》唐摹本，即配以《邻苏园帖》中的《丧乱帖》刻本墨拓。收入《孔侍中帖》《频有哀祸帖》的唐摹本，即配以《壮陶阁帖》的同名刻本墨拓。像这样的以唐摹本与刻帖拓对比的做法，约有十余例。从中可以明显地看出，摹本中本来已不充分的、被填墨削弱了的墨色层次及立体感与速度感，在刻本墨拓中几乎荡然无存，仅剩外形了。该套字帖见1990年日本二玄社第一版，国内专业书店并不难觅到。

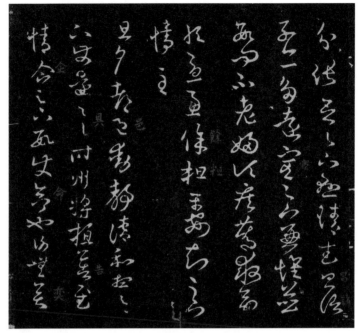

北宋　《淳化阁帖》(局部)

的线条外轮廓，又能同时在"填墨"过程中注意浓淡轻重涩润，则仍然能较充分地反映出"晋帖"在线条上的不无奇怪的魅力——是一种与上古中古时期遥相呼应的、较为遥远的魅力。概言之，在一个唐摹本"硬黄响拓""双勾廓填"的填墨过程中，"发挥派"是因为自己的当下即时的唐式口味才离"晋帖"渐行渐远，如果是"忠实派"的亦步亦趋刻意模仿，摹拓的技术手段，是可以在相当程度上保证"晋帖"的原有线条魅力的。它的具体含义，即是在平推平拖之外的"衄扭""裹束""绞转"之法。

正是基于这一理由，我们才对现存日本的唐摹大王《丧乱帖》《孔侍中帖》《二谢帖》以及《初月帖》(辽宁博物馆藏)、《行穰帖》(美国普林斯顿大学美术馆藏)如此重视，因为正是这批"忠实派"唐摹本，为后世留下了最真实的"晋帖古法""魏晋笔法"的线条形态，并使后人的按图索骥，有了一个相对可靠的物质依凭。

第三个大类，则是作为原迹的晋帖原作。这部分遗存的数量极少，屈指数来，也就是西晋陆机《平复帖》、东晋王献之《鸭头丸帖》、王珣《伯远帖》几种。六朝时代王氏后裔如王慈《卿柏酒帖》、王荟《肿帖帖》、王志《喉痛帖》等，当然也足以参照，但这几种也都是唐摹本，是硬黄响拓，故又比陆机、王献之、王珣的原作等而下之矣。

但就是这几种寥寥的"晋帖"，却反映出了真实可信的"魏晋笔法"的本相来。首先，是用笔皆多用笔尖刮擦，基本上少用"笔肚"，更不用"笔根"。此外，在线条运行时皆取"衄扭""裹束""绞转"之法，而绝无"万毫齐力""平铺纸上"的现象。如前所述，

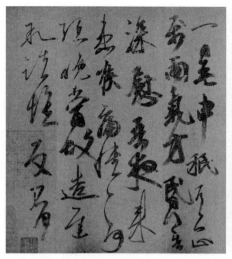

东晋　王志《喉痛帖》

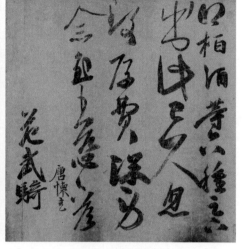

东晋　王慈《柏酒帖》

这应该与单勾执笔、低案低座有关，也与笔毛的硬而瘦有关；它与后来的高案高座而用软羊毫，显然不是出于同一种思考方式与行为方式，当然更不宜简单比附与套用。再者，在这几种名帖中，线条外形呈"腰鼓型""香蕉型"或非常规形状的情况甚多，表明在"晋帖古法"中，许多线条用笔是丰富多变，而不仅仅是限于几种固定不变的成法的。这与宋元苏轼、赵孟頫以降的平推平拖只注重首尾顿挫的技巧动作，更是不可同日而语。亦即是说，看唐楷盛行以后书法用笔线条，是注重头尾顿挫回锋，但在行笔时则大抵是平推平拖顺畅带过，而唐楷以前的"晋帖"其线条特质却是不限于头尾而是随机进行顿挫并较少用"推""拖"平行之法。更进而论之，也不仅仅是在线条头尾或中段随机进行顿挫提按，而是有上下运动的顿挫提按、也有不断变更行进方向与笔毫状态的"衄扭""裹束""绞转"等诸多技巧。在《平复帖》中，还因为线条短促而不甚明显：在《鸭头丸帖》与《伯远帖》中，却是淋漓酣畅地凸现出来，从而使我们原本出于推想的"晋帖古法""魏晋笔法"，有了一个最形象的注脚，一个最直接、最清晰可按的例证。

尽管《鸭头丸帖》《伯远帖》只是两个孤证，似乎还缺少更充足的证明材料，但我们以为，将它们与唐摹本中的"忠实派"即《二谢》《得示》《初月》《孔侍中》《频有哀祸》《行穰》诸帖相印证，已经足够说明问题了。

<div align="center">四</div>

寻找到了"晋帖"的经典线条样式，即好比是找到一把钥匙。用它来检验后世对

二王的继承与理解，孰优孰劣、孰深孰浅，大抵是可以一目了然的了——是平推平拖只重头尾顿挫？还是注重"衄扭""裹束""绞转"之古法？将是我们判断后世学王或孜孜追求"晋人笔法"而成功与否的一个试金石。

如果说在王羲之、王献之以下的王慈、王荟、王志的传世墨迹也都是唐摹本，因此不足为凭的话；那么王氏后裔中，唯隋僧智永的《真草千字文》，应该是接受检验的第一代书法史迹。

智永《真草千字文中》的"真书"部分，明显已有注重头尾顿挫而中段平推平拖的接近唐楷的特色。即使是草书部分，也大抵少却很多"衄扭""裹束""绞转"痕迹。与此同时的隋人《出师颂》，大约因为是章草古体，却还有一些"衄扭"之类的技术意识。初唐欧阳询的楷书四平八稳，但看他的《卜商帖》《梦奠帖》，时人以为多见方笔而指他是取法北碑，但我却以为这些方笔转笔，大抵应该是来自"晋帖"的"衄扭""裹束""绞转"之法，只不过用了较舒展较扎实而已。而同时的虞世南、褚遂良，却是一脸的新派风格，指为唐代书法的奠基者可，指为"晋帖古法"的守护者则不可。尽管他们常常被指为二王传人。最有意思的应该是冯承素摹《兰亭序》，那简直是完全用新派来诠释旧法。历来对《兰亭序》聚讼纷纷，恐怕正是由于它一副唐人模样，而实在缺少"晋帖"的古意盎然之故。

有唐一代，新派人物辈出，但追索旧法古法者也并非绝无。传张旭《古诗四帖》的草书中，有许多用笔是暗合"衄扭""裹束""绞转"之法，故而也会有鉴定家认定它是六朝人所书。与后来的怀素《自叙帖》的草书线条相比，《古诗四帖》应该是归于"晋帖古法"一类：而一代宗师颜真卿，有最称典型的"颜楷"碑版，表明他是盛唐气象（当然也是唐人新法）的标志性人物，但同时，他的《祭侄文稿》《争座位稿》，用笔"衄扭""裹束""绞转"随处可见，似乎又是"晋帖古法"的代表。尤其值得重视的是：由于书迹的"晋帖古法"表现力太强，作为墨迹的《祭侄文稿》之有"衄扭"诸法，本来是题中应有之义，但作为刻帖墨拓的《争座位稿》，它本来是最易被平面化的——有如我们在讨论《淳化阁帖》时曾提到的刻帖与墨拓的必然导致线形线质平推平拖的情形一样。但奇怪的是，在《争座位帖》中，从墨拓中空的线条外形中，我们仍然能看到相当程度的古法："衄扭""裹束""绞转"之法。它大约可以证明两种可能性：第一是颜真卿这个作者对"晋帖古法"有深刻的认识与一流的把握，故刻意强化之；第二是刻帖墨拓者于此也心领神会故刻意保留这一"古法"的任何蛛丝马迹，使它在众多刻帖墨拓的平面化氛围中鹤立鸡群。

宋代书法自欧阳修、蔡襄以下，大抵是以唐人新法为基本出发点——尽管欧阳修

有《谱图序》这样出色的手迹，但看他的经典之风如《集古录目序》即可了解他的技法意识的着力点。苏轼、黄庭坚一路的书法用笔线条，是把唐人的注重头尾顿挫而中端力求平推的做法推向一个极致，"直过"的线条触目皆是，自然是与"帖古法"相去益远。虽然不能妄言高下优劣，但苏、黄用笔是"晋帖古法"的异类却是有目共睹、毋庸置疑的。

北宋末米芾与薛绍彭是并列"米薛"，但米芾用笔中，却有相当的"晋帖古法"的痕迹。我们看米老作书，尽管他自称"刷字"，其实他的线条"扭"的痕迹，比任何人都明显：不但线条"扭"，字形间架也"扭"。薛绍彭号称是得晋唐正脉，但除了字形结构有古人之风范，从用笔线条

隋　智永《真草千字文》（局部）

这一特定角度看，却是并无多少"衄扭""裹束""绞转"意识的。但米芾却不同，无论大字小字，也无论是工稳如《蜀素帖》《苕溪诗》，放纵如《虹县诗》，其"衄扭"之意无处不在。在他同时代，差可以比肩的，是蔡京、蔡卞兄弟。特别是蔡卞，是能略约得其三昧的。此外，为更说明问题，我们无妨以北宋作为一个范例分析的对象。北宋书法约可依上述理念分为四类：一类是完全不管"晋帖古法"的，平拖平过，如王安石、司马光之类，当然既是志不在书法，不必苛求；另一类是有书法家的专业风范，但用笔则反"晋帖古法"而行之，是宋代人自己夸张的新法——线条直过，较少提按的弹性，平拖平过也是其基本特征，苏轼、黄庭坚（行楷）即是；第三类是不逞才使气，谨遵唐法，注重线条头尾但忽视中端，而字形间架有书卷气，这类是以欧阳修、蔡襄、薛绍彭为楷范；第四类是既非自行其是，也不重宋人新法，也不重唐人旧法[1]，而是希冀直追"晋帖古法"者，以米芾为代表，在米芾之前，不算唐颜真卿，或许只有一个杨凝式的《神仙起居法》《卢鸿草堂志跋》是可以承前启后的。

（1）在此之前称唐人新法，而论宋时又提唐人旧法，并非是自相矛盾。相对于"晋帖古法"而言，唐法当然是新，但遇到比唐人更决绝的"平推平拖"如苏、黄诸公，则又构成宋代新法，而转视唐人的注重头尾顿挫而平推中截为"旧法"了。其间的关系，是一种互为对照的关系。

赵孟頫被认为是上承二王的中兴人物。但我以为这是皮相之见。作为文人书法的重振者，他当之无愧，但若要说到上承王右军，则遍观他的书迹，几乎毫无"衄扭""裹束""绞转"之类"晋帖古法"的意识，更毋论是灵活运用这些古法了。赵氏而下的鲜于、康里诸公，大抵是并未意识到这里面还有一个特殊的古法意蕴在。终元明两代，除了徐渭这样的"另类"之外，基本上并无在"晋帖古法"上有主动意识，而多是从外在形貌上或文化氛围上下工夫。这当然也很可理解，随着宋元以降高案高座，又开始多用羊毫笔，更以五指执笔法与"腕平掌竖"成为新的技法戒条之后，宋元书法家以下，也越来越缺乏反省、追溯、重现"晋帖古法"的外部条件。能达到唐人的高度，已是凤毛麟角了。故而，凡宋元以降特别是赵孟頫以后，线条用笔的平推平拖，注重头尾起始顿挫已成不二戒律，人人奉为度世金针了。不但如此，我们还误以为这正是"晋帖古法"，是魏晋笔法或二王笔法的正宗秘籍。

清代崇尚北碑的包世臣，并非只是一味地排斥帖学。《艺舟双楫》中有许多谈帖的议论，也颇有见地，而他的《删定吴郡书谱序》之类的著述，表明他的视野也同样落实到帖学正脉。而正是这位包世臣，在写行草书中，特别夸张了"衄扭""裹束""绞

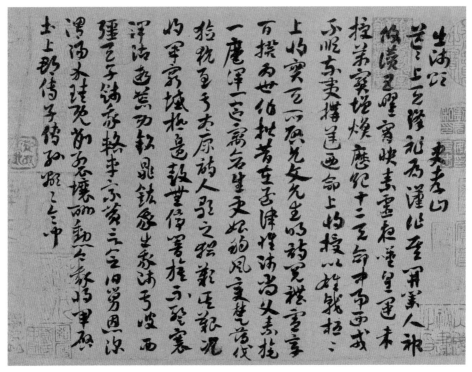

隋　索靖《出师颂》

转"的各类"古法"动作。当然由于时代所压，包氏虽然已有睿眼发现了"晋帖古法"，特别是从唐摹大王诸帖与《鸭头丸帖》《伯远帖》中透出的种种笔法信息，但他也许并非是一个成功的实践者。今传世间有不少包世臣的对联大字，瞻头顾尾，在"衄扭""裹束""绞转"的动作上是刻意为之，但却在把握"度"方面十分过火，遂致本来是追溯古法的尝试，蜕变成为一种在用笔动作上矫揉造作、忸怩作态的"世俗相"。这当然是与晋人的高古格调相去甚远，甚至也远不如宋元以后以苏轼、赵孟頫为代表的平推平拖的线条为更见简洁与清雅。不但是包世臣，即使是以篆隶书知名的吴让之，也有类似的毛病。不过，倘若不以成败论英雄，则包、吴也许是站在帖学以外的独特解读，或许正是为我们点出了宋元以降许多书法家梦想上追晋韵但却又不得要领的关键所在——以"衄扭""裹束""绞转"为特征的用笔特征与线条效果，没有它作为根基，即使字形间架多有"晋韵"风范，也还只能是略得皮毛而难窥真谛的。

五

由用笔线条的平推平拖与"衄扭""裹束""绞转"的差别，再到由用笔线条的平推平拖与"晋帖古法"与唐宋以降新法的差别，大致可以梳理出"魏晋笔法"的本相与其发展脉络，并据此来确定一个重要的"晋帖古法"的技术指标了。字形间架之有无古法，当然是另一个同样值得探讨的问题；但以笔法论，则线条效果之"衄扭""裹束""绞转"所包含着的用笔动作，却应该是一个失传已久但却又是关键之关键的所在。过去我们看《鸭头丸》《伯远》《平复》诸帖时，肯定在感觉上是有触动的，就像在看宋代米芾的线条，与看清代包世臣、吴让之的行草书而惊异于他们何以如此怪诞而不讨人喜欢一样，但却很少有可能去挖掘其间真正的含义。而这次日本藏的《丧乱帖》《孔侍中帖》在上海博物馆亮相，却提供了一个绝妙的反思、追溯、探寻的好机会。因为这批唐摹本的"忠实派"，相对完整地保存了"晋帖古法"的大致面貌，当然又由于冠名王羲之，比《鸭头丸》《伯远》诸帖以后又更有说服力，令后人的权威膜拜的心理日依感更强，于是，才引出我们如此广泛的思考。

20世纪60年代"兰亭论辩"时，郭沫若是兰亭怀疑否定派；高二适、沈尹默等则是坚守肯定派。两方面争得不可开交，势同水火，但在作为自己的出发点的"晋人风格"与"二王笔法"究竟是何一样式方面，却都忽略了线条、用笔这一根本。郭沫若是极雄辩的，思维也极清晰，但他以《王兴之墓志》等石刻作为旁系证据，武断地认定二王时期的书风应该是如南朝墓志石刻类型，虽然在否定唐摹《兰亭序》的缺乏

古韵、太"现代"（太唐代）方面不无裨益；但指南朝墓志为依据这一做法本身，却显然是难以服众，因此也是广为后世诟病的[1]。而其实，误以为晋人作书都是古拙，都如墓志或《爨宝子》之类，实在是以偏概全，忘记了古拙不一定要在字形间架上显现，更应在线条用笔的质量上体现。而且大王之所以能成为万代宗师，靠的不是"古拙"而应该是"新样"[2]。无非这个"新样"不是冯本《兰亭序》的太过新鲜的"唐"式新样，而应该是以《平复》《鸭头丸》《伯远》诸帖和日本藏唐摹《初月》《得示》《丧乱》《孔侍中》《频有哀祸》诸帖为代表的"晋"式新样。它是以结构上的不四面停匀，特别是线条用笔上的不平推平拖，而是"衄扭""裹束""绞转"齐头并举的丰富技巧为标准的。就这一点而言，郭沫若对"晋帖古法"的认识，恐怕还处在一个相对局部而偏窄、又缺乏深度的层次上。

沈尹默是二王的坚定拥护者，他有《二王书法管窥》，系统地论述他对大王的理解，具有一种专家的风范。但从他对《兰亭序》的辩护词上看，或从他认定的二王笔法（晋帖古法）却反复强调"万毫齐力""平铺纸上""腕平掌竖"之类的技法要领来看，他所获得的内容，是唐以后新样乃至明清的方法，而不是我们愿意认定的"晋帖古法"的本来内容。或许更可以推断：正是他缺乏疑古精神，把被唐太宗塑造起来的"伪晋帖"《兰亭序》当作真正的晋帖来解读，遂造成一错再错，信誓旦旦的关于大王笔法的解说，成了一个空穴来风的误植与曲饰。而所谓的"腕平掌竖""平铺纸上"的口诀，也就成了一个贴上沈氏标签的伪"晋帖古法"的说辞。沈氏学褚遂良，学大王，但其技巧动作意识，还是常规的注重线条起止头尾顿挫、而中段则平推平拖的方法。如上所述，这样的方法，是唐楷以后的"新样"而不是"晋帖古法"，更是在赵孟頫之后被解释得烂熟并被广泛接受的"时法"。当然，沈尹默在近代书法史上功莫大焉，仅仅这一误解也不足以影响他的熠熠光辉，而且，造成这样的以唐楷新样来置代"晋帖古法"的，他也不是始作俑者。早他的赵孟頫，再早的欧、虞、褚，已经在陷入同样的困惑之中——或更准确地说：是他们自认为是得其真诠而并未有困惑、但却造成了我们今天正确理解"晋帖古法"的巨大困惑。即此而论，自然不能只归咎于沈尹默一人，但明确地点出他的"平铺纸上""腕平掌竖"之法，是唐后新法不是晋帖古法，却是一个对历史

（1）关于郭沫若论"魏晋笔法"或王羲之笔法时依据南朝《王兴之墓志》等的论述，其最著者为《由王谢墓志的出土论到〈兰亭序〉的真伪》。详见《兰亭论辨》中所收论文，文物出版社，1997年第一版。

（2）此处所论的与古拙相对的王羲之书风应该是一种"新样"，与我们探索王羲之用笔是"晋帖古法"，也并不自相矛盾。与墓志所承传的汉隶与三国隶楷方式相对，王羲之的用笔是一种"新样"。但在我们后人看来，与唐人相比，他却是"古法"。

东晋　《爨宝子碑》(局部)

存在的"是"与"不是"的事实判断。你可以说它优劣高下各有价值，但"是"或"不是"，却是不能回避的。

　　由是，批评沈尹默的误解晋法，正如批评郭沫若的同样误解晋法一样，并不是我们要轻薄地妄议古人，而是以事实为准绳，以不懈地探索未知世界（即使是已被湮灭的历史世界）作为学术研究的信仰所苦苦探寻出来的结论。这一结论是否一定能成立？一定能取代赵孟𫖯式、郭沫若式或沈尹默式的解读？现在也不能打包票。但日本所藏的署名大王的唐摹本《得示》《初月》《孔侍中》《丧乱》《频有哀祸》诸帖，以及国内如辽宁省博物馆、美国普林斯顿大学美术馆所藏的唐摹本，当然还有上海博物馆的王献之《鸭头丸帖》、故宫博物院藏的陆机《平复帖》、王珣《伯远帖》等，也是一个不容置疑的历史事实的存在。其中所透出来的、与现今理解大不相同的"晋帖古法"内涵，当然也不能被无谓地忽视掉。由是，在日本所藏的这批唐摹硬黄响拓本法帖远涉重洋

到中国来展览，其实倒是为我们提供了一个"反思"的契机，并使我们能得以重新审视、发掘在《鸭头丸帖》《伯远帖》《平复帖》等古代法帖中所包含着的、却又没有被发现的历史内涵，并进而做出这样一种相对新颖的再体认与再梳理。甚至还能在"平推平拖"与"衄扭""裹束""绞转"的异同之间，在"晋帖古法"与"唐宋新法"的区别之间，再去审度 20 世纪 60 年代"兰亭论辩"中势不两立的郭沫若与沈尹默（高二适）之间的同样出于误解的、激烈争辩背后的同类出发点，并产生如此覆盖面的、丰富多样又有一定深度的研究，岂非可谓是得之于意外？

　　"一切历史都是当代史"，一切历史也都是被历来无数次认真地进行穷尽解读后的结果。从初唐对"晋帖古法"的楷书式解读，到欧、苏式的文人士大夫式的解读，再到元赵孟頫直至今天郭沫若、沈尹默式的解读，是一个清晰的思想脉络。正是这些解读，构成了书法史上漫漫几千年的伸延形态。那么，我们今天掂出的以"衄扭""裹束""绞转"为"晋帖古法"的新解读，其实也是这贯串几千年历史在现时的"一环"。并且，这"一环"也有从颜真卿、杨凝式、米芾（成功的实践者）到包世臣、吴让之（可能不太成功的实践者）的代代承继的历史事实与存世名迹的支撑。它也是一个流传有绪、标准非常清晰的历史形态。以此作为诸多历史解说中的聊备一格之说，不亦可乎？

"新帖学"的学术来源与实践倡导诸问题

一、发现"帖学"

（一）"帖"与"帖学"

　　讨论帖学与"新帖学"，必须对"帖""帖学"这些概念的内涵、外延以及在当下的应用形态有一个清晰的把握与认知。更进一步，还应该对"帖学"提出的文化背景与书法艺术背景进行历史性研讨。亦即是说，要尽量对作为标准概念（通用概念）的"帖"学与作为具有特定历史含义与特殊针对性的"帖学"进行学理分析并区别出其间的差异。

　　提出"帖"的专门概念而不仅仅是限于作为一般名词的"帖札""书帖"，并刻意为之设立一个对立面"碑"，将"帖"与"碑"视为双峰对峙的阳刚阴柔两极，这样的认识模式的形成，并不是在号为"帖学"祖宗的东晋王羲之时代，而要晚至清代中叶"碑学"兴起的阮元、邓石如、包世臣、钱泳时代。换言之，"帖学"这个名称，首先是由它的对头冤家"碑学"大师们提出来的。这种滑稽的现象、正应了一句老古话："不是冤家不聚头。"

　　问题恰是在于，当二王手札帖括之学盛行天下的东晋时代，其实碑版也早已盛行于世。且不论秦碣汉碑的篆隶书早已风行了几百年，即使是东晋时代以下的各种南朝碑志如《爨宝子碑》《瘗鹤铭》《萧憺碑》《刘怀民墓志》等，其书体已是较成熟的楷法，而在南北朝对峙的约 180 年间，北朝尚碑、南朝崇帖，即使是南朝这个时空区域中，

南朝　《瘗鹤铭》（局部）

也有南朝碑志与南朝帖札的对比。至于隋唐以下，丰碑大额与墨迹书帖之间的交错行进，构成了两千多年书法史的基本发展格式。既然自古以来，"碑""帖"一直是客观的事实存在，为什么古人如此迟钝，要到将近 1500 年后的清代乾、嘉时期，才由阮元等人率先提出"帖学"与"碑学"的一对范畴，而且还是站在提倡"碑学"的反面立场上才提出来？

从实用的书法向文化的书法艺术的书法转变，其最主要的催化剂，是"人"。书法家作为文人士大夫的优越地位与自我意识；书法在日常生活应用中的多取帖札之式；印刷术兴起使刻碑拓制作为传播必备手段的逐渐失效 [1] ……各种正面的或反面的因素在此中综合作用于历史认识，从而使书写行为的展现，不再取记录永恒式的碑碣而取传递便捷的书帖形式。书法的历史，成了单一的墨迹书写的历史而不复原有的丰富的碑版刻拓与墨迹书写的历史。或更贴切地说，则是墨迹书写（文化行为）为主而碑版刻拓（工匠行为）为次的历史。而在一个文人墨迹书帖为主导的文化史形态中，碑版被不断边缘化；"帖"成了几乎唯一的书法方式——自宋元明清以来，书写帖札的文

（1）关于印刷术兴起对中国书法发展的重大影响，早在 2000 年之际，我曾经撰文讨论过早期雕版印刷发明与楷书书体成形后不再产生新书体之间的因果关系。论文题为《楷书成形后书体演进史走向终结的历史原因初探——书法与印刷术关系之研究》，原文曾在第四届国际书学研究大会（日本）上发表。收入《国际书学研究 2000》论文集，日本书学书道史学会编，日本萱原书房出版。该文讨论印刷术与刻帖及"帖学"的关系，可视为关于印刷术与书法研究的又一新的学术视角。

人士大夫书法家，向来自认是正宗。无论是扩大为中堂、对联、条幅，还是长卷等，都是墨迹帖而不是碑版刻拓，于是，书法史成了帖札史，而碑版刻拓，几乎在书法的主舞台上消失，只是在实用的为祖宗为德行树碑立传方面才偶一用之而已。

如果不是乾嘉金石考据之学兴起与地下出土碑碣墓志的增多，即使是博学的阮元，日常交往的书札也皆是"帖"而不会是"碑"，用来纂《十三经注疏》《经籍籑诂》的，也一定是帖札书写而不可能是碑版刻拓[1]。从这个意义上说，只要限于日常的文字书写应用状态，清代书法家应该与宋元明清书法家一样，不可能去发现"帖札"之外还有一个"碑拓"世界。

那么，唯一的可能，应该是出于对历史发展脉络的重新梳理与重新认识，或是出于对书法艺术发展模式的重新把握：如果没有这些相对突出的，另类的思考动机与目的，如果没有作为历史学者的探赜索隐的"怪癖"，几百年来的书法家，本无必要也没有机会去提出个"碑学"，并由"碑学"再顺势推出一个"帖学"的概念。在他们而言：每天书写的帖札墨迹，是题中应有之意，它本来即笼罩一切，根本没有必要去以一个"学"来自囿，更不必再以一个陌生之甚的"碑学"来与本身即为主导的"帖学"平分秋色。

"帖学"概念的被提出，意味着原来作为单一主流一统天下的帖札墨迹从至高的地位上坠落下来，成为一个与新兴的"碑学"分割天下南北分治的一端而已。从这个意义上说："帖学"的被提出不但不是墨迹书法在原有一统天下状态下的再上层楼；而是墨迹书法的原有地盘被弱化并论为两端之一的"局部化"的结果。它，应该是一个相对"不幸"的萎缩的结果。

（二）刻拓的产生："帖"而成"学"

提出"碑学"新理念并进而推衍出"帖学"概念的首倡者，是阮元。他的《南帖北碑论》《南北书派论》是整个书法史上最经典的理论文献之一。他的同道钱泳，也有一段论述，说得尤其简明扼要。兹各引如下：

短笺长卷，意态挥洒，则帖擅其长。界格方严，法书深刻，则碑据其胜。（阮元）

（1）阮元为经学大家，讨论书法中的南北书派其实是他的余兴。他的皇皇巨业，主要是《十三经注疏》《经籍籑诂》这样的传世名著。

南派乃江左风流，疏放妍妙，宜于启牍；北派则中原古法，厚重端严，宜于碑榜。（钱泳）

对这两段经典之论的解读，将会使我们的思考进入到一个更丰富复杂的历史环境中去。

钱泳所谓的南派与北派，抛开作为风格叙述的"江左风流、疏放妍妙""中原古法，厚重端严"之外，这"宜于启牍"相对于"碑榜"而言，指的当然是墨迹手札即亲笔所书。在钱泳的时代，大量启牍的存在是不争的事实，即使在"南派"即魏晋南北朝时期，"碑榜"自不用说，"启牍"则可以从王羲之、王献之、王珣、王洽、王慈及陆机、张翰、谢安等的存在（无论是摹本还是原迹）中获得证明。因此，作为对当时书法南北分派的一个事实叙述，它并无任何问题。阮元的"帖"指"短笺长卷、意态挥洒"，"碑"指"界格方严、法书深刻"，本来说的也是同一回事。

但追溯历史事实是一回事，而梳理出学术系统又是另一回事。在魏晋时期，"帖"是"意态挥洒"，在唐宋尤其宋以后，作为"帖学"系统之帖，也都是理所当然地"意态挥洒"吗？我们只要想到：能看到二王及魏晋名作的墨迹或摹本的，只是大藏家或皇宫内府的极少部分人，这少部分人是构不成一个派或一个帖学之"学"的。在没有印刷术传播渠道的古代，要把这短笺长卷、意态挥洒的"帖"向大众士子传播并进而依靠他们形成"帖学"传统，唐宋人发明了刻帖。先用枣木板后用石板镌刻，再通过拓墨来复制传播，于是，"意态挥洒"的"帖"的风范神采，竟要靠刻拓这种"碑"的技术手段来存世——阮元说"法书深刻"是"碑据其胜"之由，但岂止是此，法帖墨迹上石刻拓，不同样是"法书深刻"的类型？

《芥子园画谱》

在两晋时代，"帖"本身是"意态挥洒"而不"法书深刻"的，但在后世千年之间，"帖学"系统的成立，却是靠着"法书深刻"的刻拓技术手段，才得以保存"意态挥洒"之美，这同样是个不争的历史事实。由是，"南帖北碑论"只是适用于古代的"帖"的事实叙述，但肯定不适用于后世作为传统的"帖学"这一对象：因为在"帖学"承传中，使用的恰恰是"法书深刻"的碑的复制传播技术手段。

"意态挥洒"的帖札神采为里，"法书深刻"的刻拓技术与物质材料选取为表，构成了横贯两千年"帖学"的基本特征。仅仅看到"意态挥洒"的风格神采，以为它与墨迹帖札的"意态挥洒"可作同等观或根本就是一回事，那其实是误解了技术、材料、形式对书法艺术的"物质第一性"的根本制约作用，说到底，也即是对"帖学"这一传统的"误读"。但在过去，这样有意无意地"误读"并不少见。

（三）刻帖与印刷传播"帖学"的社会动力

走向"帖学"，即使是因为缺乏印刷传播手段而不得不采用"碑版"式的刻拓手段，但它最终还是为了追寻、揣摩古代法帖的神采韵致或还有基本技法形态的目的。当然，透过刻拓即虚空线条中心而沿刻两边的技术，我们对线条质感、肌理、立体感的认知能力会严重钝化与弱化，会逐渐使本来很敏锐的线条感受空壳化与平面化。这是以刻拓为主体的"帖学"为书法史带来的最大问题——在解决了图像印刷技术落后而不得不借助于刻拓的传播困难问题的同时，也必然因刻拓的传播技术限制而使书法的线条精髓"水土流失"，这或许即是"有一得必有一失"之意？

直到近代西风东渐，首先，是依托近代报刊传播而盛行起来的木刻图像版籍如《芥子园画谱》《张子祥画谱》之类的崛起；再到西方印刷技术特别是图像印刷技术（如珂罗版技术）的在上海、北京等大城市流行开来；而到了20世纪50至80年代相对高精度的黑白印刷、90年代后期风行天下的彩色印刷等，中国近代的图像传播、印刷技术进化，经历了大约上述四个历史阶段。而书法经典的传播，也在这四个阶段的进化过程中日趋成熟[1]。如果说，在古代书法到清末为止的以石刻、拓墨技术为主的阶段，和木版刻线即如古籍插图与木版画谱样式的阶段，书法碑版的拓制并未受太大影响，那么，相比较而言，书法墨迹手札之类的传播，却是受到较为明显的限制的——

（1）关于印刷术的研究，目下大都是限于文献学的立场，关注点是在于文字传播的印刷，但其实，还应该有关于图像传播历史或图像印刷技术史的研究。我过去曾于此稍有关注，也收集了一些资料，希望能结合百年西学东渐的历史背景，对此有一些较为成熟的思考成果。

书法图像的整体质量不高，而书法中最关键的线条图像的传达更有相当的困惑。从珂罗版到黑白印刷，书法线条图像的质量传达，有了明显的技术上的转机。到了当下的全色彩色印刷技术，与仿真技术的发达，书法经典图像特别是线条图像，才真正达到了保质保量、可以真实反映原貌的境界。当然，也正是因为有今天的高科技高印刷水平的保证，我们也才会有机会对自宋刻帖以降的"帖学"传统进行有价值的反省与检讨，并对古代"帖学"承传却依赖碑版式的"刻拓"技术的有趣现象进行学术梳理。可以说，没有今天彩色印刷对书法图像信息的充分传递这个相对的"终点"，我们就不可能据此对历来"帖学"发生的起点与过程点有如此清醒与深刻的认识。

对既有的古代帖学传统进行反省，是为了今后在继承传统的基础上重新认识传统、重新阐释传统。在目前，最关键的还在于清楚地提出一个思考结论：从刻帖拓帖到彩色印刷法帖的将近 1000 年的历史进程中，我们心目中的传统的含义，是不断在变化进程中的。刻帖的拓本线条平面化空虚化是一种传统，它造就了从赵孟頫到董其昌的平推平拖线条技巧样式；而通过彩色印刷反映出来的线形、线质、线律的丰富多变及"衅扭""裹束""绞转"，也是一种传统[1]，它将会造就今后书法家学习古典的另一种复古为新的技巧样式。当然，这仍然是"帖学"历史的延续。但它已经不是自宋代以来以刻帖为基础的"旧帖学"，而反映与构成为自当代以仿真印刷经典重现所必然导致的"新帖学"。新帖学仍然是对旧帖学的承续、发扬与升华，但新帖学与旧帖学之间，会有相当明显的认识差异与技术指标差异。

"新帖学"概念的被提出与被确立，是新一轮学术思想旅行的出发点。

二、"帖学"的几个要素与"新帖学"的立场

由"新帖学"概念的提出，又必须寻找既有"帖学"（旧帖学）概念的大致内容、含义、定义的边界与核心内容，以使我们对"新""旧"帖学的存在原点与今后发展方向有一个清晰的认识基础。

对旧"帖学"在乾、嘉时期金石碑版学家心目中的概念内涵外延的定位，历来少有人进行专门的学术探究。而且检诸古籍文献，所谓的"碑学""帖学"，本身即是一

（1）关于晋人笔法中的"衅扭""裹束""绞转"之古法的研究，参见前章《从唐摹"晋帖"看魏晋笔法之本相——关于日本藏〈孔侍中〉〈丧乱〉诸帖引出的话题，原载《上海文博》2006年第 2 期。我也曾在上海博物馆举办的《中日书法珍品国宝展国际学术研讨会》上以此文作大会的论文发表报告。

些模糊性很强的概念名称群组。落实到"帖学",精确意义上的定义非常困难,但从各种用例中大致归纳出几个约定俗成的构成元素,却是可行的做法。

通常而言,一提到"帖学",我们自然而然地会在心中浮现出如下一些信息内容:

书法风格,应该是以二王为标志,以宋元文人书法为主要存在方式的特定风格形态。它的特征,是以尺牍、手札、短笺、手卷为表达形式,反映书写者的书卷气与文人士大夫气的行札、行草书。

书法家身份,应该是以晋与宋元以后有较高社会身份的文士型官僚与名家为主。刻凿工匠与誊抄书手等肯定不在其例。由是,一部帖学中首先即反映为一部"名家史"。它与先秦两汉时的以作品为主的"名家史"的格局,有明显的差异。

书法物质载体,应该是以墨迹书写为主。亲笔书写的行为方式,与墨迹书作的存在方式,是帖学的基本特征。在纸张盛行、书写作为基本文化表达渠道的自两晋到唐宋元明清,这是一个基本的社会生活需求的内容。可以想象,如果不是为了经典的传播需求,刻帖本属多此一举,当然反过来的说明是:"帖"而要刻,是出于应用的需要而不是"帖"本身的需要。它是临时的权变而不是永恒的根本。

书法文化是基于社会文化的走向庶民大众。比如针对魏晋门阀制度的唐宋尤其是宋的科举考试的推行;以诗文取士方式的传承一千多年;寒门贫士通过科考进入官场,书写(书法)成了一个必需的台阶与门限;宋以后社会各界对书写文化价值的高度期待并与书写者(书法家)本人文化学术层次对应起来评判的风气……所有这些,都构成了一种"帖"之为"学"的文脉上的依据与理由。

清代乾、嘉以来倡导北碑篆隶的金石考据学家心目中的"帖学",大致应该具备以上四项内容。在这些内容界说中,明显能看出站在金石碑版与篆隶等等的视角上的立论意识。这正是"帖学"在被提出时,或即所谓"旧帖学"的基本概念与定义。

民国以降,崇尚"帖学"观的书法名家可谓多矣。但与300年前的"旧帖学"倡导者们的立场相比,民国时期的名家们并未在观念上予"帖学"以更新的含义。他们往往倾向于把"帖学"(或还有"碑学")视为一个恒定的概念来沿循。而从客观社会文化背景来看,其时的"帖学",除了在第四项科举考试以催化书写(书法)文化的方面,已有相当的改观,其他三项即"行草手札""名家""墨迹",基本上并未有大的改变。"行草手札"在当代,还是汉字书写(书法)中实用性最强、应用频率最高的所在。比如,楷书抄写已被现代印刷术取代,篆隶书与狂草已被视为古文字或专门之学而难以成为社会书写文化的主导方式,只有行札书、行草书,才是最具应用性并兼容实用与审美、艺术的最佳载体。而第二项"名家",则是近代以来书法界得以构成一个专业领域的

主要标志。自唐宋以来横贯一千多年的书法史由名家主导的模式，在当代仍然获得社会充分的尊重。至于第三项"墨迹"，则更是一种文化行为样式的顺延。我们不可能回到冶铸（金文）与镌刻（碑志）的上古、中古时代，那么在纸帛上书写墨迹，自然是唯一的选择：它既是一种文化选择，更是种社会物质意义上的技术选择。

倘若依此分析，则"帖学"本当永恒。而"新帖学"对"旧帖学"的改造与取代，也显得略有哗众取宠之嫌而并无多少实际意义——因为总共四个条件与要素，有三个基本没变。既如是，新帖学之"新"便无着落——大致条件相同：何"新"之有？

进一步的思考与学理分析，依循如下脉络而展开。

第一是关于"墨迹"的社会学证明。从古代的无论实用书写还是审美表现均采用"墨迹书写"的方式，到今天的实用书写已经被钢笔字书写又再被电脑键盘敲击所取代，唯有艺术创作还充分保留"墨迹书写"形态的对比，"墨迹书写"不再是书写的全部而只是最艺术的那一部分。看阮元、邓石如、包世臣到康有为、张裕钊、吴昌硕，他们的所有书写都是"墨迹书写"，它是一种文化方式，而今天我们绝大部分应用型书写已经肯定不是"墨迹书写"，只有在从事书法创作时才采用墨迹书写，它是属于一种艺术的专业方式。由是，古人的墨迹是自然的书写文化表达，而我们的墨迹是出于艺术创作的专门目的。两相对比，其范围宽窄不可以道里计。

第二是关于"行草手札"的审美立场定位的证明。旧帖学的立足点，是以文人士大夫为核心而引申出来的书卷气、文人气，它是通过自然孕育而形成的。它的背景依据，是应用性书写本身即日常文化交流的必需的部分——因为书法是文化的一部分，书写文字传达首先即表现为文化的传播，于是文人气、书卷气的形成与倡导，也就成了顺理成章的逻辑结果。但在今天，当书法不仅是文化还是专业艺术创作（它是小众化的），书法艺术不再仅仅是文化的传播而更是艺术审美的传播，同样顺理成章的结论，则是"文人气、书卷气"不再是"帖学"唯一的选择。"行草手札"中的行草，在旧帖学中是唯一的选项；而在新帖学里，却可能是诸多选项中的一种，比如楷、隶书的略带行草意的墨迹书写，也许未必不能成为帖学的新形态——只要不是镌刻拓墨，它就有可能是"新帖学"的一种。更比如，没有书卷气的民间书写与非文人书写，在过去重视文人气的"帖学"眼中是不入流的；但在现在，它却完全有可能成为"新帖学"的一种——总之，在"旧帖学"以二王到苏黄米蔡再到赵董以下的典范意识的对照下，"新帖学"作为一种艺术创作形态（而不是文化形态），完全有可能同时兼容非经典的庞大内容，从而寻找艺术创作的新的风格技巧契机、形式契机与最关键的思想契机。

第三是关于"名家"的身份定位证明。从古代的士大夫官僚式的"名家"形态，

到清末民国吸收新文化营养的近代"名家"形态，在书法观念与行为方式方面，有一些缓慢的"渐变"但并没有根本性转变。近百年来随着书法生存方式的一系列剧变，从书斋走向展厅，从个人自娱走向社会组织行为，从实用书写走向艺术审美表述，从古典文学根基走向现代人文环境……"名家"的存在也有了更大的转换空间。其中最具标志性的内容，即是"书法家"（艺术家）身份认同的日趋清晰化。书法家不是宽泛意义上的文人，书法家首先是艺术家。书法家的书法挥写是定义为"创作"——不是汉字书写，而是创作书法。在此中，艺术家身份的认定，与艺术创作行为的认定，使今天倡导"新帖学"已充分表现为种彻底的专业艺术创作行为[1]。而新帖学的名家，也必然是一种彻底的专业艺术名家的定位，而非复"旧帖学"时代抱着传统的文人士大夫修身养性自娱自乐式名家的定位。

以"行草手札""墨迹""名家"三者的名实变异，到对整个人文（文脉）大背景如科举废除以及社团组织化与专业化、学科化之类的环境变迁，使我们对"新帖学"之区别于"旧帖学"的种种历史理由与艺术理由，有了更清晰的认识与把握。可以说，"新帖学"在"帖学"的性质定位方面，以及关于"行草手札""名家""墨迹"等概念承传方面，取的是继承态势，尽量保持与"旧帖学"相同的立场与出发点，遵循的是同一发展原则与专业边界。这有效地保证了它能根植于优厚而悠久的书法传统，能站在巨人的肩膀上起飞。同时，也不至于使"帖学"这一经典概念被异化与变质。在当今书法界人必言创新之时，保持这样的冷静态势是极为重要的。

而在同时使用"行草手札""名家""墨迹"这些概念定义的同时，由于时替世移的社会文化环境变化，更由于书法史自身的发展与"进化"——包括形态意义上的、技术行为意义上的种种"进化"，乃至书法家自身专业素质与专业视野的"进化"，原有的"旧帖学"中的许多规定，从性质规定到内容规定乃至行为观、价值观、方法论等，都产生了极大的变化。对这些重要变化闭目不视，一味凭老经验老认识照搬照抄，显然是不符合客观发展规律，更不符合当下的书法时代要求的。上述对"旧帖学"中的"行草手札""名家""墨迹"等进行的分析，以及对它们作为概念在新时代新形势下的新定义进行的揭示，即足以构成"新帖学"概念的基本内容体系与构架。它可以被看作是"帖学"系统在"与时俱进"的文化背景之下的自我变革与创新之举。"新帖学"

（1）关于书法的走向纯粹艺术创作，2006 年 7 月 8 日在日本广岛召开的第五届书法文化教育世界大会上，我应邀作基调演讲。其主报告的题目是《从实用的书法到审美的书法再到艺术创作的书法》，其中特别提到了应该重现"审美的书法"不能混同于"艺术创作的书法"的问题。它是最近从事书法研究中的一个"创新"着眼点。

之所以冠名曰"新",即在于它必须有所创新、有所进步。

承传与创新,作为横贯几千年的"帖"与"帖学"历史本体发展的"生命"需要,在当代"新帖学"这个概念群中获得充分的、完整的体现。在我们看来,它作为一种基本的生存要素,在今后还会永恒地陪伴着我们的探索与进步。

三、"新帖学"概念的确定与实践指向

文化背景的置换,使"帖学"艺术化运动成为可能。"新帖学"提出的学理依据,即根植于此。

以书写文字为标志,以文人士大夫书家为标志,以墨迹书写为标志……在过去,它是含有审美因子的文化行为,但在今天,它却应该是以艺术表现为主导的专业创作行为。行草手札可以是帖学的一种表现方式,但肯定不是唯一的方式。行草书体当然还受到我们的尊重,但"帖札"不再是帖学仅有的方式。比如,今天书法家不写尺牍册页而去写条幅对联中堂,但它仍可以是帖学风格的。这即是说,"帖学"的"帖",不再是过去那种格式的规定,而成为一种美学风格或艺术创作指向的规定。相比之下,

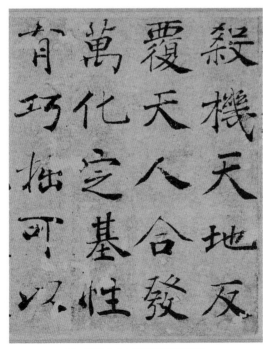

唐　褚遂良《大字阴符经》(局部)

唐　褚遂良《雁塔圣教序》(局部)

后者的范围要扩大得多，也深入得多。

出于艺术创作目的而选择的艺术形式。风格、技巧的分析、研究乃至开拓与承传，为我们带来了广阔得多也灵活得多的视野。我们可以依如下的思路来勾画出这种广阔与灵活的具体内容。

在"新帖学"的形式表现方面，依"行草手札""名家""墨迹"为基础，广泛收集符合这三个要素的一些相关参考内容并加以变化，则除了"手札"之外，当然还可以有"扇""联""片"等传统方式；此外还可以有"长卷"等特殊方式，甚至也可以有中堂、条幅等非"手札"式的但却追求"帖"式风格品味的另类方式。此外，更宽泛的如古代碑版书、墓志书、摩崖书、简牍书、龟甲书等等外形式以及其他各种非书法的形式，都可以为我所用。只要它们都是墨迹，都出自名家之手即可。

在"新帖学"的风格展开方面，同样依"行草手札""名家""墨迹"为基础，除了原有的二王到宋元士大夫文人手札尺牍之外，还可以有行草中的狂草与章草、隶书中的隶草等书体变化，当然还可以有立足于"墨迹"书写的篆隶书楷书——比如我们对欧阳询书风很难接受它作为帖学之范本 [1]；但对于像褚遂良《雁塔圣教序》《大字阴符经》之类的归属于帖学，却未必有很大隔阂。它表明："行草手札"这个概念的内容限定也是在不断变化中的。至于同属行草书的敦煌残纸书风如《李柏尺牍文书》之类，虽然未必有如此高雅的格调，但却必然被纳入"新帖学"的范围中来并且在事实上已经涌现出了很多卓有成效的实践者。

在"新帖学"的材料选择方面，同样依"行草手札""名家""墨迹"为基础，除了"墨迹"的一般表现形态如宣纸墨书的传统之外，各种"绢""帛""陶""简""石""砖"等等，本来也是古代中国书法的传统形态，它们虽然大多发生在帖学产生之前，但却完全可以在"新帖学"中合理合法地占有一席之地，甚至在现代新材料的运用方面，又何尝不可以拓展思路兼容并蓄呢？"墨迹"之外的"朱迹"，或别的符合书法要求的"迹"，又何尝不可以成为"新帖学"的一个发展契机呢？

除此之外，在中国书法史上还有一个"旧帖学"以外的重要的部分，也应该作为"新帖学"书法艺术创作的丰富营养来源。

清代碑学兴起之后，从阮元、邓石如、包世臣、王澍、钱坫以下，直到何绍基、赵之谦、杨岘、吴大澂、康有为……横跨三代左右的清代碑学大家们，在对待北碑的

（1）欧阳询的《九成宫》等碑版显然不属于帖学，但他的《梦奠帖》好像又属于这一范围，其间的边界，或许不能以人来划分。不过对于褚遂良的技法风格，属于南派的帖学，书法史学界似乎并未有多少异议。

态度上，前后也不尽一致。早期阮元、包世臣一辈，是想汲取真正的北碑营养，因此用笔方法大都是追踪刻凿的碑意，以笔师刀，成为一种新颖的方向。而到了何绍基、赵之谦以下，则由于北碑书风也渐成定势，这些高层次的文人胸次极高，不知不觉中开始以高雅精巧的文人意识来化用、改造本属于山野村夫的北碑，于是也前出现了一种非常特殊的风格类型——我们称之为是"帖骨碑面"以碑版为基本格式，但写出来的格调品味，却是极为舒卷自如。在这方面、最典型的是赵之谦，写北碑外形把握极有准确度，但点画挥让间，却毫无荒率犷野的趣味，相反却是精致圆熟，全然不同于北碑应有的精神风貌。像这样的北碑其面、南帖其质的方式，在北碑艺术家言，恐不免"罪人"之讥[1]；但在倡导"新帖学"之际，或许正是一种难得的新的启示内容——它表明，"新帖学"的根源是在"帖"的传统，但它在当下的创作情景中绝不限于原有的"帖"，取法篆隶北碑本不属于"帖"，但它仍然有可能构成新的意义上的帖学内容。"新帖学"的来源，不但有从二王、宋代文人书法直到赵孟頫、董其昌，还应该有从秦篆汉隶直到北碑唐楷，只要能融会贯通，只要不失帖学的本位，作为一种应用与化用，"新帖学"完全应该海纳百川，从历代各家各派的传统经典中寻找发展、创新的机缘。而拥有这样难能可贵机缘的依据，就是因为"新帖学"不再仅仅是一种泛书写文化、泛书法文化的形态，而更多地表现为是一种书法艺术创作的专业形态。

至此，我们已可以对"新帖学"提倡的宗旨、理念及历史观，以及它对当下书法创作实践所可能拥有的引率、指导作用，做如下的归纳与梳理：

（一）传统的"帖"（墨迹形态）的产生，是基于物质意义上的纸张的发明、书写文化的走向大众，以及青铜冶铸、碑版镌刻的退出实用文字舞台的社会时代变迁。但在当时，"帖"只是一种尺牍、手札的应用格式，并没有如后来学者"碑""帖"对应的含义内容，直到唐宋元明横贯两千多年，大率如此。

（二）出于传播经典的需要，宋代出现了刻帖。于是，就有了以石刻拓制技术来保存古代墨迹帖札的方式。在此中，刻拓本来是作为印刷复制方式而存在的，但它无意之中却与碑版的刻拓在技术上走到了一起。于是，就有了所谓的"帖学"的物质形态，它可以与"碑学"形成对应。但很显然，在当时，因为它反映的是千古经典，它必然是一枝独秀的主流形态，而碑学则还不成面目与架构。

（三）清代乾、嘉时代，由于行草书的烂熟，一些有识之士开始倡导新鲜的荒村

（1）赵之谦写魏碑纯用帖法、流畅圆熟，遂引得康有为指责他为"北碑罪人"。如"气体靡弱，今天下多言北碑而尽为靡靡之音者，则赵㧑叔之罪也"。事见康氏《广艺舟双楫·述学第二十三》。

野岭的北碑，以求为书法史进程注入新血液。而正因为倡导碑学新风，于是又提出了一个帖学旧统以作为对应。帖学的提出，是作为碑学的陪衬而存在的。它对于帖学这个系统本身而言，是一种无可奈何的悲哀：原有的主流地位遭到了极大的动摇，一枝独秀变成了平分秋色，甚至在双峰对峙的格局中，它还是一个相对不那么时尚的、相对弱势的一端。但不管如何，清晰的、完整的"帖学"概念与历史梳理工作，应该是从这个阶段开始的。而且令人惊诧的是，它竟是以提出北碑碑学新观念作为前提条件的，这未免令我们这些研究帖学者感到些许气馁。

（四）由清代金石学家提出"碑学"同时带出的"帖学"概念，形成了我们所论的"旧帖学"的基本内涵。在乾嘉时代个性分明的"碑帖分流"的已有认知方式，到了民国以降，被更融合、更含混、更宽泛的"碑帖结合"的理念所代替。在一个泛泛的"结合"的口号下，又是在原有的写字式书法观念的制约下，"帖学"也逐渐陷入了缺乏发展动力的困境。

正是在这样的背景分析下，我们才有机会提出新思路与新构想。随着学术研究的深入，也随着书法越来越摆脱泛泛的文字书写而走向专业化的艺术创作，"新帖学"的理念也自然而然地脱颖而出。而由对传统"帖学"的研究所得出的"行草手札""名家""墨迹"的几个定义支点，也随即获得了真正的学术梳理并被理性地对比出过往的旧含义与今后的新含义之间的差异。立足于"新帖学"，分析出它在以刻拓为参照的"旧帖学"基础上的新的发展指向，从而形成今后以墨迹与仿真印刷为参照基础的"新帖学"的基本发展轨迹，这是当下我们所能做出的最大努力。

（五）作为当代书法艺术创作类型之一的"新帖学"，在进行学理实构方面，应该考虑到如下些要素并以之作为今后的认识、运作实践时的基本原则。

①关于风格的定性与定位

顾名思义，既名曰"帖学"，则"行草手札"的第一个定位，应该得到必需的尊重。它可以有如下的阐释：在书体上应该是以行草书为主。从二王帖札与西域残纸以下，"帖"的范围应该不外乎这个规定，则"新帖学"当然也可以承继这个规定。倘若可以做些拓宽，则篆隶书中的篆草、隶草、行楷书，当然也应该是"新帖学"可以参酌应用的内容。此外，即使是正规的隶、楷书，像赵之谦那样的"碑面帖骨"的做法，也可以称为"新帖学"的一种选择。但毫无疑问，在开拓思维的同时，抓住"帖学"的行书、行楷、行草书的根本，还是一个必须的要求。而从这个立场出发，以文人挥洒为中心的士大夫风范与翰墨情性，当然也是必须守护的底线。只有有了这个底线，才会有"新帖学"大发展而不变其内质的可能性。倘若以民间书法中的残纸、竹木简牍为取法对象，那它们在形式表现上自然可以予我们以很大的启示空间，但只要是今

天艺术家的书法创作，则必然会有知识人、文人意识的投射，因此在总体上说，它必定是接近于古代文人类型而肯定不是工匠镌刻类型的。如何在"新帖学"中建立起"行草"为主、兼及隶楷与雅逸为主、兼及古朴笃实的风格特色，仍然是我们应该积极探索的学术内容。

②关于形式的引导与拓展

"手札"是帖学的又一个事实规定。所谓"帖"学，即是"帖札"之学。历来刻帖所选的，当然不是长卷与条幅，而是寸纸片楮的尺牍帖札。"新帖学"之取"手札尺牍"之外形式，本来好像也是题中应有之义。且"手札尺牍"长短自如，也最有利于发挥文人士大夫的风雅之趣。

但随着书法从实用书写（哪怕是风雅的书写）转向艺术创作，作为视觉艺术创作的作品，再自囿于固定的尺牍手札，显然是自找别扭。于是，艺术的书法必然要寻找更适合自身艺术表现、更开放的形式语言。比如在"手札的帖学"之外，当然还应该有"条幅的帖学""中堂的帖学""斗方的帖学""对联的帖学"乃至其他各种外形式的帖学——如果说过去"帖学"主要是立足于案上书；则今后的"新帖学"应该更多地取壁上书的形式表现——这是一个"旧帖学"未曾多加思考的命题。当然相对于"帖学"在风格、书体上的注重文化涵量、以行草书为主的取继承与守成态势而言，在艺术创作形式方面，它取的是一种开拓创新，丰富多变的姿态。不但是条幅对联中堂，也不仅仅是案上书与壁上书，更多的外形式表现如碑碣方式、竹木简牍方式、扇笺方式或其他方式，都应该被包容在这个形式的引导与拓展的范围之中。它是"新帖学"之所以确立的一个很重要的组成内容。

③关于技巧的深化与变异

"旧帖学"的技巧法则的建立，是基于二王手札与历代名臣贤相文人士子的尺牍，宋初刻《淳化阁帖》，取的就是这样的类型。但如我在《新帖学论纲》"之一""之二"两篇长文中提到的那样[1]：由刻帖而形成的"刻拓"式手札，其实在技术上却是一种"碑"的形态，它是以镌刻、拓墨以及线条两边刻空的方式来展开的。它的好处，是可以拓

（1）关于《新帖学论纲》总共有一组三篇万言长文。第一篇《新帖学论纲之一：对古典"帖学"史形态的反思与"新帖学"概念的提出》，文长 15000 字，发表于《文艺研究》2006 年第 10 期。第二篇《新帖学论纲之二：从唐摹"晋帖"看魏晋笔法之本相》，文长 13000 字，发表于《上海文博》2006 年第二期并参加上海博物馆、日本东京国立博物馆主办的《中日书法国际学术研讨会》作学术发表。第三篇《新帖学论纲之三："新帖学"的学术来源与实践倡导诸问题》，即是本文，文长 15000 字。三篇论文大致勾画出了"新帖学"这一理念可能涉及的各个方面的学术话题。

许多份，取代印刷技术不足，弊端则是把原有的血肉丰满、表情丰富的线条情态加以平面化与虚化，原有的"裹束""衄扭""绞转"之古法荡然无存，而平推平拖却成了经典。那么，"新帖学"在技巧上的深化，首先即是要理清这一历史脉络，澄清一些历史演变事实，在用笔技巧上要深入发掘古法的原意，还原"帖"本身应有的"衄扭""裹束""绞转"之法并熟练掌握之。此外，还应该在深化古法的同时更加以拓展之，比如在点画撇捺与中侧正偏以及圆转方折等技法原则之外，对于一些新的用笔法如刮、擦、扫、揉、簇、节、拖、截等法，也不排斥为异端而强调它们在丰富传统笔法体系中的积极作用。与正规的写字之法相比，这些方法都是"变异"之法，但它却是书法的艺术创作（而不是写字）所乐于引为己任的。当然，这还仅仅是限于用笔、运笔的书写技巧，再扩大到字法、章法技巧，还可以有更丰富的变异与深化的拓展空间，总之，立足于书法的艺术创作，则技法技巧没有禁区，只要为我所用，任何方法都不必有事先的褒贬优劣高下，有无价值，主要应取决于适合创作应用与否。

技法的拓展、深化与变异，应该是"新帖学"倡导中最令人关注的关键所在，也是确保"新帖学"之所以"新"、却又立足于"旧帖学"的丰厚基础之上而具有承传性格的根基所在。

④关于书法创作新元素的介入

书法从写字、审美活动逐渐走向艺术创作，给今天的理论家与学者提出了许多新的命题。从观念角度上看，过去书法是写字，是通过书写汉字而传播意义内容，直到今天，为一件书法作品标出"李白诗一首"的题目，其实也是这种古老的传播文字意义内容的旧思维在发挥作用。但在今天，书法开始走向艺术创作，原有的传播文意的功能被大大削弱，在这种新条件下，古诗文的意义表示，必将被艺术创作中的"思想"——构思、主题、立意、内容等新元素所取代。换言之：从原有的"传递"文意（文字内容），到今天的"表现"作品立意（构思与主题），是一个质的意义上的创作转型。相比于原有横贯几千年的书法而言；相比于同样古老的"旧帖学"而言，它是一种不折不扣的"新"的要求。它所触及的，是各种艺术创作过程中必需的"新元素"；它所要确立的，正是作为艺术创作的"新帖学"。

"形而下"的物质意义上的"新元素"也有不少。比如关于材料的选择，比如关于装裱外形式的变化，比如关于展示方式的改革……就这样，从"形而上"的创作思想即构思、主题、立意、内容等抽象元素，到"形而下"的创作物质基础如材料、外形式、展示方式等具体元素，只要过去书法没有的、只要是"旧帖学"所没有的，都可以被算作我们所提倡的"新元素"——这些"新元素"多了，"新帖学"的存在，

也就有了充分的学理依据与现实作品依据。

综上所述，"风格的定位与定性"的偏于坚守本位，"技巧的深化与变异"也较多地关注发掘古典，"形式的引导与拓展"与"创作新元素的介入"则更注重于变革与开拓，这些不同侧重不同价值取向的指标汇聚起来，即构成了一个当代"新帖学"的丰富体格。它有十分立体的多侧面的形态，它与古典的"旧帖学"有着千丝万缕的承传关系；它又在许多方面与"旧帖学"有着明显的区别。有正有反，有承有变，"新帖学"的冷静与理性，能确保它立于不败之地，从而也足以保障它有足够生命活力。

余　论

有机缘走向一个"新帖学"的迷人世界，是当代书法家的运气。"帖学"作为一个固定的概念，从清代中叶开始算起，已经持续了两百多年了。而从"帖"之学开始算起，则上限或到魏晋或到宋初，至少也有一千多年至将近两千年的历史了。有这样悠久的历史积累，自然会遇到一个是否能革故鼎新、推陈出新、除旧布新的问题。"新帖学"的提出，正逢其时。没有这一百年来的风云激荡以及在书法方面的文化背景、专业背景大转换，我们还未必会有这样的机遇。而在今天书法日益走向公共空间、成为"展厅文化"的一部分之时[1]，我们对"新帖学"的定位，正是一个认真继承传统、与时俱进、不断激活"帖学"生命力的过程。从这个意义上说，"新帖学"所面对的问题和所做出的思考、所求得的结论，不仅仅是"帖学"本身的问题，而更多地表现为是一个"全书法"的问题。它所具有的意义、价值指向，必定会在当代史上投射出更深刻、更广阔的影响来。

追究其统系与来源，则是以文人书法与民间书法并举，以经典书法与草根书法并举。研究其当下的存在方式，则是以"名家""墨迹"为基本形态，根植于当代作为艺术创作的书法理念，广泛开拓从风格表现、形式表现到技巧表现以及创作新元素的介入……这就是"新帖学"目前所取的立场与姿态。它是当代书法创作的一支主要力量，它有着深厚的（"旧帖学"）的传统支撑，但同时它又是创新的、在理念与意识上前所未有的。这样的"新军"突起，正是当代书法创作有活力的重要标志。

（1）关于书法走向展厅文化时代，早在 2001 年我曾有一篇长文《关于当代书法创作"展厅文化"现象的综合研究》发表于《书法研究》2001 年第 4 期，可以参看。

"摹拓"之魅？

——关于《兰亭序》与王羲之书风研究中一个不为人重视的命题

　　关于王羲之《兰亭序》传本的艺术风格定位，一直是众说纷纭莫衷一是。从清末李文田提出质疑，到20世纪60年代郭沫若的学术追问并形成声势浩大的"兰亭论辩"，再到20世纪80年代以降关于《兰亭序》的一系列讨论，其中一个脱离不开的研究情结，即《兰亭序》的风格到底是不是像"神龙本"冯摹《兰亭》这样的？如果不是，它又应该是怎样的？又以什么理由来充分证明今天这卷"神龙本"的"不是"？

唐　冯承素摹《兰亭序》

直到目前为止，所有关于《兰亭》真伪的争论焦点，都围绕着"王羲之书风在东晋时究竟应该是怎样的"这个焦点来讨论。诚然，认定冯摹《兰亭序》是王羲之真实风貌者言之凿凿，认为冯摹《兰亭序》不是二王真貌也自有他的道理，但我想在这场横跨百年的争论中，我们其实更应该关注的，并不是现存《兰亭序》作为结果的究竟是真是伪。因为它本来就是一个唐摹本，本来就不是原迹。面对一件与东晋王羲之相隔几百年后的摹本去讨论王羲之书法真伪并且欲从中窥出这个"书圣"的原貌，本来就易被误解为隔靴搔痒刻舟求剑。而导致我们进入误区做出判断偏差的一个焦点，正是这个"摹本"的事实存在。

唐太宗酷嗜王羲之书，内府里有几大摹拓高手如冯承素、韩道政、赵模、诸葛贞、汤普彻[1]，但当时收集汇聚二王法书极多，因此除了这几大摹拓名家之外，一定还有二三流的摹拓手。作为一个行业，在皇帝内府中摹拓手分为各个不同层级；高手名家摹拓重要墨迹，一般摹拓手则负责次一等的遗迹复制，这应该是十分合乎常理的推断。《兰亭序》如此有名，又是相比于二王传世大量尺牍的最"主题性"创作，具有极高的文献价值，因此由冯承素这样的一等高手来负责，应该也是顺理成章的。比如同时由内宫复制的、被列入《万岁通天帖》中的王羲之《姨母帖》《初月帖》，王荟《疖肿帖》、王志《喉痛帖》等等[2]，论摹拓应该也在同一时期，但笔性线条等显然与冯摹《兰亭》相去甚远。这当然不可能是因为王羲之在写书法时变身太快，写出大量截然不同的作品，而应该是可能会有些微差别（比如写正规的主题性作品与写手札尺牍会不同），但更重要的是摹拓手的高下或理解力不同所致。换言之，差别的根本原因不在王羲之原迹底本，而在于几百年后的唐代复制摹拓这一环节上。

讨论唐代摹拓技术与摹拓手的关系，可以先从几个方面入手：一是摹拓手的个人技术高下与技术特征；二是摹拓时的心态与可能会有的种种做法。

首先，是摹拓手的个人技术高下。身处唐代这样一个鼎盛时代，书法墨迹都被以帝王之力聚集于内府，看到如此浩繁丰富的名迹，通常一个摹拓专家，会以什么样的

（1）冯承素是唐大宗内府顶级的高手，是名家，是因为他不但以摹拓留下大名，更重要的是他还有官衔，有较高的身份：将仕郎、直弘文馆。其余汤普彻、赵模、诸葛贞、韩道政等，也皆为翰林供奉操书人。不但拓书是名家，自己也都"精熟道逸""笔势精妙，备尽楷则"（褚遂良语），这"楷则"二字，道尽其中曲折奥妙。

（2）关于《万岁通天帖》，其中两则大王尺牍已见生拙之处，其他的如王僧虔《王琰牒》、王志《喉痛帖》、王荟《疖肿帖》、王慈《卿柏酒帖》等，论笔画与大王《兰亭序》相比几乎无足观，熟练程度相去千里。估计虽是武则天时代也雅好大王书翰，但摹拓人才已不如唐大宗时，或还有因武则天在书法趣味上未如唐太宗这样清晰而强势，故而摹拓手不必迎合她而可直指原本"真相"？

心态对待之？比如当时真有一卷王羲之亲笔写的《兰亭序》原迹，或者可能还有同样有名的其他名迹。一个摹拓手，面对它会作出什么样的反应？首先，是会很认真很细致地去摹好它。但什么算很认真很细致？一个三流摹拓手，只要他的水平不至于摹不准，那他的最大心愿，就是尽量惟妙惟肖地摹准它，最大限度地真实地反映它的风貌，不敢（主观上也不肯）越雷池一步。

但如果是一个在内府里领衔的、深受恩宠的摹拓名家如冯承素这样的"角儿"，他在长期的摹拓经验积累中已经形成了一套固有的办法，操作熟练，按部就班，且深厚的经验造成了他相对固定的目光，他如果也去领钦命摹拓《兰亭序》，他的丰厚经验足以使他有本钱"删繁就简"，在保证基本准确的摹拓质量的前提下，不由自主地、潜意识地、悄然无声地加入自己的口味（目光、经验、方便的办法）。从而在客观上对摹拓对象作适度的"改造"，比如魏晋二王中太不符合他作为初唐书法口味的，则适当改变靠近之，相近符合的则互参互用。又加之以冯承素这样已有威望的摹拓名家，即使稍有失真，也无人（二三流的新手更不敢）会指出其可能过于师心自用、以我作古的问题。于是，名为摹拓实为"意摹"（与"意临"相当）的情况，会不会出现？

更进而论之，像《兰亭序》这样的名迹，是人人皆十分关注的。唐太宗最喜大王书，因此他对于《兰亭序》的摹拓，肯定是每个环节都十分在意、不容有丝毫疏忽的。但正是这种"过分重视"的帝王威严，反而对冯承素的摹拓带来极大的负面影响：冯承素既为内府第一高手，他必须在忠实于摹拓本身的同时，兼顾到皇上的口味与兴趣爱好，亦即是说，在忠实再现原迹的摹拓基本要求之外，先是有固定经验的可能干扰，现在又有了一个迎合圣意的更大的干扰。

设想一下，唐太宗对王羲之的喜爱，是平板一块的吗？肯定不是。王羲之传世墨迹数量众多，"大王书风"也是一个立体的多面体。有十分入唐太宗眼的部分，也有相对不太受重视的部分。即比如王献之劝王羲之"大人宜改体"[1]，就证明大王至少会有改体以前的"旧体"与改体以后的"新体"的差别，或许更会有心手双畅时的超常发挥的妙作与一般情景下的本色之作。但当它们在隔几百年后被"平面"地并列在唐

（1）王献之劝父亲王羲之改革书法的记载，见于张怀瓘《书议》："子敬年十五六时，尝白其父云：古之章草未能宏逸，今穷伪略之理，极草纵之致，不若稿行之间，于往法固殊，大人宜改体。"这改的当然是旧章草，改成的应该是"极草纵之致"的新体。依我们今天看来，新体略约会近于《兰亭序》的媚丽，而旧体却可能是较近于隶意或章草意的《姨母帖》之类。但仔细追究起来，这个"极草纵之致"的新体，应该更接近于《初月帖》《孔侍中帖》《频有哀祸帖》等帖的气息，而不仅仅是像《兰亭序》这样的法则严谨规则分明的过于"标准"之作。

太宗内府之后，唐太宗的圣意，对它们一定会有一个好恶弃取的偏好与倾向。有些是王羲之的典型真实书风的，但却是唐太宗不喜欢的；有些是王羲之超常发挥的但却不同于平时风格的，但却是"甚合圣意"的。那么，在冯承素而言，他会不会为了保证绝对的真实性而去忤逆（至少是不迎合）圣意？或许他应该是太熟悉"圣上"，因此会在摹拓过程中曲意迎合以博欢心？身处封建王朝的一介内府摹拓手，又是遇到像唐太宗这样的"一代英主"，试想想冯承素会作何选择？我想肯定是后者吧。

其实，检诸书法历代文献，关于摹拓的是否能传原迹的"本真"，早就有专家们在作详细论列了。早于唐初的南朝宋虞龢，有《论书表》一卷，专叙二王书事和当时搜访名迹并作编次法书卷帙等等。由于他在宋明帝时曾奉诏与巢尚之、徐希秀、孙奉伯编次二王书法，所叙皆出自亲身体验，谅必可信。而他在《论书表》中，涉及摹拓的有如下：

> 又有范仰恒献上张芝缣素书三百九十八字，稀世之宝……别加缮饰，在新装二王书所录之外。由是拓书悉用薄纸，厚薄不均，辄好绉起……卷小者数纸、大者数十，巨细差悬，不相匹类，是以更裁减以二丈为度。
>
> 羲之所书紫纸，多是少年临川时迹，既不足观，亦无取焉。今拓书皆用大厚纸，泯若一体同度，剪裁皆齐，又补接败字，体势不失，墨色更明。

在此中虞龢对南朝的法书摹拓做了详细论述。估计到初唐贞观内府，应该也大率不出乎此。但我最感兴趣的，却是其中的"更裁减以二丈为度""泯若一体同度，剪裁皆齐"，"补接败字""体势不失"。这就说明，当时的内府摹拓，已经把整齐划一的统一尺寸和"一体同度，剪裁皆齐"当作高超的摹拓技术来对待，而在这剪裁过程中，定会有当时南朝人（在《兰亭序》则是初唐人）的趣味被掺和进去，甚至必然会有应皇上口味使摹拓更迎合"圣意"，更整齐美观的宫廷要求在。此中的"同度""皆齐"，肯定不仅是指尺寸，应该还指艺术意义上的"体势不失"。亦即是以南朝君臣对书法的（后世）认识，对羲之书迹通过摹拓进行加工、改造的过程："体势"之失与不失。其判断标准并不是东晋王羲之时代，而是南朝宋的时代。

以此来推测冯承素摹《兰亭序》神龙半印本，以及当时有过记录的赵模、韩道政、诸葛贞、汤普彻等摹的《兰亭序》，再到唐初的褚临、虞临《兰亭序》，以及宋以后以《定武兰亭》为首的众多刻本，元明清以后的诸多刻本，我们还会对今存《兰亭序》几百种本子持按模脱墼、刻舟求剑的态度吗？

每一个时代，每一个摹拓书手，每个书家，都有自己心目中的独特的《兰亭序》。此亦所谓"一切历史都是当代史"也。

再回到冯承素摹《兰亭序》的话题上来。

作为初唐，人的审美趣味的不同于东晋，作为摹拓名家的固有经验与古典的误差值，身处内府迎合圣意的职业需要，此外，还有《兰亭序》本身因为一代名迹过于引人注目因此必定为唐太宗念念不忘、"圣眷甚隆"的特定场合。这几种因素合起来，使冯承素摹《兰亭序》必然会体现出相应的"初唐趣味"而不会是简单地传古迹原貌样态即"魏晋本相"而已。

什么是冯承素在摹拓时会有的"初唐趣味"？与魏晋尤其是二王相比，初唐上承南北朝至隋，其最大的特点，是"楷法"的成熟。如果说在东晋时，我们所看到的楷书，是钟繇《宣示表》这样的小楷，在南朝看到的是古拙生硬的石刻，在北朝看到的是狞劣粗犷正书的话，那么经过南北朝在隋的汇融，以《龙藏寺碑》《董美人墓志》为代表的"楷法"接近完成。正是因为有了这几百年的孕育与筛汰，于是才会有唐太宗刻意提倡。而以欧阳询、虞世南、褚遂良为代表的初唐楷法，相比于以前的小楷散而不聚（如传为王献之《洛神赋》）、扁而不方（如传为钟繇的《宣示表》）；唐代的精法建立起来，并被作为万世楷模的，正是这个"方正"。方者，不扁也，正者，不散也。"方正"二字，道尽初唐楷法趣味之关钮。遍检欧、虞、褚诸家，笔画或劲挺或强健，或藏护或斩截，但在结构上，却都是取"方正"之形而并无例外，故而我们将此喻为"初唐趣味"。

"方正"是指字形结构而言，走向楷书的成热、必然会使初唐楷书着意与篆书之长、隶书之扁拉开距离，从而形成"方正"的楷书特征。反映到《兰亭序》这样的行书上，则只要在行书欹侧揖让的字形结构中，能看出或显或隐的"方正"意识的，当然就是我们所说的"初唐趣味"。在这方面，很明显可以看出，《姨母帖》《初月帖》等在"方正"意识方面还不明显，而《兰亭序》却每个字占尽四角位置，具有明显的"方正"形态与意识——它是非常楷书化的。如果再加上《兰亭序》每个字都非常独立而不作过于明显的上下左右连带（这正是唐楷的特征），则这种"方正"的字形结构再加上"独立"的每个字单独成形，更使得其中的"初唐趣味"被体现得淋漓尽致。

"初唐趣味"的另一个表现，是在用笔。在从篆到隶到草的演进过程中，原本笔画应该是没有"定式"的。比如起笔、运笔、收笔之间，许多传世二王摹本法帖中并没有清晰的规律可按，而是自由写去。从出土的汉简中、从陆机《平复帖》中、从王珣的《伯远帖》中，大量今天在唐楷立场上看来是过于省略的、不规范的笔画，既没

唐　褚遂良临《兰亭序》

唐　虞世南《摹兰亭序》

有固定的提按顿挫动作也没有固定的提按顿挫部位，但细细寻绎，其实却是当时的常态。人人都按自己方便的"自家法"去写，却很少有固定的通用之法。但在初唐时期，由于楷书的成熟，用笔开始有固定之法，比如一笔横画，要起笔回锋、运笔铺毫、收笔再回锋。过去叫"藏头护尾""逆入平出"，还有"无垂不缩、无往不收""竖画横下、横画竖下"等等口诀，不一而足。再比如撇捺要有固定的顿挫部位，要撑住结构的左右上下，要有稳定的、大致一律的表现方式。这种出自"楷法"的"藏头护尾"之法，当然即是"初唐趣味"而不是崇尚散漫自由的魏晋人的"本相"。而细细寻绎冯摹《兰亭序》的每一个字，会发现它除了方正、独立的字形之外，还有明显的"点画撇捺""圆转方折""藏头护尾"的极有规则的技法动作意识。这种规则与意识，显然是与魏晋

不合而与"初唐趣味"如出一辙的。

以此来看冯承素摹本《兰亭序》，则大致可以获知：由于其中在字形结构上的"方正"，行距字距上的"独立"，用笔动作上的"藏头护尾"，它应该更接近于"初唐趣味"而非复"魏晋本相"。这显然与冯承素本人已是经验丰富的内府摹拓名家的地位有关，与唐太宗的嗜好及冯承素的迎合有关，也与《兰亭序》太有名、来自唐太宗的关注度过高有关。于是，与传世《姨母帖》《寒切帖》《初月帖》《孔侍中帖》《行穰帖》《频有哀祸帖》，以及还有陆机《平复帖》、王珣《伯远帖》、西域《李柏文书》、王献之《鸭头丸帖》等完全不同趣味的《兰亭序》，便成了一个十分突兀的又是一个极其成熟的样本，横空出世，引出无穷尽的猜测话题。当然，《兰亭序》也并非是孤立的，同时其他大王摹本如《平安》《何如》《奉橘》三帖，《快雪时晴帖》《上虞帖》等，或许正近于这一类型，或许它们也是出自如冯承素这样老练的名家之手也未可知。

但《兰亭序》虽是有如此多的缘由，体现出十足的"初唐趣味"，要说它完全是唐代人的自说自话，却又未必尽然。因为正是依据这同样的"形式分析"之法，我们依照同样的逻辑进行检验与推测之时，却发现了《兰亭序》的字里行间，并不缺乏魏晋之际"横斜无不如意"而不是规行矩步的、非"初唐趣味"的一些明显痕迹。

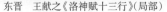
东晋　王献之《洛神赋十三行》（局部）　　　　　　三国　钟繇《宣示表》（局部）

比如《兰亭序》中,有许多字行上下不连贯,重心偏移过甚之处。如"映带左右""引以为""所以游目骋怀""取诸怀抱""以为陈迹",又如有许多上下字不衔接、字距差别太大,如"(群贤)毕至少长咸集""又有清流(激湍)""惠风和畅""(仰观)宇宙之大俯察……""(不能)喻之于怀""今之视昔"……这些字在重心、字距包括"方正""独立"等方面如果以标准版原则衡量之,恐怕都会显出明显的"非初唐(楷书)趣味"的生硬之感,从而使得我们有理由猜测,以冯承素这样老资格的、技术高度娴熟的摹拓名家,本来不应该会露出如此明显的破绽,应该是由于摹拓底本在此中有明显的不合"初唐趣味"而有真实的"魏晋本相",才使得冯承素在摹拓时,或多或少地保留了原迹底本的一些蛛丝马迹。倘若再追究其用笔,除了有许多只有唐楷才有的装饰或起收笔的顿挫动作之外,诸如"少长咸集"的"少"字长撇,"映带左右"的"左"字收笔,以及许多带笔与连笔,都不是初唐趣味的那种固定的顿挫与起收笔,而是省略掉许多(唐楷的)规定动作也不在固定的线条位置上顿挫。更有甚者,以"初唐趣味"有固定的用笔起收动作来看《兰亭序》,其中如"映带左右"的"带"字"卅"四个起笔,"世殊事异"的"世"字三个起笔,其变化无论是方向、轻重、粗细,均大有不同,变化莫测,显见得非唐楷所能牢笼。像这些细节,应该是能看出冯承素在摹拓时的不自觉地带出一些原本的"消息",从而让我们看到或隐或显的"魏晋本相"的。

当然,相比之下,在《兰亭序》中这种"魏晋本相"的蛛丝马迹占比重不大,而"规行矩步"的"初唐趣味",却应该是它在审美上的主流形态。但考虑到摹拓是一个复制、加工、反映的过程,又考虑到初唐时期的技术水平,则在一卷《兰亭序》摹本中,既有"初唐趣味"控制、又有"魏晋本相"的偶然露出,应该是十分合理的。不比当时的临本如《褚(遂良)临兰亭》《虞(世南)临兰亭》,以及后来的赵孟頫、祝允明、董其昌写《兰亭》,那却纯是书写者自身的"趣味",而大概不再有地道纯正的"魏晋本相"了。

过去我们讨论《兰亭序》的真伪,很少会涉及《兰亭序》作为"摹本"的基本定位。而大都是先认定这摹拓是最真实、冯承素又是初唐摹拓名家,因此冯摹《兰亭序》可以替代真迹。再从此去推测王羲之书法应当如此或不应当如此,以此来辨《兰序》之真伪。我以为这是从一开始就进入了一个误区:即认为摹拓一定是忠实于原作的。其实恰恰就是这个"摹本",却未必是反映了原迹的真实面貌,至于后世的"临本""写本""刻本"就更不在论列了。以此来论王羲之书风,取其大概方向,自无问题,但如果刻舟求剑去辨什么真伪,却完全有可能南辕北辙,不得要领。而冯摹《兰亭序》虽有传世,其中在技法、风格上的矛盾之处,比如我们前文点出的"魏晋本相"与"初

《兰亭序》"世"　　　《兰亭序》"少"　　　《兰亭序》"左"　　　《兰亭序》"带"

唐趣味"兼容并蓄，互为交融，正反映出摹拓在当时既欲求真又不可能完全求真的有趣状态。倘坐实它只能拘于一端，反而是坠入误径，难觅真相了。当然，问题正在于当时讨论冯摹《兰亭序》真伪的许多学者本身是一流的学术人才，但他们于书写尤其是二王行草书的实际体验却未必都足，对于属于书法风格史、技法史的"方正""独立""固定的提按顿挫"的复杂的"初唐趣味"，与简略、不羁、天马行空式的"魏晋本相"之间的技巧层面上的对比，也缺少真实的体察、分辨，更没有切身的技法经验积累，故而很少会往这个方向去思考罢了。

　　一卷《兰亭序》，真是说不完的话题。从 20 世纪 60 年代的真伪论辩，到 20 世纪80 年代的重提旧事，再到今天的聚汇天下名品，兼及讨论新的关于摹本的话题，或许还会有层出不穷的新思绪新发现。它告诉我们一个十分有趣的道理：讨论话题的主体对象本身越复杂、越扑朔迷离，则讨论的（想象、推测）空间越大，能引出的话题也就越多。假如冯承素摹《兰亭序》时没有那么多复杂的考虑，假如他只能亦步亦趋不敢以长期的摹拓经验骄人，假如当时没有那么多的大王其他摹本传世可供比较，假如没有从《平复帖》《伯远帖》的映衬对比，甚至，假如传世《兰亭序》就是真迹而无所谓摹拓，那它决计不会这么有名，也不会形成如此多的"公案"让后人产生无穷无尽的遐想。

　　《兰亭序》的迷人魅力，其正在于此乎?

关于"帖学"

——致《书法报》"名家笔坛"

2008年，我对帖学即产生了较浓厚的兴趣。曾连续写过"新帖学论纲"系列文章共3篇约5万言。记得当时曾经有一个基本观点，即以为今天的帖学从宋初以来已有千年，但却是通过刻帖而形成的。而在近百年大批新出土的墨迹面世，以及开始有一流的彩色仿真印刷品之后，我们忽然发现，所谓的千年以来的帖学，其实在理解原有的二王笔法方面，几乎就是一种"误读"。因为它是把后世刻帖所有的平铺平动的笔法误以为是魏晋时期的二王所代表的裹束、衄扭、绞转的上古用笔特征。因此，提倡新帖学，正是应该从寻找、还原上古到中古时代用笔基本形态与特征出发。我写的三篇论文，即从不同角度对二王前后的书法用笔进行了认真梳理以及寻找出它的基本规则，并进而分析它的社会生活原因与物质、环境诸方面的条件支持综合而成。其中有两篇论文，曾发表在上海博物馆主办的"中日书法研讨"论文集与《文艺研究》。而这三篇文稿，都收入在《浙江大学美术文集》。其后的一段时间里，我的兴趣转向碑学研究，对帖学研究的思考，遂暂时停顿下来。故而《书法报》此次重提"帖学"，邀我参加讨论，颇感兴趣，或正好可以把曾有过的研究心得提出来，与同道专家们作交流。

首先是"帖学"在书法史上的意义之评估，我以为这个命题，应该分为两个方面，如果是以二王之晋人帖系为代表的广义上的"大帖学"，那它的书法史意义几乎无与

伦比。因为在中国书法史上，还没有一种传统、一种风格形态与技法系统，还有书体承传，是像二王的帖学代表了中国书法的精髓与根本。但如果是以宋初王著《淳化阁帖》为代表的狭义上的"小帖学"，那它除了在延续二王魏晋的观念与大致的风格体式方面有功于史之外，在真正把握、理解、阐述、解读魏晋法帖方面，却出现了明显的偏差，因此，它在书法史上的意义却是得失参半的。尤其是在技法层面，它是"失"居大半而甚少有"得"。今天我们提出"帖学"讨论，应该对此有一个冷静的估计与相应的定位。

其次是关于二王的书风魅力。我以为，仅仅把它看作是一种书体——行草书的艺术魅力，与篆隶楷和狂草并列，是远远不够的。二王书法的魅力，更在于它的文化性——它与中国古代社会的文人士大夫文化互为表里，从而形成以汉字书写（它本是技术性过程）进而展现中国传统艺术与人文的精神形态，构成一种典型的文人艺术历史形态。这是一种"技进乎道"的极佳范例。因此，二王书风魅力在我们看来，不仅仅是一种书体、一类书风或一种技巧，它的效能是多样化的，综合性的，它代表着一种横跨千年的中国文化精神。遍观中国书法史中的任何一种书体或任何一种风格，绝无能与"帖学"与二王相比肩者。即使今天我们也在研究与提倡碑学，但据愚见，如果说今天我们倡导"碑学"，是基于它过于充沛的艺术元素，因此会有一个"魏碑艺术化运动"的话，那么"帖学"在本质上却是属于人文的、文化的（当然是综合的）。这即说，碑学之艺术与帖学之文化，构成了中国书法史上的两极，也确定了帖学与二王系统的核心价值内容。

讨论"古之笔法"是否失传，我以为要以一种历史的眼光来对待。因为今天我们所谓的"二王笔法""魏晋笔法"，是站在今天人学习二王时的立场而发的，它并非是两晋时期的书法"本相"。而在从甲骨文、金文到小篆、汉隶的时期，都是以石刻为经典的历史时期。书法在当时是先写后刻，以刻为终极效果。在那样的物质技术条件下，不可能有"笔法"的产生，首先是书写用笔不是最终效果，它并不独立而必须依靠于刻凿，那么连"刻法"也没有，又何来"笔法"？而到了二王魏晋时代，只有古体与新体之分，庾翼的"家鸡野鹜"之讥，王献之劝父"大人宜改体"，都证明二王书法是一种新兴的、尚不稳定也还未被当作权威认可的类型。既如此，它当然也还无"法"可谈。它还处于一种冲击权威、开拓创立新范式的过程之中，还不会有过早过急"立法"的意愿。若不然，王羲之不是作为一个创新家开拓新时代的形象，绝不会有今天这样"书圣"的至高的地位。它与我们今天一厢情愿地封赠"二王笔法"之类，在心态上相去千里，不可以道里计。既如此，则古之笔法是否失传的命题，至少在"帖学"上说就不太有价值。因为当时二王并无固定的成法。关于这个问题，我以为应该用一

种开放的态度来对待，世无成法，每个时代的法都是对应于特定的时代，即使"失传"了也未必可惜。更进一步的认识，则是一代有一代之法，有追逐古法的时间，不如去创造新法。

说到今人与古人之间的差距，我以为最大的问题并不在于技术上，而是在于观念与心态上，若仅仅论书写技术，以今天全国书展参展作品的总体水平论，恐怕可以超过任何一个历朝历代的书法水平。至少在总体概率上说是如此。尤其是书法走向展厅文化、走向艺术化之后，书法家们对技巧的揣摩精熟与研究透彻，更是古人未可想见的。但我们今天书法家最缺少的，却是一种对书法所持的"平常心"。在一个"竞能争胜"的展厅文化规定下，当代中国书法家很难以一种沉稳平和之心来对待书法创作，而不得不被逼得心浮气躁，特别是以一种"快餐"式、"速成"式的目标追求，来取代水滴石穿式的培育与养成。因此，在当代中国书法界，讨论极具人文要求的"帖学"创作，论技术水平并不乏优秀者，但若论全面综合素养则令人大跌眼镜。不仅仅是写错别字问题，书法家写诗号为格律实则打油，及至写古文半通不通，甚至缺乏应有的常识……因此，若详论今人与古人的差距，我以为应该放慢书法界"竞争"的节奏，让更多的急功近利无用武之地。而大倡专业学习尤其是读书，并且要具有相应的指标体系，如果能这样，则今人的劣势会慢慢转换，再加上在技术上的优势，当代中国书法在帖学方面，应该是最有希望的。

二　新碑学

魏碑艺术化运动问答录（上篇）：
线条与技法意识的颠覆

问：请先谈谈"魏碑艺术化运动"的基本理念？

陈：这是一个很难一言以蔽之的命题。魏碑其实人人都知道，从包世臣、康有为以来，"专攻魏碑"是许多书法家赖以立身的一个重要依凭。但我们仔细观察后发现，其实它已经包含了一个误区："专攻魏碑"只是取魏碑的风格章法为素材与形体，却未曾有过只属于"魏碑"的一整套独特的用笔技法系统与线条表现语汇系统。换言之，是用人人都习以为常的写字方法来"写"魏碑，而不是将魏碑作为一个艺术表现对象来对待——至于像阮元、包世臣认为的"南帖北碑"，即以魏碑系统的建立来与晋帖系统的悠久传统相抗衡的认识，则更是底气不足的。许多书法家在写魏碑，用的是自幼写字的方法来写魏碑，而不能、也没有能力用"魏碑的方式写魏碑"。

问：等一下，您说的"以魏碑方式写魏碑"，是一个很新鲜的提法，它好像包含了一些新理念？

陈：或许可以说我们的"魏碑艺术化运动"，其实并不是立足于作为一个历史时期"北魏"，也不是立足于作为一种类型的《张猛龙》《郑文公》《石门》……因为自古以来尤其是清代以来，写魏碑的人并不少，但用魏碑的方式去写魏碑的书法家，却是凤毛麟角。大部分人去写魏碑，是用已有的从唐楷、从二王法帖中学到的技法语言

方法去写魏碑。这样一来，点画技巧是通用于全书法（而不是专属魏碑的）。写的对象是魏碑的——有如我们每天用同样的技巧方法去临颜真卿、临《丧乱帖》、临苏轼、黄庭坚、米芾、临赵孟頫、徐渭，其间也有很大的流派上的不同，但作为我们写的人而言，技巧的风格指向虽有不同，但技巧（尤其是传统念念不忘的"笔法"原则）却是同一方式的，都是起止提按、圆转方折。这样一来，写魏碑与写汉碑、写秦篆、写二王、写唐楷、写宋人行书一样，魏碑只是十数种风格方式中的一种而已。

问：我也认为魏碑是十数种风格类型中之一种，难道这样的理解不对吗？

陈：如果是这样，那我们提"魏碑艺术化运动"，按逻辑推理，当然也可以有宋代手札艺术化运动、二王艺术化运动、汉隶艺术化运动、金文艺术化运动、唐楷艺术化运动……这样的泛滥理解，则"魏碑"的典范意义将荡然无存，作为"艺术化运动"的价值——历史价值与时代价值也将变得百无聊赖。

问：您是否认为魏碑在此中有凌驾、超越于上举各种典范的更重要的价值与意义？而您是根据这样的"超越""凌驾"才郑重提出"魏碑艺术化运动"的新理念吗？

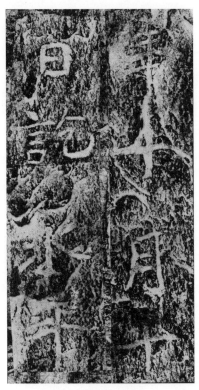

北魏 《石门铭》（局部）

北魏 《张猛龙碑》（局部）

陈：我以为任何种创新理念的提出，都必须建立在对历史的深入研究、深刻把握的基础之上。从技法系统与艺术表现上说，我的确认为"魏碑"是一个特例。虽然我不喜欢用"凌驾"这样的字眼，但我真的认为如果以魏碑作为一个参照点，则二王系统、唐碑系统、宋元系统与明清中堂大轴系统应该是另一端。亦即是说，以碑为讨论平台，则应该有魏碑与唐碑之对比，还应该有魏碑与晋帖（二王经典）之对比，更可以有魏碑之刻与所有墨迹之间的对比。作为魏碑的对应面的唐碑、晋帖、墨迹，其实包括了全部书法史的内容。那么，一个合乎逻辑的推断，则是"魏碑"的崛起，几乎是在与整个几千年书法史作"对比""对立""对应"。但它要能取得这样的地位，首先要有一个前提，即是它必须是真正的魏碑，是"用魏碑的方法写魏碑"。如果是以我们从小习惯的用写唐楷的方法写魏碑、或用二王手札的方式写魏碑、或用苏黄米蔡的方式写魏碑，则这样的"对比""对立""对应"的超常地位、或如您所说的"凌驾""超越"的意义，是建立不起来的。

问：这样的提法十分惊世骇俗，相信许多人会不接受——有如当年您倡导"学院派"书法一样。您的意思是：在您的书法史观中，魏碑是一翼，而二王经典、唐楷宋行、明清大草，只是另一翼？是这样吗？

陈：如果我是一个书法史学者，我可能会对它持怀疑态度，但现在我站在倡导书法新流派立场上看，我的确是这样在解读历史的。

问：您倡导新流派与您的书法史观是矛盾的吗？

陈：不应该把它看作是矛盾，而是具体情况具体分析。既考虑到恒常的法则，又考虑到与时俱进的具体环境。此外，学术理论的本身就应该鼓励不同角度的阐释，西方哲学流派中还有"阐释学派"。一部学术史也正因为有不同的阐释视角而变得妙趣横生，因此，我不认为您说的"矛盾"是坏事。正相反，我还鼓励学生们（包括我自己）面对同一个研究对象，提出几种不同视角的阐释意见，我把它看作是学者必备的一种基本素质。

问：姑且我认可您的这种"矛盾"是合理的。但静下心来想想，好像还是不妥——试想，以一个"魏碑"它可能只有150年历史，要和从东晋二王，直到唐宋再到明清大草的两千年构成对应，其间的关系是否显得太离谱了？其间是十几倍的时间，又是在书体类型与断代类型还有表现类型方面的至少1：5或1：10之比。您面对这样的追问，只怕也很难自圆其说吧？

陈：我认为要能够作对比的主要依据，并不在于您所提出的简单的时间比，如

150 对 2000，也不是在于所谓的类型比如 1∶10，在此中，最关键的对比，是"质"。

问：什么是"质"？请道其详。

陈：所谓的"质"，在这里主要表现为物质材料与技法形态对书风，尤其是对"魏碑"的特殊关照。首先是出发点：一个最简单的事实，是二王晋帖是墨迹手写（包括勾摹），而魏碑是刀刻斧凿之迹。这"写"与"刻"，即是"质"的第一个对比基点。

问：唐碑不也是石刻吗？为什么它要被作为魏碑的对立面而与二王墨迹为伍？

陈：唐碑虽然是刀刻，但它的线条形态却是书写式的，以二王用笔线条类型为准绳的。因此无论是欧虞颜柳，其石刻碑版在技术类型上，与其说是靠近同为石刻的魏碑，不如说是更接近于二王墨迹的基本运笔方法。正因为唐宋刻碑手的刻凿理念是尽量重现、还原墨迹线条，因此它更是"帖"而不是魏碑意义上的"碑"。有如我们看宋代《淳化阁帖》以下的刻帖，它也是刻的，但它显然更接近于墨迹书写而大异于真正的石刻斧凿。

问：您的意思，是刻也有不同？有的刻碑更像书帖？

陈：古代刻镌有两种方式，一种是独立于书迹之外的独立的石刻形态，魏碑即是典范。还有一种是依附于书迹的石刻形态，唐碑与宋刻帖即是。

问：为什么会是这样？

陈：因为古代刻碑刻帖，更多的目的不是为了书法，而是为了便于传播与推广。比如在没有印刷术的情况下，《十三经》石刻那浩大的几千块石刻，即是为了拓墨传播所用。在没有图像印刷术的情况下，石刻法帖、木刻版画等，也是为了化身千万、广泛传播。唐碑以下的刻皆是出于这样的目的，但魏碑却没有这个目的。对一个既会雕佛像又刻造像记的石工而言，印刷传播的目的他肯定没有。刻佛像留题记本身即是目的。因此它可以不"依附"，而呈现出石刻斧凿的真正的魅力来。

问：讨论这些，对您的倡导有什么意义呢？

陈：我之所以涉及这些，是因为我在长期的学术研究与书法实践中，悟到我们心目中的书法，其实是有"墨迹的书法（书写的书法）"和"石刻的书法（拓墨的书法）"这两种类型。

问：这样的看法人人皆知，还用得着花力气去"悟"？是否有些小题大做？

陈：您把这个问题想简单了。书写与石刻的两类不同书法，作为历史存在，它是人人皆知的常识。但作为一种创作技法类型探讨，它却远不是人人皆知，反而是大部

分人不知的。比如我想问一下，您学书法，写二王当然是"以写对写"，以今之墨迹对古之墨迹，本身并无问题。但您在临习石刻如《石门铭》《张猛龙碑》时，您不可能是"以刻对刻"，因为古迹范本是刻，但您却不是在刻而是在写，而这种"以写对刻"的事实状态，必然会导致您用学"帖"的技法习惯、动作要领去模仿石刻之迹。这是一种必然的"误读"与"歪曲"——因为事实上您除了用小时候习字的方法如二王唐楷的方法来写石刻（北碑）之外，您没有办法再去选用第二套方法。于是，猛狞肆张的北碑会被您原有的技法意识习惯表现所笼罩，成为温润文雅的北碑。又于是，原有的不讲二王经典法则的北碑线条，会被您的以二王为本的线条动作表现所改造，成为点画标准规范的北碑线条。再于是，原有的关于北碑石刻线条的刻凿尤其石花、剥蚀、中段的刻凿痕迹等，会被您从小习惯的"起、行、收"的三段式动作所意设、所改造。凡此种种，我们能看到清代以来以北碑知名的许多书家，其实都是在"以写对刻"——以二王之法对北碑之法。用二王之法（唐楷之法）改造北碑之法，或如前述，是用原有的"墨迹的书法"去替代北碑所代表的"石刻的书法"。

问：为什么一定会是以写代刻呢？

陈：因为直到近年，我们看书法还是"写毛笔字"。如果是写毛笔字，它与北碑石刻会有关系吗？比如我们从小写颜真卿、柳公权、赵孟頫，是先学写字，因为是写字，所以每个人都先学"起、行、收"的基本动作要领。"起"就要回锋，"行"就要通畅，"收"就要顿笔。"起、行、收"的动作，是二王行草书与唐楷（即使是碑刻也是依附于书写）的书写的特征而不是北碑石刻的特征。既然我们从小是先从学写字开始的，这就是我们人人会有的习惯。再来看魏碑，当然就会用已有的熟悉的这一套去简单地加盖在北碑范本之上，于是，写出来的所谓魏碑，其实是以二王唐楷为底子的魏碑，是"书写的魏碑"，而不是原有的作为历史事实存在的"石刻的魏碑"。

问：总不见得不"以写对刻"，而去"以刻对刻"吧？倘如此，则书法家都成了刻书家，这不也是同样荒唐吗？

陈：当然不会逼着书法家去转行做刻书家。但"以写对刻"本身，却是可以产生各种疑问的。比如，是否"以写对刻"只能是以二王唐楷去简单替代北碑？换言之，"写"的技法是否只能是二王唐楷？有没有可能寻找到北碑的"刻"方式的"写"，用北碑的"写"法来面对北碑的"刻"？

问：魏碑的"写"？我很难理解，除了帖的写之外，还会有魏碑的写？碑是刻完成的，它怎么能写？写起来不是和二王唐楷一样，都是写字概念中的"写"吗？

陈：这就涉及问题关键了。您认为只要"写"，就一定是写字，因此写二王与写魏碑是一样的，不存在二王唐楷以外的另一种"写"。目前书法界大多数人都持这样的看法。但我恰认为，"写"除了有二王唐楷之"写"之外，还可以有一种魏碑之"写"。或更进而言之，如果是"写毛笔字"，那么只要有一种二王唐楷之"写"即足矣，无须另辟炉灶。但如果是"书法艺术创作"，那么应该还可以有各种不同方式的写，北碑之写是一种，还可以有许多种。它们会有一个共同的特征，即艺术之写不要求简便迅速的实用性，但却必须通过"写"的各种不同技巧来丰富书法艺术线条表达的情态。由是，不妨把"二王唐楷之写"，归结为实用与艺术兼容的要求；而把"北碑之写"，归结为非实用的、仅从艺术创作需求出发的要求。

问：我有点明白了。"二王唐楷之写"，是我们引为经典，奉行了几千年的一般法则，但您所说的"北碑之写"，却是一种基于纯艺术创作的新理念与新尝试。

陈：确立了"北碑之写"的特殊技法地位，就有了进步拓展自身的空间。比如，当"北碑之写"在技法上有艺术表现的丰富复杂的需求、但却不利于实用的快捷便利的书写要求的话，我们坚决摒弃后者，无视实用书写而只以艺术表现为鹄的。此无它，北碑的倡导本来就是出于艺术的目的而不掺杂实用的含意。又比如，当我们把北碑书法当作一个稳定的对象时，即可以从中细分出碑版、墓志、摩崖、造像记等各种不同的石刻类型，从而使一个"魏碑"概念，体现出丰富多变、艺术表情多彩的立体性格。它们都不是基于实用目的，而从艺术角度去提示把握它，却有可能打造出一片广阔无垠的新天地。

问：在此处提实用写字与书法艺术的差别，究竟有什么实质性的含义呢？从您刚才说的"技法地位"而论，它们在技法上不都是书写吗？难道书写（挥毫），动作行为本身还有什么实用写字与艺术写字之间的差异吗？我觉得是否有些玄虚？

陈：这才是更逼近了问题的关键。在我看来，两者之间的确是有明显的差异。比如实用书写，是要求准确、快捷、方便、流畅。从隶书到唐楷到宋元行札，用笔技巧是以"起—行—收"三段式的技法套路，它已在几千年历史中约定俗成而为一种经典。每一个笔画的"起、行、收"，都有固定的位置与方法。通常是"起"与"收"动作十分讲究，比如要有回锋、侧锋、蚕头雁尾、藏头护尾……但对于线条中段的"行"，由于要书写方便快捷简单省时，却并不十分讲究，最多也就是一个抽象的"中锋用笔"而已。作为实用书写，这样的方法是经过了多少年"优选"而成的方法，当然是经典无疑。

但站在北碑艺术化探索角度而言，情况却正好反之。首先是北碑探索是艺术风格探索，与实用书写无关。因此实用的方便快捷简单省时，一概不用考虑。比如北碑不取方便而可以为艺术而"自找麻烦"，不取快捷而可以为达到艺术效果慢慢来；可以不取简单而力求在艺术表现上越复杂越好；可以不考虑省时而"十日一石五日一水"也没有人催逼于其后。因此，作为传统经典不二法则的用笔技巧的"起—行—收"，对魏碑而言却未必是"金科玉律"。

问：理论上好像很有理，但实际上怎么做呢？未必传统的是"起—行—收"，您的魏碑反过来不"起"不"收"？不"藏头护尾"？

陈：问得好！要反"金科玉律"而行之，当然不能由着自己的空想乱来，仍要从古典中去找依据。正是在技法上的反规律，使我们不得不去寻找一种有足够品质的新规律。这个新规律，应该是我们的发现发明但却未必一定要是我们的创造。创造是从无到有、无中生有，但无中生有也有极大的非科学、非理性、非合理的风险。而对古典多作发明与诠释，却可以在创新的同时保证其科学品质。落实到您刚才的疑问上来，则新技法的创建，并不是要否定、取消原有的"起—行—收"技法的三个要素，而是试图去打乱原有的排列展示方式，使三段式变成五段、六段、十段式……从原有的已成定律的三段起止，扩展成为有定律却又不唯定律的多段起止与行进。比如可以有起、行、顿、转、挫、衄、扭……起止作为技法动作的物理规定仍然存在，但"行"却可以有多种丰富的艺术表情。

问：再丰富的表情，不也还是"行"吗？又为什么说它是一种改革，探索？

陈：其实这并不是我的发明。如果您熟悉古代书论，那您定会注意到包世臣的书论中，特别提出一个概念，叫"中实"。他曾严厉批评许多明清书法家的线条"中怯"。为什么？因为这些书家都是古典技法中的"起、行、收"三段式理念中训练出来的。他们在"起、收"部分可以加进去许多名堂，但对"行"却一笔带过。技巧动作上"起、收"强而"行"弱，也即是线条的"头、尾"强而"中"弱。包世臣虽然不是一个一流的书法创作家，但他的观察力与理解力却是卓绝无伦的。他眼光的精准，使我们后人大受启发。

问：包世臣"中怯""中实"理论有什么样的解读，我们还没有您这样的理解，但我知道：启功先生在他的《启功丛稿》中是对"中实"论不以为然的。

陈：启先生是德高望重的老辈大师巨匠。他不赞成"中实"说，自有他的道理，后辈小子，未敢妄加猜测。但我注意到启先生也是推崇帖学的，如果他没有一个北碑

视角，那他的不赞成"中实"说就是很合乎逻辑了。

问：您所说的北碑视角，又是什么含义呢？

陈：北碑是石刻，而不是墨帖。我想问一下：当写字（书写）是按照"起—行—收"作为法则来构成基本技法动作型之时，那些在山野荒岭中凿刻的石匠，在面对书丹时，会不会按照帖学的"起—行—收"来统辖自己的镌刻动作？换言之，刻工镌刻会不会严格遵照书写动作的先后亦步亦趋地实行？

问：这好像不太会。刻时可以从头尾开始，也可以从中段开始，可以从尾部开始，甚至还可以把碑石或文字倒过来刻，对一个工匠而言，刻字只是刻，与如何写字是无须对应"过程"的。

陈：正是如此。我最早受启发而提出这一观点时，是在 25 年前[1]的 1982 年去西安到乾陵参观，记得当时看到一块石碑，打磨得非常干净，上面的核心部分有很工整的几十行文字，是褚遂良体。而在边沿上的空白处，有十几处是工匠在试刻试刀。有些刻痕是刻完整一个字的，有些刻痕则只是一个偏旁部首，或半个字，排列也东倒西歪，并无行距字距之概念。估计应该是镌刻大件完整作品之前的试刻，正是在这些非正规的试刻中，我看到许多刻痕不是从线条的头开始刻到尾，或按"笔顺"刻，却是有不少是从字尾末笔刻起，或是从每一线条的末端倒刻上去。

这即是说：写与刻是两个完全不同的技术行为过程。写是"起—行—收"动作，刻却是没有这样的动作要求。

问：我还是不太明白您这样绕圈子的意思？

陈：我请问您，魏碑是写的还是刻的？就其最后的视觉效果而论？

问：当然是刻的，或刻后拓的。

陈：那么倡导魏碑，是在倡导书写时的"起行收"的原有经典？还是试图倡导非书写（石刻系统的）的改变"起—行—收"法则的新的技法法则？或者拉一个老祖宗来做招牌，是包世臣的"中实"说理论？

问：道理上看好像应该是后者。

陈：问题是后者也是"古典"而不是今人的妄自尊大或想入非非。两千年前的魏碑，几百种经典拓本，难道还不是古典吗？

问：是"古典"，又意味着什么？

（1）本文写于 2007 年。

陈：明确了"刻"的线条类型与技法动作类型，而不只是原有的"写"的线条类型与技法动作类型，以古典的魏碑为倡导，这样才构成了我们今天倡导"新碑学——魏碑艺术化运动"的学理依据与思想出发点。亦即是说，我们对于古典魏碑的重新理解与倡导，首先即在于线条。它很符合我对书法本质的一个界说：书法是"线条"的艺术。

问：好像有一篇文章的标题，说您是"线条的行者"，不过的确能看得出您的书画篆刻中线条的丰富表情与迷人魅力。

陈：魏碑的线条是什么？石刻的线条是什么？包世臣的"中实"说的线条是什么？这就是我们此次倡导作为一种探索、"探险"的一个极重要的动机。我个人认为：魏碑、石刻、"中实"等等的线条（技巧）特征，不仅关注头尾变化，更关注线条中段的变化。好比石刻工匠的镌刻时是没有头尾起止概念的，刀凿下去，可以是头尾，但更可以是中段（"行"）的任何一段的线条表情（与外形）的变化。

问：这样不就打乱了用笔节奏吗？因为"起—行—收"的三段式，关乎一种用笔节奏。它在动作上，是体现出一种"强—弱—强"的节奏型，您现在老是强调中段，如果线条中段也强了，变成"强—强—强"，岂非是画蛇添足？

陈：如果中段"强"了，头尾为什么不变呢？此外，中段的"强"，不一定是指"重""厚""慢"而很可能是指方向的变化与"线型"的变化或还有"线质"的变化。亦即是说：也完全可以有这样一种存在的可能性：节奏型还是"强弱强"，但换个角度，却构成在形态上的"简单—丰富—简单"？

问：这倒是一个新鲜的想法。

陈：更进一步想一想：工匠在刻摩崖时，身悬半空，腰捆粗索，何尝会有"头尾"意识？对每线条的中段多凿几下，多有几道刻痕，是常有之事。此外，几千年栉风沐雨，雷火剥蚀，也不会只约好在"头""尾"，"中段"的剥蚀变化也比比皆是，一变成拓片墨本，我们所看到的魏碑线条，也是中段变化极多。既然书法家能看到这些中段的效果，为什么却要限于帖学的"起—行—收"的旧有观念，却不敢对线条中段的丰富表现持一种充分表现的尝试态度呢？换言之，我们为什么要被老套的旧观念束缚住自己的手脚，尤其是被束缚住想象力呢？

问：有道理。但看到的碑帖中的线条形态，和您目前提倡的学习魏碑还要使它艺术化的线条形态，难道可以完全一致而不作任何主观理解吗？

陈：在学魏碑（其实扩大为学所有的名家法帖）之时，我以为最靠不住的，就是

这个所谓"主观理解"。因为它完全可以被作为"挡箭牌",被作为临不准、看不准、写不准、分析不准的"遁辞"。临帖水平不高,写出来的与原帖南辕北辙,但却可以用一个"主观理解"的说辞来掩饰这可能就是"学院派"的与众不同之处。在我们而言,不要学生先奢谈什么"理解":先临准了,才有资格来谈"主观理解"的问题。一个在高级阶段才会有的命题,一旦不恰当地被置于初级阶段,真理马上就变为谬误。

落实到魏碑上来,只要是您能看得到的、在字帖里(拓片里)实实在在存在着的线条、石花剥蚀之类,都应该用毛笔临出来、表现出来并进行理解。而正是在这样一个严格得近乎苛刻的临摹训练中,你才会发现,原有的用写"帖"的方式,即"起—行—收"的方式,完全不适用于魏碑。每一个魏碑名作,因为大部分都是在野外,所以线条绝不会只顾头顾尾不看中段,首先第一是即使当时有熟练书丹手是按"起—行—收"来写,但刻时还得一刀刀凿过去,"行"的中间线段不会一滑而过。其次是几百年上千年风雨水火、石花剥蚀,也不会都约好只在头尾而不涉中段,于是,"中段"的丰富多彩、"线形"多变、"线质"多变、"线律"多变以及最后导致的"线构"多变,即成了魏碑不同于唐楷与晋帖的一个标志性的存在。

如果不是这样,如果没有这样的古典传统的"事实存在",我们去倡导"新碑学——魏碑艺术化运动",即形成了完全多余的好事之举,它就不具有实际意义了。

问:线条"中段"真的如此重要?比如原来是从二王而出的"起—行—收",现在"起"还是"起","收"还是"收",无非是"行"的部分多增加一些内容,那好像也不至于是新倡导一个运动吧?不知这样的看法您能赞成吗?

陈:您刚才说了我是"线条的行者"。这个评语没有多少夸饰的虚词,我很乐意领受。从最早写《书法美学》开始,我就认定中国书法中最精魂的部分是线条。"起—行—收"讨论的是用笔运笔技巧,但它的具体展现也正是线条。这个关系您应该不否认吧?

以线条的"中段"来衡量过去的书法,我以为魏碑与"新碑学"它几乎是对几千年书法传统的一次重大"颠覆"!这并不是危言耸听。因为古代书法生存的根基,是实用写字,因为要写字方便,于是才有"起—行—收"的基本动作。也正因其方便,于是无论是隶书还是二王晋帖还是唐楷或宋元行札,大家都不得不尊重这个写字的法则,不得不在"起—行—收"的动作型中不断"翻跟斗"、找空间。请注意,它的前提是书写。书写在汉代还是竹木简牍或帛书,但到了六朝以降,则换成了纸。纸张盛行之后的书法,当然更偏向于"帖"式的墨迹书写,因此"起—行—收"的用笔法只会越来越成为主流,而不可能反过来。其实就是当时的魏碑,我推测它在书写之时也是"起—行—收"的。照它写是水平高,不照它写是水平低。有如在早期,"布如算子"

式的整齐是水平高，写得东倒西歪丰富多变的却是水平低样。但一到刻凿，情况就大不一样了。所以我以为，魏碑的线条魅力，并不在于它的"写"，而恰恰在于它的"刻"，正是刻，给我们带来了无穷的生机与崭新的视角。"魏碑艺术化运动"的着力点，首要即在于此。

问：以今人的书写去追古人的凿刻，究竟有多少意义呢？

陈：以前本师沙孟海先生曾有《碑与帖》《两晋南北朝书迹的写体与刻体——兰亭帖争论的关键问题》，其大意是刻手好，东魏时代会出现赵孟頫，刻手不好，《兰亭》也几乎变成《爨宝子》，他老人家其实是敏锐地感受到了"刻"的关键作用，只是可惜他没有时间展开而已。而我以为，如果以线条分类，其实我们不妨更宏观一些，把古来所有的书法（无论碑帖，也无论篆隶楷草）依线条分为两大类：一类是写的线条，另一类是刻的线条。写的线条是"起—行—收"的三段式线条，而刻的线条却没有明确的三段式，随时可能因刻凿或剥蚀而有意外的变化——变化可能也在"起""收"，但更可能是在"行"，由于"行"是占了每根线条的 80% 的位置，当然产生变化的概率也最高。

于是，它必然会影响我们学魏碑的基本用笔方式。只要不是盲目主观地用写帖的方法去写北碑，只要在临摹时尊重魏碑（而不是还未弄明白即想先改造它），那么拓片中每个剥蚀之迹、刻凿之迹，都会逼着你在行笔时不断调整自己的动作以适应它、表现它。原有的"起—行—收"是三段式，现在却可能因为刻凿、剥蚀、石花、残损而变成八段九段或十几段式，而且，因为你是在写书法，还必须靠自己的动作把它连贯起来，不能像匠人那样去"描"。于是，各种非"三段式"的丰富多样的用笔技巧，不是凭空想象毫无根基，而是从古典的魏碑拓片中被源源不断地发掘总结归纳出来，从而形成一个石刻的线条、碑的用笔法系统。古人说"碑""帖"是双峰对峙，是多从风格与材料上说。但在我看来，这还是皮相之见。只有落实到最本质的线条，落实到技法，能看出其中差别，这双峰对峙的合理性也才会得到真正的认可。若不然，它还只是理论家的纸上谈兵而已，创作实践家是不会拿它当回事的。

问：记得以前您倡导"学院派"，也是把它落实到技法与形式的物质层面上来做大文章，这的确要比只提出一个概念却落实不到作品差别上的做法要好一些，也更容易理解一些。目下书法界提出的各种"书法"流派非常驳杂，但我看来真正能站得住的不多，究其原因，就是在概念定义上可以自说自话、各行其是，但一落实到视觉形式与技法的物质层面上，却说不出差别，于是名词概念"满天飞"，却还是让我们感

到不知所云。"学院派"的倡导，我未必都赞成，但您的意思，我是清楚的。这是我认为学院派高于别人的一个重要指标内容。

陈：感谢您的鼓励与理解。"新碑学——魏碑艺术化运动"在倡导之时，我也认为必须使它"物质化""技术化"，不然，就还是一个概念的空壳。而对线条的追究，对自然石刻效果的追究，即是我们使它努力不成为"空壳"的重要努力。

"魏碑艺术化运动——新碑学运动"是经过成熟的理性思考，又是以丰富的实践经验与技巧体验为根基的一次书法创新探索，因为它是一次探索，现在才是刚刚一个开始。因此我以为它应该还会有一些不周到之处，需要通过不断实践来不断修正。但从起步阶段来说：我以为我们的准备是相对充分、思考是比较成熟的，我们关于魏碑的解剖分析以及分类讨论，已历时五年，对它的理论界说也已反复斟酌多次。上面提到的"线条""石刻效果"的两个关键点的提示，也已是再三推敲、反复辩证之后所认可的结果。在当前书法界对艺术探索创新还缺乏足够的理解与接纳心态的形势下，我尤其希望能通过"新碑学——魏碑艺术化运动"的创新探索尝试，在书法界倡导起一种宽容失败、鼓励理性探索与创新的良性风气。我以为，一次"新碑学"的倡导，也许可能成功或可能失败，其实人生百年，这样的一次成或败并不足以说明问题，但形成一种厚道宽容鼓励探索的时代风气，却是于"书法生态"极为重要的。因为一旦有了这样的和谐风气，一百次失败会孕育一次成功，而如果没有这种和谐，连一次成功的机会也不会有。

当然反过来，探索家的严肃、成熟与理性也是极为重要的。一味莽撞或幼稚愚蠢，以浅薄轻佻、哗众取宠为能事的"江湖"做法，"以'己'昏昏使人昭昭"，是不负责任的。在当代书法界，这样的"创新业绩"也不在少数。但我想，我们的"新碑学魏碑艺术化运动"应该不属于这样的类型。

魏碑艺术化运动问答录（下篇）：
风格与形式观念的颠覆

问："新碑学——魏碑艺术化运动"对中国书法在线条上的开拓能力极强，这一点已毫无疑问。如前所述，讨论"新碑学"，首先即是着眼于它的石刻线条的表现力，当然也是关注线条"中实"的表现力，我以为从风格层面上去倡导北碑，阮元、包世臣、康有为早已在做了，但从技术层面上去发现魏碑，倡导魏碑，并把它置于一个宏观的书法史背景下思考，您的确是慧眼独具，首屈一指。但我更感兴趣的是，除线条之外，您还有什么更新的发现、发掘与发明？

陈："线条"是一个我认为最难的切入点，因为它最难被理解与认识。但我们既是在倡导魏碑艺术化运动，当然应该包括书法艺术的全部而不可能只关注线条，事实上整个书法是个联动体，也不可能动了线条却能不涉结构章法——孤立的线条是不存在的。由是，我以为在"新碑学——魏碑艺术化运动"的构想中，我们还有一个着力点，那就是形式与形式美意识（当然也包含风格）的重新确立。

问：您的形式与风格的视角，与从阮元到康有为的风格视角，有什么不同吗？还是仅仅是重复他们的发明与已有的见解？

陈：我以为今天我们接受过书法美学的思辨训练，因此不可能去简单地重复古人的见解。除非倡导者本人是思想的懒汉，而我本人恰恰在这方面并不懒惰。

问：您准备如何来证明您的不同之处？

陈：从阮元、包世臣到康有为，他们在碑学的倡导方面厥功甚伟，但他们对书法不可能像今天的我们是作为一个专业来对待，因此，他们在判断时必然感性居多，阮元能予它以一个书法史的立场，已是大不易，但一落实到具体的作品，他也还是多依靠自己的感性——对魏碑经典的感受。而我们今天却不同，我们是把书法当作一个艺术对象来处置，我们有一个视觉艺术的立场，有一整套形式分析的方法。

问：康有为写了厚厚一大本《广艺舟双楫》，凭什么说他是感性的？

陈：康有为很有意思，他在论魏碑的宏观价值时，是以"变法"的政治理念相统辖，当然不感性，但一旦落脚到具体的每件魏碑作品，他却极端感性，不信您去读读，全是四字形容词，什么雄强俊逸、什么雅清精美，比比皆是，都是描述他自己的观赏感，但却无法验证与证伪。从理论上说，这些是个人感觉，是最不可靠的。而我们从未发现过他有什么严格的、可检证的对作品的具体分析。其实，当时人也没有掌握这样的分析、思辨的武器。

问：我同意您的看法，但这与区分您与阮元、康有为的"风格"概念的差别，有什么关系吗？您与他们不还是用同一个"术语"或概念吗？

陈：如果说在风格层面上，所用术语在表面上是差不多的话，那么我想指出的一点是：我对于"新碑学"的倡导，有一个顺序上的"结构"：这就是"形式"——"表现意识"——"风格"。在这个结构中，风格是最后一站，起点则是"形式"。

问：这个结构有什么特别之处吗？

陈：无论是阮元《南北书派论》《南帖北碑论》，还是包世臣的《艺舟双楫》，康有为的《广艺舟双楫》，都只涉风格而不涉"形式"。为什么不涉？因为他们看书法是写字，写毛笔字，而我们今天看书法是艺术，是视觉艺术。写字无所谓形式，但艺术却视形式为生命。

问：关于您的形式，准备赋予它什么内容与含义？

陈：我坚持认为，风格可以是主观感受的客观，但形式却是客观存在的，不管你的感受有如何天差地别，但它却会有一个固定的标准，这个标准的依据，即是"可视"。你不可能指鹿为马颠倒黑白。

以形式为抓手，"新碑学——魏碑艺术化运动"在"线条"之外，就有了一个可拓展的新的主题。比如从形式上看，古代帖学是册页手札与横卷，宋元之后则多中堂立轴。今天我们写书法，沿用的都是中堂立轴、对联、册页、手卷。这些构成了以帖

学为主流的当代书法创作的外形式内容，但是，如果去倡导"魏碑艺术化"或"新碑学"，那么除中堂立轴手卷之外，可不可以有更多的外形式以为今天的书法创作所用？比如汉碑与魏碑的有"碑额"，我们有在书法创作展中看到它被应用吗？它不是书法古典传统的形式吗？为什么我们不去用？又比如，魏碑中墓志的"墓盖"与"志"的关系？又比如，许多造像记的长扁正斜随形而生的外形式？再比如，魏碑中摩崖书的各种大小不等的字形关系处理？复比如，魏碑中的各种外形残缺不成正方正长形？您认为，对去看书法展的观众而言，是看千篇一律的中堂条幅好，还是看一个如此变化多端、形无定形、经常会给你带来意外惊喜与新鲜感的书法展览好？

问：您的意思，是可以通过倡导"新碑学——魏碑艺术化运动"，让更多的书法家来关注利用魏碑中的大量形式传统，从而使书法创作与展览更具有艺术性？更好看？

陈：正是。

问：如果能做到这些，那书法展览倒真的应该越来越好看了。

陈：参考魏碑中"无定形"的外形式元素以为创作所用，是我认定的第一个目标。但想想，如果是阮元、包世臣、康有为只从"风格"出发，会产生这样的想法吗？比如他们，包括历来写魏碑的大家，他们的传世作品中，有没有已经有这方面的外形式借鉴？

问：好像是没有。

陈：我认为这就是创新——利用古代传统的丰富元素，但去做古人没有做过的事，去尝试阮元、包世巨、康有为等没有想过的新方法，这比肤浅地去凭空创造一个想入非非的所谓"创新"，要有价值得多。我在十几年前尝试"学院派书法"，和现在探索"新帖学""新碑学"，采取的都是这样的立场。

问：除了外形式之外，还有什么？

陈：另一个我们十分关注的课题，是表现手法。魏碑艺术化运动倡导的不是帖，是碑，碑的表现手法，是直接书写还是刻凿后再墨拓？换言之，是墨书的白底黑字，还是墨拓的黑底白字？

问：当然是黑底白字，是拓本。

陈：本来，墨拓的表现手法与视觉效果，并非魏碑所独有，殷商甲骨文、两周金文、汉隶碑版，都是墨拓的大端。但问题是，自从书法成为文人士大夫的专利之后，这种对墨拓表现方法的重视，被严重忽视了。玩"黑老虎"，已经是古董商的专利，而书法家在从事创作时，却对墨拓反而熟视无睹，视而不见。以至于一个当代的书法展览会，竟没有墨拓表现手法的生存空间，即使有人敢吃螃蟹试一把，也必然会被书

法家们以文人的心态嘲笑一把：不好好去练功写字，玩什么花哨效果？

问：其实不瞒您说，我原来也是这样的想法，忙着做（墨拓）效果，为什么不多去练练笔力？

陈："新碑学——魏碑艺术化运动"的倡导目的，即是希望能在书法观念的改造方面有所推进。在我看来，书法在今天不仅仅是写毛笔字，更是艺术创作，对创作而言，是表现手法越丰富越好！书写的方式当然不坏，但如果有人从北碑中获得灵感，又想丰富一下目前书法展过于单调的问题，而试着以刻凿墨拓的方式来提出作品，我肯定不会因为它不是直接书写而是用工匠技术而将之逐出展览。相反我还会大声为作者宣传一番。对我而言，艺术表现无禁区，有的只是品质高下的差别。

问：但如果所有人都去搞墨拓，好像也很单调，也不好看吧？

陈：没有人要求大家一窝蜂地都去搞刻凿与墨拓，而应该各行其道。只不过现在没有人关注，所以我们才通过"新碑学"来倡导一下。

问：您对书写与刻拓之间有没有一个轻重比例的把握？我感觉如果把握不好，会产生另一种单调。

陈：与其去人为控制，不如不控制，这也叫"尊重市场规律"。但可以有人来专门从事刻拓书法创作的尝试并成为专门家。而如果专门研究刻拓，有墨拓，为什么没有朱拓等等的尝试呢？当它成为一个专门领域之后，有聪敏才智者就会在其中拓展出新的艺术天地来的，我相信。

问：这的确应该算是倡导"魏碑艺术化运动"的一个成果。书法历史几千年，除了手写即是刻拓，这是两大类型，但目前的书法创作只有一半"墨书手写"，却没有去关注另一半"刻凿墨拓"，这样看来，它是创新，但又更是在重振过去的、曾被丢失或遗忘的传统。

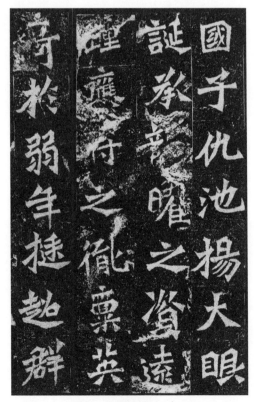

北魏　《杨大眼造像》（局部）

陈：在关注了"外形式""表现手法"之后，再来讨论"风格"的问题。这是我倡导"新碑学"的第三个聚焦点。

问：关于"风格"，无非是碑学、帖学的对峙亦即是阳刚阴柔对比的翻版，有什么新意可谈谈？

陈：笼统意义上的阳刚阴柔关系，当然也不可一概排斥，但我们的理解，要更深入一些。比如，在传世魏碑中，从风格与美意识上说，我以为可以与以二王帖学为主流的经典风格取向构成四组对应：①狞厉温润②粗拙精致③野俗文雅④放纵收敛。

问：有意思。请先谈谈狞厉与温润？

陈：魏碑与二王晋帖相比，在风格美方面非常强调极致。这对于长期习惯于从二王一路而来的文人士大夫式的温文尔雅而言，实在是一种生命感极强的、无法压制的"雄起"。由于魏碑是非常民间化的，打凿的工匠又都不具有文士心态，所以在风格上，毫不掩饰其夸张、动荡、刚狠、生猛之态。这对于我们经过了宋元明清的崇尚温润的书风而言，实在是异军突起，大有令人猝不及防之感。作为一种审美类型，它是十分新鲜的。

问：再谈谈粗拙与精致？

陈：魏碑的书丹手与刻工，都是一般的工匠。除了个别几个名帖之外，许多魏碑的书刻者都不留名，它表明这些制作者的身份地位都不会太高，当然其口味也不会走精致路，而是凿像成图，凿字成形，如此而已，更有甚者，凿字可以有俗写、有缺笔、有遗笔漏笔，显然都是一种较为粗糙的心态，比如《龙门二十品》即是，我们之所以还要把魏碑字中的别字俗写编成专书，当然也是基于这样的理由。倘若从工匠心态与魏碑现存的作品事实看，它在技法上的粗拙而不精致，又是一个不争的事实。直接书写易于控制精致，写后刻凿则刀痕多在，圭角横生，比起写当然是粗拙，如果再加上风雨剥蚀的石花，再加上刻凿工匠的口味，则粗拙又几乎是一个无可争辩的结果。当然，即使是魏碑自身，也会有相当的对比度，比如墓志会有部分精致作品，碑版也会有一些，摩崖与造像记则几乎全是粗拙路。

一个庞大的以粗拙为审美取向的石刻书法世界，对于我们延续两年文人书法而言，应该是一个极为理想的参考，一个好的风格来源。它对于丰富书法创作的多元化，是有着极大帮助与裨益的。

问：关于野俗与文雅？

陈：与文人士大夫书写法帖、又是精致的古诗文辞内容相比，魏碑除了记事、祈福等之外，存世大部分作品，在文辞上的世俗化倾向十分明显。它告诉我们，其实文

辞的风雅比如今人眼中的古诗赋之类，本来不是必然是书法的，汉晋竹木简的情况也一样，它之所以后来成为书法的文雅标志，是文人解读的结果，那么今天我们在已经习惯于文雅的前提下，是否可以通过魏碑艺术化运动的倡导，也尝试着对它的文辞内容进行必要的改造，也使它记录我们今天人的喜怒哀乐而不只是沿袭古人的风雅，甚至也未必要像许多人在今天再去倡导做格律诗那样去装模作样，而是真正使书法创作中有一种"平民化""生活化""世俗化"的类型呢？此外，在审美趣味方面，也是否可以考虑不那么雅致或更准确地说是不那么单调苍白的雅致，而去追寻些粗犷、博大、厚拙、浑成乃至世俗的各种趣味呢？难道我们每个写书法人的审美口味真是都如此一致的文雅吗？怕未见得吧？那么为什么不能有一些自己的真性情的流露与表现呢？

问：最后请谈谈您所谓的放纵与收敛。

陈：这个问题比较好回答。书法技法是有一定规则的。与自由挥写不讲功力相比，与那些"素人"们的原生态书写相比，藏头护尾，提按顿挫这些，其实是在教人如何把原有的放纵改造成收敛，中规中矩、步步有法。技法学得越久，书法的功夫越深，肯定是越收敛，原有的"草野之气"的放纵越来越被修饰所淡化与雅化。可以说，只要越讲求笔法，规矩就越严，当然就越不自由放纵。但看古法帖，从上古墨迹如竹木简或即使是已被视为经典的大王手札，其实都是极其放纵肆恣的。因此，我们要向魏碑学习的，正是这种肆无忌惮、自由自在的线条与结构，是无可无不可式的放纵与自在。它是一种书写与镌刻的原生态，它会对久久浸淫在二王经典与唐楷经典中的"收敛"与规矩，作出某种释放与爆发，它会告诉我们：哦，其实书法还可以这样自由自在地去写。宏观地看，它可以帮助我们研究、归纳出新技法与新形式，成为一种新的创作探索的契机。

问：把上述您所说的四组对比归纳一下，您好像通过魏碑艺术化运动想倡导的，是以一种非正统去对应于原有的传统，或是以非正规去对应于正统？这好像是民间书法的立场？

陈：宽泛地提"民间书法"，这种说法我一直避免去陷入其中不能自拔。因为我以为"民间书法"这个词的涵盖面太大，它就像一个大而无当的空框，什么都可以往里装，而对我来说，什么都可以装，就存在着最后什么都是又什么都不是的危险，所以我想自己的创新实践，一定要先明确什么不是，先给自己划出一个明显的"圈"，先要有排他性。圈子（边界）一确定，能先证明什么不是，这是需要基本功的。我们现在有许多创新的术语概念，老是在讲我是什么，却讲不出我不是什么或什么不是我，于是名词概念术语大堆，但却十分空洞化。我们在倡导的东西，是指什么很清楚，但正因为清楚，于是反对者就知道哪些可以同意哪些不能同意，不像许多概念，您想反

对也无从下手，因为它什么都是？于是什么都无法反对。

"魏碑艺术化运动"首先知道自己不是什么，知道自己是什么，然后在这个前提之上，再对创新探索进行深化。它要深化，就会有一个"抓手"。

问：您想说的是：一种新思想的产生，一定是先有排他性，如果没有，就无法深入？

陈：我以为在道理上是这样的。先得证明我不是什么，然后才有目标有边界，当然想深入就有了方向。如果什么都是，人人皆能接受，那就失于泛滥，也难有新可言，自然要想深入也成了一种奢望。

问：从您所描述的"新碑学——魏碑艺术化运动"的构想、依据与各个细节的证明来看，它应该是一个相对已比较成熟，又是很有创新意识的学术目标？那么我想我很有兴趣、相信读者也很有兴趣的一个悬念是，这个"新碑学"，是您作为创作家从实践中体会、总结、归纳出来的？还是您作为理论家，从历史知识中推演、演绎出来的？换言之，它本来是一个实践命题，还是一个理论命题？

陈：到今天这个地步，实践经验与理论推行两者已不可分。没有长期的实践经验积累，可能根本就提不出这样贴切于技法、形式、风格流派的命题。但反过来，仅仅有感性的实践经验，没有理论思想的支撑与拓展，它可能会沦为个体化的创作经验谈而无法构成一项"运动"——"运动"要有宗旨、纲领，要有详细的逻辑证明。这些，可能是纯粹的创作家所难以为之的。过去我尝试"学院派书法创作模式"，走的也是这样一种模式。

问：您自己认为在此中，理论与实践两者哪项更起重要作用？

陈：恐怕还是实践的作用大些吧？我曾带着一批有志于探索的青年学子探索这一命题，花了连续五年时间，定期切磋演练，反复对比，进行各种证伪的尝试。为此，还把魏碑从墓志、造像记、摩崖、碑版四个方面分别进行了各长达半年，合为两年的技巧演练的系统尝试，还花了一年多时

北魏　《董美人墓志》(局部)

间对魏碑尝试着从临摹到创作的跨越——也即是今天所指的这个"艺术化运动",进行了反复提示与推演。这还不包括前期的个别指导中所归纳出来的一些重要课题。相比之下,应该说是实践提出问题和设定目标,以及在过程中的反复修订目标,理论则是帮助使它条理化、秩序化,当然还有可检证。

问:从前一次对话中的关于线条的"石刻""中实""传统笔法更新",到这一次对话的关于"外形式""表现手法""风格与审美观改造",对一个书法史上的分支的魏碑,竟能进行如此体大思精的创新探索,而且在公之于众之前,已默默耕耘了五年,这样认真严肃又很理性的书法创新,的确让我深为佩服。许多书法界人士认为您是当代书坛难得一见的人才,但大都是从您兼擅创作、理论与教育的综合全面性而有此感慨的,我今天却看到了"另一个陈振濂",是一个既遵奉传统又锐意创新,在拓展、推动书法道路上踽踽独行、艰难前行的有大志向、大毅力者。我能感受到您对书法的神圣的膜拜与敬仰,能感受到您的历史责任感与使命感。过去是耳闻者多,今天是实际接触您的思想,是有切身感受。希望您能像当年探索"学院派"一样,再为当代这纷乱又有些单调的书坛,贡献出一道精美的"艺术大餐"。我凭直觉认为,"新碑学——魏碑艺术运动"在学术含量上应该不亚于 15 年前的"学院派书法创作模式",但它可能因更贴近今天的"书法生态"而为更多的人接受。

陈:谢谢您的鼓励,愧不敢当,但这次的探索的确耗费了我很大心血,与"学院派"探索相比,我以为学院派书法创作模式的"革命性"更强,步子迈得更大,当然离当下的书法生态也稍远,它的意义,要在今后若干年后才会显现出来。而"新碑学——魏碑艺术化运动"却是一种对传统的重新发掘,因此它的目标、宗旨与所涉"语境",都与当下的书法生态相对贴近,大家觉得好接受,不像学院派的"主题",不知道该如何去做,当然就容易先去拒绝了。"新碑学——魏碑艺术化运动"所涉及的,基本上都是大家熟悉的,只不过解读方式:从解读角度与解释理念不同而已。相比之下,学院派是重新构建——"锐意出新",而"新碑学"则是"与古为新"。当然,这两种创新探索的方式没有孰优孰劣,全在于"运用之妙存乎一心"。

问:最后还有一些问题想请教下,首先是倡导"新碑学——魏碑艺术化运动",如何来处置它与汉碑、唐碑之间的关系,有如"新碑学"的概念应该是包含所有的碑,汉碑唐碑本应被包括在内,但现在,您只点出魏碑,是否会产生以偏概全的问题?

陈:关于这个问题,我们已有思考。汉碑是隶书,从作为对立面的墨迹是以楷、行、草书体为主的比较立场看,汉碑的隶书不属于共性比较,不易出效果,故而我们不取它作为主要内容或曰核心主体内容。

问：我插一下，打断您不好意思。您刚才说汉隶与二王经典在书体上缺乏共同点，但汉隶除碑刻外还也有竹木简与帛书等墨迹吗？怎么解释这些存在的依据价值？

陈：竹木简帛书等，都是客观事实的存在，毋庸置疑，但在纸张发明之前的竹木简与帛书，只是一种现象的存在而还不是主流形态的存在，尤其是竹木简等是近百年来出土，它对几千年书法史基本上没有影响，尤其是它不具有经典的意义，不像魏碑艺术化运动，挑战的是几千年贯串的二王经典与楷书经典。按常理，挑战的对象越强大、越经典，如若成功当然意义也越大。因此，如若用"新碑学"去挑战汉代竹木简与帛书，我以为它的价值是十分有限的。但如果去挑战"二王"经典，情况就大不一样了。这也即是我说的"颠覆"的含义。

问：那么唐碑呢？

陈：唐碑的情况我已有前述，大量唐碑尤其是欧虞颜柳的楷书碑，其镌刻不具有独立的美学意义，而是以镌刻依附于墨书线条。因此，学唐碑其实并非是在学"碑"而在本质上却是学"帖"。这样的话，如果"新碑学"的方式是用唐碑之"碑"去挑战二王唐楷，则几乎是同类项的细微差别而已。因为唐楷的载体本来即是唐碑，它们在技巧风格上构不成对立面，有如站在镌刻立场上说，用《淳化阁帖》去挑战二王经典，也将没有意义，因为两者本身是一致的。《淳化阁帖》本身是墨迹的再现与依附，它怎么能去"颠覆"二王墨迹呢？

问：您的这种思路，有什么参考吗？

陈：其实无须另找参考，阮元、包世臣这些第一代碑学倡导者，都取北碑而不取汉碑唐碑，即是明证，至于康有为更是明确：《广艺舟双楫》有"尊碑""卑唐"的倾向。按我们现在的理解，尊碑的碑里面，不也有"唐"吗？唐碑不是碑吗？为什么它不被"尊"而反而要被"卑"？不了解这些内在关系，是很难理解康有为的表面上的"自相矛盾"的。

问：这一思考十分精彩，很有说服力，也看出您的逻辑推演能力与思辨力的确超群，这些"矛盾"，我们过去也十分熟悉，怎么就没想到或发现呢？另外一个问题，则是目前"新碑学——魏碑艺术化运动"会不会有在树立经典方面的"窘迫"与尴尬？比如，与帖学的经典名家如云相比，魏碑的经典性不够，且名家几乎没有，一个僧安道壹，一个郑道昭，只是十分勉强地被列入经典序列，但认可度其实并不高。

陈：过去还曾有认为郑道昭、安道壹为北朝王羲之而试图与二王并名的，但终究是徒劳，因为书法界并不认可，接受度太低。而且，我以为也不必如此去思考。因为如果非得以郑道昭去比拟王羲之，试图去制造一个新的权威，这其实还是摆脱不了原

有帖学法帖经典、名家权威的思想方式，还是用新碑学去套老模式。其实，就像我们认定石刻线条是独立的美，不必去追仿墨书线条一样，"新碑学"应该自己树立一种新的认识论、价值观模式，它的具体特征应该是：一、不取以人（书家）为权威的模式，而取非权威的方式，关注现象多于关注人物；二、不遵循原有的书法优劣价值观，比如用笔笔法，比如经典风格，而是反其道而行之，多关注新发现新解读的阐释能力与"再生"能力，善于从平凡中发现不平凡，从不关注到重点关注，从一般存在到创新点的确立，不如此，则"新碑学——魏碑艺术化运动"即使提出了新理念，但却仍然会被消耗于老的思维模式中，这样的话，是我们这些倡导者与第一批实践者的悲哀。它证明，我们的创

北魏　《郑文公碑》（局部）

新素质还有问题。一个好的设想，一个极有理论创新含金量的设想，本来大有成功的希望，但可能正是因为实践者的素质不够而在运行、操作过程中发生偏差，最后功亏一篑。我们对此深为警惕并会不断进行自我诫示与自我提醒。

问：依您所说，其实最后"新碑学"的指向与效果，还不仅仅是一个魏碑而已，反而是牵涉到书法创新与创新思维建设、甚至是认识论、价值观与方法论等更根本的问题？

陈：正是。

问：我注意到您前不久出了一套《讲演集》，其中书名很引起我关注，因为它有一个引题："思想的轨迹"。您是否认为目前中国书法进程中"思想"是最重要的？

陈：我的确是这样认为并以此为己任。我认为，中国书法非常繁荣，目前不缺实践家（包括创作家、理论家、教育家），但很缺思想家。而站在一个时代的视角看，没有思想的引领，我们很难保证目前书法发展的品质。

问：我是应该预祝您的"新碑学——魏碑艺术化运动"成功呢？还是应该预祝您的作为"思想家"的影响获得成功呢？

陈：应该是前者更重要吧？脚踏实地地做好每个构想的细节的成功，才是最可靠的成功。在这方面，我非常实际而不喜欢好高骛远想入非非。

"新碑学"视野下的汉隶碑版创作学研究

一、"隶书概念石刻化"的定位

关于隶书的研究，从文字学角度的研究与从书法艺术的角度进行研究，各种成果在古代即不胜枚举。"隶变"与古文字、今文字之关系，"隶书"名称是专指汉隶还是在书论典籍中兼指楷书，"隶书"是否是徒隶之书还是篆书之隶属附庸，"隶书"的创造者是否是程邈，古隶与今隶之争，汉隶、秦隶与战国隶书的问题，大篆金文下接秦篆还是下接秦前隶书的问题，"隶"与"八分"的区别问题，隶书算不算"正书"问题……总之，所谓的"隶书"研究，其实是一个跨学科的交叉研究。它本身表现为一个庞大的知识群与概念群以及学科架构，它的方方面面、层层叠叠，都充满了问题而且还有待我们去解决，解决了其中的某几个问题，必然引带出更多的新的疑问。从这个意义上说，隶书研究是一个永无止境的学术大课题。至少到目前为止，我们看到了一个宏阔的学术探讨空间但却发现目下所知的结论还太少太少。

所有关于上举的各种疑问，都有一个共同的前提，即各种课题所凝聚起来的"隶书"概念，都是指向石刻隶书从汉代以降的碑版型隶书。以《张迁碑》《曹全碑》《石门颂》《西狭颂》《孔宙碑》《礼器碑》为代表，最多再加上西汉的刻石，当然向下伸延则有唐隶书、清隶书等，但一般而论，我们的头脑中的"隶书"概念，无论是文字学家的隶书、还是书法艺术家的隶书，都是通过两汉刻石建立起来的。自以欧阳修《集古录》、赵明诚《金石录》为代表的宋代金石学兴起以来，宋代关于隶书的研究专著，

东汉 《礼器碑》(局部) 　　　 东汉 《西狭颂》(局部)

如洪适《隶释》《隶续》，全载隶书碑刻并楷录全文，详辨异同，还汇录诸家碑目，都具体表现为对汉代石刻碑版的文字收集、描摹、勾写、编辑、排比成列的工作[1]。遍检宋代乃至清代的隶书研究，其文献资料来源都是石刻碑版，并无墨迹书写方面的史料可供利用。这也不奇怪。从先秦到汉代竹木简等为代表的隶书墨迹史料的出土，是在 1899 年—1900 年的世纪之交，而帛书的出土更晚，因此早在宋、清时代的学者与书法家自然无法预想到后来简帛书出土后的情况。

　　至此，我们可以据以做出判断的第一个结论：迄今为止的"隶书"观念（概念、定义、内容），是根据汉代石刻隶书的基本形态而产生并被定位的。并且，它的被确立还延伸出三个对我们而言至关重要的结论：

　　第一，是直到清末为止，隶书是指从汉代石刻隶书到东汉末、三国时代石刻隶书的全部。它的概念、意象，是绝对石刻化的。墨迹与它基本无关。清代学者金石家写隶书，留下了大量的墨迹作品，如对联中堂匾额，还引出一个"金石气"的美学概念，激发出一门"金石学"的学问，他们的大量传世书墨迹，并不能改变"隶书概念石刻化"的这个基本事实，而只能是更强化了它。严格地说，他们是"隶书概念石刻化"的步武者与实践者，如此而已。

（1）南宋洪适《隶释》共二十七卷，著于乾道二年（1166），后又作续编《隶续》二十一卷，著于淳熙六年（1179），两书的体例均是以隶书碑刻为载，并录以楷书全文，对隶书中的通假字亦逐一梳理，后并附有隶书诸家碑目。在当时不可能有汉隶的竹木简牍，因此以汉碑为准，是顺理成章的做法。

第二，隶书的概念全盘依托于刻石，使我们在一个隶书的大概念中不再细分"书写的隶书""刻凿的隶书"的差别——通常的认识是，书写是初道工序，石刻是最终结果。隶书最后是以刻凿的、墨拓的方式呈现给我们后代学书者的，我们就只能接受这一方式所呈现出的事实，不再细分哪些是书写的原始效果，哪些是加以斧凿之后的石刻效果。并且即使想细分也没有用。过去有学者曾经想追踪汉碑中的"书丹"的原始面貌，并以此来作"书写的隶书"的追踪与寻觅，但最后还是无功而返，因为事实上你无法认定并证明《礼器碑》《衡方碑》中哪些线条出自书丹而哪些出自工匠刻凿。

第三，在清末竹木简牍缣帛书出土之前，如果有学者想去追寻隶书的书写形态，也只能是寻找凭空想象向壁虚构的所谓"书丹"的理由或痕迹。除此之外，别无他途。而隶书石刻中，只书丹而未刻凿，因而残留下书写痕迹的例子几乎没有。但在甲骨契刻与六朝砖铭墓志上，这类例子却屡见不鲜。由是，对隶书的"书写原生状态"作追溯尤其是难上加难。后代人要写隶书——它是表现为书写行为与书写过程，但后代人又看不到汉隶的书写原生态——它是刻凿的结果，于是只能用后人的书写理解来套在汉隶之上，以今人的书写方法（用笔技法方法）来推测汉隶石刻的"书丹"可能也是如此。这是典型的以己之心度人之腹——今人的书写经验是从何而来？是从二王唐楷宋行中得来，与石刻本不相干。那么今人的推测汉隶石刻和前此的"书丹"原生态，当然也必然是一种"误读"——以今人二王唐宋书写之"心"去度汉隶"书丹"之"腹"。总体来说：这种"误读"不可能是正确的。何况还有材料如纸帛与石碑，工具如毛笔形制、墨碇等的古今不同呢？

总而言之，迄今为止的"隶书概念石刻化"是一个不争的事实。无论是自宋至清没有竹木简牍书写墨迹出土的历史实际，还是学者们艺术家们试图还原隶书石刻"书丹"时的原生态而徒劳无功，都无可争议地证明了"石刻化"的判断可以成立。

二、简牍对于汉隶碑版的比照意义

清末竹木简牍的出土，是一个重大的历史机遇。它作为一个历史事件的偶然性，并不足以抵消它在隶书研究中的重大启迪价值。

西北汉简的出土，本来是无法预测的。王国维、罗振玉倡导起来简牍研究，在一开始具体表现为上古史研究与文献学研究，与书法并无多少干系。20世纪初所谓的三大发现，即甲骨文、西北汉简、敦煌文书等，包括明清大档的发现，其研究其实都是立足于历史文献学与古史学而发的。这即是说，它是古史学者与文献学家们的学术之事，而不是书法家们的艺术之事。遍观民国以来的几部书法史，能把甲骨文、汉简

马圈湾前汉简

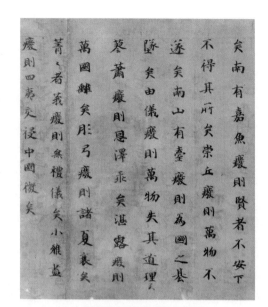

敦煌遗书《毛诗卷第十残卷》

引入书法史作为史料介绍，已经是非常"先知先觉"的创新做法了。但在当时的书法家与书法史家而言，其实最大的能力也仅仅是限于史料"介绍"而已。要他们对之作艺术上的解读，则几乎不可能。不但是过去民国时期不可能，即使在当下许多书法史著作中，又有哪些是可以把甲骨文、敦煌汉简真正作为书法艺术的史料进行形式、风格分析的？通常的做法是，把甲骨文、敦煌汉简作为一个书法史的早期源头或早期形态来对待，告诉读者还有这样一些刚被发掘发现的早期史料，但之所以将它们列出，正是因为它是一种文字形态。有了文字这个共性特征，书法史好像也没有理由拒绝它的进入。此外，在过去书法史陈陈相因抄袭古代书论文献的传统做法对照下，能有一些新的考古资料被列出来，也足以显示著作者十分关心学术新动态，是一种相对较新鲜时尚的做法。既然早期书法史具体表现为文字演变史与字体进化史，主要是文字的而不是书法艺术的，那么，罗列介绍甲骨文与敦煌简牍，当然更是顺理成章的了。遍检这几十年来的书法史著述，颟顸陈旧的书法史干脆不提甲骨文与汉简，稍有时代气息的书法史则提及之，但只表明它有证史（证文字之史）的功效而基本不涉它的艺术分析，即是明证[1]。适足以作为一种对应的，则是在甲骨文与汉简的引入书法创作方面，也大抵是乏善可陈。甲骨文还有王襄、罗振玉等人的尝试以之入书，虽然不成规模，

（1）对汉代竹木简牍最早予以关注的书法史家，可推祝嘉。他的《书法史》中，给予竹木简牍以篇幅，即使展开不够充分，但已是十分珍贵的了。

至少也聊胜于无。而汉简则基本在书法创作界无人问津，一般人的认识是，甲骨文入书入印，不管成熟与否，至少还是一种新字体新写法，汉简入书则根本无甚可谈之处：过去写汉碑，现在把汉碑写快些、写通畅些，不就是汉简样式吗？它显然不是新字体新写法，因为隶书、汉碑，古已有之。只是稍放纵些，不就大体差不离了？

更有甚者，则对汉简入书还有一些非常莫名的看法，认为汉简是汉代戍边军卒与社会底层庶民的信手涂抹，本不必大惊小怪。因此写汉简根本构不成一种经典意义上的技法学习——只要把写汉碑的技法加以潦草化便捷化，只要写快写简单，原有的石刻隶书技法即会自动转向简牍墨迹隶书，换言之，本来汉简即是石刻汉隶的日常应用草率简化形态，因此学它只要把原有的成熟到位改成相对不成熟不到位即可。像这样的理解，在当下的汉隶汉简学习者中，应该不在少数吧？

虽然我们对上述的这些理解与解读表示很不满足，虽然在汉隶简牍出土不过百年的历史事实中难掩粗糙、简陋、单调的尴尬，虽然我们在目前的汉简之书法史影响方面，在创作实践方面没有找到稍稍成功的例证，在艺术理论研究方面也缺乏像样的历史诠释的范例，但考虑到目前还只能说是汉隶简牍出土之后走进书法领域的初级阶段，有些许幼稚与浅显，是十分正常的。也许它的存在，正可以为今后进一步深化提供一个切实的出发点。

如何来摆脱"汉隶简牍"作为书法的草化与便捷化理解立场，使它真正走向艺术化与走向典范化并且真正在书法史上有它一席之地？

除了汉简以及汉代的前后如先秦、六朝有出土的各类简牍文字，是具有明显的风格、技法规定之不同，应该承认：汉隶简牍的确是一种较为特殊的类型。它的第一个特殊，是汉简在早期出土的地域类型，是在西北。这表明它不在中原即黄河流域的长安、洛阳带，不处于文化中心地域。即使是在近几十年来，如湖北睡虎地、湖北荆门包山、

（1）甲骨文入书，有王襄、罗振玉等人，西泠印社创始人丁仁（辅之）还有甲骨文集联，也是甲骨文字体创作的大家。甲骨文入印，则如简经纶等，但汉简牍之入书入印，都说不出有哪一位著名的大家并有成功的记录。

（2）关于竹木简牍多出土于西北与江淮荆楚的地域特殊性，可参见李零《简帛古书与学术源流》一书中的《简帛分域编（1901-2003年）》，其中列陕西西安未央宫汉简、杜陵汉牍、咸阳大泉零简之外，举凡西北的甘肃敦煌、张掖、武威、天水、甘谷、武都，青海的大通、新疆楼兰、尼雅，江淮荆楚的江苏海州尹湾、扬州胡场、仪征胥浦、安徽阜阳双古堆、马鞍山、江西南昌、湖北老河口、随州孔家坡、云梦睡虎地、龙岗、鄂州、荆州望山、凤凰山、张家山、秦家嘴、九店、荆门包山、郭店；湖南长沙弹子库、仰天湖、马王堆、走马楼、沅陵虎溪山、龙山里耶、四川青川郝家坪各类简牍，均不属中原地域，河南新蔡葛陵、信阳长台关楚简也当归入上类。据此一编，大致可印证我们所说的地域特殊性的判断，是可靠的。该文见《简帛古书与学术源流》，三联书店，2004年，第93—114页。

江苏连云港尹湾、湖南长沙走马楼、安徽阜阳等长江流域也不断发现大批简牍，但也都不在战国秦汉文化的中心地带。这种地域限制，使它可以在西北或江淮荆楚多领风骚，但却很难进入主流文化的轨道。第二个特殊，是书写者身份的特殊。大批的戍边军卒、医者、小吏及百姓，是西北汉简或荆楚简牍书写者中的主角。他们的书写水平与文字理念，显然也不是中原王廷中的达官贵人们的心态与格调，这使得他们的简牍书有着相对较另类的形态。第三个特殊，是用途的特殊。在边陲的日常用途，日常生活的繁杂与琐细，使得竹木简牍不可能有多少堂皇之气，也不可能有非常繁复的手段与过程。尽管我们应该想到在中原地区除了碑刻之外，也会有许多日常应用的竹木简牍的"存在"，但至少到现在为止，还是缺乏现存的物证。因此相对而言，还是可以将长安、洛阳为中心的中原地区的碑版刻石与西北边陲、江淮荆楚地区的竹简木牍分为两个带有浓郁地域色彩的类型。由此而生出的个观点是：中原汉隶石刻碑版，与西北江淮的竹简木牍，似乎应该是两个艺术上并列对峙的平行线。它们互相之间并不相交，是两个不同的类型。所谓的"中原书风"，或许正是从这样的分类法中抽绎得来。

事实上，即使是已认识到前述的三个特殊即地域的特殊、书写者的特殊与用途的特殊，但我们还是可以将竹木简所呈现出的墨迹书写的隶书作为总体上的"隶书概念石刻化"的一环来对待石刻的隶书只是个结果，在它的成形过程中，"书丹"作为

睡虎地秦简　　　　　　　　　　包山楚简

早期的一个环节，必然会有在斧凿之前的别样的隶书样式与形态。它虽然未必可以直接类比于西北汉简或荆楚简牍，但它们之间可以在"书写""墨迹"上取得同等地位，互相之间会有相当的一致性。即使我们会考虑到"地域""书写者"用途甚至还有隶书内书体的成熟与否的各不相同，但在敦煌一个戍卒在书写简牍时的墨迹，与一个长安的碑刻书丹工匠在书写石碑时的墨迹，其间必然也会有明显的内在一致性。

表面上的书写习惯、风格会有不同，但墨迹书写而字体又都是隶书，却应该是大致相同的。由是，从大范围上考虑，又无妨把今存的竹木简牍上的隶书，想象成四百多种汉碑在书丹时（未镌刻时）可能有的墨迹效果。尽管它不应该是直接一对一的效果，但至少是在充分考虑了地域、身份、用途等差异之后的相近似的效果。

这即是说，当我们在为汉碑石刻的斧凿之迹作为结果而感到迷茫、分不清哪儿是刻工所为哪儿是书丹效果时，竹木简牍的出现使我们看到了一线希望：因为它作为墨迹书写的直接结果，能有效地给我们以启示——汉碑中未刻凿前的书丹效果，应该是与竹木简牍的隶书书写墨迹效果大致相近的。它可能正是我们急切地想追寻的汉隶在书写时的"真相"吧？

那么反过来，今天所看到的汉隶碑版，却应该被理解为是一个二度创作加工的结果。无论是《张迁碑》《衡方碑》《礼器碑》《曹全碑》……都是二度加工（刻凿）的结果而不是汉隶在书写时的真相即书丹时的原始面貌。于是，我们不但在汉碑与汉简中看到了"书写的汉隶"与"刻凿的汉隶"之分，还可以通过竹木简的存在，进而分析出在今存汉碑中，也有"书写的汉隶"——碑版中的书丹阶段，与"刻凿的汉隶"——碑版中的镌刻阶段。如果我们生在汉代，就能亲眼看见在一方汉碑完成之前的书写（书丹）样态，与刻凿（镌刻）样态的不同面貌。

三、"新碑学"·想象力理论·汉碑学习

回到汉隶碑版作为一个最终结果的课题上来。

如前所述，汉隶碑版作为一个结果，是包括了"书写的隶书"（书丹）和"刻凿的隶书"（镌刻再加墨拓）这两个阶段，那么我们今天如果是学习书写隶书，大可以不再取汉碑拓片——如果说过去因为百年之前竹木简没有面世，而汉碑中又分不出哪些是书丹的效果，因此不得不以汉碑为临本进汉隶的综合或许也是含混的学习的话，那么在百年之后，汉代竹木简牍的出土，已经非常清楚地告诉我们汉人书隶时的大概样态。虽然其间还有西北与中原的地域不同、书家身份高低不同、书写用途材料之不

同的问题，但就墨迹书写的大体而论，应该是八九不离十了。而且，随着仿真彩色印刷的普及，许多汉简的印刷水平几乎等同于真迹。学习汉隶，学习汉竹木简牍的墨迹，学习汉碑中的"书丹"的原始形态或书法墨迹形态，既如此，则有书写的隶书（"书丹"的想象与竹木简牍的事实）足矣，还要四百多种汉碑拓片作甚？

仅仅把汉隶学习看作是对汉代碑版的"书丹"原始书写形态的追溯，或是对汉代竹木简牍书写形态的追溯，我以为是片面的理解立场。事实上，汉隶学习应该具有一种多样的姿态与视角。对汉隶碑版中"书丹"的联想追溯与对汉竹木简牍墨迹的追溯，是一种以"墨迹"对"墨迹"的方法，它很像我们在临习王羲之、苏东坡、赵孟頫、董其昌，或我们在以《兰亭序》《祭侄文稿》《黄州寒食诗》为临本一样，我们临习时是用墨迹，我们面对的也是墨迹。但除此一种近于承继二王法乳的方法之外，是否还应该有另一种更新颖也更传统的方法？

比如以我们临习时墨迹挥洒的方法，去面对镌刻的碑版拓片？我们临习时是用墨迹书写，但我们眼睛看到的却是凿刻与墨拓的效果。所有汉隶碑版，无论是《礼器碑》还是《石门颂》，都有风雨剥蚀，都有斑斓石花，都有线条凿打的缺口，都有雷击电闪的残破……这些内容，已经与石刻的汉隶线条与结构浑然一体，不分彼此，因此它表现为"刻凿的隶书"的综合效果以"书丹"与"刻凿"、或以竹木简牍与碑刻拓片为综合的最终的汉隶效果。既然我们学隶书，为什么不可以在直接学习墨迹的竹木简牍的清晰可按的隶书之外，同样去学习石刻碑拓的漫隐残剥的隶书？

其实，自古以来，在没有竹木简牍新出土面世的百年之前，自汉魏至唐宋，我们学汉隶不都是这样含含混混地在学吗？即使到清末，在以墨拓本为基本范本而印刷术又极为落后的情况下，其实我们不一直是这样在学习汉隶并引它为正宗的吗？这就是我说的是"更传统的方法"的由来。

但在今天，在有了竹木简牍的出土面世以及它作为汉隶石刻的对比之后，汉碑不再是原有的我们概念中唯一代表汉隶的汉碑，而是开始与汉简平分秋色的汉隶代表之一的汉碑。对汉碑的学习，更多的是从"凿刻的隶书"着手，而不再是通过凿刻表象去猜想，追溯想象中的"书丹"效果的"书写的隶书"的传统做法，对汉隶碑版所采取的立场，是取它作为碑版、刻拓的最后效果，并以此来寻求对"凿刻的隶书"的新目标与新境界。这就是我前面所说的是"更新颖的方法"的由来。

在已有的竹木简牍的对比之下，今后我们学习汉隶碑版，更应该反向地去寻求其碑刻之所以为碑刻的所在，去学习、描摹、理解、诠释"凿刻的隶书"以及它的表现形态"拓本"，取其超越于书写行为过程的种种独特的形式效果，寻找出各种墨拓的

有异于书写技巧的魅力：充分阐释各种依附于线条、结构的种种斧凿之痕、石花剥蚀、捶拓之迹。相比于唾手可得的书写动作，这些出自偶然的斧凿之痕、石花剥蚀、捶拓之迹，也许更接近天然造化，更自然更不矫饰，也更有出人意料的奇特效果。

与学习竹木简牍从墨迹书写到墨迹书写的堪可预料、事先知道效果之所在的习惯认识相比，今后在学习汉隶碑刻时的以墨迹书写去追寻、仿效、表现石刻斧凿剥蚀之迹，是否应该体现出更具艺术想象力、更具有艺术发挥空间的强大优势来呢？

由是想到我们在倡导"魏碑艺术化运动"方面的探索与思考。虽然魏碑与汉碑分属楷书与隶书两种不同的书体，但既是

北魏 《李璧墓志》（局部）

取碑之凿刻，则两者之间的共性应该大于异性。因此，在"新碑学——魏碑艺术化运动"中所寻求出的一些心得与思考，当然也应该可以适用于汉隶碑版的学习与理解，比如对用笔技巧的"起""行""收"的三段式的新解读，对线条的"中段"的细致解读与分析等等，魏碑是一个典型的对象，汉碑也是一个典型的对象。像《张迁碑》《礼器碑》《衡方碑》《西狭颂》《石门颂》等，在线条中段的斧凿之痕与捶拓之迹，其变化是无法以常规统摄的。它们所表现出的迷人魅力，完全不亚于《张猛龙碑》《郑道昭刻石》《石门铭》《瘗鹤铭》《李璧墓志》《元略墓志》等北碑名品，它正是碑系书法不同于帖系书法的独特魅力所在。倘若无视这些丰富的内容，试图以写墨迹的旧观念去简单地套用于碑刻，是可惜之至的，也是失却了碑版书法的艺术"本意"的。

正是基于此，当清代以来历代人士在倡导南帖北碑之说，并认为写汉碑魏碑是开张其气、强健其骨、雄伟其貌、斩截其势之时，有一位碑学大家却独具法眼，提出了不同于时说的新见解——本师陆维钊先生并不在意于一般风格雄强云云的皮相之见，却迥出时流地提出了一个"想象力"理论[1]。

（1）见陆维钊：《书法述要》，浙江古籍出版社，2002 年 11 月第一版，第 5 页。

　　我惟如此论书，故以为学书者成就之高下，除前所述之问学修养外，其初步条件有二：其一属于心灵的，要看其人想象力之高下；如对模糊剥落之碑板，不能窥测其用笔结构者，其想象力弱，其学习成就必有限。其二属于肌肉的……

　　故临摹之范本，如为墨迹，必易于碑板；如为清晰之碑板，必易于剥蚀之碑板；即由推想窥测易不易之程度，此三者有不同耳。

　　"想象力"理论的精要是什么？过去我们大都从一个学习方法上去理解，其实这可能只是皮相之见，远未涉及它的精髓部分。在没有对碑学理论——新碑学——汉碑汉隶与魏碑等等进行讨论之前，我过去也是这样来解读的。但在现在，我忽然觉得"想象力"理论还应该是我们今天理解碑版艺术的一把金钥匙。试想一下，如果只是理解墨迹书写的部分，只是取其"易"的程度，则无须多少想象要求，直接对着碑帖作直接书写即可。而正是需要关注"模糊剥落之碑板"，又要窥测其用笔结构，又不能无视模糊剥落之客观效果，于是才需要想象力的支撑。"窥测用笔结构者"是今人书写的根本，"模糊剥落"则是对它的艺术效果的总把握总理解。正是在这个意义上，陆维钊先生才会提出"剥蚀之碑板"之"不易"的意见来。在大师们看来，其实这个"不易"，可能恰恰就是碑学之根本所在——汉碑中也有剥蚀与干净之对比，《曹全碑》即是干净如墨迹者，而《张迁碑》则是漫漶泐损极多者，但如为求"易"即干净者，今之学者大可以去学竹木简牍，因为这些墨迹更干净简明，连石碑中"书丹"原生态的模样都不用去猜测。即使在汉碑中，也可以选《曹全碑》这样的干净利落者，但这些类型大抵是一看即全明了，并不需要什么"想象力"。而正是在漫漶泐损、剥蚀模糊的石刻摩崖碑版墓志中，我们才看到了碑之所以为碑、碑之不同于帖（墨迹）的根本所在。它正应该是我们学习汉碑汉隶、学习魏碑魏楷的一个足够充分的理由。既如此，选漫漶泐损、剥蚀模糊的汉碑而不选汉竹木简牍的这一行

北魏　《元略墓志》（局部）

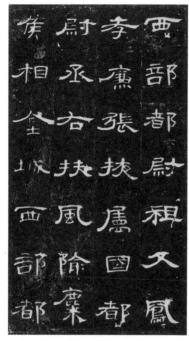

东汉 《曹全碑》(局部)　　　　　东汉 《张迁碑》(局部)

为本身，即是一种明确的倾向性选择，尤其是在已有大量印刷精美的竹木简牍字帖范本的情况下，它的"新碑学"含意更见明显。因此，它理所当然会构成我们探讨"新碑学"的一环、一个有机组成部分。

　　陆维钊先生的"想象力"理论，再一次印证了我们提倡"新碑学"研究的必要性与科学性。"碑"是一种特殊的存在，既是特殊的存在，当然就应该构成特殊的审美类型。既有特殊的审美，当然即会构成我们对它的特定解读立场与方法。以汉竹木简牍为对照的汉隶碑版，在今天又获得了一种"新生"——不是它本身有什么"新生"，而是我们对它的诠释有了"新生"的含义。它又一次印证了一句西哲的名言"一切历史都是当代史"——所有一切对汉碑的诠释，都是站在"当下"所产生的诠释，它足以构成汉碑历史中作为"当代史"的一环。我们研究的任务，即是寻检出这至关重要的"一环"的内容，并提示出它的学理价值所在与艺术价值所在。

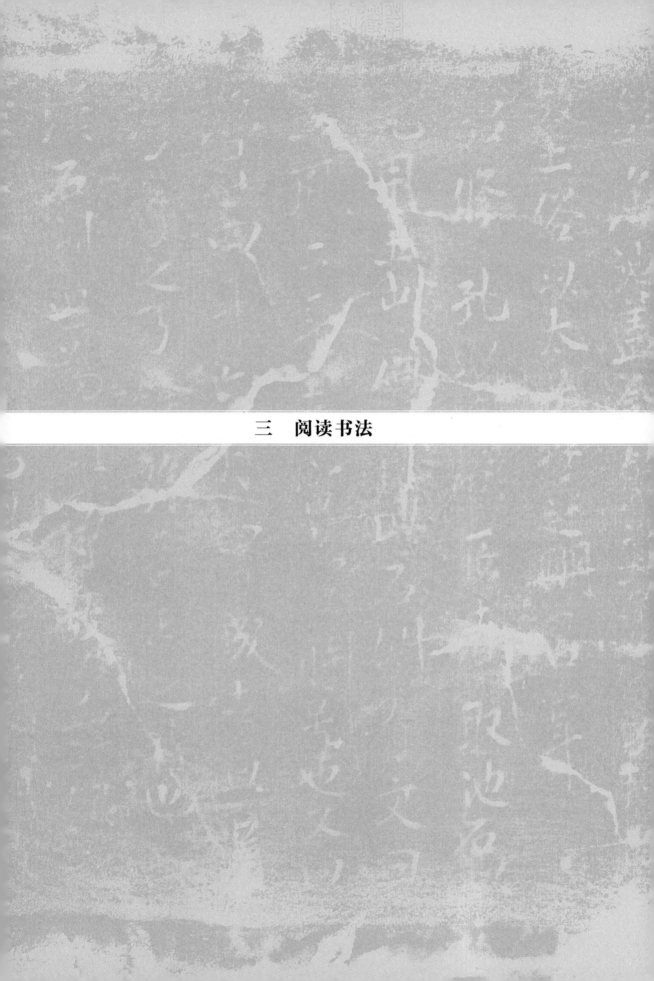

三　阅读书法

"阅读书法"二则

"阅读书法"之于"线条之舞"

从甲骨文开始的中国文字书写史,从张芝、钟繇、王羲之开始的中国书法艺术史,文字应用与书法美的表现始终为借助、交相辉映,书法离不开写字,书写离不开美。这一法则一直延续到清末民国甚至以后的沈尹默、白蕉、沙孟海、陆维钊、林散之、王蘧常这一代大师巨匠。当然,直至今天,书法圈里认定书法是实用的写毛笔字的,也大有人在。

改革开放40年,随着中国书法家协会的成立,随着书法展览体制主导的格局形成;百万书法爱好者热情投入的超强氛围;书法评奖中的各种热议与跟风;能够一夜成名的诱惑,种种过去书法所不曾有过的态势与含义,在今天已成为时代的新课题、新现象、新内容而引出无数正面或反面的话题。所谓"书法热",首先即表现为"展览热""评奖热""流行热""创作热"。

以书法展览为主导的当代书法创作,必然会以展览中展品所必须具备的形式,技巧、风格等可视的因素为追求目标,而让书法原有的文献性、史料性、叙事性的一面退居其次。在一个展厅中,视觉形式是第一位的、是吸引观众的主要依据。而书写的记事叙述文献功能,却未必是不可或缺的。一个观众到书法展厅里来,主要是欣赏,而不是阅读——阅读与思考应该在书斋据案静坐中进行,而观赏才是展览厅里的题中应有之义。这,我们称之为是"观赏书法"。

40 年的书法走向观赏化，取得了丰硕的成果。遍观今日的书法展览，形式丰富、技巧扎实、风格独特、笔墨挥洒自如的精心之作比比皆是，将之放置在古代宋元明清，就视觉愉悦快感而言并无逊色。从书写、写毛笔字的半实用状态到今天展览厅书法的艺术创作形式风格观赏，的确是一个亘古未有的伟大的时代进步，谁要是否定它，谁就不是个实事求是者。

但当"观赏书法"走过了 40 年之后，回过头来看看展厅里那些技法精湛、形式精美的作品，却总觉得还缺少了些什么。清一色的抄录古诗文，使书法的被阅读的传统慢慢被遗忘；书法的文史价值、文献意义也逐渐淡出，再也不是一个被关注的焦点。即使有书家倡导自作诗，其实也大抵是中流以下，无病呻吟居多，不通平仄、不解用典的硬伤比比皆是，甚至半文半白不伦不类的杂体也触目皆见。因此，不仅仅展览厅书法是把观众引向艺术观赏的"罪魁祸首"，书法家的文史功夫怯弱更是一个致命所在。读的是古人（古诗文）、赏的是时贤（即时的书法创作），这种"双重人（书）格"几乎成为当今书法的通病。若说今天书法之不及古人，我以为首先不是输在笔墨技法上，而是输在文献与文史的价值上。古人的书法是历史的承载，书可证史；今天的书法只是观赏品和雅玩，可有可无。两者之间，不可以道里计也。

故而我才会在 2009 年"线条之舞"的个展上提出要重新呼唤"阅读书法"。我以为 40 年书法历程对形式与视觉美的开掘是极其必要的。但它应是个阶段性的目标而不是终极目标。在"形式至上"的理念被充分理解、充分运用之后，提出一个注重记事叙史的"阅读书法"，倡导书法创作中用一流技法去诠释一流思想，强调书法原有的文史、文献功能，并不是好事之举，而是有着现实针对性的。它告诉我们，仅仅靠抄录古诗文而没有真实自我内容的书法，即使再有妙不可言的形式风格技巧，也很难成为时代的标志。此无他，因为这样的书法中缺少思想与历史的承载力，缺乏文献意义。

过去，我们曾经通过学院派书法创作模式中的"主题先行""思想领先"的提倡，试图提升书法作品中的文字文献内容的品质，现在，通过书写性书法中的记事叙史功能的重新提倡，来唤醒书法家在艺术创作中展示思想、展示文化内涵的追求意识。两者异曲而同工，殊途而同归，都是基于同一出发点——"阅读书法"。

在这个文化快餐时代，"阅读"正在被遗忘、被抛弃、被越来越肤浅地歪解、误解与曲解。在这方面，书法界的努力自振，有可能成为扭转时代颓风的"先行官"——只有我们多读书，多创作些"我手写我口"而不是抄录古诗文式的"假自己之手去浇古人块垒"，那么当代书法在 40 年振兴后，一定还会有一个辉煌的未来。

40 年书法以展览为中心的"观赏书法",是今天倡导"阅读书法"的前提与基础。没有它,书法始终还处在"写毛笔字"的低级阶段而毫无艺术创作可言。

40 年后的今天,以"阅读书法"为鹄的,则是希望深化书法的内涵,强化书法的历史意识与文献价值。它是在"观赏书法"基础上的再起跳,再出发。以它去否定"观赏书法"大可不必,但没有它的倡导,"观赏书法"也很难有新的可持续发展空间。由是,提出"阅读书法"的新目标,是对 40 年书法历程的品质提升与目标提升,除此之外,岂有它哉?

"阅读书法"之于"守望西泠"

近百年书法发展,经历了从写毛笔字到书法艺术表现的历史发展模式的转换。而从新时期改革开放以来的 40 年间,又完成了书法从"书斋意识"到"展厅文化"的性质转换。就像我在《现代中国书法史再版序言》上所写的那样,我认为近百年书法史的历史含金量,是足以与五千年古代书法史的历史含金量相等同——这 100 年的近现代书法史,面对着的是几千年古代书法史所没有遇到的时代挑战,是"千年未有之变局",我们以自己的聪敏智慧,对这样的"千古变局"做出了我们力所能及的回答。

"展厅文化"为我们带来了书法艺术形式技巧的大开发大探索,构成了一个横跨 40 年的辉煌灿烂的书法新时期。但在飞速发展的同时,由于受到新文化运动和白话文、简化字、钢笔字书写等外部文化环境变迁的影响,也产生了许多负面的问题,书法创作成了书写技巧大比拼。书法家的困惑是在于:一是缺少传统文化的积累;二是沿袭抄录古人诗文而缺少自己立足于书法创作的文字表述能力。正是这样的现实,促使我们对当代书法的命运与生态进行了又一轮反思。于是,就有了"阅读书法"理念的兴起。

从 2009 年在北京中国美术馆的"意义追寻"大展开始,我就试图对"阅读书法"进行初步的创作尝试。在"意义追寻"大展中,最受欢迎的两组作品,一是拓片题跋,二是"名师访学录"的 18 件作品。都是自撰文字,又都是记事述史。随后,以这组"名师访学录"作品所提供的契机,在杭州举办了一个"大匠之门——陈振濂眼中的名家大师"的书法题记专题展:以 50 位已故名家大师与我这个后辈的亲身交往为内容的札记题跋专题书法展。这应该是我正式探索"阅读书法"的第一次成规模的尝试。

以此推算,这次"守望西泠——陈振濂西泠印社社史研究书法展"应该是第二次成规模的推进。以西泠印社成立 108 年为契机,在余杭区和良渚博物院的特别邀请与催促下,本次主题展览以 108 件作品,对西泠印社社史进行了反复考订、记述、评论、

提示，试图从多层次多角度去解读百年浩瀚、波澜起伏的西泠印社史。它显然是一次有意识地向社会大众作深度推介西泠印社的特殊尝试——因为对百年西泠，大部分人尚未有准确深刻的认识与理解，而充满了浓郁江南文人士大夫氛围的西泠印社，应该像传统高雅的篆刻艺术借助于北京奥运会会徽"中国印"走向全世界一样，借助各种形式走向社会、走向时代、走向历史，让世界"阅读"中国书法。是则我这次以百年西泠为主题的"社史研究书法展"或许可以起一点推波助澜的作用也未可知。

书法的发展，其实就是在探索过程中不断"试错"、不断"证伪"，最终找到一个可能的真理。我的这些努力虽然微不足道，但却至少反映出一个有责任心，有使命感的书法家不计成败得失、不计毁誉褒贬的诚实的艺术态度，希望得到书法家同道前辈的批评指正。

谨以此一瓣心香，奉献于所有为百年西泠做出过卓绝贡献的前辈大家案前！

"阅读书法"与构建当代书法
的健康"生态" (1)

一

当书法在当代日益成为展览厅里的书写"竞技"之时，我们忽然发现书法的"美术化"倾向越来越走向极端。其实，从民国以来，书法一直衰颓不振、寄人篱下。在从私人的"书斋空间"走向公共的"展厅空间"过程中，不断挑战自己的艺术表现的极限，试图能以与美术（绘画）并驾齐驱的视觉艺术魅力自立于展厅，从而获得观众的接受与喜爱，这本来是一个理所当然的选择，也是一个十分明智的选择。只要书法进入展厅，这种选择就不可避免也无须避免——从一个书法家抱定一种字帖流派，写一辈子毛笔字，千篇一律还自诩个人风格，到今天书法家笔下有北碑南帖、魏晋风度、

（1）关于"阅读书法"理念，最早是我在 2009 年《书法报》第 36 期上发表过一篇短文，题目为《"阅读书法"与"阅读"书法》，后被转载于《中国书法》2009 年第 11 期《意义追寻——陈振濂北京书法大展》增刊，再被转载于《书画艺术》2009 年第 6 期。最近《中国艺术报》2011 年 2 月 23 日 8 版又加"编者按"予以重刊。近来，围绕着这一课题，我又连续应约撰写了四五篇长文，分别从不同角度来论证"阅读书法"理念的合理性与必要性。计有《"阅读书法"：百年书法文化史的再起步》15000 字。《走向"阅读书法"——30 年当代"观赏书法"史的发展转型》6000 字，《恢复书法的"阅读"功能——"展厅文化、展览时代、展示意义"视野下的书法创作新理念》12000 字《"阅读书法"与构建当代书法的健康"生态"》6000 字。拟进步深化的这方面研究，应该还有两三个续篇。

唐楷宋行、秦碣汉碑，众美集于一身，而且表现游刃有余，视觉魅力与风格流派提示繁花似锦，哪个更符合今天观众对展览、对展厅的欣赏要求？显然是后者。没有一个观众愿意去费时费力看一个单调乏味而且作者自说自话的展览，但都愿意去看一个"好看"的展览。好看的标准是什么？第一就是丰富多彩。

既然书法是通过书写行为来达到这种展厅中的"好看"，书法家能证明自身价值的就是作品是否被观众认可也即是观众心目中的好看、不好看，书法家的成功与否即表现为有没有在展厅里参展获奖，那么，书法家的书写技术大比拼，就是一件很顺理成章的正常事了。当代 40 年书法历程中，我们为这新时期作出引导、提示以及通过无数次评审运作，逐渐形成的书法创作"价值观"，就是提高书法的书写技术水平，并尽量使它往经典上靠拢，以此来对作品的成败优劣作出取舍。这当然极为重要。因为技术是任何一门艺术的物质基础平台。在过去，书法与绘画、音乐、舞蹈、戏剧相比，并没有这样高质量的平台——古代书法有，但近百年来却显得很乏力。比如在近代，我们的技术评价，是书法家的字（毛笔字）写得好不好，而不是书法艺术技巧表现得好不好。换言之，过去的书法家，比拼的是书写（写毛笔字）技术，而今天的书法家，开始比拼书法的艺术表现（艺术创作的技法、经典承传的技法、表现与表达的技法）。原有的技术于艺术表现有用，则取之；不适用，则弃之——写得好不好不重要，但艺术表达好不好却很重要。事实上，艺术表达好的写得也必然会好，但仅仅写得好的却未必艺术表达好。在这两者之间，我们取前者。

能这样做的一个很重要的原因，是印刷传播技术的高度发达。在宋元明清时代，写得好与艺术表达好，是基本一致的。在没有图像印刷传播的那个时代，书法家们看不到很多不同的艺术表达，因此个人反复练习的（写毛笔字）技法，约等于包含自己个性的艺术表达，"写得好"与"艺术表达好"是基本一致的。但民国以降，图像印刷传播由早期的木版印刷、珂罗版印刷、照片制版、黑白图片到五色、七色印刷，再到近五年才大盛的高精度扫描仿真印刷，科技发展日新月异突飞猛进，为书法家们的审美艺术表现（而不是技术型的写毛笔字）提供了从甲骨金文简牍一直到二王、颜苏、宋元明清几乎所有的经典图像与内容。过去深藏内府和私人秘箧的许多古代名家也不得一见的宝物，今天可以以十几元一册的普及印刷本，同时几十上百册地堆在书法家案上让你自由选用。于是在今天，技术不再是简单的书写：技术更是审美的、被审美统辖的、多元的和多角度的。过去的"书写的技法"与今天展厅文化时代的"审美表现的技法"，其间在宽窄、高下、大小、优劣等各方面都呈现出极大的反差，品质相去不可以道里计。

在今天"展厅时代"，书法生存的价值，就是具体表现为书写技法的大比拼。区别在于过去的技法大比拼，是比拼书写毛笔字的技术（即写得好与否），今天的比拼，是比拼对古典经典的艺术表现好不好。两者之间的差别，已经可以感受到强烈的时代变迁了。

二

但当代书法，只是沉湎于这技巧层面上的问题吗？即使是从写毛笔字的好不好到古典运用表现的好不好，其间品质差距巨大，但这宽窄大小，仍然只是技术范畴的话题。除了这些技术之外，有没有其他一些重要领域让我们忽略了呢？

看一个绘画展，假如不是习作展，则它必定牵涉到一个画什么的问题。画"开国大典"、画"黄河颂"、画"八女投江"、画"峥嵘岁月"、画"占领总统府"、画"愚公移山"、画"流民图"，表达的技法和艺术语言姑且不论，它都是有具体的历史时代内容的；是反映这个时代特有的事件、人物的。即使不论这些"宏大叙事"，那也有吴昌硕一封信札、黄宾虹一份账册、齐白石一页告示、沈尹默一件诗稿、沙孟海一篇文抄……这些内容都是极个人化的，但却同样是此时、此地、此人、此事。在将来，它们就是文献。大到考证一个时代动荡变迁，小到考证一个人的经历出处行藏甚至柴米油盐衣食住行。

观众在展厅里想看到什么？精湛的技巧、高雅的神态，除此之外，观众就无所求了？一个好的展览，应该提供给观众一个复合的、信息多样化的欣赏语境。如果一个展览既提供一流的技法与风格形式，又提供相应的文化语境，能告诉大众这个书法家在想什么在做什么。今天在下雨，书法家心情有些郁闷；明天参加展览评选，有些评选标准不合用；后天有一次讲课，主旨是什么……这样生动有趣的鲜活内容，不也是观众特别想了解、想贴近的吗？事实上，它并不会特别影响我们的审美，影响我们对作品艺术性的追踪与把握，反而会增强这种美学体验，使它更丰富与多样。

但遍观今天的书法展览，40年来我们在书法新时期不遗余力地强化它的艺术表现力，并且为此建立了一整套评审机制、建立了一整套证明理论、建立了一整套教学传授方法之后，在欣喜于它的有效与获得社会认可的同时，却发现在另一个书写文辞内容的侧面，却产生了明显的疏忽。为了能在形式与技法的艺术表现方面取得优胜，绝大部分书法家沉湎于此、孜孜矻矻、心无旁骛、专心点画，却对书法作品本来（相比于绘画、舞蹈、戏剧等）最容易表现的"内容"（文字、文辞、文史、文献）却表现出漫不经心、可有可无的散漫心态来。写苏轼词还是辛弃疾、李清照词；写《岳阳楼记》还是《桃花源记》；写李白诗还是白居易……这些都没有特别的"创作主题"的规定性，顺手拿来即可，只要不写错即可。不仅如此，对古人诗文没有"特定""唯一"

的规定性；对切合于自己的"此时""此地""此人""此事"的文辞内容，更是不屑于动脑筋对付，以免费时费力，又于展览厅里的形式技巧大比拼夺优取胜毫无益处。

40 年书法新时期，在书法的艺术表现方面取得长足进展的同时，却在书法的文辞内容方面"逻辑"地选择了疏忽——这与"展厅文化"的时代规定性有关，也与书法家们在展赛中努力寻求取胜之道时合乎情理的自我定位有关。但是，只要书法是以汉字为其"形式基础"，只要中国书法写的还是汉字，恐怕不可能强迫要求在展厅里观众面对件书法展品，明明可读却硬是不准他读。事实上他必然会去读，这是本能的文化反射，不可能也不必要去强行克制。于是更进步的问题是：他读到了什么？

观众读到的，全部都是古人诗文。从陈子昂、王勃到李白、杜甫、白居易到欧阳修、苏东坡，是古人的名篇，但肯定是与书法家作者无关也与观众无关。没有好奇的探究愿望（因为都耳熟能详），也不可能有此时此地的切身感受，更不具备文献意义以帮助我们获得新的信息。

大量抄写现成的古诗文，把可能少部分的对阅读有兴趣的观众又逼回到形式技法的艺术欣赏中去，而让大部分没兴趣的观众再也意识不到书法作品中的汉字所代表的文字、文辞、文史、文献其实是有意义的，不应该被疏忽与被遗忘。于是，它逻辑地造成了当代"展厅文化"中的书法的"分裂""双轨"的属性：艺术表现（形式、技法）是书法家自己的，而书写内容（文辞、意义）却是从古人那里现成抄来的。

这就是当代书法创作的"双重性格"（双重人格、双重艺格）。与古代经典如《兰亭序》《祭侄文稿》等既是艺术经典又是文史名篇的特点相比，当代书法在发展中，先天地即缺了"半壁江山"。除非书法不写汉字，那当然就无须去追寻文字背后的意义。只要还写汉字，以汉字为形式载体，这文辞含义与"阅读"，就是一个绕不开去的关键话题。

其实，"展厅文化"并没有必然导致我们去忽略书法作品中的文辞阅读，但它的"重心位移"，却使书法家在趋利避害的选择取舍中不由自主地往"反文辞阅读""重形式表现"的方向走去，从而造成了这种"双重性格"现象的出现。当然，另一个可能要考虑的文化限制因素，则是自"新文化运动"以来，古代文言文的原有诗文积累，在白话文和"言文一致"的新潮冲击之下迅速退隐幕后，成为少数人爱好的文化"遗存"，遂使得书法记事述史的功能受到了严重削弱既——不能用白话文、点标点、右起横写、简化字等等新文化的形式来满足书法应用（有书法家曾经尝试过，但迄今仍乏成功先例），要每个书法家像古人那样有信手拈来出口成章的古诗文功夫亦不可得，于是只能以最简单的抄录古诗文方法应对之。因为这样做的好处是既不会暴露修养不足之弱点，又可以不降低文辞内容的经典性高度。但唯缺憾的，正是这个表面上的平衡。因为它丧失了艺术创作最关键的一个要素——"唯一性"，此时、此地、此人、此事的独特的唯一性。

三

正是在这样的认识前提下，才有我们提出的"阅读书法"理念的登台亮相。书法在最低限度上是书写汉字。不管它的最高境界在哪里，这个书写汉字的底线，它不可能放弃。只要不放弃，那汉字的语义与"阅读"，就始终是书法家、观众、评论家都绕不开去的"焦点"。即使相比于书法在当代通过"展览时代"实行的艺术化进程，它显然不是主流内容，而形式、技巧则是书法创作家更为热心也更有成就感的目标。但如果是站在最高端看，则一流的书法经典代表作，必然应该是在经得起艺术眼光的苛刻审视的同时，也经得起在文辞内容与阅读方面的反复审视——参展获奖的几百上千件作品，或许大家更多地会关注其艺术表现（形式与技巧）的魅力，但真正能成为顶级的书法代表作的，则应该同时是能够记录这个时代的"人""事""地""时"的经典"阅读"对象。此无它，因为书法迄今写的还是汉字。汉字就有意义，意义就要被追寻、被"阅读"，具有文辞、文字、文献、文史功能也。

倡导"阅读书法"，并不是在否定 40 年"展厅文化"所带来的丰硕的艺术创作成果，而恰恰是在深化这些成果。很显然，在民国初年，书法刚刚从书斋转型到艺术展览之时，我们对于书法作为艺术的认识、观念与形式、技巧的运用，都是极其粗浅与幼稚的，并没有告诉我们今天书法在展厅中存身时应该考虑什么？这是今天这个时代的内容。因此以百年经历，为书法的走向艺术化、走向视觉形式、走向审美（而不是文史）、走向各种流派风格技法的大展示，是必须的，是书法进步的标志，是当代书法已经取得的皇皇业绩。任何刻意贬低与对它持否定态度，都不是实事求是的。但在今天，在 40 年书法大潮中取得丰厚艺术经验之时，回过头来反思当代书法在人文精神方面的日趋浇薄，在文献文史功能方面的逐渐自我弱化，在文化含量上的严重缩水与稀释：在书法家从事创作时的技法是自己创造的、文辞是古人的"双重性格"……在此之时，进一步强化书法创作中对"阅读"功能的重视，重新呼唤书法（在古代本来就有的文字、文辞、文献、文史）的文化功能，和书法在面对此时、此地、此人、此事的记事述史功能，使一件优秀的书法作品，在艺术上笔精墨妙的同时，还是一份重要的有价值的可阅读的历史文献。倘能如此，方可以说几千年书法是真正的"斯文不坠"了。

以此来看待今天提倡的"阅读书法"，才会发现它在书法史发展中真正的意义所在。它关乎一个时期的书法发展模式，牵涉到今后的书法发展的基本"生态"。

走向"阅读书法"

——三十年当代"观赏书法史"的发展转型

从 2008 年至 2010 年开始，我对当代书法"生态"即生存方式进行了新一轮的反省与思考。当代书法创作与作品，已经在"展厅"生存了 40 年。书法家们从民国时期偶尔涉及展厅，到新中国成立后以书法展览重启书法振兴之路，再到改革开放新时期以书法展览为主导，迅速形成书法展览的网络系统架构，真正进入书法展览的全盛时代，形成"展厅文化"的基本特征，其间的轨迹十分清晰。

对书法艺术走向展厅文化时代的历史进程所体现出来的学术价值，从任何角度看都应该予以高度的评价。书法在几千年发展进程尤其是从魏晋南北朝书法走向艺术觉醒以来，主要生存空间是文人书斋，主要表现形式是墨迹书写。石刻的全盛时代是秦汉，而墨迹的时代是从魏晋时代发其端，经唐宋，尤其是在宋元明时代蔚为大观。迄今为止的传世经典作品中有大量的手卷、册页、题跋札记手稿，这些都存身于书斋。比如《兰亭序》《祭侄文稿》《黄州寒食诗》，均是适合在书斋观看的"案上"墨迹。即使是在明清之际，中堂大轴的形式和对联的形式风行天下，但它仍然是被挂在文人学士的书斋与深宅大院的厅堂。无论是宽是窄是大是小，都是个人空间而不是公共空间。又如在古代的文人结社，有许多是有固定的交游圈子，看起来成立社团是从个人空间走向社会，走向公共；但其实仍然是一个相对稳定的小圈子，仍然是比较私人化（小圈子化）的。表面上是结社，其实是缺乏现代意义上的公共性的。

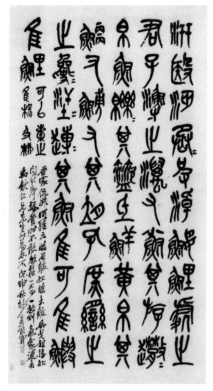

吴昌硕 《石鼓文轴》　　　　　沈尹默 《行书对联》

　　古典书法的"书斋"生态，引发出书法家在从事书法创作时的"书斋意识"。其特点是以古代书法作品中的《兰亭序》等为判断高下的基准，讲求"书卷气"、讲求文人士大夫的雅致、讲求点画精妙。这种"书斋意识"延续千年，逐渐暴露出日趋衰颓的势头。书法技法之崇尚赵孟頫、董其昌为正宗是其表现之一。清代对北碑和篆隶书的极力推扬，其实也无妨看作是对它进行反弹、反拨的表现之一。

　　以此为背景，来看民国初年书法的"偶然"进入展厅，成为展览的艺术项目，就会发现它的启示价值之所在。吴昌硕在 1914 年举办的书画篆刻展览，沈尹默在 1933 年举办的独立的书法展览，是开先例的创举[1]。当然，我们不能指望书法走向展览时代，由吴昌硕、沈尹默两次个展而"毕其功于一役"，解决所有问题。但他们二位的大胆尝试，首先是提出了许多问题，还提出了当时社会转型时期书法家进入"公共空间"时所面

（1）吴昌硕 1914 年在"六三园"举办他的第一个个人书画篆刻展览。这是一个综合展。至沈尹默　　　在 1933 年办个人书法展览，则是一个单项的书法独立展。这两个展览，标志着书法开始进入"展　　　厅时代"，具体史料详见拙著《现代中国书法史》，河南美术出版社，1993 年，第 149 页、192 页。

对着的是什么样的挑战。即使第一代书法家未能圆满回答，但只要迈出这一步，自然就可以有别人，或由第二第三代书法后辈来作更完善的回答。

书法进入展览，吴昌硕、沈尹默开其端之后，并未引起过多的激荡。20 世纪 40 年代初在重庆，以郭沫若、于右任、沈尹默、潘伯鹰、乔大壮等为代表的书法家，也曾做过有益的尝试。有的是书画联展，如郭沫若、傅抱石书画联展；有的是书法多人联展，如沈尹默、潘伯鹰等五人书法展览 [1]。但限于战时，又是在陪都，物质条件有限，有益的尝试也尚未引起太大的关注。但作为当时一流代表书家走向展览厅的尝试，提供了急需的经验积累，仍然是极有意义的。

郭沫若　《行书对联》

20 世纪 50 年代初中期，书法还是处于消沉状态。一个很偶然的机遇使书法进入展览厅的进程被激活——在中日处于敌对状态、没有外交关系之际，中日民间交流中的书法因素忽然被激活起来：日本书法家访华办展，中国书法家组织文化代表团受邀赴日。中日书法家举办书法作品联展的各种表现形式，以展览为契机，终于先行恢复了中日民间文化交往 [2]。其后中日恢复邦交，书法交流则成就了现代中日交流史上的一段佳话——有如 20 世纪 70 年代中美邦交是从乒乓外交开始的一样，当时中日邦交恢复应该是从书法外交开始的，并且需要特别强调的基本事实是，这是从书法展览交流形式开始。这应该被看作是书法进入展览厅时代的一次特殊经历，一段特定的历史记录。

走向 20 世纪 80 年代初的书法展览时代。

1980 年，中国书法家协会成立，确定了以展览为主体的活动体制。1981 年的兰亭"第一届全国书学讨论会"上，我曾经发表过一篇论文《关于书法艺术的现状与未来》。

（1）郭沫若、于右任、沈尹默、潘伯鹰在重庆陪都时期举办展览，还伴随着"中国书学会"的成立（1943），其中有郭沫若、傅抱石书画联展（昆明，1944），柳亚子、尹瘦石诗画联展（重庆，1945），陈声聪、沈尹默、乔大壮、曾履川、潘伯鹰五人书法展（贵阳，1945），见拙著《现代中国书法史》，河南美术出版社，1993 年，第 195 页。

（2）20 世纪 50 年代中期开始的中日书法交流展览，从 1957 年开始到 1966 年，互相之间展览十余次。并有具体的往返次数与名称还有规模。同上，第 288—292 页。

在该文中，对当代书法从书斋的"阅读"走向展览厅的"观赏"的艺术转型，提出了明确判断与学术定位[1]。在进行学术梳理的同时，各种不同类型的全国性展览，比如：全国书法篆刻展览、全国中青年书法篆刻家作品展览、全国新人新作书法展；各种单项展、各项书体展，以及无数省、市、县展……20 世纪 80 年代以降，几乎是无展览不成书法。书法就是为展览而创作的。没有展览，就没有书法。这就是我们今天所定义的书法的"展厅时代"[2]。

展览时代的书法，是以观赏为主的书法，是视觉艺术创作，是审美与形式表现。它肯定不是古典的、书斋的、"阅读"的。它与古代文人士大夫的书法创作方式是截然不同的、甚至在定位与定性上是相反的。这就是我们展览时代的书法"意识"——"展示意识"。

"展厅时代"与"展示意识"笼罩下的当代书法创作，开始从艺术本体立场对书法提出了许多古代书法所没有的新的书法要求。比如对"形式"的追究，对流派的重视，对技法锤炼的精益求精的要求，启动对书法展览体制的研究，开始意识到还有一个"评审学"问题……这里面有许多是古代书法所没有的，许多是古代书法虽有但却没有主动把握而是在事后被总结归纳出来的。但在今天，这些问题却不分前后都聚集到当代书法眼前来，逼着这一代书法人做出圆满的回答。从这个意义上说，当代书法40 年，其实又无妨被看作是对上述质问做出成功回答的40 年。当然，从实际效果上说，正因为有了这些学术质问来作为思考的起点，才有效地保证了书法发展40 年的视觉艺术品质，因此又无妨定义为书法走向艺术独立的辉煌的40 年。

纵观这40 年历程，在对它的成功进行充分肯定的同时，我们也发现了它已经导致了在另一侧面的疏忽。这就是在全面强调与追究书法在艺术表现（形式、技巧、流派、风格）上的魅力的同时，却疏忽了对书法的书写文字内容、与生俱来的文献与文史功能的关注与守护。从《兰亭序》《祭侄文稿》开始的书法文字内容的独特的记事述史功能，由于经历了白话文运动、简化字、汉字拼音化、钢笔字普及等等，在当代书法发展进程中，已经被削弱、被遗忘、被丢失。这种情况在民国时期反映还不特别强烈，

（1）《关于书法艺术的现状与未来》，是上海《书法》杂志、绍兴市文化局兰亭书会和刚成立的中国书法家协会联合主办的"中国书学研究交流会"（1981）上的五篇重点论文之一。该文后刊载于研讨会论文集《书学论集》，上海书画出版社，1985 年版。

（2）关于书法进入"展厅文化时代"，在最初提出时，曾引起过很大的争议。为此我曾经写过两篇长文：《关于当代书法创作"展厅文化"现象的综合研究》（2001），《展览视角而不是创作视角——关于当代书法"展览意识的崛起"》（2009）分别发表于《书法研究》和《全国第八届书学研讨会论文集》，可以参看。该两文又收入《心游万物、线条之舞、意义追寻——陈振濂书法创作文献集（1998—2009）》，2009 年 12 月。

但到书法新时期40年以"展览时代""展示意识"为艺术本体的大氛围之下，大量只关注书法的视觉艺术表现力的书法家，对于"写什么"则是采取"拿来主义"，基本上不关心书法本来应有的记事述史的文字功能——在大部分书法家看来，书法文字只是一个配角中的配角，它是为艺术表现服务的、它是可左可右、可进可退的。比如对一个写行书草书的书家来说：写《滕王阁序》还是写《岳阳楼记》？写苏轼《水调歌头》还是写辛弃疾《永遇乐》？写汉赋还是写元曲？其实是无关紧要、在技术上是无关宏旨的。无论写哪一篇，都不影响书法家在书写技巧上一以贯之的发挥。于是，繁荣兴旺的当代书法创作就出现了一种独有的"双重性格"——书作中的文字内容全是古人的（现成拿来的，任意择取的）；书法中的艺术表现，都是自己的（是通过自己努力锤炼出来的，其实有许多也是与古人神形备至的"仿书"而不完全是个人艺术风格的独创）。

书法的文字书写内容，书法的记事述史的文献功能，在40年书法新时期里被合乎逻辑地削弱了，它的记事述史、此事此地的唯一性被明显地忽视了。这是一种瘸腿的发展形态。抓住了主要矛盾：书法的艺术性表现是主导因素；但没有兼顾次要矛盾：书法的文献文史功能却变得无足轻重了。殊不知，这文献文史功能本来是书法与生俱来、横贯五千年的基本素质！

当代中国书法的这种"偏科"发展状态，使得它在艺术表现方面越来越成绩辉煌的同时，失落了文字内容所代表的人文精神。它在艺术上越来越精美与大气，但在文化上却越来越贫弱。书法创作成了一种书写技巧的"竞技场"，比的不是每件作品的历史含义与文化精神，比的却是谁写得好不好，这样的变化，是近百年尤其是近40年来"展览时代""展示意识"大盛之时遇到的新问题。既是新问题，当然就不会有现成答案可供沿用，而必须要"与时俱进"，以新的思维模式来应对之。

既承认并高度肯定书法新时期40年所取得的卓绝成就，认定它的历史合理性、与时代必然性，着重提示出这种走向视觉、走向形式、走向艺术的努力所具有的充分学术价值。同时，又能够清晰地看到表面的辉煌之下还有一些必须注意的可能会出现的弊端与弱点，并提前准备、未雨绸缪，庶可使当代书法发展与传统、历史衔接更密切，对当代社会、时代的反映更直接与贴切，发展的品质、学术与文化含量更高。这就是我们在当下对当代中国书法发展进行反思、检讨时的一个基本认识出发点。

以此来看，关于书法新时期40年的功绩与成就，目前已有大量研究报告、学术论文、论坛讲演、专题著作、文献汇录等等对之作出精辟的梳理与概括。成果丰厚，汗牛充栋，毋庸赘述。它作为一个传统艺术向当代的转型成功的范例，已是有目共睹，

是全体书法界人士的共识。但对于它在繁荣发展过程中所带来的弊端，却还处在较隐蔽的层面，缺少认真严肃与细致入微的利弊分析与合情合理的判断研究。而在此同时，许多书法家与理论家在对当代书法"快餐化""泡沫化"、急功近利、创作过于"技能化"、缺少人文精神支撑：学术理论缺少规范与诚信等等方面，分别在各种场合有过很多批评，虽然大多是个体的论证，但从发现问题、作出警示、查找症结原因等等上看，则这些批评是切合时事的，是这个时代的书法发展所迫切需要的。

而在对当代书法发展的弊端进行反省批评的各种批评意见中，我们发现大多数批评都不约而同地指向书法创作中的"文化缺失""人文精神稀薄"以及过多注重技术的问题。它与今天中国社会发展进程中所遇到的困难与挑战在内容上大致相同。而从书法美学的学术角度上看，则当代书法在飞速发展的进程中，对形式有充分的关注而对内容却把握不准，尤其是对书写汉字的书法艺术在文字内容上的"集体忽视"的尴尬现状，又进一步提醒我们，这书法创作中的文字内容与文辞、文献、文史方面的功能表现的再度受关注，可能正是我们反省、改进当今书法创作的文化生态、提升它的人文精神内涵的一个极其重要的契机——在书法美学立场上看，形式与内容之间的偏轻偏重，本身就是一个在学理上有待修正纠偏的所在。因此，它应该被看作是个学术上的契机。

如何来提倡书法的文化（文辞、文献、文史功能）含量，并使它在一个艺术创作行为过程中成为一个必需的要素与规则而不是一个可有可无的参考？尤其是在今天"展厅文化""展览时代""展示意识"的笼罩之下本身容易偏废之际，反复强调"文化""内容"对40年新时期以后书法的"全新"的创作引导意义，其实正是在为当代书法发展与创新提供有效的"思想食粮"、提供新的发展起跳点、提供更全面的书法创作行为规则要求。

如何在今天的书法创作中努力提倡相对于形式的"内容"、相对于艺术的"人文"、相对于技巧的"文辞"（文献、文史）——这些正是今天书法最缺乏的、急需的。正是在这"百思不得其解"的迷茫彷徨之中，一个较平实稳定的"阅读书法"理念应运而生 [1] 在今天信息爆炸、网络正在改变我们的基本生活形态之时，"阅读"本身就是一个力纠时弊的价值指向。它是对网络"浏览"的流行风潮的一种文化反驳。"阅读"是讲求深度思考的，而"浏览"却是浮光掠影的。相比之下，"阅读时代"应该是在

（1）《阅读书法》最早发表于《书法报》2009 年 36 期，题目改为《"阅读书法"与"阅读"书法》。后又被转载于《中国书法》2009 年第 11 期《意义追寻——陈振濂北京书法大展》增刊，再被转载于《书画艺术》2009 年第 6 期。《中国艺术报》2011 年 2 月 23 日 8 版加编者按予以重刊。

今天追求文化品位与内涵之际最为重要的定位。倘如此，在书法界走向"展览时代"、逐渐习惯于抄录古诗文的今天，极力提倡"阅读书法"，自然而然地就找到了一个坚实的逻辑起点。它的美学含义更表现为：在40年间取得长足进步成绩斐然的"观赏书法"在形式、技巧、风格流派方面已经完成了一次脱胎换骨、凤凰涅槃式的大转型；它已经从原有的时代书法目标，转换成另一轮书法飞跃的基础。它的成功，正在成为新一轮与时俱进的书法走向文化、走向人文、走向"阅读"的"阅读书法"做出了最好的技术上的铺垫。我们当然不能要书法在点画十分幼稚、技术十分低下的情况下自说自话地转向"阅读"。但现在，长达40年的书法创作走向"展览时代""展厅文化""展示意识"，已经可以为我们提供第一流的物质技术支撑与视觉形式支撑。"视"的、"观赏"的书法，已经迎来了它第一个鼎盛时期并得到了时代的极大肯定。在这个形式与技术获得了部分阶段性满足的历史阶段，为书法创作家们提出一个更进一步的"阅读的"（而不仅仅是观赏的）、"文化的"（而不仅仅是形式的）书法目标，绝不能被简单理解为是在否定40年书法走向"展览厅时代"的成果。而更多地应该从"与时俱进"、从书法在不同历史时期必定会提出或设定不同发展目标的历史进步观角度出发，来理解40年前与40年后的今天对发展目标设置不同的必然性及内在逻辑支撑。换言之，40年前书法从长期萧条衰颓走向展厅文化时代，走向观赏的书法，实践证明是一项正确的选择。40年后的今天书法从"展厅文化"与观赏书法再走向弘扬人文的与历史、时代、社会直接对接的"阅读书法"，实践也必将会证明这是一个切合时事的正确的选择。它相对当下书法关注形式而偏废文字内容的倾向，会是一种很有必要的"修正"。

"阅读书法"在当下，应该表现为是一种什么样的具体形态？从愚见，它应该首先坚守一个"我手写我口"的原则，即尽量不以抄录现成古诗文为主要形态，而是书写（艺术创作）自己有感而发的文字内容。它可以是一段读书札记、一篇题跋、一份文史记忆、一件重要的工作文件记录、一段对国家重大事件的评价、一条重要的经验归纳整理、一则有意义的人生感悟，也可以是书法家身边的一切，但必须是"此事""此时""此地""此人"的，而不是别人或古人的。在若干年之后，其中有价值者，就会成为这一时空点下的"文献"——过去史学界对"口述文献"都无比重视，那么今天书法家以精湛的形式技巧记录下的每一段每一篇，当然也可以成为50年以后的文献。一是活生生的、与今天时事休戚与共喜怒相关的（个人的、集体的、国家的）历史记录，有如我们面对《兰亭序》感受当时人的世事无常的感悟，面对《祭侄文稿》感受当时作者死事家国的沉痛。今天的书法要达到那种高度，先不谈形式技巧的是否有这种能力，首先在文字内容"阅读"上就不具备这种前提：写的都是风花雪月的古人情怀，

有何历史感可言?

其实在这十余年来,也已经有个别的书法界提倡"阅读"的成功案例,比如连续举办 21 年的"中日自作诗书法展览"。书法界在十多年前也有前辈呼吁书法要书写自撰诗词以提高修养。这些都是极为重要的,区别仅仅在于"自作诗书法展"和呼吁写自撰诗词,较多地是站在提高书家修养的层面上立言立事,而书家修养是一个可供弃取的"选项"。有兴趣的可以去尝试,没兴趣的可以熟视无睹、无动于衷。而且自作诗在今天书法家而言,也多表现为吟风弄月的个人情怀,极少有以诗为史的,因此它的个人化色彩甚浓。相比之下,"阅读书法"则不立足于修养的可有可无,而是将之作为一种书法创作的"一般原则",是试图建立起一种"游戏规则"与新的评判基础,它不是可有可无的,而是一种必须具备的"构成要素"。此外,它更注重的还不仅仅是个人情怀,而是寻求跨时空的历史时代社会的人与事,讲求历史文化的沉重厚实与广博浩瀚;讲求有个人情怀但又超越个人情怀的更大境界,有如我们读一首小词与读《史记》《汉书》这样的皇皇历史巨著之间的感受截然有别一样。

2009 年,在筹办"意义追寻——北京书法大展"之际,我曾经在《中国书法》发表过一篇短文《阅读书法》,并在 12 月的展览中展示过一组作品 18 件《名师访学录》,在展厅里引起出乎意料的积极反响。许多参观的书家甚至是领导们走到这区域,无不兴致盎然听我讲述其中的有趣故事甚至再以自己的经历为我的故事作追加。这使我更坚定了信心,即使在展厅里,有"阅读"的观赏也是足以让人兴趣盎然的。2010 年10 月教师节,我在杭州又举办了一个"大匠之门——陈振濂眼中的名家大师"书法展,每件作品均记录一段师生情谊,"阅读"性极强,又被视为当年度书法展览中最有特色的一例。两次实践均证明,"阅读书法"在当下,至少在实践上是可行的、是容易被接受的、是会引起对书法的更大兴趣而不是削弱它的艺术性的。

走向"阅读书法",是在强调书法已有的艺术表现力之上的"人文精神追加""文化功能凸显",没有艺术表现力,书法就是一般实用的文稿,不足以言艺术。但仅仅有艺术表现,却没有文史功能,会使书法成为单纯的艺术竞技而丧失许多本来应有的人文精神内容。而建立在充分的艺术视觉形式表现之上的"阅读"功能的被关注被强化,告诉我们一个颠扑不破的真理——40 年书法热带来的"展厅文化""展览时代""展示意识",是今天倡导"阅读书法"的前提。没有这个前提,"阅读书法"将是无所依傍的空洞口号,但仅仅有这个前提而不去超越它,提不出更进一步的目标,又会使后人觉得我们这一代的平庸与懈怠。当然,提倡"阅读书法"在今天,应该仍然是一个十分困难的目标,因为今天的书法家在旧学根基、古文功夫与经典知识积累方面仍具

有明显的弱态，真要推行"阅读书法"，要对书法家的成才方式、艺术修为与人文积累都要做重新的要求，这显然不是一个一蹴而就的目标。但不管怎样，有这样一个即使暂时达不到的目标，总比没有目标强。有目标而尚未有力去达到，那就更多地去积累去努力，水滴石穿，铁杵磨针的功夫花下去，终会有成。但如果不设定这样的目标，则并不会去想着要努力，即使想努力也不辨方向。以此看来，在"展览时代""展厅文化""展示意识"横贯书法新时期40年后的今天，提出一个"阅读书法"的发展转型的目标，它正是时代发展至今使然，岂可谓多事哉？

"阅读书法"：百年书法文化史的再起步

一

　　讨论书法的艺术性表现的丰富多彩，已有许多论述成果。近 40 年来书法的理论研究取得了长足进展，绝大多数成果都是针对书法作为艺术的形式、技法表现而来，立足于艺术价值的彰显与弘扬。而关于书法原有的文字传播、文化含义、文献保存等等方面的功能，却大多不太被关注与重视。即使有这方面的研究，也大都是站在书法古代史解读的立场上，对古代碑帖拓片墨迹文献释读以追索其真义为目的，鲜有把它引到当下的创作立场上来、以一种创作原则的要求来注视它。20 世纪 80 年代末，书法界曾有倡导"自作诗词"的举措。但那是出于显示、提倡书法家个人修养的目的；而不是出于恢复、强化书法艺术本体功能的目的。它更多的是指向书法家个人的，而不是指向"书法"这一存在的基本规则制定与建设的。相对而言，后者无论是定位、定性的含义都要重要得多。这是因为：个人会不会自作诗词，是一种选择的过程。有此志向的书法家可以身体力行；没有要求的书法家则可以不做反应。这愿与不愿，都是一种软性的要求。就像不可能要求每个书法爱好者都去做大师一样，大部分书法家可以对"自作诗词"的能力表示仰慕，但自己不必硬着头皮去做。但如果书法在某一个时代"节点"去特意提倡文字传播、文化内涵、文献保存的全面功能，并将之视为书法艺术的立身之本，那它就是一个"游戏规则"，是一个书法艺术创作必需的"要素"。这样的"规则""要素"，是每个书法家、书法爱好者应该努力去遵守、实践、信奉和

为之努力、即使暂时达不到也要努力去达到的。它是一个标杆，一个决定书法艺术品质、定位和完整性的、关系到书法究竟在什么情况下成为书法的"合法性"问题的基本要求。

书法之能"阅读"，其实是一个与生俱来的品质与条件，只不过在近百年风云激荡、文化大转型进程中，它被逐渐淡化、虚化，成为一个可有可无的"点缀"而已。

从甲骨文开始的中国书法史，"阅读"始终是一条主线。所有的书法艺术魅力表现，都首先是以"阅读"以及它背后隐藏着的记事述史功能为前提的。无论是金文《毛公鼎》、秦石刻《泰山刻石》，还是秦汉简牍，还是陆机《平复帖》、王羲之《兰亭序》、颜真卿《祭侄文稿》等等，都首先是为文字传播的"阅读"而发的。我们今天看这些书法经典，是对它们的艺术审美感兴趣，是从艺术上认定它们的美学价值，但这并不能掩盖它本来不是为艺术而生，而是为文字阅读与传播亦即记事述史而生的这一事实。直到民国时候的齐白石一份账册、吴昌硕一纸明信片、吴湖帆一张借条、黄宾虹一份请束，乃至沙孟海写的碑传、沈尹默拟的诗稿、郭沫若题的牌匾，横贯三千年书写历史和书法史，尽皆如是。

几千年的历史进程中，当然也不是固定不变、一以贯之的。细微的、缓慢的、但有启示意义的变化仍然是处处可见。首先是魏晋南北朝时期书法欣赏风气的兴起，比

毛公鼎铭文（局部）

《泰山刻石》（局部）

如曹操的"钉壁玩之"、王羲之的"为老妪书扇"、王献之的"少年夺帻"等故事反映出的，都不重在"阅读"，而是更多地倾向于较纯粹的艺术欣赏。在此中，"阅读"的原有功能是退居二线的。但相比之下，这只是相对偶然的事例，还不足以"以偏概全"。其次，是在唐宋尤其是宋代，以尚意书风为契机，书法家们开始对"阅读"所包含的种种含义进行了分解。比如苏轼、黄庭坚、米芾有很多诗稿与自作文字，它是"阅读"的，与汉魏传统是吻合的；但黄庭坚同时却有相当数量的抄录古人诗赋文字，比如《李白忆旧游诗》《刘禹锡竹枝词》《廉颇蔺相如传》《范滂传》等，这些文字有没有阅读价值？当然也有，但它显然不是为阅读这些文字而发的。因为在北宋时期，印刷术已较发达，为阅读则应该去找书籍而不是书家墨迹。而且黄庭坚的这些作品，采用的多是狂草书或行草书——它显然不方便"阅读"。如是为"阅读"，黄庭坚应该用楷书为之才对。狂草书写，显然是"反阅读"的。黄庭坚选择狂草书体来写这些经典名篇，无论是诗是文是史，显然不是为了它的文字语义的传播，而是为"借他人杯酒浇自己块垒"，是意在书写过程中的艺术表达而非文献文字"阅读"。

黄庭坚是一个例子，米芾也有相同的事例。但堪称典范的第二个例子，应该是赵孟頫的《兰亭序》《六体千字文》等，甚至元代大批书家如鲜于枢、康里子山、邓文原等，他们都有抄录古代诗文的作品流传于世。至于明代从文徵明到董其昌，这样的例子逐渐增多，书法的抄录古诗文蔚然成风，几乎要成为书法的主流形态，而使书法的"阅读"文献要求逐渐淡了。

当然，即使有印刷术的盛行，即使有抄录古诗文是为了书法艺术欣赏而不是"阅读"，但在古代宋元明清以来，以毛笔为主要书写工具与以书法为文化传播方式的旧有传统习惯，并未彻底退出而是仍然牢牢占据着主导地位——印刷是针对固定的、静态的文字文献，日常生活中的文字交流，从尺牍往还到公文照会再到诗文稿本，仍然必须使用书写（毛笔书法）而为之，并无其他选择。而发生在我们日常生活的分

北宋　黄庭坚《廉颇蔺相如列传》（局部）

分秒秒中的一瞬间，都是这无穷无尽的日常供"阅读"的书写与书法行为。它是主流，是根本。即使有上举的黄庭坚、米芾、赵孟𫖯、文徵明、董其昌直到清代书法众多名家，但可供"阅读"的书法传世墨迹，仍然是占绝大部分的。区别仅仅在于在唐以前，它是100%。在宋元以后，不为"阅读"的书法作品从偶见一二的萌芽，到逐渐成为书家所爱而逐渐增量，形成一定规模，再到清代书法几乎占据半壁江山，其比例在不断上升——从一枝独秀到双峰对峙而已。但"非阅读"的书法艺术品即使随着书法的越来越艺术化、审美观赏化，长期养成的社会与文化习惯仍然不会把"阅读"的文字应用型书法彻底挤出界去。毛笔书写与日常文字、思想交流、文明传统的承传，所有这一切，都决定了"阅读"（与实用紧密粘连的）书法，仍然具有决定性的主导作用。

二

关键的转换，是在清末以及20世纪二三十年代。

西洋文明在近代入侵华夏，是一种内、外共同作用的结果。没有清末丧权辱国、没有甲午海战、八国联军、洋务运动、戊戌维新，我们不会如此痛切地感受到"不革命"中国必亡的大道理。就像最初的变革，是仿效西洋的坚船利炮并以为这就是救亡图存的关键一样。洋务运动的领袖们每天思考的，就是引进先进技术以为我所用。铁路、电报等等过去被视为"奇技淫巧"的技术，忽然成了变革的先行官。在清末，书写还只是以毛笔为之，但当东洋的"万年笔"、西洋的派克名牌进入中国之后，文明、文化交流忽然间以极其西方式的、又极其讲求方便快捷的方式迅速俘虏了亿万大众。它的结果是，钢笔、铅笔书写迅速取代了传统的毛笔。毛笔与它背后的书法，在经历了五千年历史之后，被西洋"技术先行"在一夜之间被逼出了实用领域。当然，伴随着这种书写、"书法"的被逼宫的，还有大环境的迅速转变，比如白话文取代文言文，"五四新文化"运动，汉字拉丁化、罗马字化或简化字，为方便钢笔书写从竖式改成横式、右起改成左起，还要点标点符号……所有这些，使得被逼出实用书写领地的书法，不再显得委屈和冤枉。整个文化都转型了，书法被钢笔字写字所替代，好像也不会产生什么天崩地裂的不良反应，大家对这一结果的接受似乎并无太大的异样之感。

退出实用书写领域，其实也就是退出"阅读"或"必需的阅读"——抄一首李白诗，观众当然也仍然会在欣赏艺术美之时不忘阅读其文辞，但它不是必需的。因

为我们在木刻本或排印本的古籍中更容易去"阅读",而不必舍近求远去从龙飞凤舞的书法作品中去"阅读"。但实用的一封尺牍、一件官方文告、一段民间私人记事、一份家族账单、一篇刚写完删定的诗稿,这些却有"必须"的阅读功能,因为它是传播含义的:文字是用来说明事实的。但现在,这些都被钢笔字书写、实用书写乃至近 30 年兴起的电脑键盘打字所取代。书法在此中,已经杳然无踪、毫无存在的价值了。

不是主观上"不阅读"的书法,而是在客观上"无须阅读"的书法,为近百年来的书法生态带来了决定性的影响。当文字书写(它是首先供"阅读"的)被钢笔字、被电脑取代之后,书法自然而然不会再把"阅读"作为自己的责任与使命。于是书法家开始更多地抄录古诗文——像黄庭坚一样,仅仅把诗文作为书法表现的一个载体与物质平台,而不是书写的目的与结果。只要能激发起书写挥毫的激情与动力,写李白诗和写苏轼诗一样,写《岳阳楼记》和写《滕王阁序》也没有多大差别。写什么(它是指向"阅读"的)不那么重要,但怎么写(书法艺术表现、"非阅读"的)却是生命线。清末民国以来,吴昌硕写石鼓文、沈尹默写唐诗,乃至沈曾植、于右任,直到新中国成立以后的一代书法大师如沙孟海、林散之、陆维钊、赵朴初、启功,写的都是古诗文,为记录自己诗文而写的书法传世作品少之又少;而有阅读文献功能、记事述史价值的、又足可称为"书法作品"即具有当下对作品完整性要求的作品更是少之又少。很显然,直到 20 世纪 80 年代"书法热"开始,甚至到 20 世纪末和 21 世纪初,书法家们几乎再也不关心"阅读"而更多地专注于艺术美的表现,书法家更多地关注自己作为艺术家的定位,而不是宋元明清时的书法家更多地认为自己首先是文史考据学者,是文人、是诗人,书法只是他们必备的文化技能而已,而书法家,只是对这些必备的文化技能做得最好的群体,如此而已。或许更可以说,书法家作为一种身份是不独立的,只有依附于文人学者身份之上才具有价值——先是文人学者,在其上才会有是不是书法家的问题。它与今天书法家完全可以不同时是文人学者,书法家本身的身份独立的习惯认识大相径庭。

脱离以"阅读"、文献功能为书写根基的书法家,在不撰文、作诗、述史、记事之外,他们只能做些什么?关注技巧、关注艺术形式与风格、流派,关注艺术与审美,自然而然成了首要的、甚至是唯一的选择。不是文人学者的书法家,当然不会必然地对"阅读"予以特殊的重视。于是,我们看到了如下一个相应的等式:

时代	身份	功能	定位
魏晋唐宋	文人就是书法家，等于书法家（身份复合）	先文人而后书法家（身份复合）	书法作品首先是文献史料（实用文字书写）
宋元明清民国	先文人而后书法家（身份复合）	阅读为主，兼有艺术审美表达（双线型功能交叉）	书法可以是文献，但更可以是纯粹艺术品，艺术地位逐渐上升（兼实用）
当代	非文人而独立的书法家（身份单一）	"非阅读"的抄录古诗文，主要是艺术技巧，形式表达（功能单一）	书法是艺术品，基本不具有文献价值（非实用）

之所以说今天（当代）书法"非阅读"——抄录古诗文并不算是功能上的"阅读"而只是选择性审美"阅读"，之所以说它不是必需的，当然是与毛笔书法被钢笔取代，成为非实用的工具有关，当然更是与文字改革、新文化运动与白话文运动、书写格式改变等有密切关联。因为"功能阅读"，已经被强大的、无所不在的印刷术，书籍报刊与网络全面取代，而选择性的审美"阅读"又不是必不可少的，是可以被放弃的。但是，问题还不仅仅是这些。

更为充分的理由证明，是书法所面临的外部环境也变了。原有的围绕"阅读"而产生的种种环境条件，在强大的文明转型、技术进步、生活方式变迁与艺术生态改变的推波助澜下，也逐渐丧失了其必要性与合理性而被慢慢遗忘和悄悄消失。比如当书法在近代从书斋走向展览厅，而以吴昌硕与沈尹默、郭沫若和于右任开其端时，其实我们都没有意识到它会带来书法的一场大革命。随着20世纪40年代末书法成为美术展览会的一个部分，20世纪50年代替代中日民间外交的中、日书法展览会举办，20世纪80年代初"全国第一届书法篆刻展览"的成功举办，以及展览体制的逐渐成形，书法已经无可争议地进入了一个"展厅文化时代"。

"展厅文化时代"为我们的"阅读"书法命题带来何种理论反省命题？首先，展厅是一个公共空间，而"阅读"是一种个人化的私密选择。"阅读"不可能在人声鼎沸喧闹吵嚷的环境中进行，它应该是"书斋"之事，而展厅却应该是一个提供公共观赏、评论、争辩、研讨的场地。那么，当书法义无反顾地走向"展厅时代"——它还伴随着专业的书法家协会组织的成形，理论研究的专门化，教学的规范化与体制化还有职

业化，书法家们舍弃"阅读"而专注于艺术表现，应该是一个顺理成章的选择。或许它还不是一个自由随意的选择，而是一个已经规定好了方向的有限的选择——书法家协会一般不会太关心阅读，阅读是文学的事，书法理论研究也是艺术研究而不会自满足于文字研究。至于教育，即使有文史类课，也是附属于书法艺术而不可能是像过去一样凌驾于书法之上：是先有文字阅读才有书法笔法、先有文人学者才有书法家，在现在的展厅文化时代，似乎切都倒过来了。

再从书法家这个"人"的立场上看。过去是文人学士写书法，学问是先天就有，只不过随书法翰墨发出来而已。今天的书法家是独立的、没有先期的文人修为。而成为书法家、讲笔法讲结构讲章法，当然是艺术第一，不可能再去做那些既无实际效益又不会短期速成的文史（"阅读"）之学，更不会把它置于书法艺术表现（形式与技巧）这个本位之上。艺术表现的作品是要在"展厅"里亮相，是优是劣，立马判出高下。而文史之学和"阅读"，却未必是"展厅"里必需的：可以是一个大学问家但书法技巧很差，那同样不行；也可以是一个学问很一般但却技巧精良，那同样能获得推赞。在"展厅"中，是每件具体的作品为基准，而不是抽象的书法家的学养修为文史功夫为基准。试想想，在这样的背景下，还有谁会孜孜去求文史的"阅读"并还把它视为书法的生命线？

复从书法观赏这个"过程"的立场上看。一个观众去展厅（美术馆）看书法展览，一个展览规模大些的作品上千件，小规模的也有三五百件，即使是一个个人展，100件以上也是必需的。当观众花一个半天时间看至少100件作品时，他会不会细斟慢饮、悠悠品味，甚至把展厅中每件作品的文字书写都朗读一遍还品出其中的微言大义？显然他不会。一则在展厅里是站着欣赏，不会太有慢节奏以至于手忙脚乱来不及；二则一个展厅作品众多，不但对单件要欣赏，还会做互相之间的横向比较。所有这些，都规定了在展厅里观看书法展作品，是有一个潜在的"效率"与目标在的。一场观展行为，是有时间规定、全场作品数量规定、站着边看边走的方式规定的。这些规定的指向，都不利于"阅读"，不利于书法中的文史内容展现，不利于细斟慢饮的行为特征，不利于书法家、观众像古之士大夫文人那样去做文史（阅读）与艺术（欣赏）的兼容，还以文史为前提与条件……

这样的书法观的转变，从民国启其端。但当时只限于个别人的无意识选择，而并未引起大家关注。直到20世纪80年代初，虽然书法已经完全进入了"展厅文化"时代，并且完全以举办展览作为主要活动平台，但其实仍然没有多少研究家认为它是一个重要的信号，其实它会决定今后几十年书法发展的基本方向——"非阅读的书法"。

在 1989 年绍兴兰亭书学讨论会上，我曾提出过当下的书法应该是从"读"到"赏"，从"被阅读的书法"转向"被观赏的书法"。作为大会交流的五篇论文之一，这篇题为《关于书法艺术的现状与未来》的论文引起了极大争议。在当时，"展厅文化"、书法的展览时代，这些提法还只是萌芽而并未广泛接受。从旧有的文人写字窠臼走来的大部分书法家，还满足于在身份上作为一种古典形态的文人样式，沉湎于其中未能自拔。但在 20 世纪 80 年代初，在百年新式教育、社会文化变迁与书法日益靠向美术、靠向展览厅等种种外部条件发生巨大变化之时，书法界（包括全社会）都已经不可能再有过去意义上的文人学士，展览厅里也不再要求书法作品的文献、文字、文学内容的独特而更多地关注书法的视觉形式意蕴。在这种情况下，我们更关注的，是书法在"展厅文化时代"是否能面对这一新生事物做好充分的应对。比如，既然不能回到原来的文人学士式的书法状态，既然不能先是文人后是书法家，既然不能写书法时先展示文史功底再来谈书法笔墨，既然观众最关注书法的艺术表达而不是文化、文学、文献、文字等等传统要素，那么我们姑且先把这些放一放，来看看即使是供观赏的书法、讲求艺术形式流派表现的书法、追究技巧精湛的书法，我们当代人能做些什么才能有所推进？于是就有了大规模铺开的展览系统，有了日渐健全的高等书法教育与学科建设，有了越来越职业化、专业化的学术研究系统，有了关于书法"评审学"的研究与制度化建设，有了书法创作流派的倡导（比如学院派与现代派的崛起），有了书法新十年、新时期与新思潮……当书法成为一个独立的艺术门类而与绘画、戏剧、舞蹈、音乐等并驾齐驱，它原有的文人学士的痕迹肯定会逐渐淡化，它的文史能力也会慢慢弱化，而它的"艺术"、审美功能与创作活力这一面却会获得大大强化。但在 20 世纪 80 年代初，刚刚经过"十年浩劫"的书法根本还没有任何像样的准备之时，我们最关心的是，它能不能胜任这样的时代要求——当书法成为一门真正的当代艺术之时，我们反过来看当时的书法，反而发现它作为艺术而言体格与功能都实在是太弱了。20 世纪 80 年代初之所以会大力提倡"观赏的书法"，既是为了书法面临外部环境变化而作出的调整，又是为了书法自身需要强身固本、保持其作为艺术的独立学科品格而作出的选择："观赏"的背后，是一个系统的艺术要求，但肯定不是以"阅读"为代表的文人士大夫古典式要求。

应该承认，"观赏的书法"的理念，在很大程度上使当代书法迅速走向成熟。在 21 世纪之前的 20 年，一个庞大的书法展览系统和网络已经成为当代书法"展厅文化"的鲜明标志；几个不同的展览序列，各种学术研讨会；几十所高校开办书法本科专业和博、硕士研究生教学；乃至各级社团组织的同时互动产生各种连带效应。当然，还

有近 40 年的流派创作的风起云涌，以展览为平台的从二王风、王铎风、章草小楷风、残纸风、魏碑风……各种艺术理念与对古典的解读此起彼伏、蜂拥而至，波澜横生、风生水起，构成了当代书法在艺术创作与审美观赏方面的巨大笼罩力与影响力。而"阅读"，在这样的荡浊扬清的时代大潮中几乎被遗忘，被忽视、被严重边缘化了。作为一种古典的、士大夫文人学士式的、从实用书写出发的、文化、文献、文学、文字式的书法，与当下的"展厅文化"之间具有先天的隔阂并且也不被迫切需要、从而无法受到书法界的关心与重视、也构不成一个中心"话题"，应该是顺理成章的。

当然，也许我们更应该承认的一个事实是，40 年书法新时期，这个时代需要的，正是从古典的文人学士型书法转向今天的艺术创作的书法：从"阅读"转向"观赏"，并在"观赏"的严格要求下为完善自己的艺术学科体格而孜孜以求。它应该被看作是一个时代的选择，是相对于几千年古典书法的一种巨大的进步。如果当时没有这种"观赏"立场的位移，没有进步，我们可能还处在既丧失了文化根基又抓不住艺术表现的两头落空的尴尬局面，倘如此，那我们这代人才真是书法当代史的"庸人"甚至是"罪人"。

三

40 年书法新时期一路走来，走得很出彩，走得很辉煌。

如果以 20 年为一代的话，时隔 40 年再来看当代书法在"观赏"、艺术创作、展厅时代的种种表现，我们不得不承认，这是数千年以来书法史上发展最快、艺术开拓最成功的时期。从来没有这么多的书法家投身于此；从来没有书法青年对书法用笔技巧有如此娴熟的把握；从来没有如此多的流派共同集于一个时代；从来没有这么五花八门的专题展览；也从来没有对书法古典有如此自由的诠释与解读。在一个"展厅文化时代"，在对"观赏"作如此全面与深入的开掘之后，书法在当代的时代特征，以彻底艺术化、审美化、观赏化为标志，获得了同样彻底的奠定与认同。这是 40 年书法几代人的共同努力的结果。对它的成功毋庸置疑。作为其中的最重要证据，是书法终于有资格与绘画、音乐、舞蹈、戏剧等站在同一起跑线上，以一种平等的姿态直面社会、直面世界。其间所反映出来的自信与底气，是任何一个古代书法时期所不能望其项背的。

但正是在这表面辉煌灿烂、繁花似锦之下，我们隐隐感觉到了其中潜藏着的文化危机。当书法家沉迷于技法、风格，但却对书写内容不作应有的思考；整日以古诗文

的抄录来应付之时，我们看到了书法家普遍存在着的"思想"的萎缩——按 20 世纪 90 年代中期我在台湾进行学术交流时所学到的一个词：叫"书家思维贫乏症候群"。书法家最关注技法，却不太关心书写的文字、文学内容，通常只要是古代诗文名篇即可。《滕王阁序》《岳阳楼记》，李白杜甫的诗，苏轼辛弃疾的词，谁都写这些，谁也没办法不写这些。因为倘若不写这些，腹笥简陋，实在是写不出其他有意思的内容，自己更撰不出有意思的文字内容。于是，抄录古诗文成了无奈的选择。

写李白、杜甫、陆游的诗，就一定不能阅读吗？笼统地说，当然也是可供阅读的。但这种阅读，只是一种可有可无的选择而不是必需的要素。文献不依它留存；史实不靠它传播；真要关注阅读，那应该去找一册《李太白集》《杜工部集》《陆放翁集》，而且为了便于阅读，当然最好是工楷小行书，篆隶与狂草章草最好不要妄入。因为篆书古文字不易识、狂草章草也是难辨难识，因此，如要"阅读"，篆书狂草当然不合适。那么，在强调书法艺术化和独立性格的当下，抄录古诗文的行为不涉"阅读"，应该是一个顺理成章的判断。不但篆书狂草等抄录古诗人，是不求阅读只求艺术美表现，而且楷行书，由于也是习惯抄录古诗文，因此也是不求阅读而是为了艺术美表现而展开的。

不阅读的书法作品；

以技巧表现为主的书法创作；

与时事无关痛痒的自娱自乐的书法；

无须考虑一事一地切身感受、也无须人文关怀思想拷问而只要关注一己之情趣的书法；

没有历史感、没有文献价值的书法。

当艺术创作从技巧到形式到流派的发展，不需要文化、历史、时代、思潮的不断注入与助推，只靠个人趣味与兴致即可完成全部过程之时，我们忽然发现它变得十分陌生、十分渺小、十分无足轻重与微不足道。书法在当代与人文历史的关系，因为"非阅读"而被切断，《兰亭序》《祭侄文稿》这样的千载名作不可复生。书法不再具有人文的内涵与文化意义，只是技巧与形式的跑马场，争奇斗巧，花样百出，但就是缺少"精神""信仰"的力量，尤其是缺少书法作品背后沉重厚实的历史语境和作为历史文献记录背后的人与事、时与空、个人情绪与历史选择之间的激烈矛盾冲突——大型主题性绘画、交响乐、史诗、长篇历史小说、纪念性雕塑、标志性建筑、经典戏剧、歌剧舞剧等各种艺术门类里都有的这最重要的一部分，当代书法却没有；古代书法中如《毛公鼎》《泰山刻石》《张迁碑》《兰亭序》《祭侄文稿》《黄州寒食诗》等足为历史见

证的这部分经典，当代书法却还是没有。

尽管我们对这"没有"的判断很不服气，但这却是无可争辩的铁的事实。而当我们不得不心平气和地承认这的确是事实、并追究其原因何在时，却意外地发现，导致这种尴尬的，正是这个"非阅读"——丧失了"阅读"功能、丧失了文献价值、丧失了述史记事，因此与历史时代及当下渐行渐远反而蜷缩进个人"小世界"里去自娱自乐的当代书法，再也承担不起几千年来书法曾经承担过的历史与时代责任，它成了一个精致的私人化的案头玩物。它十分精巧，但却不再具有吞吐六合、纵横八极的磅礴气派。即使写得再大、再整墙整壁也没有用。当然还有的是，即使在形式上书法作品已经进入"展厅时代"，在展览厅里挂着，但它只能满足一般的娱乐式欣赏，当我们看到满大厅都是唐诗宋词汉文章的"非阅读"内容或不具有文献意义的、无须阅读的文字内容，肯定会怅然若失。我们看到的书法，是具有"双重性格"的：一方面，在文字书写内容即"阅读"上，观者在现代展厅里面对的却全是古人；而另一方面，在艺术形式与技巧表现方面，观者面对的却是今人（其实也是仿效古人经典的"准"今人而不是具有真正原创性的今人）。古人的与己无关的文字内容，与自己的形式技巧表现，很奇怪但又很正常地黏合在一起，形成了当代书法 40 年、甚至近代书法以来近百年的主要特征。它的特征是，书法在过去从来就没有成为过独立的艺术门类，但却因"阅读"而与时事休戚相关，书法在今天日益希望成为并且也已经正在成为独立的艺术门类甚至还进入展览厅，但却因为"非阅读""不阅读"而与时事日渐隔膜，无关痛痒，从而成为个人化的表述而缺少历史与时代对书法作为艺术本来该有的厚重扎实的支撑，从这个视角看，"双重人格"之喻，于当代书法而言实在不能算是一种"吉兆"，它的负面影响远大于正面影响。

不仅如此，由于"非阅读""不阅读"的书法渐成这百年的"新传统"，通过横跨100 年几代人的被塑造，书法家这个书法艺术创作中的主体，在文史积累方面也日渐萎缩，逐渐习惯于顺手抄录古诗文，对书写文字内容越来越不关心，从而使得书法的创作与书写过程，越来越像是一场技能竞赛过程而失却它原本与生俱来的人文氛围，本来书法书写文字，文字就有意义、可阅读，因此书法应该是相较于音乐舞蹈戏剧绘画影视建筑而言,最具有直接的人文色彩的。书法家在古代，也被认为是当然的"文人"（文化人、读书人）。但在今天，在"阅读"被遗忘之时，我们反而发现书法家在今天可能是很不"文人"，甚至对文化的基本"及格线"也重视甚弱的一个特殊群体，比如写错别字、繁简不通、文辞不通、句读错误、诗文对联不懂平仄对仗……在一代两代人身上，这种问题还不致命，只不过是被渗水、被稀释。经过了五六代人之后，它

已成大势，颓弱靡软，一发不可收拾，要想再扳回这颓势也难矣。

书法艺术的创造主体是人，当书法家这个"人"的群体的人文意识（它的背后是历史、时代、文化、文明传承）也处于十分衰弱之时，要指望当代书法重振汉唐雄风，使书法成为一个鼎盛时代的标志，岂可得乎？

四

"阅读书法"的口号的提出，正当其时。

40 年书法辉煌有目共睹。我们本身就是与这 40 年书法相伴而来的历史见证人。甚至，在 20 世纪 80 年代初书法从"写毛笔字"走向复兴，在创作观念、意识和技法、形式方面还有浓郁的旧痕迹时，也正是我们率先提出书法应该是"观赏"的艺术，是视觉艺术形式，是从书斋走出来被挂在公共展厅里让人欣赏的。这是百年以来书法所遇到的时代新使命，是书法必须要面对的新环境——如何使书法尽快走向独立的艺术门类，能与绘画音乐舞蹈戏剧并驾齐驱，是当时有责任心、有历史担当、有忧患意识的清醒的书法家所最关心的时代课题。于是，就有了专研大学本科全日制书法专业的教学法与课程设置，就有了对较抽象的书法学学科建设的大力投入，就有了在书法创作中倡导各种流派思潮的尝试，就有了对当代书法"展厅文化"的定位，也就有了研究书法"展览""评审"的新的学术领域的开拓……所有这些努力的几十年如一日一以贯之，皆是基于一个共同的认识前提：书法，是"观赏的艺术"，它是在展厅里供大家观赏的，它是"艺术"。

但当我们与书法相携相行，走过了这 40 年之后，回过身来看看当代书法，在技法语言形式、语言流派风格、语言的开拓方面，可以说已经做到了无所不用其极，成果有目共睹，但却在艺术以外的文化内涵与文史支撑方面，却出现了明显的不平衡与失落。究其原因，正如古语所云的"有所得必有所失"的祸福相倚之道。在书法的艺术性方面受到空前重视的同时，书法的文史、文化这一面却受到了较明显的冷落。书法在形式、技巧方面取得了与其他艺术相抗衡相比肩的骄人成绩，但在主题与内容方面却明显落后多多。比如横向的舞蹈、戏剧、绘画所必会有的题材、主题、构思的创作要素，书法就不具备；而纵向的古代书法经典中的紧密贴紧作者时事的文辞、文章、文字内容之美，今天书法也不具备。无论在横向的诸艺术之间的比较，还是在纵向的古今书法之间的比较中，今天的书法，都像是一个在内容方面的"贫血儿"。

重新呼唤"阅读书法"，就是希望不断对当代书法进行"内容"方面的再补充，

使它由"贫血儿"重新成长为一个体格健全的生机勃勃的青壮年。它对书法的重新融入时代与历史，重新找到书法在今天的准确定位，对当代书法家作为创作主体的重新寻找自我的完善、寻找发展的契机，都具有重要的作用——只要书法仍然是写汉字，写有意义的文字（文章文辞），则"阅读书法"的提出，永远也不会过时。因为文字内容，是书法作为艺术所必不可少的双翼之一，少了这一翼，书法就是瘸腿的、不健康的。与古代经典相比，如果仅仅是形式躯壳与技法表演，在文化上必然是微不足道的。20世纪90年代初，我们曾经通过探索"学院派书法创作模式"并强调书法创作的"主题"要求来寻找书法失落的"内容"，今天，我们则通过"阅读"的再倡导来重新追求书法被忽视的"内容"。

在今天倡导"阅读书法"，并不是一种个人的新发明新思想。因为书法之于"阅读"，在古代是与生俱来，是题中应有之义，是毋庸赘言的常识。古人每天都在以书法来提供"阅读"，即使在宋明以后书法家渐启抄录古诗文之风，但日常的书写中，"阅读"式书写仍然是占绝大多数的"主流"。至于古人为什么不提"阅读书法"而要等到我们今天郑重其事来提出来，是因为"阅读"在古代书法中，是基本要素，从来就没有"不阅读"的书法，因此完全无须单独提出来强调一番，有如我们今天互相介绍不需要特别说明是中国人、是男性一样，它本来就应该是这样的。那么为什么我们今天要郑重地提出"阅读书法"，也正因为在今天，书法的"阅读"，是书法家已十分陌生的功能，是许多书法家在从事创作时难以顾及的一种能力，是一个已经被丧失、忘却百年的古老传统。正因丧失与忘却、陌生而实践困难，所以才需要提倡、需要推介、需要呼吁与号召。它不是一种创新与发明而是古已有之，但它在目下这个时期、这个历史阶段，却承担着明显的创新与进步的重要作用。

"阅读书法"论纲

——从历史到当下

　　在 2009 年"意义追寻"北京大展之前，特意提出一个"阅读书法"的新的创作理念并加以倡导、推扬，看似偶然，其实却是经过了长时间思考积累的过程。通常而言，在一个时代的艺术创作中倡导一种新理论、推出一种新目标，必然会面临来自各种不同视角、不同立场、不同学派背景、不同知识基础的质疑：比如它的必要性、它的针对性、它的合理性、它的实施的可能性、它被大众认可的程度……20 世纪 90 年代，我们在书法界倡导"学院派书法创作模式"时，即面临过这样一种质疑。若论它的合理性，它的针对性，都没有问题。但正因为它是一个崭新的理论形态与艺术观念，有相当的超前属性，于是它在"大众的认可度"方面即面临严峻的挑战。而它的实施的可能性，又因为所涉群体的专业素质要求较高而显得曲高和寡。这就表明，一个新的理论形态的"合理性"，与其"大众认可度""实施的可能性"，有时未必是完全一致而可能是相冲突的。如何在其中寻求种巧妙的平衡，既要引导大众提高逐步接受新事物的能力水平，又要反复推敲、修订新理论的表现形态与方式，使其"合理性"与"必然性"得到更好的彰显，这是我们认真思考一个有创意的新理论之是否具有时代价值的重要指标。

　　以此来看 21 世纪以来"阅读书法"提倡的过程与方法，或许正可以说，这是一个比其他各种流派、学派倡导都更有文化意义、对书法作为传统文化本体提出更高品

质要求的有价值的理念观念倡导。它的提出，正切合当下书法文化的困境和书法作为专业所面对的挑战。它的被提出、作为目标的被实践，应该对构建当代书法创作的时代标志，具有相当的意义。

一、历史的回顾

中国古代书法，无论是在成为书法以前，还是成为书法艺术之后，它对于"阅读"，向来是引为题中应有之义，是与生俱来的品质，是须臾不可或离的"生命线"。

书法是书写文字。文字有意义，写来首先是为了阅读而不是观赏的。既然写文字是一个先期的规定，则要在写字时不涉及意义并且不去"阅读"，反而是难莫大焉的麻烦事。因此，书写——书法之与生俱来的具有阅读功能，似乎是一个没有人怀疑也不会有人觉得应该去思考、甚至也根本不值得去想的"常识"问题。

在书法尚未成为书法，而只是以书写作为传播文明的手段之时，阅读是唯一的要义。早期甲骨文契刻，当然是直接供之于阅读的。虽然我们也找到了不少在契刻方面进行技术训练学习的范例，比如郭沫若《古代文字之辩证的发展》中提到的看到徒弟学刻、师傅指点的契刻范例，但其中再有审美的意愿，也只是为了阅读更加方便、愉悦的目标，而审美肯定不是其主要目的。它在本质上，仍然是以阅读为中心的。

从甲骨文记事述史的文字功能，到青铜彝器铭文的以铸刻来记事述史，工艺技术的日趋精湛为文字美化的可能性带来了莫大机遇。通过写字、镌刻、翻模、铸冶、修型等复杂的工艺过程，金文系统的文字，在字形、笔画、行距、字距、外围等各方面均已积累了丰富的经验，文字的美化、审美化已成为高级文化活动中必须遵守的一项原则。只要看《毛公鼎》《散氏盘》《克鼎》《虢季子白盘》和商周文字中的许多族徽图形文字，即可看出其中对审美（它的伸延是艺术化）的不懈追求。尤其是在中国古文字成形过程中，图形文字（象形文字）一直是其中较主要的催化剂和字素来源，而依靠图形的文化背景，也使得其审美方面的追求有一个先天的价值观认同传统。但即使如此，即使我们看到群星璀璨的金文世界是如此美妙，有一个事实却是毋庸置疑的，那就是阅读、辨识、传递信息、保存文化始终是它的第一前提。而审美要求只是依附于其上的追加要求而已——我们今天时隔几千年看到的，首先是审美与艺术的直观视觉印象，于是我们会想当然地认为这些青铜器铭文本身就是艺术，是基于艺术创造而生的，但这恰恰是有悖于历史真实的一厢情愿的误解。在古人当时看青铜器（包括此前的甲骨文）时，其主次关系正好相反：是先有文字的识读、记事述史的文化功能，

其次才是字形结构、章法的艺术功能。审美艺术功能是为文字书写文化功能服务的。换言之，我们完全可以把甲骨文与金文时代的文字形态理解为实用文字功能为主脉，而美感、美观其实只是其中很次要的一个目的，甚至它是一个为实用文字功能得以更好体现的服务的目的。没有文字实用的需求，就不会有任何审美的（艺术的）目标设置的可能性。用一句古典说，就是"皮之不存毛将焉附"。

石刻时代的来临，小部分地改变了这种一面倒的倾向。

从西汉刻石到东汉刻碑，树碑立传的风气大盛。树碑的目的是什么？于个人宗族、地域而言，是立传，于国家而言是记史。由是，树碑（记史）立传，是以树碑（它有一部分是艺术与审美的）这一形式手段，去达到立传铭功记史的内容目的。在其中，立传铭功记史是目的，至于用什么形式，艺术的或非艺术的、美的或非美的，其实本身都是可选择的。只不过古人选择了以美观、审美、进而构成艺术的进路，来对立传、铭功、记史的碑刻进行追加，于是才有了东汉石刻艺术并与骨文、金文的契刻冶铸艺术相提并论，从而构成了中国书法史上古时期的风采。

当然，之所以说东汉石刻是小部分地改变实用一边倒、审美附庸化的原有格局，是因为从形制上说，东汉碑刻中的审美意识毕竟有了些自觉的萌芽。在甲骨契刻时代，审美元素的体现仅仅是整齐、均匀、工整、一丝不苟；在金文时代审美元素的体现，则主要是在青铜彝器上随机布局，随形谋篇，凸现生动活泼的出色效果。至于金文书法风格的不同，我以为却不必大惊小怪，在从西周到东周时代，其实风格不同是正常的，要千篇一律布如算子却是极难的、极高的目标。两周铭文的风格差异，并不是如今天那样是出于审美与艺术表现的需要，而是当时无可奈何的技术限制的结果。换言之，是没办法才如此，而不是基于高水平的美学追求导致如此。历史研究切忌以现实当下去逆推古人以为必然如此。在两周金文研究方面，我们看到其实有不少这样"逆推"的误判例子。

东汉碑刻开始创造了一种固定的形制——它迅速被转换成为书法的艺术形制，这是契刻与冶铸时代所不可想象的。甲骨时代契刻，是随行作列，以整齐划一为要；青铜器铭文是随篇作列，在各种形制各种形态中施以文字书写（冶铸、镌刻）的意象。比如青铜器形的内壁、底盘、沿口、外壁、饰具上，甚至刀剑、印章等特殊用途上，都有大量的随机运用。但如果说在两周金文中有什么固定的、为文字书写冶铸专设的表现形式（艺术形式、视觉形式），则提不出什么有价值的明确的成果。因此，虽然金文比甲骨文有了大幅走向成熟的确切事实，甚至像《毛公鼎》已有了长达 500 字的鸿篇巨制，但追究其实质，则都还是"随行就市"，是以完全依附的意识，依赖于物

质载体的具体现实条件而随意施以文字意象，而不是为文字（书法）单独专门设立特定的形制与格式。契文的"随行成列"、金文的"随篇成列"，规模有大小，字数有多少，但其实究其性质而论则一。

而东汉的碑刻，情况却完全不同。

在西汉刻石时期，其实也是随形成列的。我们看《西汉群臣上寿刻石》《霍去病墓石刻》《五凤二年刻石》甚至东汉早年的如《莱子侯刻石》《三老讳字忌日碑》，其实都是随形成列、而没有固定的文字书写（书法）的艺术形式载体的。很明显，这是基于阅读的需要的不是审美的需要。

而到了东汉中期，轮廓分明的碑刻形制逐渐形成。碑的树立，当然是为了便于更清晰的阅读，但赋予阅读以一种固定的物质载体与形制，却是有史以来书法作为艺术的第一次成熟表现。它是面向阅读提供服务的。但它在客观上却又不断提升审美的比重，甚至大有以新兴的审美需求（艺术的）与原有的阅读需求（文化的）分庭抗礼并驾齐驱之意。

其实若论最早的尝试，秦始皇巡行天下，刻《泰山刻石》《琅玡台刻石》《会稽刻石》等等已开其先河。以专门的刻石——平滑打磨的石板为载体，树立式，字行整齐，这些要素已经是非常审美化，而与东汉的碑刻及树碑立传的风气一脉相承了。只不过从历史上看，秦刻石只是皇帝个人行为而并未形成社会风气。且秦刻石的形制还未曾有像汉碑那样完整的制度与文化含义，因此我们看审美对于阅读功能的"进化"，较多地以汉碑为第一个正式阶段，而只把秦刻石作为前奏和引导而已。但可以肯定的一点是：它们都不是甲金文式的"随行就市""随形成列"，而是在形制上强调有专门意识了。

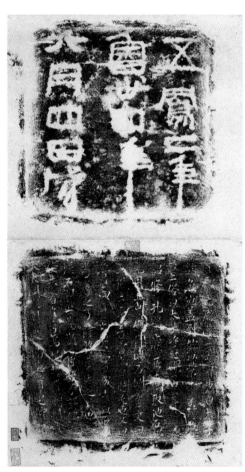

西汉　《五凤二年刻石》

迄今为止，存世汉碑约有四百多件。其中有高官大僚刺史将军的，也有乡里亭长、宗族三老的。遍布全社会各个阶层的"树碑立传"的风气，已使碑刻逐渐被积聚成为一种固化的传统文化形态，成为一种文化信息（文字信息、视觉形式信息、制度信息）的"发射场"。它立足于阅读，立足于文字语义、内容记史述事铭功的传播，这是根本。但它在立足的同时，追加了审美意义上的视觉形制形式的稳定"出演"，并形成了第一代成果，这是值得大书特书的。

汉代碑刻以稳定的审美视觉形态与形制来支撑阅读与文字书写、语义传递的做法，在魏晋南北朝时期得到了充分的继承与发扬光大。虽然魏晋初年有曹操的"禁碑令"，但以北魏魏碑摩崖、造像记与南北朝墓志铭为主的碑刻世界，其社会功用丝毫也不差于两汉甚至在规模与数量上有大大超出之势。但正是在这一时期，我们也看到了一些微妙的变化。魏晋时期有三则记载，帮助我们寻找到了一丝蛛丝马迹。兹引录以见其详：

卫恒《四体书势》："梁鹄奔刘表，魏武帝破荆州，慕求鹄……署军假司马，在秘书以勤书自效，是以今者多有鹄手迹。魏武帝悬诸帐中，及以钉壁玩之，以为胜宜官。今宫殿题署多是鹄书。"（钉壁玩之）

南朝宋虞龢《论书表》："旧说羲之罢会稽，住蕺山下，一老姬捉十许六角行扇出市，王聊问一枚几钱，云值二十许，右军取笔书扇，扇为五字，姬大怅惋云：举家朝食惟仰于此，何乃书坏？王曰：但言王右军书，索一百。入市，市人竞市去。姬复以十数扇来请书，王笑不答。"（老姬书扇）

南朝宋虞龢《论书表》："有一好事年少，故作精白纱裓，着诣子敬；子敬便取书之，正草诸体悉备，两袖及褾略周。少年觉王左右有凌夺之色，掣裓而走。左右果遂之，及门外，斗争分裂，少年才得一袖耳。"（书裓裂纱）

在这三则记叙中，似乎都略约出现了对"阅读"的放松与忽视，而代之以对赏玩的审美与艺术的突出追求。曹操在行军争战时期，对梁鹄书法的充满痴迷甚而"钉壁玩之"，这"玩"当然是艺术赏玩，是玩其书法艺术之美，而不是通过阅读来兼容艺术审美。在此中，阅读是不重要的，而艺术审美的赏玩却是主要的动机与目的。与两汉碑版主要是为了更好地阅读而采取的文字美观的做法相比，显然是把主次倒个个儿。当然，在魏晋之初，这种抛弃阅读而专注"玩"赏的例子，还只是孤例。

王羲之为老姬书扇亦同此理。书扇可以是为了文字内容的传播，也可以是为了书写的精美。纨扇不过是一柄实用器具而已。书扇既可以是砺志格言座右铭（它有实用

功用），也可以丝毫没有。但从王羲之这个人物的历史定位来看，他的出世之想、众醉独醒的历史记载，表明了他应该是视此为才艺的自娱行为。换言之，文字内容显然不是他的关注点，而享受一挥而就的挥洒之乐（它是纯艺术、纯审美的）才是他的主要目的，他为"老奴书扇"的关键词，不是"阅读"，而是"玩赏"。市人竞相热心购买的"市去"者，其目的也是非阅读的，而是"玩赏"的。

王献之的"少年夺裓"典故更是一个在局部意义上反阅读、重审美的典范。首先是王献之见素净白裓心喜，信手作书，其间并未有任何为文字传播的目的，信手作书，其意在书而不在字意。而子敬左右环伺而夺之，夺袖—夺襟—夺领—夺裸，都只能是得一片段，其间更没有字意的价值而只有对王献之书法艺术的仰慕与膜拜。它是艺术观赏的，而不是阅读的。

与两汉石刻、碑志相比，曹操、王羲之、王献之这三则故事告诉我们，书法的审美冲动，它对自身艺术目标的努力实现，一直是在以一种不动声色、悄悄地然而坚定的方式不断前行。尽管在魏晋南北朝，这样的例子还不多见，但只要有一例出现，我们就可以作出相应的判断，这是一个孕育了变革、发生着转型的伟大时代——如果把它与魏晋时期书法家身份的明确、书法理论的初起、书法专门教育（传授）风气的形成等联系起来看，那么认定魏晋南北朝是中国书法史上艺术觉醒的时代、或审美自觉时代，应该是有根据有事实的学术判断而不是信口雌黄。从 20 世纪 80 年代初，我们研究书法史发展规律，而提出魏晋南北朝是书法由实用工具时代转向艺术审美时代，一经提出即获得公认，其理由即在乎此。

但以此为基点，反过来看我们今天这个"阅读书法"的论题，那么它的结论也是很清楚的，相比而言，从纯粹的实用文字（它也有有限的美化、整齐等要求）到汉代以降碑刻创造出相对固定的审美形制如"碑"，是第一次以审美、艺术为倾向的变革。而到了魏晋前期，则以曹操、王羲之、王献之为标志的崛起，则是走向艺术审美的又一次变革。书法（文字书写）的阅读与文字功能，虽然还是最基本的文化定位，但它的超稳定与板结，获得了某种程度的松动与变化，以审美与艺术创造为中心的价值取向，已经有了明显的萌生并有了较好的起步。它意味着，本来引为常识的、顺理成章的文字书写与阅读，书法的阅读一统天下的观念，受到了相当的冲击而难以再像上古时代那样笼罩一切。

唐代书法的走向更坚决的艺术化，为书法的"阅读"功能的保持，带来了另种别样的气象与判断准则。

在印刷术尚未兴起之时，以碑刻为中心的文字传播方式，仍然是古代最基本的方

式。唐代承隋，碑刻大盛，在金石碑刻学史上被称为是"全盛时代"。我们今天提"唐楷"，首先即是指大量存世的碑刻拓片作品，而墨迹却反而成为一种附属与陪衬。此外，唐代书法之所以主要落脚到楷书，也正是因为楷书在"正文字"方面是最有效，因此在传播方面也是最合适阅读的。楷书是最规范的"正体"，碑刻是最稳定的载体，两者相加，当然是造成唐楷法度谨严的最充分的支撑条件。而这种支撑，首先是指向"阅读"而不是"审美"——艺术审美在其中是一个目的，但肯定不是主要目的。甚至在唐楷这么多碑版中，审美（美观的汉字书写与效果）也只是其中附属于汉字文化阅读的一个条件，而艺术表达则更是附属中的附属，它的重要性比审美需求的层级还要低。

以唐楷之美落脚于"阅读"（方便阅读、引发阅读愉快），是我们对唐代书法的一个基本评估。但除了这个以阅读为中心的评估结论之外，还有一个也许附属的评估结论也不可忽视。这就是"反阅读"至少是"非阅读"的书法倾向。

以张旭、怀素为代表的狂草书法，在书写文字构成书法艺术方面，作出了大胆的离经叛道的尝试。关于这种尝试，迄今为止的许多研究，主要是从他们的艺术性表现出发。但其实，我以为最重要的还不是其艺术成就高下，而是在狂草书法背后的"非阅读""反阅读"的观念前提的被公认、被遵循、被作为书法的一个"常识"获得共识。

写书法可以写不认识的字吗？即使是写草书，也可以完全不顾忌纵贯几千年的可读可识的文化功能，而只是醉心于其艺术表现功能吗？在秦汉时，这样的认识是不可想象的。只要是写字，可读可识是第一位的。没有它作为前提，书法的写字行为就丧失了一个基本的文化守则，失去了生存的意义。但在汉末开始有草书之后，这种前提部分地获得了松动与动摇。而在唐代张旭、怀素们的狂草书大兴于时之后，艺术的书法可以不可识不可读，更是大家早已默认、甚至成为一个默契的"应有之事"。

说草书不可识不可读，是基于以下两个推断而成的。首先，草书是从隶书转换而来。从逻辑上说，只要有隶书这个"底子"在，草书就应该有笔顺、有间架、有字形，因此它在性质上应该是可识读的。但由于草书（狂草）在挥毫时的个性与激情的现场发挥，它又可能是不可识读的。而这种不可识读，并不会构成我们对狂草书的排斥与拒绝，甚至我们还会原谅它、欣然接受它。其次是草书只要是书写，一定会有用笔规律与潜在的字形约束，而这种约束早已被凝聚为书法家如张旭、怀素的恒定书写习惯。就常态而言，它是可识读的。但当狂草书家在临场发挥尤其是"狂"草时，书法家会因为创作情态的激情四射而反常态，从而导致种种非常态的灵光——现吞云吐雾式的创作状态，从而导致一些书写行为与方式在特定条件下的"不可识读"特征。但由于狂草书家们是大师名家，因此我们仍然会去原谅他和欣然接受他。如果说第一种情态，

是立足于书体因此是以常态的书法隶草书体对书法家激情发挥的非常态（不可识读），那第二种情态，则是立足于书家个人的常态书写习惯与激情即兴发挥的非常态（不可识读）。两者的超常发挥，都指向这不可识读的狂草书的即兴发挥的效果。或更可换言之，所谓的草书，只是篆隶楷行草五体书中之一类——既同为五体书，当然都需要"可识读"的基本约束。但只有狂草书的"狂草"定义，才是可以脱离"可识读"的原有轨道而自行其是，因此也是在篆隶楷行草五体书中特立独行的，即使是在草书大类（如小草、章草、行草）各类书法中，也是不同凡响的——"狂草"之"狂"字，在此处即可被部分地置换成为"不可识读"的含义，或至少它是唯可以被允许"不可识读""不必识读"的一个特许的自足世界。

　　艺术家当然为获得了如此大的创作自由而欢欣鼓舞，但文化学者们却始终对此耿耿于怀：说是写字，写草书写狂草当然也是写字，但狂草书家借写字之名居然可以写"不可识读之字"？而且还大言不惭地说自己仍然是书法、还是在写字？鉴于书法在古代从来没有成为过真正的艺术，它的文化功能始终占据主导地位并且随时决定着艺术表现的方向和可能的幅度，因此唐代即使有张旭怀素这样的特级大师名家，即使有像《古诗四帖》《肚痛帖》《自叙帖》《苦笋帖》这样的传世杰作，似乎大可以将"狂草"作为直指本性的艺术形式迅速推广开去。但唐代以及唐宋之间的书法文化，仍然将这不可识读的"狂草"限制在一个相当狭窄的区域之内，而不让它蔓延到主流的楷行书中去甚至为了在重识读的端楷工楷和龙飞凤舞不可识读的狂草大草之间找到平衡，还另外打进一个"楔子"：让行书来做这骑墙的角色。一方面，满足对工楷端楷中规中矩重在识读的不满足，适当放松对书写激情的掌控而使其有血有肉生动活泼；另一方面，则全力限制狂草书激情四射纵横无忌的边界，将"不可识读"的反文化功能的负面效应降到最低，使它成为个特例而不是常例，从而打消外人对书法究竟需不需要"识读"的疑虑。

　　可识读的书法是常态，篆隶楷行草皆可证明之。不可识读的书法是特例，只有草书中的一小类狂草可以有此特权。到唐代为止的书法史，已经向我们很清楚地划出了这道界线，宋元明清书法的发展，只是沿循这一方向与轨道持续推进而已。宋有黄庭坚，明有祝允明、徐渭，清有王铎、傅山，都是狂草书大家，都有"不可识读"的传世狂草书名作，但他们在整个宋元明清书法史中，仍然只是特例而非常例。黄庭坚之与苏、米、蔡；祝允明、徐渭之与"三宋""二沈"还有文徵明、沈周、王宠；王铎、傅山之与倪元璐、张瑞图乃至清初诸家和康、乾之世的馆阁体，无论是其数量还是地位影响力，都决定了他们只能是"特例"——不但相对于对应的其他同时代书家，即

使是立足于自身的对比，不可识读的狂草书法在黄庭坚、祝允明、徐渭、王铎等人的传世作品中，所占比例也极小。亦即是说，他们自己也不仅仅以唯一的狂草书来"安身立命"的。

从无到有。不可识读的狂草书法成为书法家族的合法成员，这是唐代书法的卓绝大贡献。

是特例而不是常态。不可识读的狂草书法无法成为书法史的主流形态，这是唐代以后书法史发展的基本格局。

但正是在唐宋之交，可阅读的书法，出现了一次意想不到的、悄悄地但却是致命的转折契机。时至今日，我们都还弄不清这个转折到底是吉兆还是凶兆。

从唐代开始，书法在记录人情世事述史记功乃至问暌违、候起居，叙离别之情、问候之意之际，也开始了抄录前人诗文的萌芽的尝试。比如陆柬之书陆机《文赋》，是唐初人抄录晋人诗文名篇。它肯定不是问暌违、候起居、叙离别的尺牍手札文稿，而是完整的古人诗文誊录。与此同时的是敦煌出世的大量唐人诗集残卷及韦庄《秦妇吟》、王梵志诗文，皆是抄录他人诗文名篇。本来这足以成为古人"准阅读"书法的第一代成果，但考虑到一则唐代初期印刷术还很不发达，大量文字文献传播都是依靠

唐　张旭《古诗四帖》（局部）

唐　怀素《自叙帖》（局部）

手抄方式进行，不比宋代印刷已到活字阶段，其文献传播阅读的便利形式已远超唐代，则我们指唐初陆柬之《文赋》卷的书写和敦煌唐人诗赋写本，仍然兼有文献保存、传播、阅读的功能而不仅仅为书法艺术欣赏，应该是合乎情理的推断——在当时，文字抄录是为"阅读"应该是个十分普遍的现象。

从王羲之《兰亭序》，到颜真卿《祭侄文稿》《争座位帖》，再到蔡襄《谢赐御书诗》、欧阳修《集古录目序》、苏轼《黄州寒食诗卷》等，总还是在书写自己的公文或诗文记录，它主要有文字语义传播之文化文献功能，但当然也有审美的艺术的种种魅力所在。而到了苏东坡、黄庭坚以降，则开始有了不着意于文献传播语义传递的"阅读"要求而纯为了艺术审美或纯为抒情写意而设的书写形态与情态：

> 一日在学士院闲坐。忽命左右取纸笔，写"平畴交远风，良苗亦怀新"两句，大书小楷草凡七八纸，掷笔太息曰：好！好！散其纸于左右给事，是亦求适其意耳！（苏轼）
>
> 米南宫书自得于天资，然自少至老，笔未尝停。有以纸饷之者，不论多寡，入手即书，至尽乃已。
>
> 元祐末，米知雍丘县，苏子瞻自扬州召还，乃具饭邀之。既至则对设长案，各以精笔佳墨纸三百列其上，而置馔其旁。子瞻见之，大笑就座。每酒一行，即伸纸共作字。以二小吏磨墨，几不能供。薄暮，酒行既终，纸亦尽，乃更相易携去，俱自以为平日书莫及也。（苏轼与米芾）
>
> ——《石林避暑录》

尤其是黄庭坚，是一个从阅读到准阅读再到非阅读的"关键人物"。他既有《松风阁诗》这样的自作诗文和各色尺牍文稿，又有《廉颇蔺相如传》《范滂传》（行书）《李白忆旧游诗》《刘禹锡竹枝词》（草书）这样的抄录前人诗文的巨作。自作诗文或诗稿文稿的书写而成书法杰作，自王羲之《兰亭序》，颜真卿《祭侄文稿》《争座位帖》，苏轼《黄州寒食诗》《赤壁赋》以下，所在皆有，已成书法的"阅读"传统。它是文献记录，是作家手稿，是后世据以校核的原始依据，它的功能是供人阅读。至于书法写得好，是因为作家本身即是书法大师，自然出手不凡，动辄成法。但《李白忆旧游诗》《刘禹锡竹枝词》《范滂传》《廉颇蔺相如传》却不同，它没有或很少文献功能——因为它的文字，是在黄庭坚之前即已被刊刻于书籍上，而雕版印刷术的兴起，使这些文字语义的诗文传播已经找到了合适的物质载体甚至黄庭坚自己挥毫作书，依据的也

唐　陆柬之《文赋》(局部)

正是这具有充分传播文化功能的古籍刻本。换言之，即使黄庭坚不去书写，这些文献、文章、文字也已在书上刻出来为广大读书人所熟知，其文化传播的功能已显而易见。黄庭坚之所以写李白、刘禹锡诗和《史记》《汉书》文章，肯定不是为了在传播与阅读上与古书刻本去争高低，而是在为"非阅读"的书写之美本身提供文字载体。只不过写的既然是字，当然不可能是无意义的文字。以黄庭坚饱览群书熟读古典，他信手拈来几首他最喜欢的古籍文字或诗词进行书写而已，但其注意力肯定不在文字语义传播（阅读）而应该是在于书法艺术的笔墨表现（审美）。

想读廉颇老矣的故事和将相和的史实，不必找黄庭坚，古书上都有。想读李白杜甫刘禹锡的诗，古书上也都有。但要欣赏艺术表现，则非得找黄庭坚的手卷不行。由是，黄庭坚第一次以大批存世的抄录古诗文作品，向我们传递了一个"准阅读""不阅读"而只欣赏书法艺术美的信息——它告诉我们：审美和阅读，本来是可以分开对待的，过去不分彼此，并不等于今后它们也必然是一回事。甚至在随着书法的向纵深

发展，这种分开对待，也许站在历史轮回的立场上看，它未必一定是坏事。

黄庭坚以后的相当一段时间里，"非阅读"的书法形态，仍然不是书法的主流形态。南宋朱熹、范成大、陆游、张即之，除张即之有部分作品之外，其余还是写自己诗文稿和尺牍翰札为多，但元代初期的赵孟頫、鲜于枢、康里子山、邓文原，却又以自身的实践为"非阅读"书法提供了有趣的例证。赵孟頫写《真草千字文》《兰亭序》《归去来辞》《赤壁赋》，鲜于枢写《韩愈石鼓歌》《苏轼海棠诗》，吴睿写《离骚》等等，都是大兴抄录古诗文之风，以自己出色的书写技巧，为古人的经典诗文名篇提供服务。书法是自己的，文字内容是别人的。元以后的明，从文徵明到徐渭、再到董其昌，再到王铎、黄道周、倪元璐、张瑞图，尽皆如此，虽然其中也有部分自己的诗稿文辞，但为世所公认的具有书法意义的，却仍然是那些抄录古文辞的中堂大轴手卷横批。在世人看来，诗稿文辞是实用的，未必为艺术而发，而写一首经典的杜甫《秋兴八首》或李白的《蜀道难》，却是比写自己的诗文稿更有档次、更见艺术性的选择。理由是这些内容早已是经典，既是经典，就能从一个方面确保书法作品的艺术水准之高超——书写的文辞内容在文学上是一流的，那书写水平如果也是名家手笔，当然更能确保作品的艺术价值了。

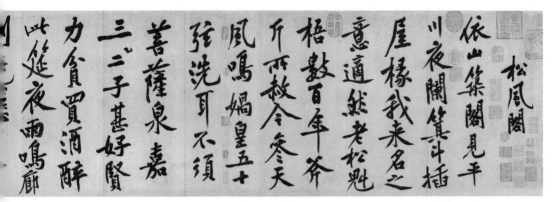

北宋　黄庭坚《松风阁诗》

　　故而我们才发现，自元明清 800 年以来，书法家们竟然都不约而同地将经典古诗文写入书法，这看起来显然令人费解，但我以为从两个方面进行思考判断，或许能帮助我们解开这个谜。首先，是古代书法都是实用书写。但元、明、清以后，出于复古的需要，也由于当时的文化积累已有相当规模，故而书法家已经有条件去"崇古"。书写自己的文辞，总不如书写古圣贤名篇来得更有艺术魅力，因为它会反映出我们对古代经典的崇仰。在印刷术不太发达的情况下，又能通过书法作品起到一定的文学传播作用，因此大家会趋之若鹜。其次，是遍检元、明、清书法作品，写古文辞以提高作品身价者比比皆是，但却很少写非经典的民间民谣民歌或不知名的诗作——其实古诗文经典之与民歌民谣，都是书法家自撰诗文稿之外的"他者"。本来，既然可以写李杜韩柳，为什么就不能抄录民歌民谣呢？即比如在元代赵孟頫以降，其实元曲与明清小说大为兴盛，但却未见有以元曲进入书法作品的，何也？唯一合理的解释，只能是选经典作品以增强自己书法的综合艺术性。自撰诗文作为实用书写可，作为经典则不足。元曲、明清小说以及民歌民谣虽然不出于己手，但不登大雅之堂，自然也不会受到书法家的青睐。其实，自撰诗文与元曲民谣等，本来出己身一引别

元　康里巎巎《草书张旭笔法卷》

人语词，在性质上并不相当，如果仅仅从"阅读价值"而言，前者出于自身，有明显的记史述事功能，后者亦是抄录别人语词（只不过是非经典的俚俗民间内容而已），但在一个书法艺术追求品格魅力的目标映照下，它们都被元明清 800 年的书法家不约而同地摒弃殆尽，而不得不让古代经典诗文辞赋专美于前——同为现成他人语，俚俗曲子小说肯定不是古雅的经典古诗词对手，即使在自家语与古诗词作习惯上的权衡，也是古人经典占据明显的优势。如此看来，宋元以后人的专心文字内容的经典，几乎是一个不二选择，而浸淫其中的，是骨子里那种对文字高雅经典以与艺术追求相配的独特念头。

据此，可以下表作一概览：

性质	表现	功能
自家语	①自撰：尺牍诗稿文章	非经典，但有阅读与信息传播价值
他人语	②现成抄录：宋元曲明清小说民歌民谣	非经典，也没有阅读与信息传播价值
	③现成抄录：经典古诗文辞	经典，没有阅读与信息传统传播价值

以此表来分析：首先，是元明清书法家对于书写文辞内容的选择，并不在意它有没有"阅读"与信息传播价值，但却坚持要以经典诗文为准。只要是经典，没有"阅读"必需的价值、没有信息量也无所谓。即使写的不是自家心里所思所想，只要是经典内容，即使以牺牲书法本来即有的"阅读"、词意信息传播、记事述史功能也在所不惜。其次，同样是抄录，本来在经典之外，也有民歌民谣、元曲明清小说等同属他人语可以抄录，其行为性质本来完全等同于抄录古代名家诗文。但有趣的是，遍观元明清 800 年书法史，我们竟找不到一件是以精湛的书法技巧来抄录元曲与明清小说的——民歌民谣太过俚俗，或可先暂置而不论；但以文徵明、董其昌或何绍基、赵之谦，本来去抄录一下元曲中马致远、白朴、关汉卿、贯云石的名篇，在逻辑上应该并无太大问题，但却无一人出手。又比如以清季书法家自赵之谦、吴让之、吴昌硕、康有为以下，用书法去抄录《红楼梦》《三国演义》《金瓶梅》或当时流行的"三言二拍"、《剪灯新话》《聊斋志异》，取其片段，写成书法作品，本来在逻辑上亦没有问题。但也还是一无例外，

在书法作品中"被缺席"。真想起这800年古人于地下而质问之：同是抄录，重李白、杜甫一线的经典古诗文不遗余力，轻词曲小说民谣弃如敝屣，何厚此薄彼太甚耶？

仅仅指责他们是厚此薄彼，当然是皮相之见，但他们对文学经典的热衷追捧，却是有目共睹的事实。而有这样横跨几百年上千年的十余代人不约而同的选择，我想其理由只能是一个：希望以此来增加书法作品作为艺术的高度与品质——既然书写只是一种实用，讲求审美的艺术书写当然必须有极大升华，但"写字"这一实用性质并没有变。没奈何，既然实用书写的桎梏挣脱不开，那就只能从书写内容上去动脑筋做选择。与自己的家长里短或个人心绪表达相比（它虽是自家的可阅读的，但却缺乏经典性与通用性），与俚俗的民歌民谣还有不登大雅之堂的元曲明清小说相比，古代经典诗文名篇光照日月、人人诵读，在书法形式方面限于实用书写观念而无法有所作为的情况下，以书写内容的经典化来提升书法作为艺术品的格调与水准，便成了800年来书法家们不约而同又顺理成章的共同选择。

亦即是说，选择抄录古诗文，其实倒是出于艺术品质提升的动机与考虑。

更进一步的逻辑推理则是，为了书法艺术品质的提升的需要，我们宁愿牺牲书写中"阅读"（它背后的文字记事述史、传播信息、简存文献）的功能与价值概言之，牺牲了书法与生俱来的文史功能与价值。

这是一个令人瞠目结舌的推理结论：

【前提】

书法首先是文字书写，所以它天生就有"阅读"功能及由此而生的文史功能。

【因为】一

抄录经典古诗文，是为了追求书法艺术化。

【因为】二

为了书法艺术化的目标，宁愿牺牲文辞的"阅读"。

【所以】

牺牲了书法的文辞阅读功能，意味着失去了书法的文史功能。

【结论】

书法的艺术化方向，即使不涉形式表现等等更复杂的因素；即使在书写文字内容选择上，也是与书法原有的"阅读"与文史功能相违背的。

元明清直到民国，甚至直到1949年后，再甚至直到当代众多书法展览中，普遍抄录古诗文的现象，告诉我们的就是这严峻而残酷的事实！

二、现实的需求

但书法真的不需要阅读了吗？

即使所有的书法家都十分激进地异口同声反对"阅读"，认为为了书法的艺术化牺牲"阅读"在所不惜，但更广泛的观众们也不答应。这是因为任何一种理想的改革，都必须考虑到并且无法超越其物质基础与生存环境。在书法上，这个无法超越的物质环境，则是"汉字"。

没有一个书法家或书法观众认为应该抛弃汉字。即使有很多书法圈子以外的激进改革家认为汉字可以被废弃，但 40 年改革开放以来的书法实践证明，哪怕有再好的理论界说，书法对于汉字的依赖与眷恋，是没有任何激进、前卫的也不是头头是道的理论能予以削弱的。

但只要是写汉字，哪怕最大限度地强化它的视觉形式艺术表现功能，但面对一个明明可以识读的汉字，却硬逼着观众不去识读它而只准观赏它，显然是做不到的。因此，任何一件书法作品，任何一次书法展览，无论是作为创作者的书法家，与作为观赏者的观众，显性的、隐性的"阅读"其实无所不在——面对的是有含义、可阅读的汉字及由之构成的诗词文章，怎能拒绝阅读？当然，对一般仅仅功能意义上的"阅读"，我们称之为是"识读"。

出于对每个文字的条件反射，有相应文化积累的人会本能地去辨识它、确认它。在书法作品中，比如某个草写字、比如某个古文字、比如某个别字体……都会引起观众的"识读兴趣"。当然即使对于常见字，也因其有各种姿态的写法，此取厚重彼取轻灵、此取正彼取奇，又都会引出观众在字形间架用笔上的"识读"：瞧瞧，某字还可以有如此有趣的写法；瞧瞧，某字怎可以把左右结构变为上下结构？

从辨识开始的"识读"，走向关注文章诗词语句、篇目的意义的"阅读"。《滕王阁序》有如此精炼的排比修辞，《岳阳楼记》有如此心忧天下的情怀，苏轼《水调歌头》有"人长久"的美好祝愿，李白《将进酒》有浩瀚不可一世的气质——从"识形"到"辨义"，帮助我们去领略千年以上的古人的所思所想、所歌所泣，感受他们的人生观价值观，在精神上思想上与他们同呼吸共命运。

从识读到阅读，当然不仅仅限于古人名贤佳作。举凡名家的日常手札书信尺牍文稿，即使并无耳熟能详、万口赞颂的影响力，当然也更需要去"阅读"，甚至无妨说，名贤佳作正因其传颂日广闻名遐迩，"阅读"无须费心费力而有现成参照。而一些名家手稿，从未经人标点，也未发表过，"阅读"反而更见功力，把握其含义所在更有

迫切需要。一件优秀的书法作品，如果无法"阅读"，解不出文辞真义，肯定是令人遗憾的。当然，即使真的能领会其意义、把握其叙述要旨，也仅仅是能够"读"懂而已。

进入"解读"阶段，读懂已经是题中应有之意了。认真思考每一书法作品所撰文字的来源、前提、文字写作的背景、作者的意图、其中所包含的深刻含义；时代影响的投射、记事叙史中的价值观世界观体现；文中所涉及的朝野人物故事、作者的情感最痛切处，以及文章的谋篇布局、遣词造句技巧；其他同类同时作品或文献记载中的足可互为印证处、史实的查考不明处；以及文章在后世的影响力统计还有证明……这些是更重要的内容。与"识读""阅读"较关注技术层面相比，"解读"更需要来自历史文化层面的思考。于是，我们看《兰亭序》，几乎可以构成一部"兰亭学"的学科内容；我们看《祭侄文稿》会立刻进入到颜真卿与藩镇叛乱那个战乱的年代。中国古代许多书法经典作品，除了风格、技巧、流派等艺术观赏层面上的东西之外，正是因为有了这样浩瀚的历史感，有了借助于文字意义而伸延向广袤无垠、纵横八极的思想含量与情感含量，书法才能够成为真正的独立自主的艺术门类。从这个意义上说：书法当然首先是通过视觉形式美（包括图像、技法、风格、流派）的艺术魅力去打动观众；但它更是一种文化层面的探求，除了视觉形式美部分之外，它还可以通过文字书写这个自古规定的媒介，以文字的阅读、语义的"解读"与传播来完成另一层次的欣赏：既通过文字语义的传达加强对视觉形式美的深度把握，尤其是从文字抽象性到视觉图像形式具象性的过程转换的衔接与把握；又可以通过书法作品中的文字语义的认知与把握，使书法由本属一己的创作发挥，进入浩瀚博大的历史空间，从而完成书法走入历史经典（而不是依靠或借助现成的文学经典）的重要进程。无论这两种目标中的哪一种，都必须脚踏实地地依靠一个不可或缺的元素或曰功能"阅读"。它包括"识读""阅读""解读"三个不同的层次，代表了"阅读"行为的三个不同阶段。

至此，我们对"阅读书法"提出了第一轮次的思想成果："阅读"作为一个大概念，应该包含如下三方面的环节：

阅读书法	识读	辨识和句读为主的功能性阅读
	阅读	着重于文辞意义的、有审美指向的欣赏性阅读
	解读	立足于文化与历史的"阐释性阅读"
"阅读书法"设定的目标		能与书法的形式视觉与风格技巧美相对应、相衔接、互相印证的艺术之美与文辞之美双擅的"阅读"

但这还不是讨论"阅读书法"学术思想命题的终点。因为在"阅读"行为中，还会出现种种更有趣，更有学术探究价值的思考内容。

通常我们所说的"阅读"，会包含些特殊前置的规定性。比如，进取性很强的、有目的的以获取知识为要的"阅读"。又比如，名篇佳作当前，随机产生的"阅读"。还比如，明明有文字可阅读，但却不产生"阅读冲动"因而"不阅读"或被动"懒惰"地"阅读"。又比如无目的的消遣性、无特定需求的"阅读"。还比如有许多无意义只是了解信息的"阅读"如网上浏览式"阅读"。或还有不断重复十分熟悉的内容，亦即缺乏信息量的"阅读"。于是，就产生了"被动阅读""随机阅读""重复阅读""浏览式阅读""功利式阅读""熟阅读"等等新名词新术语。我们既然要提倡"阅读书法"，应该如何在"书法场"里为"阅读"定位？这当然也是一个绕不过去的课题。

书法是汉字书写的艺术。"书法场"中的"阅读"，大致可以分为以下几个类型：

（1）面对大量的抄录古名贤诗文的书法作品，观众是很难产生"阅读"冲动的。因为文字内容都是家喻户晓耳熟能详，三岁童子也能背诵，其内容并无新鲜感。因此即使看了文通字顺而去"阅读"，大抵也是"重复阅读""熟阅读"，既不会有阅读信息量的摄取，也不会有"阅读"后的快感，更不会有"解读"后发明的喜悦。这类书法作品中的"阅读"，是处于最低层次。

（2）对一部分有书写古诗文名篇的、但又有书法家自己的读后感或题跋札记、有针对性地发表感想的文字，观众会有较浓郁的探究"阅读"兴趣——同样面对李白《蜀道难》，历来有无数人点评与议论，各有不同角度。书法家在书兴逸飞一挥千里之后，灵机触发，有何等妙思奇想，有何种触景生情。这种感想是纯粹文士式的，还是带上了书法家特殊身份痕迹的，或还是带上了书法创作此时此地的天机勃发色彩的？这种可能有千变万化、不可触摸的"随机阅读"，会给观众带来无数意外的惊喜，但也正因其因事而发顺势而生，被阅读的题跋札记是随着作为书写正文的古诗文名篇的附属而存在，因此它更是一种审美的、优雅的"浅阅读"，如行云流水，行止皆随机而定。

（3）书法家有感于自身的时世身世，或遇到某一特殊契机，作诗赋文，写传述记，有感而发，专撰实述，以文字本身即为书法的主体。有名的如王羲之《兰亭序》、颜真卿《祭侄文稿》、孙过庭《书谱》、怀素《自叙帖》、杜牧《张好好诗》、苏轼《赤壁赋》《黄州寒食诗》、赵孟頫《兰亭十三跋》……这类作品传世十分稀少在前期，是墨迹传本相对于石刻拓本化身千万而言其本身极少见；在后期，则是因为元明清书家习惯于抄录古贤诗文而使自撰十分少见；在今天则是因为"五四白话文运动"以来书法家再无可

恃的古诗文功夫，因此大多不去自撰因而更是十分少见。但正是这类作品的阅读，既有助于从文化上历史上加深对书法作品艺术性的深度理解，又有助于我们后来者知人论世通过对古代书法名作"阅读"进而了解书法家其人，更有助于通过对作品文本的"阅读"与"解读"，从而对古文献校读、古文化阐释等社会与时代样态进行历史把握。这样的"阅读"，当然是极有学术深度的"阐释性阅读""生发性（想象性）阅读"。

据此，又可列表如下以清眉目：

一般性阅读	"阅读书法"的初级阶段，由"熟阅读""重复阅读""被动阅读""浏览式阅读"等组成，以文辞辞义与字形"辨识"为基本方式。
审美性阅读	在阅读时采取"随机阅读""自由阅读""感情式阅读"或"兴趣式阅读""灵感阅读"等方法，强调随机性，强调阅读在书法作品欣赏中的催化作用，有助于欣赏者个人对作品的投射与把握。
阐释性阅读	是"阅读书法"的高级阶段。每对书法作品的阅读，必有学术跟进和文史与文化的展开。此外，通过艺术生发力与想象力的帮助，可以使书法作品中的艺术内涵比如技法、形式、风格、流派等等的表现特征与魅力，与文辞阅读之间找到上佳的衔接与互证；找到文字内容中的隐性依据；找到书法阅读即使不着眼于文史与文化，即使在艺术审美方面与不可或缺的坚实证明。

以上表再略做伸延，则更可以引出另外三组"阅读书法"十分关注的概念：

（一）了解式阅读

以对象为主，观众从阅读中了解了书法家写什么文字内容？有没有写错讹？写的是否有趣，以及是否完整？与作品形式技巧是否达到和谐共生的程度？文字内容的是否有名？是否耳熟能详？如是自作诗文，那究竟是什么意思？以弄懂书法作品中的文辞语义并与书法作品形式作一般意义上的吻合度检查为目的。

（二）求知与审美式阅读

以书法作品的艺术性把握为基点，特别关注书法中的文字内容作为古典文化的优美与经典高度，强调"内容美学"以与"形式美学"相匹配。喜欢探求书法内容文字中的未知部分，希望通过对求知过程的展开，寻找到对书法作品艺术美深入探究的钥匙。亦即是说，追求形式视觉之美，不仅仅从视觉入手，还可以从文辞内容之美的体察入手，由书及人，由作品进入历史，由文辞文字进入创作之美与视觉之美。在此中，求知是相对于被动了解的主动寻探，它是有预设目标的，而不是依附于作者的人云亦

云的。审美是相对于一般文史把握而言的艺术出发点，即再有文史功底的观众，最后必须落实到艺术上来。即使对书法作品中的文辞研究深湛，但最后它毕竟是书法艺术欣赏下的"阅读"，而不是纯文史纯文学的"阅读"。前者是审美的、艺术的，后者是文学的，我们的讨论立场决定了我们必须坚持前者。

（三）有特定学术需求的阅读

以书法作品作为对象，寻找其中的各种历史与文化含量。从文字阅读、内容阅读出发，去寻探某一件经典书法作品所具有的广博与丰厚的文化内涵，与艺术内涵，并作出"阐释性"展开。有如我们曾经从《兰亭序》《祭侄文稿》《黄州寒食诗》《书谱》《自叙帖》中所发掘出的浩瀚博大的文化宝藏。它由艺术出发，走向历史与时代，走向社会与个人情感，最后又回归到艺术作品本身。在此时，每一件这样的艺术作品，在我们的学术阅读的视野下，都应该是一个时代的标志，一段历史的归结点、一种智慧的结晶。它本身很具体，笔墨技巧形式风格，文字词语文章立意，不具体则不足以成为出发点与终点。即越抽象的空泛理论，越不足以令观众脚踏实地地展开自己据作品选定的学术需求目标。但在阅读展开过程中，却是越开阔宏大越有可能成功。天时地利、人情世故、世态炎凉、道德坚守、历史际遇、家国之痛，乃至两小无猜的男女恋情、醉翁出行的田园之乐、壮志不遂的沉郁压抑、煮酒读史的古今同调之情……一件优秀的书法作品，应该是一件能满足于这种有特定学术需求，又能提供各种"阐释"空间的作品。而在作品中最直接也是最基本的门径，即是它的文字内容理所当然应该被"阅读"，被"深度阅读"，有被从各种不同层面不同侧面进行"阅读与阐释"的可能性。

以此来反推今天的书法创作，仅仅是抄录一首经典诗文如李白、杜甫、白居易、苏东坡，即使作为书法家的作者在挥写时可能也是有感而发，但它能胜任和满足我们所提出的这些"阅读书法"所包含的各种需求吗？如果它连第一层级的"了解式阅读"的要求也不完全做得到，勉勉强强地凑合应付；而对于第二层级的"求知与审美式阅读"基本望尘莫及，提供不出如此丰富的信息含量；而对于第三层级的"有特定学术需求的阅读"则如梦幻，根本不能置一词。那我们还不应该反思，这个时代在表面上繁荣昌盛的书法艺术，其实在深层次上是否遇到了自己的观念认识瓶颈与发展瓶颈？

阅读本来是观众、接受方的事，但我们却要追溯书法家（创作方）即发出方的立场观念方法诸问题。

"阅读"仅仅是观众的事吗？绝不是。作为创作方的书法家，在自己精心创作的每件作品甚至是代表性作品中，却提供不出可供观众高质量"阅读"的信息，甚至以抄录唐诗宋词为省事，根本无须"阅读"。这样的观念立场，如何能够创造与引领书

法风气？从而形成我们这个时代的书法标记？

写的是汉字汉诗汉文，它本身有阅读功能，但书法家却视这"阅读"如敝屣，专注于技巧形式，却对这本属书法题中应有之义的文字"阅读"要求视而不见，这怎么说都是令人遗憾的。要以这样的观念形态去努力创作书法的时代业绩与历史标杆，用心虽好、努力虽多，恐怕也无济于事。因为书法观念的落后，严重拖了这些努力的后腿。

其实说是观念落后并不准确。因为书法的书写文字因而可识可读，并不是今天人的发明，而是古已有之。只不过从元明清尤其是近代，这个传统被削弱了而已。因此，问题并非是观念落后，而是观念并未"与时俱进"，没有意识到大历史的启示，没有意识到今天书法进入了"展厅文化"时代之后审美多样化的时代需求，这种时代需求虽然不是三言两语所能道清，但它却是实实在在地出现在我们面前。比如一个最简单的选择题即是，当书法与绘画、设计、雕塑等共同进入展厅之际，我们是像看油画、版画、国画一样去看书法而没有丝毫区别？倘如此，书法就是可被取代的，是没有必然存在的理由的。而要强调这种生存特征的理由所在，则必须提得出书法不同于油画、版画、雕塑、国画的特定观赏内容。有了这个内容，书法就是不可取代的——因为它有的别人（油画、国画、版画）没有，它就有了独特性，但什么是它的独特性？我以为在视觉形式欣赏的共同前提下，正是这个书写文字与文字的可阅读。它是同属展览的任何绘画形式所不具备的。因此这是书法的宝贝，是立身之本，是书法之所以为书法的命脉所系。

但正是书法家自己，却对这个"宝贝"，这个立身之本、命脉所系，表现出了不应有的疏忽。书法家们有了这个克敌制胜的独特法宝，有了"必杀技"，却将之废置起来不用；从而使唯书法独有的"阅读"，却在书法作品中不见踪迹，这岂非是咄咄怪事？

"阅读书法"的提倡，正是在这样的思想背景下才体现出它的时代必然性与专业急迫性。从某种意义上说，"阅读书法"的提倡，首先并不是针对观众的呼吁，而是向书法家们的建言。只有书法家在创作出可供"阅读"、能够被丰富立体地"阅读"的作品；这"阅读书法"的提倡才不是空中楼阁纸上谈兵。从目前来看，它当然有难度。但如不难，人人轻易即可为之，还要我们费心费力地提倡作甚？

仅仅想以书法为自己谋得一席之地、衣食无忧的书法家，可能不需要去自找麻烦，抄抄唐诗宋词足矣，完全可以置"阅读书法"于不理不顾之地。因为"阅读"既无助于在书法界功名利禄的提升，且对它进入的投入成本太大。因为事涉文化，绝非轻易一蹴而就，而要用一辈子精力去投入还未知能否收获，相比之下，专注于技巧则足以应世矣。

希望能成为时代标杆、试图以一己之力，对书法当代史有所贡献并为后人所关注、

不想被几千万"书法人口"所淹没，不甘平庸的有志的书法家，如果要来尝试"阅读书法"，则需要比同辈付出多几十倍的精力并且还要冒着失败的风险。并且在探险尝试中，也许痛苦远远大于欢愉。一个现成的标准即是，请有志于此的书法家尝试一下，对我们刚才提出的研究结论，能否身体力行试试，竭尽全力创作出一件得意之作，或自己的代表作，并自我检验一下，在阅读层面上可以完成哪一层级的功能与效果？

是"识读"？

是"阅读"？

是"解读"？

可供"一般性阅读"？

可供"审美性阅读"？

可供"阐释性阅读"？

更进而言之，如果有一位名家或有志者，积自己平生几十年创作所聚，认定毕生之中有几件极精彩的得意之作或可传世，并试图以此作为"代表作"以为世之标杆，那么我们从"阅读书法"这个角度，或许也可以有此一问：它在书法的文化立场，文字运用和艺术表现上，能完成何一种"阅读"的效果？

是"了解式阅读"？

是"求知与审美式阅读"？

是"有特定学术需求的阅读"？

这样的发问绝非多余，也不是我们"好事"，而是书法本来就应具备的题中应有之义。此无它，因为书法是书写文字（汉字），它本身应该是可阅读的，而且自古即是供阅读之故也。

恢复书法的"阅读"功能

——"展厅文化·展览时代·展示意识"视野下的书法创作新理念

一

改革开放 40 年以来，书法艺术的发展经历了一个有史以来最好的历史时期。成立了有史以来第一个全国性的书法家组织——中国书法家协会（1981），举办了有史以来第一次全国级的书法篆刻展览（1980），创办了第一份书法杂志——《书法》（1977）和第一份书法报刊——《书法报》（1984），举办了第一届全国书学研讨会（1981），招收了第一届书法专业研究生（1979），此外，全国性的高校书法专业如雨后春笋，几十所高校均开办大学书法专业。所有这些"第一"，都表明了书法的兴旺发达绝不是一句空话，而是有着充分而厚实的事实支撑的。

之所以说这些记录都是"第一"，是基于如下几个方面的判断。首先，是对中国书法家协会这一组织形式的意义解读。从 20 世纪 50 年代到 60 年代，中国书法界为了方便与日本的民间书法交流，曾在北京等五地成立过一些地区性书法组织。如北京有"中国书法研究社"（1957）、上海有"中国书法篆刻研究会"（1961）、江苏有"书法印章研究会"（1960）、广东有"书法篆刻研究会"、浙江有刚恢复的现成社团"西泠印社"。一则当时书法篆刻类活动的组织化程度较低，大型活动均由美协代管；二

则地域性较强，从组织角度看，其雅集性质应该更甚于协会性质。因此，在有美协掌控的情况下，这五个书法篆刻组织，只能算是有半个协会功能，是个别的案例。而1981年成立的中国书法家协会，却是一个全国性的真正的专业组织。相比于地域社团而言，其覆盖面之大自不待言。但更重要的是成立全国书法家协会，是将它纳入中国文联下属各艺术家协会序列，与美术、音乐、舞蹈、戏剧等并列，这就是说，这个组织一成立，它的性质就是艺术的，而不是传统书法所具有的人文、文化性格的。更进而论之，只要书法是通过展览来显示自己的存在，则它必然是属于"视觉艺术"的、"形式"的——从"中国书法家协会"的组织成立这一历史现象中，我们至少可以提取出如上信息。

更有意思的是，中国书法家协会的成立，本身即是萌生于展览。它的孵化平台，竟是全国第一届书法篆刻展览（1980·沈阳）。亦即是说，是由全国各地书法界的代表人物，合议共同在沈阳举办首次的全国书法篆刻展览，形成了书法名家大聚会，这些名家汇集沈阳之后，自发地提出了成立组织的动议。如果没有这样一次大规模的展览，这个组织就不会产生。那么现成的结论是，它更应该是属于"视觉的""形式的""艺术的"；而不会立足于"人文的""内容的""文化的"。沈阳的这次全国书展与中国书法家协会组织成立，虽然其中含有较大的偶然性，但它却昭示出一个类型学上的事实。书法家们呼吁成立协会，是希望与美术家协会、音乐家协会、舞蹈家协会相并列，而不是与作家文学家小说家诗人为伍，它当然是立足于艺术的。

1981年在古城绍兴举办的全国第一届书学研讨会，虽然是由上海书画出版社与绍兴市文化局联合举办（当时刚刚有中国书法家协会），但从参会的论文作者来看，却具有广泛的来自全国的代表性。其实在20世纪80年代初，书法研究中还是有相当一部分是致力于书法文献的文字释读、文辞训诂等等"旧学"方法，并且引此为学术研究的主体。但正是在这届学术研讨会上，出现了一批令人耳目——新的美学类论文和关于书法功能、性质讨论还有书法发展规律探讨方面的论文。在其后的相当一段时间内，书法美学（艺术）研讨与辩论，已经成为当代书法理论转型中最耀眼的成果，成为一种时代的标志——从文史之学到艺术美学。它至少可以证明一点，是讨论书法不再仅仅是文史学家的工作，艺术家美学家也应该是其中的主力军。联想到紧随其后由《书法研究》杂志展开的"书法美学大论战"持续三五年，对当代书法的观念转型提供了极其重要的思想武器，我们基本上也可作一判断：这第一届全国书学研讨会，应该是书法在当代由文史而兼艺术走向真正的艺术表现而消解其文史功能的转型的一次标志性契机。或许正可以说：当代书法的艺术觉醒，正是从这样的几个关键转捩点

中显示出其价值取向与发展走向来的。

1979 年，浙江美术学院招收有史以来第一届书法研究生。与 1963 年浙江美院招收过第一届书法本科大学生相衔接，表明了来自美术（艺术）对书法作为艺术的定位的极力弘扬。据说在当时，曾有过这样的议论——书法本科与研究生专业，究竟应该办在杭州大学中文系还是办在浙江美院国画系，孰为有利？恐怕是需要认真斟酌的。但浙江美院从潘天寿、陆维钊、沙孟海、诸乐三诸位坚持力排众议，创办书法专业并把它置于中国画系，表明作为美术家，他们是认定书法也属于同视觉艺术的。——如果是学问与修养，是文献与文史，那它应该存身于中文系，但如果是与国画油画版画同属视觉艺术，那它应该存身于美院国画系。从当时"书法科"的课程纲要和它的实施步骤，以及在每个环节中所关注的热门话题，它应该完全立足于美院的"视觉艺术"的立场，而这种立场是综合性文科大学中文系所不具备、也是传统书法文史与艺术形式不分家的混合式观念所不具备的。由是，直到今天书法高等教育遍地开花，各类综合性大学、科技型大学、师范大学、美术学院均办有书法专业，但不管是哪个类型的大学，只要是办书法专业，那一定是艺术专业而不是文史类专业。比如迄今为止，书法专业没有一家是办在中文系，而全部是办在艺术美术院系的。办学模式都是以艺术技法风格训练到创作展览的艺术特征为主导的。其实本来在 20 世纪 80 年代初，也可以有以文史为中心的书法办学模式作为尝试，比如把书法办到中文系，以探索与对比两种不同办学方式各自的优劣得失，但是很奇怪，几乎没有一所大学有过哪怕是极其粗浅的尝试。别说是美术学院不会作此想，即使是像综合性大学和师范大学，其中有现成的中文（文史哲）院系，如想尝试几乎可以手到擒来，并无任何困难，但却仍然没有这方面的先例，这即表明，在 20 世纪 80 年代的书法界，认定书法是一种艺术创作，是应该进入美术院校而不是注重文史功底的文学院系，是一种普遍的共识。而伴随着这些共识而来的，当然即是与艺术创作对应的"展厅文化""展览时代""展示意识"。两者之间是基于同一逻辑起点的。

书法新时期 40 年中另一值得大书特书的，是书法传媒的兴起。从《书法》（1977·上海）到《书法报》（1984·湖北），以及后来的《书法导报》（河南）、《青少年书法报》（黑龙江）等报刊的持续面世，中国书法篆刻界迎来了一个真正的"媒体时代"。直到今天，还有更多的专业刊物、专业网站的介入书法，形成了书法界在打造展览主导平台同时，又依托专业传媒平台来推介、运作的发展格局。而这些所有的专业媒体，都首先是以艺术媒体定位而不是以文史学术媒体定位。在各大媒体上刊载与发表的论文著述，99% 是谈怎么艺术地写、怎么去表现技法，几乎没有讨论应该

写什么，应该如何去选择书法文辞内容的。换言之，在各类媒体中，我们表现出的选取态度，还是如何去"赏"（为"赏"而创作），而不是如何去"读"。讨论如何去"赏"，是今天展厅文化最关心的内容；而讨论如何去"读"，却是古典书斋文化的本义。既然今天书法是艺术，围绕它而存在的媒体，当然会选择艺术的"赏"来展开自身，"阅读"以及它背后的文史文献功能，肯定被合乎逻辑地弱化甚至是被遗忘了——书法，是作为艺术的书法；而不是作为学术的书法。它在本质上是供"赏"（观赏）而不是供"读"（阅读）的。

我们以上从协会组织成形、学术研讨会、高等教育专业设置、大众传媒等几个方面，对当代 40 年书法发展的态势、性质、定位、取向进行了简要梳理。并以些基本事实说明，在近 40 年书法大潮中，由原有的书法主要是作为书写工具、文化修养而产生的书法文史要求文献功能，逐渐通过艺术社团组织、学术研讨中美学的兴起、高等教育专业设置、大众传媒方面的价值取向等转换平台，大踏步地走向了真正的艺术表现功能。如果说文化艺术发展讲求"时代性"，那么这种从文史转向艺术表现，就是当代书法 40 年的最主要的"时代性"与时代基本特征，它应该被看作是当代书法所能获得的最大的标志性成果。

<h2 style="text-align:center">二</h2>

走向艺术表现的书法，在经历了 40 年的孕育、催化、伸延、拓展、深化之后，逐渐走向了它在艺术历程中的第一个成熟点。

首先，是书法界的"展览体制"已全面形成，并对书法家的创作施加了有力的影响。展览的公共性使书法家的创作心态产生了巨大变化：从自娱自乐式书写到在展厅里竞能争胜，从自认优劣到供人评说（评审）。这些内容，都是过去书法家所未尝想到、也未曾去认真思考过的。正是通过 40 年的时替事移，我们逐渐适应了这种变化极快的时代要求，从而形成了新时期书法的崭新的美学特征。比如从二王风到王铎风到小楷章草风到手札风到残纸风……依托艺术展览而形成的种种书法美的探索尝试，构成了当代书法创作五彩斑斓的华丽场景。而关于各大流派即传统派、学院派、现代派的争奇斗艳，也使得当代书法取得了在创作（书写）观念上的走向大突破。更以展览为依托，于是就有了对展览、对评审进行细致的学术研究的新展开——这一研究目标，是古代几千年书法史上从未有过的，是具有鲜明的时代特征的。此外同样地，也就更有了对书法家这个创作主体的研究，与创作行为、创作观念方面的研究。比如书法家

在写书法作品时的"创作"原创意识，书法家创作过程中行为选择的倾向性，书写技巧与形式塑造之关系处理，书法家在进行"展览厅"创作时对观众观赏心理的把握，对展厅公共空间的掌控，对作品在众多竞争环境中的独特性的塑造……这些研究内容，同样是古代几千年书法史上从未有过的。

其次，是书法界在"艺术创作"观念平台上的充分发挥自身魅力，使书法艺术越来越变得魅力四射。在这其中，尤其是在书法的古典技法发掘与形式开拓方面可以说是成绩斐然。

之所以会有如此的成功开拓，是借了近代技术文明进步的先机。近代印刷尤其是图像印刷技术的发展，再到当代的彩色仿真印刷技术的发展，使得我们今天任何一个书法家都可以随时地取用古典，而不会有任何物质技术上的困难与障碍，这样的条件是古代任一书法名家大师都未曾梦见的。此外，近代以降，博物馆、美术馆的"公共意识"与开放理念，又使得过去深藏于内宫秘不示人的经典名作，可以走向大众，直面普通老百姓。在古代一个书法家获得一件名家书迹，可以钻研一生而孜孜矻矻自认为获得了绝世秘诀，获得了制胜的法宝。但在今天一个普通的书法爱好者要将古代五千年所有经典法帖名碑的"下真迹一等"的仿真高精度印刷画册聚集于自己的书案，只需一举手之劳，花几百元钱到书店去一次即可轻而易举达到目的。

博物馆国宝级名品向公众开放，和现代图像印刷仿真技术的普及，对当代书法意味着什么？意味着当今书法家对古典名品眼界更开阔、兼容并蓄的能力更强，而借助于逼真的印刷品所提供的技术信息与形式信息，攫取经典技法与形式的眼光与手段，也定会更专业更精确更深入又更自由。这样的物质条件，对于书法进入"展厅文化时代"提供了最有利又最有力的直接的技术支持。由此，每场全国书法展览，才会有各路技法、形式，流派的全数登场，丰富多彩、众美纷呈，从而使"展厅文化时代"呈现出繁花似锦的大好局面。这样的众美纷呈全数登场的规模与格局还有气度，也是几千年书法史上从未有过的。

但正是在这样走向一个成熟的历史阶段之后，我们也发现了它的表面上繁花似锦的背后，其实隐藏着相当深刻的危机，这种危机，正是从书法在当代进入"展厅文化时代"之后逐渐显现出来的。

书法首先是"书写汉字"，既写汉字则汉字必有意义，可识可读是它的基本前提。几千年书法史就是这样走过来的。即使是在今天书法已经完全走向艺术表现，文字的应用与识读已经成为可有可无的因素，但只要写的还是汉字，只要汉字这个物质规定不被当代书法家所唾弃，则我们并无法逼迫观众明明看到可以识读的书法中的汉字却

硬是不去识读，即使不有意去提倡识读也罢。对观众而言，在具有识读"通道"的情况下，必然会启动"识读"而不可能无谓地去刻意拒绝它。

可有可无的"识读"功能，和观众在潜意识中面对汉字不可能不"阅读"的反应，就这样奇怪地混合于我们的书法创作与欣赏之中。站在书法创作家的立场上看文字"识读"，既然书法是艺术创作，存身于"展览厅"，故而它应该重点关注艺术表现方面的内容比如技法、形式、流派、风格、抒情、创造性等等，而写的是什么文字内容，由于"识读"不是创作家与观众之间互动的"结点"，因此大可不必去化偌大精力关注，只要过得去即可。而既然主要精力放在艺术表现上，则文字内容与其自己费心费时去作诗赋文，不如现成选取古人经典，既符合"过得去"的要求，又能腾出主要精力来钻研艺术表现的技法与形式——目前大部分书法家在写书法时，抱的就是这样一种心态。

而站在观众的立场上看，问题也很容易简单化。坐在书斋里细斟慢饮地品赏书法墨迹，和站在展厅里面对几百件悬挂的大作品讲求视觉吸引力，两者之间截然不同。在观众而言，既要费时耗力跑到美术馆的展厅里去，一个半天要面对展厅里的几百件作品，则除了较少数极优秀的作品之外，大部分作品只具有浏览一过的价值——事实上不浏览也不行，因为你无法平均地分摊时间（一般是一个半天）给几百件作品，只能重点突出最吸引人的几件几十件展品，不然在时间上根本来不及。既如此，阅读就是一个更难完成的奢望。如要"阅读"，合适的环境应该是书斋，但肯定不是展厅。同样的，如要"阅读"，合适的载体是标准的印刷书籍，而不是龙飞凤舞的草书或诘屈古拗的篆籀。故而，目前大部分观众在观赏书法时，抱的也就是这样一种立场。

书法与书写汉字中本来必然被包含的"阅读"功能，就这样被无可挽救地削弱与稀释了。在"展览时代""展厅文化""展示意识"笼罩下的书法创作，最合乎逻辑的选择重点，是视觉形式技法流派而不会是文辞语义的"阅读"。而同样地，观众也依据同样的选择逻辑对"阅读"表示不置可否、无关痛痒的立场与态度。

但正是这种合乎历史发展逻辑的对"阅读"的忽视，却为当代书法创作带来一系列新的发展困境。甚至会导致对书法的文化功能与社会立场的重新反省——书法本来有哪些必需的要素？这些要素中的合理部分是否应该被保护与承传？如果其中的某些部分被不合理地忽视了，需不需要被重新提出来加以重视？近40年书法的发展，在"展厅文化"形态被充分认识并已形成基本格式，甚至已经为40年实践所逐渐习惯、被认为是"常例""常态"之时，我们是否就是顺水推舟地接受这种"常态""常例"，而不去思考与发现其中可能会有的"问题"与挑战？

当"阅读"与文辞内容被大多数书法家在创作中"合理"地忽略之后，我们遇到

的第一个困惑，是当代书法创作作品在展厅中竟是呈"分裂"状态的。一个最普遍的表现是，任何一个国家级的、省级的、市县级的书法展览，几百件上千件展品中，基本上的模式，是书写的形式、技巧、流派、风格等艺术与视觉表现方面的内容，是充分反映了当下艺术家自身的意愿、修养、审美、积累与创新思考等方面的内容，是自己的。而书写的文字、文辞等词义、文化、含义方面的选择与处理，却大都不约而同地现成沿用古代诗文名篇，它不是书法家自己的，甚至也不是当下的即时即事即地即人的如果说得尖锐些，是文辞内容与书法家（其人）、书法创作（其事）、书法生存的这个时代（其时）基本不相干的。

于是就产生了我们所判断的"分裂"的情况，书法的物质基础平台，是书写汉字。但作为艺术表现的"书写"，是书法家自己，而作为文辞传导的"汉字"（内容），却是几千年前的古人名篇名作。既是如此，书法家在创作时自然而然只关心自己的艺术发挥，不会过多去关心文辞这古人的所在。而观众在展厅里观赏书法作品，在艺术创作（形式技巧流派风格）方面，是可以直接与艺术家进行"对话"与交流的，而且是唯一的独特的，不可替代的。但在文辞内容传播方面，却不是与当今的书法家直接对话，而是沿袭古圣贤经典。并且其间的交流也不是唯一的独特的，因为观众完全可以通过其他书籍阅读、网络阅读、其他各种途径的"阅读"来获取同样的信息，并且越是经典，获取的频率就越多，概率越大。而通用性越大则信息价值越弱，于是观众面对耳熟能详、反复多次的李白、杜甫、苏轼、陆游的诗文名篇，越来越没有"认真阅读"的兴趣甚至也没有必要。于是，就更将之置之一旁，不予关注了。

但这种不予关注，于书法而言却是巨大的损失。自古以来，书法的经典名作，从《泰山刻石》到《兰亭序》《祭侄文稿》《黄州寒食诗帖》《蜀素帖》《苕溪诗》等等，都是可"阅读"的；作为书法在当时时代的标志性代表作，它们都有书法独有的双重功能，既传递书法形式视觉艺术之美，又传递书法文字述史记事文史之美。其中有的如《兰亭序》《祭侄文稿》，对它们的文史描述之研究成果，在数量上还远远大于对艺术美的描述研究。一篇《兰亭序》，首先是弥足珍贵的历史文献，其次才是书法史经典。并且，这种所谓的历史文献，是"原发的""独特的"不可替代的。正是因为如此，对《兰亭序》《祭侄文稿》《自叙帖》等等的"阅读"，是种唯此独有的"阅读"，而不是可以随时置换替代的"阅读"。唯其独有的，所以观众在观赏时，必会去"阅读"，甚至是由"阅读"再伸延向艺术的"观赏"——对古代书法的"接受"而言，"阅读"是一个必不可少的主要环节，是书法的一项基本功能。在"阅读"的背后，是文化与历史的存在。

当下"展厅文化"背景下，以艺术是自我、文辞是古人的"复线""分裂"形态成为"常

例"，从而导致在展厅里书法观众对"阅读"、对文字内容的不予关注，相对于古代书法经典的充沛的文史内涵，显然是一种巨大的损失。它的直接后果，是从古至今几千年书法史上以艺术审美表现与文献文史传递并轨兼容的综合功能，在今天的"展厅文化"时代被严重削弱与偏废，其中的一半即文献文史传递功能，几乎被遗忘被舍弃被忽略——请注意，并不是书法本身不需要，而是书法在当下的尴尬处境包括主体的书法家有意忽视与客体观众同样有意的不热心，再加上作为文化环境的古文辞在当代的陌生化、疏远化，导致了书法在文字、文辞、文献、文史方面的"跛足""瘸腿"状态。但问题是，当代书法难道是真的不需要在文字、文辞、文献、文史方面的支撑，只凭图像，即可以解决一切问题了吗？

<p style="text-align:center">三</p>

书法与绘画是整个大视觉艺术范围内的"同志"。就共同存身于展览厅供观众欣赏这一点而言，它们是站在同一平台上的。过去我们反复强调书法的独特性，有意无意忽略了书法作为视觉艺术的本质属性，几乎把书法艺术作为学问修养的附庸，这样的传统旧观念当然应该被打破——不把书法与美术（中国画、版画、油画等）放在展览厅这个公共空间里"同台竞技"，书法就永远是一个半推半就、进退维谷的尴尬角色：既不是地道的艺术，又不是纯正的学问。学问不需要在展览厅现身，而艺术却需要"竞技较能"。书法在其中的暧昧不清，告诉我们一个冷酷的事实：在 20 世纪初到中期，其实它还未意识到需要有一次观念思想的大转变、大改革。故而我们在 20 世纪 80 年代初，必须极力强调书法作为艺术的重要属性与价值取向。它当然需要学问修养的支持，但任何艺术都需要学问修养支持，这毋庸置疑。但书法并不等于学问修养，许多艺术层面的形式、技巧、风格、流派，在书法艺术本位上说要比笼统的文史学问修养重要得多，因为它关乎书法的艺术本体，学问修养并不能简单取代。

但在经过 40 年的成功提倡与实践之后，书法作为艺术的观念已经是家喻户晓尽人皆知，再也毋庸强调与反复提示了，而更重要的问题，却横亘在我们心头：当书法成为纯正的艺术形式之后，在一个展览厅里，欣赏书法与欣赏绘画，难道就应该是一样无二、没有区别？作为视觉艺术形式，它们真的是不分彼此甚至可以互相取代？

倘若真可以不分彼此，书法就没有存在的必要了。书法之所以为书法，成为一个类别，正是因为它有着不同于绘画与其他视觉艺术的独特性所在。而书法的独特性，正在于它书写汉字。文字以及它背后的文辞含义、文献功能、文史学问，这些正是书

写文字的书法在视觉艺术中（在展览厅中）独有的。如前所述，一个观众到书法展览厅里来，他不可能看到明明认识的汉字却坚决拒绝去阅读。对他而言，"阅读"是出于本能和条件反射。并且，本能的"阅读"并不会妨碍他继续去观赏书法的视觉艺术之美，而只会更多地去加强它。

但遍观当下，观众在绝大多数书法展览的作品中，读到的是什么？是老一套的李白、杜甫、白居易、苏轼，是翻来覆去的那些经典名篇——如果说"阅读"，这些名篇当然也能"读"，但正因它们的耳熟能详传颂千年人人得而知之，使得以文学、文辞、文史、文献所应产生的魅力变得百无聊赖，它缺乏此时此地此书法家的独特性，而没有这些独特性，"阅读"或者"不阅读"，其实是可有可无或者是无关紧要的。于是，从观众的立场上说，很有可能欣赏个画展与欣赏个书法展，在视觉定位上是一样的，都强调形式、技巧、风格、流派，都是视觉艺术展览，或者在不同的书法作品中读到的都是同一篇《桃花源记》《前赤壁赋》，都是相同的古人名篇。但观众真愿意接受这种雷同吗？只凭常理推测，我以为就不会接受——观众之所以选择来看一个书法展，正是想取得与看一个绘画展不一样的审美经验，观众之所以选择看这件作品，正是想取得看别件书法不一样的体会。而在众多的不一样之中，最大的不一样，是在同样取视觉审美的前提下，书法因其书写文字还可以有独特的"阅读"。这个"阅读"，就是看书法展与看绘画展（即使同是展览），以及看此一书法展而不是彼一书法展之间的最大的不同。

独特的"阅读"。正是这个独特的"阅读"，是书法在所有的视觉艺术形式中最与众不同之处。而且如上述证明，仅仅是一些古代诗文名篇，"读"与"不读"差不多，则"阅读"功能有也等于无有。而最能充分证明这"独特的阅读"的，正是书法家在"此时""此地""此事"中作为"此人"的所思所想、所言所行。只有它，是他人无法取代的、自己在别的场合也无法取代的。抄录唐诗宋词，他人可以取代，自己的去年也可以取代今年，但如果记录此时此地此人此事，则它自然具有唯一性，不可能明天重复发生今天一样的事件，即使有相近的事件，即使是昨天读《兰亭序》、今天再读《兰亭序》，也会因书法家的心境、情绪的不同而在笔下流露出完全不一样的文字内容。如果是抄录《兰亭序》，那么前后相同，并无特别的"阅读价值"。如果是书法家此时、此地、此人、此事地读《兰亭序》札记考证感想启发，则十则《兰亭序》读后感，自然会有十个不同的"阅读"价值所在。如果在书法中表现这十次阅读随感，那观众就会兴致勃勃、津津有味地在展览中读下去，读出一个不同侧面，不同情态、不同思绪的立体的书法家来。

由是，我们可以把"阅读"书法的文辞"阅读"依次分为几个不同的层面：

（一）一般识读功能

抄一首李白诗，抄一篇《滕王阁序》，所写的文字当然先天地具有可识可读功能，因此它并非不能"阅读"。但通常而言，我们作为观众对它的"阅读"不关心。因为它可重复率太高，人人得而用之，缺乏独特性与唯一性。

（二）有意义的"阅读"体验

抄录一篇史传，一段冷僻的文献、一件失传而重见天日的史料，或一段出自古人却有出众意义的感想，或一行一章可以引喻现实的古人名言、一首直接涉及今天自己境遇心绪的札记随笔。它与随便抄录古诗文又缺乏目的性不同。它虽同样引用古诗文，但却有现实针对性针对此时此地此人的境遇与感受，"借古人杯酒浇心中块垒"。通常这种"有意义的阅读"，即使有引用古人名篇现成文辞，但一定会在题与跋中点出它与自己的契合点，以及书法家自己选择这一名篇的此时此地的规定性说明。

（三）有信息量的"阅读"追索

不抄录现成诗文，而是"我手写我口""写我心"。任何所思所感、所言所行，"耳遇之而成声""目遇之而成色"，均纳入自己的笔下，以诗文喻之，以书法出之。观众在观赏件件书法展品时，通过"阅读"，了解了书法家身上所发生的一个个故事；通过"观赏"，了解书法家处理艺术表现的种种智慧。"阅读"从文化层面帮助理解艺术表达，"观赏"从艺术层面推动书法作品内涵表现的丰富多彩。而且，正因为它不是抄录古人（时人）现成文辞，不是耳熟能详、不是人人皆知，于是就有了在文字文辞"阅读"方面的信息传播功能，我们对它（文辞）所传递的信息内容，本来是未知的，是通过书法展览中对作品的观赏尤其是"阅读"才获得的：可以是很尖端很精高的信息，也可以是海量的信息；可以是"事"的信息，也可以是"人"的信息。把这些信息中最有意义的部分提取出来，就构成了当代史：当代书法史。

强调"阅读书法"，其实就是在强调当代书法史对古代、近代的延续。

四

"展厅文化、展览时代、展示意识"毫无疑问是当代书法最典型的发展特征。不承认这一点，我们就无法解释40年书法大潮兴起的必然性与深刻含义，也无法解答从书法家协会组织形式成立、书法展览的滥觞与体制的确立、书法理论的艺术化、书法教育的发轫于艺术学院、书法报刊的关注艺术内容等诸多重大历史事件产生与存在

的合理性。更无法看清楚从古代书法的实用书写经过近代转型到当代几乎完全退出实用成为纯艺术的清晰可按的历史发展脉络，从而找不到今天倡导"阅读书法"新观念的逻辑起点。

"阅读书法"的出现，是这个书法时代的需要。是在经过了 40 年书法大潮洗礼之后的新起步，又是书法在展厅文化时代对自己提出的新挑战。本来，"展览"是面向"大众"的。因此任何展览作品都必须找到大众容易认可的形式载体与内容揭示。展览又是"公共"性质的，为观众提供一个"公共空间"，使书法家必然会多考虑观众的期望而不仅仅是自己的表现欲望。"展览"还是"外向"的，是作者以自己的创造推向外部世界、提供给观众评判的目标与内容而不是自娱自乐。但正是当代书法展览的这种"大众""公共""外向"的特征，很容易导致书法创作的越来越趋同，越来越缺乏个性化魅力而不得不屈从于来自"大众""公共""外向"（外界）的评判压力。由是，对"展厅文化"时代的书法、书法家个体、书法家个体的创作（创造），提出"阅读书法"，其实是在强化自我表现的个性与独特性，强化书法创作应该不断寻求"唯一性"的美学特征。这种"唯一性"，不仅仅落脚在一个书法家个体相对于一代书法家群体的对比关系之上，甚至也落脚到新世纪书法创作相对于 40 年书法大潮的不同发展态势与不同侧重面上；其价值指向，应该是当代书法更多地强化自己的文化含量与文字、文辞、文献、文史能力上，以与前 40 年书法大潮积极为自身作艺术定位，在技法、形式、流派、风格上作出不懈的探索努力的特征拉开距离。

只要书法仍然在写汉字，它就应该同时强化"艺术"的与"文化"的两翼功能而不能长时间偏废其中一翼。即使它在某一历史时期必须有所侧重，也应该尽快在历史发展与运动中不断找到更高层次的平衡。概言之，则书法应该在以下四个方面寻找到这种发展的平衡：

（一）书法在当代是"视觉艺术"，但它只要写汉字，又应该是在文辞上是可"阅读"的。

（二）书法创作是要讲求情感表现与技法风格表现的；但它只要写汉字，又应该是讲求学问与修为的。

（三）书法作品在当代是置于展厅中供展示的；但它只要写汉字，又应该同时具有文献功能与文史价值的。

（四）书法欣赏过程在当代是审美的，但它只要写汉字，又应该同时是文化的综合的、具有人文精神在作为支撑的。

古代书法本来就是可"阅读"的。因此今天重新倡导"阅读书法"，似乎并无甚

新意可谈。但今天倡导"阅读"，是先有一个"展厅文化、展览时代、展示意识"作为前提并且已经持续了 40 年，这却是古代书法有"阅读"但却不具备的视角。因此，今天把"阅读书法"作为一个新思潮来提倡，自不能把它简单地等同于古代经典如《兰亭序》《祭侄文稿》的可"阅读"——两者所面对的背景要求与时代含义，截然不同。或许更可以说：它是一个我们在分析当代书法 40 年的"此时""此地""此事""此义"之后的种种时代拷问与学术反省还有理性而宏观的抉择。它肯定不是懒惰苟且、简单地重复古典已有还自以为新发明新建树，更不是找一个新名头轻薄地哗众取宠标新立异却疏漏百出无法自圆其说。它希望以深沉厚实的思想，为当代书法的发展提供一种可能会有的前行路径，如果可行，那就是有益于书法。即使实践证明不可行，那至少也提供了一种反面的参照，同样有益于书法。如此而已，岂有它哉！

四　书法展览研究

关于当代书法创作"展厅文化"现象的综合研究

在 30 年以前书法刚刚走向复兴之时，我们热衷于从事书法的普及工作，至多，也是在对书法艺术的讨论中，强调它是一种"视觉艺术"的属类。记得 1981 年 10 月，在中国书学研究交流会（绍兴兰亭）上，我曾提到书法是一种视觉艺术，因此它应该由"可读"转向"可视"之时，曾引出很大的反响[1]。有许多同道认为这是离经叛道之语，很为之愤愤不平了一番。而现在看来，这几乎只能说是一个常识性的归类而已。

现在大家比较热衷的话题，已经是"展厅文化"的概念了。30 年来，书法艺术的活动一直与展览厅相始终；不但如此，连 100 年近现代书法史的发展，如果细细地去追溯其主流形态和基本脉络，其实也都是围绕着展览厅而存在的[2]。吴昌硕、沈尹

（1）早在 1981 年的第一届全国书学交流会上，我曾提交过一篇论文，题为《关于书法艺术的现状与未来》，其中明确提到书法创作应该加强它的视觉含义而削弱它作为文书的阅读含义，但在当时即有相当多的不同意见。详见《书学论集》，上海书画出版社，1985 年 3 月版，第 53—66 页。
（2）近现代书法史中，关于书法家是如何走向展览厅的事实，可参见拙著《现代中国书法史》后所附的"现代书法史年表简编"，第 487—524 页。

默以降[1]，几乎都是凭借展览厅这个形式才得以充分展现自己的艺术魅力的。而纵观几千年书法史，就是在最近的清代，也还没有过展览这个形式。关于"展览会"这形式是如何出现在中国？又是从哪里引进的？对这一问题我曾做过考证。据考证的结果，它是日本明治维新后，通过"博览会"的形式引进中国的。而日本的"博览会"形式，也是舶来品，是从法国、德国引入的。这就是说，中国的"展览会（厅）"，是从外面输入而不是从本土自然产生的。在当时，它应该是个"洋玩意儿"才对[2]。

先把书法定位为"视觉艺术"，再将之推导向一个"展厅文化"的定性：其间存在着内在的逻辑关联。正因为是可视的，于是才需要展示；正因为它最终是在展示中达到目的，所以才特别需要强调可视性。在此中，"视觉艺术"—"形式至上"—"展厅文化"，三个环节环环相扣，表明了我们这个时代对书法的基本价值取向。它当然不能被低层次地误解为不要内涵、不要文化内容，而应该被理解为在原有的内涵、文化品位上的再强调、再追加[3]。但它的被鲜明提出，的确反映出只有我们这个时代的书法家才会思考的问题。从远的方面说，没有书法在近现代的退出实用书写舞台，没有钢笔字对毛笔字的淘汰，没有白话文对文言文的淘汰，没有汉字简化字、拼音化拉丁化运动对既有汉字的强制改造，我们完全可以把自己置于一个相对含糊的立场中含混其事不置可否。但是现在，由于钢笔字、白话文、简化字等的出现并迅速进入主流形态，迫使被时代冷落的书法必须做出严峻的生存选择[4]。而从近的方面看，近现代

（1）在前几十年办个人书画展的，有吴昌硕、沈尹默、黄宾虹、傅抱石、郭沫若、乔大壮、陈声聪、曾绍杰、潘伯鹰、柳亚子、尹瘦石等，至于集体办展的，如西泠印社、上海豫园书画善会等，更是不胜枚举，但这还只是限于有书法作品者；如果涉及中国画，则展览会的风气更要早于书法又盛于书法。详细的个人资料，亦可参见《近现代书法史》中所附 15 家书家年表所列内容。天津古籍出版社，1998 年 10 月第一版。或《近现代书法研究》论文集，安徽美术出版社，1997 年 10 月第一版。

（2）关于展览会形式的由来，据我的考证，它是在清末由日本引进的。清末曾在南京举办过一次"万国博览会"，是仿效日本自明治以来"博览会"格式而成，其中已有专门的"美术馆"。其后，则以美术作品专门作"展览"的风气大开。而在此之前，中国画、书法作品也有悬挂以供欣赏的，但都不是严格意义上的展览会，而是一种文人雅集观赏的性质。关于这方面的史料，详见拙著《近代中日绘画交流史比较研究》，安徽美术出版社，2000 年第一版。

（3）讨论"展厅文化""形式至上""视觉艺术"，经常被误解为就是不要内容，不要内涵，以及由此推演出的不要文字；其实，这是一种过于迂腐、片面的"非此即彼"的逻辑思维在作怪。关于这一观点，可参见拙著《学院派书法作品集》中的卷首引论"学院派书法创作模式总纲"，浙江人民美术出版社，1998 年 9 月第一版，第 4—32 页。

（4）近代书法史上的文化背景与生存人文基础发生了巨大变化。书法由实用转向纯艺术，钢笔字取代毛笔字，白话文把文言文取代，简化字、汉字拼音化对繁体字的改造，这些情况都极大地改变了书法既有的"生态"环境。关于这些方面的转变，拙著《现代中国书法史·引论：近代书法面临的挑战与困惑》有全面的展开，可以参看。河南美术出版社，1993 年 10 月第一版，第 1—27 页。

书法在社团组织的兴起、印刷术的普及、报刊传播媒介的崛起，与展览会作为书法的唯一舞台等等一系列来自书法自身的"生态变化"，也导致了书法家们不得不在清晰的选择中为自己做重新定位[1]。像这样的来自外部和内部的、几乎是全方位的冲击与影响，是导致在 20 世纪 80 年代初书法界从"视觉艺术"的自我定位走向"形式至上"的追求目标、再走向"展厅文化"的生态环境塑造的最根本的理由。可以说，只要我们找到了"视觉艺术"这个认知的逻辑起点，就必然会走向"形式至上"和"展厅文化"这个因果循环进程——不走向它们倒反而是不合逻辑的，因此是不正常的。

这就是说，书法在现当代，在本质上已经逐渐地在脱离文人士大夫的风雅式传统语境，而逐渐地走向作为当代（现代）艺术及其生存方式的道路。不管作为个体的书法家还有多少人（甚至是绝大多数人）缅怀着作为文人士大夫的风雅情怀与潇洒风度，也不管还有多少人对作为传统文化的学问根基（以经史为中心）如何作含糊而盲目的强调，反倒把书法自身的正经内容抛诸脑后，也不管还有多少书法家始终处于判断的两难窘境。既担心强调学问而形成逸笔草草的文人书现象而使书法被庞大的学术内容所并吞，又本能地讥笑写字式专职书家为工匠而缺少学问，但只要当代书法家们想争取参展获奖，或期望加入书法家协会甚至当理事主席，或希望在研讨会上发表论文，再或者去接触作为印刷品的字帖报刊著作，只要有这些活动，他就不可能是种纯粹的古典心态而只能是"准古典"甚至是"伪古典"的心态——他对古典的把握，也必然只能是限于表面形式层面上的点画形式或基本格式的模仿，而不可能具有真正的"古典内涵"，即使他本人宣称自己是传统的代表与传道者也罢。既不是空洞泛滥、不着边际的学问家或文人，又不是琐屑平庸、千篇一律的写字匠，中国当代书法家究竟应该如何给自己定位呢？我们认为，正是在"视觉艺术"—"形式至上"—"展厅文化"的新的逻辑展开过程中，我们看到了当代书法家为自己做时代定位的可能性。这就是：书法家首先应该是艺术家。"艺术家"的身份与定位，是区别于"文人"和"工匠"而言的。或更直白地说，工匠的活动空间是在作坊，文人的活动空间是在书斋，而艺术家的活动空间是在展厅。这作坊、书斋、展厅的不同，即代表了当代书法生态不同于过去书法古典生态的一个最主要的特征。活动空间或者展示空间的变化意味着什么？这首先是我们探讨"展厅文化"所必须直面的事实，也是必须要寻找出其间依据、

（1）关于近现代书法史上的社团、组织、印刷、报刊以及各种现代社会活动方式的崛起，有着大量的史料可以作为证据。请参看如下几种书籍：《现代中国书法史》，河南美术出版社，1993年版；《近现代书法研究》，安徽美术出版社，1997年版；《近现代书法史》，天津古籍出版社，1998年版。

理由、原因的一项最重要工作。我们试从展示方式，欣赏方式，从创作方与接受方的双向角度来讨论这一问题。

一、展示方式的差异

统观五千年古代书法的"生存形态"——它是展示方式的最主要依据大致不外乎两类。一为壁上书，另一为案上书。请先来看两段清代人的名论：

> 短笺长卷，意态挥洒，则帖擅其长。界格方严，法书深刻，则碑据其胜。
>
> ——阮元《北碑南帖论》
>
> 南派乃江左风流，疏放妍妙，宜于启牍，北派别于中原古法，厚重端严、宜于碑榜……以为如蔡、苏、黄、米及赵松雪、董思翁辈亦昧于此，皆以启牍之书作碑榜者，已历千年，则近人有以碑榜之书作启牍者，亦毌足怪也。
>
> ——钱泳《书学》

"短笺长卷""启牍"，在书法史中大抵被归为"帖学"，亦即是阮元所强调的"南帖"系统。而"界格方严""法书深刻""碑榜"则一般被归为"碑学"，亦即是阮元所认定、所发现的"北碑"系统。当然，这是就其大端而言，事实上即使不论北碑，而涉及与北碑对峙的唐碑、或再早的汉碑，虽不必被限于南北分派的"碑学"系，但与短笺长卷的启牍书相对比，则无论唐碑、汉碑、魏碑，抑或不限于碑，只要是"法书深刻"，摩崖书、造像记、题名石刻等，也尽皆被包括在内。因此，阮元与钱泳，在此处提出的是一个"类"的概念而不是一个过于具体的风格或事实概念。

关于南帖北碑的分派，其实牵涉到的不仅仅是风格流派的问题，还牵涉到一个材料应用（纸帛与金石）和制作方式（挥写与镌刻）的区别问题。只有把这些问题都综合加以考虑，再与地域之分南北及由此而来的文化差异结合起来，才会求取出一个相对客观的结论。而以本文的视角论，则"短笺长卷"的"启牍"形态，与"法书深刻"的"碑榜"之间，还存在着一个目前较少为人注意到的事实，两者的存在方式是大不相同的——"短笺长卷"是存在于案头，而"法书深刻"则是存在于壁上。这种区别，将引申出一个"生态"的区别，甚至再可以引申出一个欣赏方式的区别。

书法存生于一个什么样的"生态环境"？它是以什么样的方式与形态服务（贡献）于世的？这正是我们在此处特地提出一个"书法生态学"命题的理由——在古代和近

代,研究书法史的学者们只看到了孤立的人（书家）与作品;但却忽视他们的活动方式、生存环境、互相联系等等更为重要的问题。而"短笺长卷"的启牍案上书,与"法书深刻"的碑榜——壁上书之间的区别,说到底正是一个书法生态学的命题,而不是一个过去我们习惯于认为的是流派、风格的命题,相比之下,前者的含义大得多、也根本得多。

一部五千年的书法史,其实也即是案上书与壁上书交替消长的生态发展史。早期的彩陶刻画与甲骨文时代,是文明初开、尚未有成熟的书法文化的时代。因此说当时的陶文、甲骨文是案上书,则当时生活中也没有后人文人书斋中的那种书案;而说是"壁上书"则更是荒诞不经。但在金文时代,特别是在战国中后期,则已有了明确的"壁上书"的生态现象。比如毛公鼎内壁上的近 500 个金文文字,又比如著名的"夨书""旂铭书""帛书"等等,更比如先秦的石鼓文,恐怕都是作为当时的"壁上书"的初步形态而出现、而为人所站着观赏的。它们之与竹木简牍之书的"案上"特征,正堪形成一个鲜明的对比。而在秦代的泰山刻石、琅玡台刻石、会稽刻石……以及众多的汉碑出现之后,则书法中的"壁上书"早已自成体格、奠定了立身基础——在一个历史立场上看"壁上书"的蔚为大观,我们不得不承认它是书法"艺术史"的大获成功。因为它正是文字书写由实用走向艺术的一个鲜明标志。在通常而论,"案上"的简牍书总是偏于实用的;而刻石无论是纪功或叙史,至少在书写立场上说,总是相对更多一些观赏性。不为观赏的话,则写在片楮单简上足矣,何必如此的去劳师动众?

汉碑如此,魏碑如此,唐碑亦如此。宋元明清,大凡立碑者都如此。甚至不仅是碑版,连墓志、摩崖、造像记等,也无不如此。在书法尚未如今天这样进入美术展览厅以前,立碑刻石,即是书法彰显自身艺术魅力的第一等好去处。西安之所以会有一个闻名遐迩的"碑林",正是因为它首先是一个书法石刻艺术博物馆（在古代也承担美术馆的功能）;而今天为什么在全国各地都有那么多各色碑林,也正是因为这"壁上书"具有更强烈更直接的观赏性。这一传统观念,浸淫了我们几十代人的思维并且早已构成一种"定势",难以轻易改变了。

当然,"壁上书"绝不仅仅限于碑刻。在汉碑、唐碑横行天下之际,在以镌刻为主体的壁上书形态之外,我们也在历代书法史料中看到了一些不以镌刻,而是以墨迹书写的"壁上书"现象。比如汉末的师宜官,他即是早期手书"壁上书"的先驱人物。卫恒《四体书势》:

> 至灵帝好书,时多能者,而师宜官为最。大则一字径丈,小则方寸千言,甚矜其能。或时不持钱诣酒家饮,因书其壁,顾观者以酬酒直,计钱足而灭之。

这即是说：师宜官的时代已有以手书题壁——酒肆之"壁"，以吸引观赏者的风气。观赏者也以此为观赏书法的正常途径，并不觉得其古怪，甚至还可以为之代付钱——"酒资"。这是目前可见的最早的"壁上书"的记载。师宜官之外，又有如韦诞登高作榜书，以及梁鹄善书、为曹操携随军帐钉壁玩之的记载。梁鹄事亦见卫恒《四体书势》：

> 梁鹄奔刘表，魏武帝破荆州，慕求鹄。鹄之为选部也，魏武欲为洛阳令而以为北部尉，故惧而自缚诣门，署军假司马，在秘书以勤书自效。是以今者多有鹄手迹。魏武常悬诸帐中，及以钉壁玩之，以为胜宜官。今宫殿题署多是鹄书。

韦诞事则见于王僧虔《论书》：

> 韦诞，字仲将，京兆人，善楷书，汉、魏宫观题署，多出其手。魏明帝起凌云台，先钉榜未题，笼盛诞，辘轳长短引上，使就榜题。榜去地二十五丈，诞危惧，诫子孙绝此楷法，又著之家令。官至大鸿胪。

在这两段文字中，可以坐实为"壁上书"的，是梁鹄的"宫殿题署多是鹄书"和魏武帝曹操的两个事例。一是"悬诸帐中"。"悬"则必非在案上，而是壁上，帐中四堵亦得为"壁"也。二是明确的"钉壁玩之"。这样，于梁鹄是书写大幅，有"题壁书"之嫌疑，而于曹操，则是真正的悬壁书而观赏之。韦诞的题榜则更是此类记载在早期的极端者。被悬在"凌云台"上题榜，当然是题壁书无疑，乃至要使题书者"危惧"，和"诫子孙绝此楷法"，又"著之家令"，则可说是"壁上书"的第一等雅闻逸话了。

从师宜官书壁，到梁鹄书被钉壁、韦诞书榜悬壁，我们看到的是第一代"壁上书"的观念与形态。梁鹄当然是书写过后再被"钉壁"，似乎这书法被悬于壁还是被陈于案，与他本人已关系不大。但韦诞却是直接书榜，其书写行为直接上接"壁上"的物质形态，不管他本人苦不堪言也罢、屈辱备至也罢，至少是可以证明悬壁（榜，即匾额之类）作为一种实实在在的形态，是已经浮现在书法史的表层了。它正是后来真正的"壁上书"（而不是壁上刻书）的前导与先驱。如果说，师宜官的记载还带有不少"玩世不恭"游戏人生的痕迹的话，那么韦诞的记载，却是认认真真、实实在在地在进行壁上书法之创作（书写），因此，我们把它作更细致的区分：它是"题壁"，而不仅仅是笼统的"壁上书"大类而已。当然，在韦诞而言，他还是"题榜"，还不是更严格的"题壁"，但作为"生态"关系，则他的作为已经是一种新的成立了。

更严格的真正的"题壁",应该是在唐代形成规模的。有颜真卿的书碑,有李白、张旭、怀素的题壁草书。唐宋时代的瓦舍酒肆或寺庙禅院,到处留下了他们那狂放不羁的书迹:

> 粉壁长廊数十间,兴来小豁胸中气,
> 忽然绝叫三五声,满壁纵横千万字。
>
> ——窦冀《怀素上人草书歌》

细细品味这四句,大致可以寻绎出当时的一些风气。第一,瓦舍酒肆或寺庙禅院中的墙皆是白色的,有如白纸,便于(或更能引诱书家的冲动)书写。第二,书写者没有资格上的问题,也不用事先预约,只要酒酣耳热,"兴来""忽然",即可在一堵粉白的墙上随意挥洒,店家或寺主并不责怪,有如宋江在浔阳楼上题反诗,不但其字迹蹩脚也没有人嫌弃,而且还可以摸出一锭银子,叫店小二"笔墨侍候",全无今日风景名胜"不准随便涂抹"的禁忌。字写得好坏无关(如宋江是介武夫),内容高下也无关(如反诗亦可题壁),书写者的身份也无关(盗贼流寇亦可)。遥想当年,真是自由宽松得可以。

不但唐人题壁成风,画壁也大有风气。比如吴道子画寺壁诸事,即被记载在张彦远的《历代名画记》之中——在绘画史籍中,吴道子成就一世英名,并不在他的独幅画,而正是在他那大量的壁画作品。以逻辑推理,则独幅画或藏于画室、或秘于内廷、或陈于书斋,所见观众有限,不如壁画,是存身于公众场所——在唐代即是寺庙禅院等处。寺庙禅院等地每日游客如云,既是观众如云,这该是一个多大的受众面!不依靠这个受众面,知名度何以能起得来。

但壁书壁画的最大问题,是难以存久。不说兵灾人祸,历来多少战乱,单说是墙垣剥落坍塌,也不过是百年之事,故而壁画壁书之不能存之久远,又是可以想象、期以必然的事了。即使是一些著名的名山大刹,也难以确保自身,遑论更一般的瓦舍酒肆?相比之下,则石刻易存久远,即使纸帛也更易收藏,纸寿可达千年,于是,从实际上的"壁书"到更具有变通性的"悬壁书",在观赏方面,书法终于完成了一次带有根本性质的"革命"。

说它是根本性的,是因为即使是石刻碑版,其上刻各色文字,看起来应该是书法作品,但其实在宋元之后,文人士大夫意识在书坛中日趋浓厚,而以镌刻为主的碑志,只能算是"准书法"而不是真正的书法。而石刻或许可算是"壁书(刻)",但拓片却

应该是真正意义上的"悬壁书"了。在几千年书法史上，我们对于石碑摩崖书，更多的是把它看作文物，即如著名的"西安碑林"，它也更近于博物馆而不是书法展厅。在其中，文物古迹的含义要大于书法艺术的含义。但一件拓工精良的拓片，却是地道的书法无疑。于是，作为拓片的"悬壁书"，反倒更胜于作为底本实物的碑刻"壁书"本身，除了亲笔手书的"题壁书"（它又几乎全部不存）之外，"悬壁书"后来居上，反而占了先机。

于是，才有了真正意义上的"壁上书"与"案上书"在形制上的对应，也才有了"短牍长卷"与"法书深刻"的对应。当然，一个需要说明的问题，是在此时，"法书深刻"不再仅仅是石刻碑版的专利，从石刻到以石刻为依托的拓片，又从石刻拓片到手书墨迹，引申出立轴、对联、中堂、条幅、斗方等等各种新的"悬壁书"形态，以与作为"案上书"形态的手卷、册页、扇面等相比肩，它已不再仅仅是手书墨迹与石刻碑志之间在书写物质、材料与方法等方面的差别，而可以在一个共同的物质规定（如纸帛）前提下以不同的表现方法、不同的欣赏习惯来构建更丰富的书法审美——在其中，最主要的是书法展示方式的不同所带来的美。

从"刻（写）壁书"（汉代与南北朝）到"题壁书"（唐代）再到"悬壁书"（宋代金石学发达以后），整整花费了近一千年时间。迄今有案可稽的、最早一件有"悬壁书"特征的作品，是南宋吴琚所书的"桥畔垂杨下碧溪"七绝绢本，纵98.6厘米、横55.3厘米。它已是中堂立轴格式，仅仅是还没有完整的落款书、款印而已。关于南宋时为什么会出现这样一件突兀的立轴"悬壁书"的理由，我们现在还很难轻率作出断言它当然未必一定是从碑刻的拓片（即"刻壁书"）的形态直接转换过来。在过去，我还曾认为它应该与绘画中的大幛巨幅山水画，甚至还与佛寺禅院中的佛像轴、禅偈轴有某种联系。但有一点事实是可以肯定的，在吴琚以前，无论是从张芝、钟繇直到王羲之、王献之，再到南朝智永、唐代的虞世南、欧阳询、孙过庭、张旭、颜真卿、怀素直到晚唐的杜牧，宋初则有欧阳修、蔡襄，以及苏东坡、黄山谷、米元章、薛绍彭……传世的手书墨迹作品，不是长卷就是册页小札，一概属于"案上书"类型，而没有一件是属于立轴中堂式的"壁上书"类型。反过来，恰恰是在五代到宋初，中国画中的山水画开始有了巨幛大轴，诸如荆浩、关仝、巨然、范宽、郭熙、李成……都是画大幅的好手，而更有意思的是，在书法由"案上书"的手卷册页尺牍努力走向"壁上书"的立轴中堂对联匾额的同时，中国画却选择了一条相反的道路：是由刚成形的山水画为载体，从巨额大川式的荆关范郭等"壁上画"逐渐走向南宋时的"马一角""夏半边"式的"案上画"。宣和画院与南宋画院中的人物山水花鸟，更是竞相以精致争能。这种对流，是否正反映出一种有趣的取向，

即绘画由匠事出发，因此希望提升品位，而书法却是由文人书写的实用风雅出发，因此反倒希望强调它的视觉观赏性？至于佛家要枯坐参禅，要面"壁"，而为求顿悟，又要求有偈语以供参透、有佛像以期通悟……在表面上的一个实用色彩的要求，竟会导致挂轴形式先通行于禅院，而后再为文人士子攫来的史实。至于对联的前身"春联"，如后蜀孟昶所列的"新年纳余庆，嘉节号长春"，也是悬诸壁上，还有题榜形式，则如前所述，早在三国书诞时已有之，它又是今天商业招牌的早期形……这么多综合因素中，究竟是哪一项或哪几项综合作用，才成就了宋代以后"壁上书"长足发展，并与传统的"案上书"平分秋色的大好局面？如此看来，吴琚的这件立轴，似乎不应该是一个起点与开端，倒首先应该是一个丰硕的历史发展的重要成果。

吴琚以后相当段时间，书法的"壁上书"也还是未能迅速地蔚为风气。元代赵孟頫、李倜、鲜于枢、康里子山、杨维桢……传世墨迹也大都是手卷册页。只有张雨，有一件七言律诗轴传世：纵 109 厘米，横 43 厘米。但真正开始倡导书法立轴中堂条幅"壁上书"风气的，是在明初。以"三宋""二沈"、解缙、张弼、陈璧为代表的明代台阁书家与云间书派诸家的传世作品，已经有一批大幅的立轴中堂与条幅了。至明代中叶的吴门书家，如沈周、文徵明、祝允明，更是把"壁上书"引向兴旺繁盛的境地。特别是徐渭，不但运用巨幛大幅形式时得心应手，而且还创造出一种特殊的丈二大幅的连绵书风，比起前代的书写仅仅是把字放大的做法，徐渭更可以说是利用"壁上书"形式开创一代新书风的成功典范。至于明代后期直到明末，如董其昌、张瑞图、黄道周、倪元璐、王铎、傅山……终于把"壁上书"这一后起的新形态推向极致，从而构筑成了几千年书法史在近古以来的主流形态。这主流形态，历有清代三百年至民国，再到"现当代"的今天，也一直是风头甚健，并无半点衰竭之象。因为是我们亲眼看见的事实，为省篇幅，此处不再赘述。

就这样，从"刻（书）壁书"（碑志）到"题壁书"，再到"悬壁书"即挂轴、中堂、对联、条幅、匾额……从实用书写的必然据于案上，因此"案上书"是书法与生俱来的传统，到为了艺术（或准艺术）的审美需求、当然还有书法艺术家个人抒情的需求，而新崛起的更注重观赏的"壁上书"，我们看到了艺术取向的成功，也看到了书法越来越注重观赏的必然趋势。此外，也许还有书法审美追求创新、追求多样化的历史要求。可以肯定地说，在今后的书法展示方式与欣赏方式发展进程中，除了传统的"案上书"与新崛起的"壁上书"，也许还会有更丰富多样的展示方式出现，但是有一点是不变的，这就是顺应艺术发展的不断出新、不断创造的要求作为原则的永恒性质。"悬壁书"之相对于"题壁书"，"壁上书"之并驾于"案上书"，其实都包含了这样一个道理。

南宋　马远《踏歌图轴》（绢本）

宿雨清畿甸
朝陽麗帝城
豐年人樂業
隴上踏歌行

在这近百年来的书法展示方式变迁过程中，在这样一个特殊的近现代书法史进程中，我们看到了"壁上书"作为展示现象，也由创意逐渐转为传统，而由"刻壁书""题壁书"到"悬壁书"的历史发展脉络，在近百年又向前伸延出了新的一环——"悬壁书"还只是泛指展示方式，还未涉及展示环境，而新的一环正指向这个"环境"：由一般的"壁"缩小到专门的美术展览厅的"壁"。

一般的"壁"，可以是石碑、山崖，可以是文人书斋、家族厅堂、名人卧室，或是寺院庙宇，粉墙照壁而在近百年以来特别是当代，书法展示却集中在展览厅之"壁"上。这当然不是说石碑或书斋或寺庙中就没有书法存身，但由于现代化社会对艺术活动方式的改造与重组，又由于毛笔书写的退出实用舞台，还由于书法社团组织、报刊媒介、展览比赛等手段的越来越效率化，书法的99%的展示环境，必然集中在一些全国级、省级、市级展览厅中。于是，悠闲的、个人化的、松散的书斋环境，被限时的、紧张的、公共性极强的共存式

北宋　范宽《溪山行旅图》(绢本)

的展览会场所所取代。两者之间的最大差别，即在于，第一，书斋的观赏是悠闲而不限时的，又可以是不专注于作品而与人物作综合关照的，而展览厅的观赏则是限时的，专注于作品而与作者人物不产生直接关系。第二，书斋的观赏通常是单幅的，或即使有两三件同时悬挂但会有明显的协调性与搭配衬映关系的，而展览厅里的观赏则必定是同时面对几十幅上百件作品，作品与作品互相之间事先并没有一个协调的考虑，因此某作品相对于其他作品而言，是明确的选择、竞争关系。竞秀争胜，是展览厅艺术的一个本质内容。

　　同样是手书墨迹而不是石刻或拓片，同样是悬诸壁上而不是置诸案头，但请看，文人书斋与艺术展览之间，仍然有着如此的差别，这，即是展示方式——展示环境研究的意义所在。可以想象，取一件明人或清人的草书或篆书，同是这件作品，悬挂在书斋中是尽显学问风雅或才情天机，是作为主人高格调的标志与象征，但如果悬挂在展厅，则是要与其他作品较能争胜，比比看谁最醒目最精到，最突出最优秀，而原有的作者的标志象征还有学问修养的内容，倒是次而又次的事了。

　　亦即是说，挂在书斋里的"壁上书"即立轴对联条幅之类，虽然是远而观之，似乎与"法书深刻"的碑版原石，或是它的复制品拓片在材料上、形式上拉开了距离，但它却更接近于作为"案上书"的手卷、册页、扇箑的把玩、品味性格。而后者正是书斋文化的最典型标志——同是存身于书斋，虽然有"壁上书"与"案上书"的区别，但既处于同一个展示环境，其间还是在内质上有相当的切合。由是，书斋里的"壁上书"其实还只是书斋里的"案上书"的翻版，形虽异而质却同，只有把"壁上书"从书斋中引向展览厅，才是形质皆异，才寻找到了真正的"壁上书"的含义与定位。

　　再进而论之，则展厅悬挂作品已非传统意义上的"题壁书"与"悬壁书"，它的

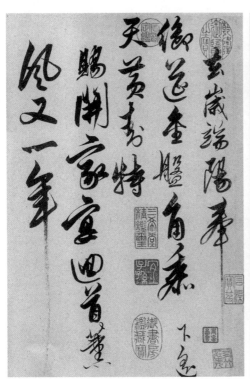

明　解缙《自书诗》　　　　　　　　明　宋克《书谱》（局部）

非单体性，以及它在展示环境变化后所引申出来的许多新的含义，使它区别于传统意义上的挂轴对联中堂之类。其间的关系，是先着力于展示方式，即由"刻壁书"到"题壁书"再到"悬壁书"，其后，则又引出展示环境的问题，即由书斋的条幅对联到展览厅的创作。这，就是我们的第一个结论。

二、欣赏方式的差异

展示的目的是欣赏——自己欣赏或供别人欣赏。故而研究书法展示方式的变迁，必然会牵涉到一个书法展品如何欣赏以及欣赏分成几种类型的问题。本来，欣赏的方式因人而异，而欣赏的性质，就是欣赏本身，一落实到书法，则是以眼观之、以心赏之。所谓的以眼观之，是指书法首先是被人观看的。它的一切魅力，都有赖于这直观与可视。这句话的反面含义是，只要用眼睛看不到的，任你是天大的深刻与丰富，也一概无济于事。在过去书法传统多强调学问修养而忽略书法自身的形式语言的习惯认识映照下，这样的强调绝不是一句虚泛的空话。我们平时反复在强调并且时时被误解或曲解的书法是"视觉艺术"，书法创作要"形式至上"的观点，其实揭示出的就是这个简单道理。至于以心赏之，则是说书法欣赏还不仅仅是一般的视觉感官愉悦如好看、漂亮之类，还应该有更多的个人的（趣味与情感）、历史的（古典与传统）、时代的（社会与生活）等等复合因素的加入。以目视之的观赏，只是书法欣赏中的第一层面或曰"表层"，而综合为个人的、历史的、时代的因素，再出以形式的表层现象，这才是一件伟大作品的成功欣赏所必须具备的厚实内容。这以眼观之与以心赏之，作为表里互补的一个完整循环，是缺一不可的。

欣赏方式的成立与分类，完全取决于展示方式的分类要求。按照"存在决定意识"的原则，应该是先有"在"然后才有"思"。是则必然是先有"展示方式"（包括展示环境）这个物质存在的"在"，才会有人的欣赏方式这个相对抽象的"思"。

如上所述，古代书法史的历程中，展示方式有"壁上书"与"案上书"的区别，当然还有从"刻壁书""题壁书"到"悬壁书"的区别。相比之下，刻、题、悬是一个材料应用的差别，对欣赏本身并无太大影响。看石刻拓片与看墨迹立轴可能感受会大不相同，但它是种更细的审美分类学意义上的不同，而就欣赏行为、欣赏模式这个根本而论，其差别并不很大。但展示环境中的书斋文化类型与展厅文化类型的差别，对于欣赏而言却是一个重要得多的区别，它甚至导致了书法欣赏类型的分化。

处在石刻或"刻壁书"环境之下的书法欣赏，其审美含量相对极少。并且其审美

活动，是被混合在对历史追溯、对古人风范的向往或对文字的解读等一系列文化活动中一起实施的。无论我们看一方《礼器碑》的原石、还是看一大张《礼器碑》的拓片，大致也不出乎此。而进一步的"题壁书"，置于瓦舍酒肆、寺庙禅院，观者未必是专门为了欣赏书法艺术而去观看，只是随意浏览，兴之所至，风雅一番而已，目的性并不太强，当然也不适宜作为典范来分析。那么，在真正的"壁上书"——与"案上书"相对的"壁上书"中，"悬壁书"是最有价值作为范例来研究的。而"悬壁书"中根据书斋文化类型与展厅文化类型的区别，形成不同的"书斋欣赏"与"展厅欣赏"的欣赏类型，更是非常值得我们来加以细细探讨。

书斋文化类型中的"壁上书"如对联、立轴的欣赏方式应该是怎样的？与书斋中的"案上书"即册页、扇箑、手卷的欣赏相近，它应该是一种细嚼慢咽、悠悠品味、渐入佳境式的欣赏。"渐入佳境"需要充足的时间，急匆匆的浮光掠影，是不可能做到"渐入"的。书斋不是公众场所，因此它不会有时间上的限制。焚一炉好香，沏一壶佳茗，面对主人的风雅与书斋应有的风雅，诸如书籍、画案、文房用具的摆设……两三挚友"偷得浮生半日闲"，互相交谈一些文人雅事或艺林逸闻，这样的氛围之下，哪里还有什么"相促迫"的俗务缠身之感？而在这悠闲的氛围中细细品味、渐入佳境，又岂是一般俗客所能为？在这样的情况下，还会有多少观赏者是抱着一比高低或争胜逞能的心态来信口雌黄随意褒贬？更以书斋"悬壁书"通常是墙上偶有一二，最多也就是一匾一联或中堂立轴二三。在欣赏者看来，数量既少，则更利于细细咀嚼品味，视野既专一，自然也无从较能比试。其心态既平和，自然更易于渐入佳境了。

而展厅文化类型中的"壁上书"的欣赏方式，则截然不同。虽然也是对联中堂立轴条幅，但则它的场地是被先期预定了的。既有"预定"，则大凡去展览厅的观众，路途耗费时间与精力，目的性都很强，不会是散散漫漫、无可无不可，而是专为欣赏书法作品去的。这种很强的目的性，表明欣赏心态是专注、认真而不闲适的。并且，一个展览厅里的专题书法展览，只要是稍成规模，也要在 100 至 500 件作品，这样庞大的数量，促使欣赏者也不可能以悠闲的心态对待之。在研究"展览厅书法文化"时，我曾经做过一个绝对的计算，以一个观众赴美术馆看书法展览（比如高质量的省展和全国展）为例，以一个上午（或下午）四小时计算。去除路上交通所费的一小时，实际在展厅里的时间应得三小时即 180 分钟。而以一次展览 500 件作品计，则观众平均在每件作品上所花的观赏时间，是 3.6 秒。如果是近来全国展的动辄 1000 件作品计，则每件作品的平均所得观赏时间，是 1.8 秒。试想想，即使一个欣赏者素养极高，但当他路途劳顿赶到展览馆，他必须站立三个小时不休息。即使如此，他还必

须以每件作品 1.8 秒的观赏速度浏览过，走马观花，可能还要顾忌到人群嘈杂、或站立久了腰酸腿痛、或看得多了眼睛疲惫……欲其"渐入佳境"，岂可得乎？

展览厅里琳琅满目，争奇斗艳，作品多了，自然就有了个优劣的问题。作为一个观众也有个人口味嗜好的倾向，于是较高下、比优劣，便成了展览厅观赏时必然的逻辑选择：观众不可能平均地分配这 1000 件展品的每一个 1.8 秒。看到吸引自己的可心之作会多驻足一些时间，十分钟八分钟皆有，而平庸之作则一秒也不愿给予，那么，这有十分钟魅力的作品即必然胜过一秒钟的作品。谁有能力通过作品魅力诱留住观众的脚步与目光，谁就是展厅里的成功者。那么，相对于其他作品，这就是一种竞争关系——你成功即意味着我失败，我要成功即必须要胜过你、超出你。观众如此，从事创作的书法家更是如此——处心积虑、不择手段地希望自己的作品在展览厅里"出彩"，是每一个书法家的正常心愿。没有一个书法家希望自己的作品灰头土脸不上台盘，否则他就不用来创作、投稿、参展、争奖了。展出作品是如此的竞争关系，评奖及定奖等级，就更是十分明确的竞争关系了。

观众希望在一个展厅 500 件或 1000 件作品中能找到几件自己认为满意的、留下印象的作品，于是就要比较、鉴赏、筛选、排除。在这个过程中，又有多少悠然自得的闲适与散淡？当他在以每件 1.8 秒的观看速度向前推移时，他何尝有半点风雅自如？这即是说，在展览厅文化类型的特征探讨中，我们看到的更多的，是它吻合于现代社会快节奏、高效率、迅速判断的特点，而不是古典社会悠闲舒适风雅的农耕文化的特点——除非我们书法退出厅、消灭展览行为，不然，我们就只能承认它的现实作用与影响。

于是，可以从书斋文化与展厅文化中归纳出两种不同的欣赏类型：第一种，是书斋文化的展示方式，造就了"品味型"的欣赏方式。它是优雅的把玩，而不是争勇斗狠的较劲。第二种，是展厅文化的展示方式，造就了"直观型"的欣赏方式。它是认真仔细地观察与比较，而不是无可无不可的散漫。书斋型的欣赏方式，是一种品味式的"心"赏，它讲究悠然的细嚼慢咽，讲究观赏作品时的耐心——有耐心才会有渐入佳境式的美。而耐心、"渐入"的形态，显然是需要时间长度来保证的。而展厅型的欣赏方式，是一种直感式的"观"赏，它讲究快速进入，讲究观赏时的瞬间感觉，讲究作品形式的视觉冲击力、讲究作品的视觉魅力。这"耐心"所拥有的欣赏时间长度，和"瞬间"所拥有的欣赏速度，这品味的悠长之与视觉冲击力的爆发性还有一接成形之间的差别，其实会极大地左右影响观赏者的欣赏心理，并进而影响创作者的创作心理，再由创作心理物化为作品形式。比如，"形式至上"口号的出现，正是基于这新的展厅文化形态而生发的。书斋型的欣赏，又是一种复合型的欣赏。书斋一般

都具有个私人空间特征，因此它必然呈现出内向的、内省的特点。书斋作为一个"准"生活起居的空间，不仅仅是用来展示书法作品，还综合安置有各种器具、文房以及斋主的个人用品，因此，在书斋中陈列的书法作品，绝不仅仅是一个单件作品，而是以书衬人，以人领书。书法作品风格与人物风貌，是互为作用，这也正是书斋具有融会、融合、融聚功能的原因所在。书法作品与人物（文人士大夫）互相间的投射，会极大地影响观众对书法欣赏的理解与选择——从某种意义上说，书斋中悬挂的立轴对联，其实并非是真正立场上的艺术展品，而只是一种"准展品"。它有展示的一般功能，但却不具备展品的单纯而最本质的特征。古人论书常用"论书及人""以人论书"的习惯与理念，过去我们常常对它持批评态度并且认定这是古人逻辑思维不发达的证据。其实，讨论并认清古代书法是书斋文化、书法在书斋中是人物的一个"必须表征"这一历史事实，则会更深刻地认识到"论书及人""以人论书"的传统做法在当时的合理性。相对而言，书法在此中并不完全是独立的，展示它在更大程度上是为了展示文人。而展厅型的欣赏，却是一种力求平面的追寻艺术纯度的欣赏。展厅是一个公共空间，人人得而利用之，它必然拥有外射的、外向的特点。展厅又是一个单纯的展示空间，其间并无其他功能的掺和与杂糅。在一个书法展览的规定下，它就是用来展示书法作品，除此之外，并无其他目的。那么，当展厅作为书法作品展示的专用（还有唯一）场所之时，我们还应该看到它是把"作品"这个物质与"书法家"这个人物分开的另一层作用——在展厅中展出的作品都是相对独立、孤立、单向的存在，并不附带着对人物的展示。一个展厅500件作品，并不附带着对500位书法家的人生或人格、人品的展示。至少，在一件悬诸展壁的作品中，我们看不到作者人格一定高尚、性格一定高洁、为人一定高……即使作品本身笔精墨妙也罢。这种以展厅的集中展示、客观上割断阻截了对作者的伸延认识的做法，正是书法创作中"作品独立"的一个鲜明标志它告诉我们：作品的成败是出于审美判断，它不依附、也不混淆于对人品的伦理道德判断。这种"独立"，正是得益受惠于展厅文化这新一形态之助。

除了上述两点之外，我们还发现了作为"展厅文化"而引申出的"展品"的概念。"展品"的概念意味着什么？

在一个书斋文化中存身的书法，即使被悬挂而具有展示的功能，但它在本质上是为人（如书斋主人）服务的。它或为书家的抒发情感服务，或为文士的风雅气度服务，既是为人服务，则外在于作品的人物的需求是第一位的。而它在许多情况下未必即是作品本身的需求，当然也未必是展示，表现本身的要求。这当然

使它变得较为自然、随机、没有做作，但同时也使它丧失或损失丰富的表现能力。但展厅所要求的书法"展品"理念，却是以作品自身的要求为要求，而不再是为外在的人服务。"展品"的重点即在于"展"——要"展好"，于是就有了对书法作品的刻意经营的表现与展现，因为作者本人不会站在展厅里，作者的一切理念，包括审美理念与人生理念，都必须通过有形的"作品形式"来展示，而这就逼着书法家不断丰富、不断变幻自己的表现手段（或曰"展示手段"）。亦即是说，只要书法从专供消遣的"消费品"转向艺术表现的"展示品"，则这个"展"字便决定了书法创作不可能不刻意求工。因为如果不刻意求工，就肯定"展"不好甚至也就没有必要去"展"了。一个"展"字，决定了书法创作必然是一种有目的的、有意为之的行为方式。

特别是当书法展览厅里还不是以简单的个体存在，而是以一个庞大的群体存在之时，则多件作品之间的互相竞争与比较，会更明确地迫使书法家们为了最佳的效果而煞费苦心，呕心沥血地塑造自己作品的形式与视觉美感。在文人书斋里，没有作品之间互相竞美和凸现自己的渴望与要求，有的只是对高雅、秀雅、风雅的整体氛围塑造的要求，书法是不是"展"并不重要，书作是不是"展品"就更不重要。但是在现在，在展厅里，作品之间的互相竞美关系和尽量凸现自己作品的魅力，是每个书法家自然而然的选择。而作品"展示"、作品作为"展品"的概念也早已先期地被理所当然地认可，于是，"形式至上"、刻意求工、呕心沥血、不择手段地为塑造自己作品而努力，既是展现自身的需要，也是在对比与比较中竞争取胜的必备条件。试想想，只要不掩耳盗铃、缘木求鱼，谁会凭空放弃这样的努力、放弃这样的要求与必备条件呢？

有多少书法家在认识上还未觉悟到这一点，但已经在实践上反复应用之？

有多少书法家在理论上坚决反对这一点但却在具体实践中自觉地或不自觉地热衷此？

又有多少书法家有胆略有勇气公开自己的赞同观点并身体力行之？

只要书法在当代已经成为在展厅里存身的视觉艺术创作，那么这就是它的宿命与轮回：它又怎么摆脱得了这种轮回？它又怎么否定得了作为"展品"的事实规定并对它进行抗拒？

从书斋文化中的为自己抒情，到展厅文化中的引起他人审美探究兴趣，其实正揭示了这样一个过去并不为人注意的事实：这就是书斋文化是为自己（作者）的、内向的；而展厅文化是为他人（观众）的、外向的。它正对应于书斋作为个人秘密空间和展厅作为公共空间的不同物质条件。那么，当我们的书法家开始不满足于孤芳自赏，开始

把自己的作品推向社会并渴求获得社会大众承认之时，当我们为参展、入选、获奖，在各级比赛、展览活动中奔走并烦恼时，我们其实早已经作出了符合时代要求的主动选择了，不是吗？

<div align="center">三</div>

回过头来审视近代以来书法家们对"壁上书"、对"展厅文化"所持的态度与认识深度，我们不得不表示出深深的遗憾与惋惜。

不能说这百年之间的书法家是无所作为的。在追随绘画之后，书法也在近代完成了由书斋到展厅的转换——从上古时代的"刻壁书"（拓壁书），到唐代大盛的"题壁书"，再到明代崛起的"悬壁书"，又由宋明以降的书斋之"壁"，通过近代与西方交流所引出的"展览会"形式为契机，从而形成展厅之"壁"的"悬壁书"并形成当代书法创作展示的主导形态，其间的艰难转换的复杂过程有目共睹。并且其间的每一次转换，都面临着痛苦与困惑，对既有思想认识与传统观念的反省与改造。如何符合时代的"应有"与习惯传统的"已有"之间的矛盾与冲突，曾经在每一个转换过程的细节中困扰过我们，有时甚至让我们彷徨犹豫、不知所措。

比如，最早使书法冲出书斋，走向展厅这个现代展示环境的，应该是吴昌硕和沈尹默。吴昌硕于 1914 年在上海举办过第一次书画作品展览——虽然还只是书画联展而不是纯粹的书法展览，但对于习惯于书斋氛围之中的传统书法而言，已经是大为离经叛道的创新之举[(1)]。而沈尹默于 1933 年在上海举办个人书法展览，共展出作品 100 件，又可说是第一次专门以书法（而不掺绘画或篆刻）办展的一大创举[(2)]。这 100 件作品中，正、草、篆、隶四体皆备，这当然不是说沈尹默当时已是四体皆长。事实上，直到晚年，我们也看到他只是擅行草、工楷书，于篆隶却并非高手。但他之所以要出以四体，我以为最根本的原因，还是在于这个令人头痛的"展厅"一百件展品如果都是行草书，那该是何等的单调乏味、缺乏效果？那么，在没有其他办法之时，在书体

（1）吴昌硕于 1914 年，在日本旅沪友人白石六三郎（鹿叟）的策划下，于上海六三园剪淞楼举办了第一次"吴昌硕书画篆刻展览"，这是公开打出展览口号的最早一次展览活动。详见《近现代书法史》所载《吴昌硕年谱简编》，第 194 页，又参见林树中编著《吴昌硕年谱》。

（2）沈尹默于 1933 年在上海举办了第一次专以书法作品为主的"沈尹默书法展览"，展出作品一百余件。时年 51 岁。详见《近现代书法史》所载《沈尹默年谱简编》，第 578 页。据史载，在此之前，只有书画联展，尚未有单以书法为展览者。故沈氏此举，在近现代书法史上具有创举价值。

上换换形式，已是一个较有效的权宜之计了。

当然，站在今天的立场上去苛求古人，无论是吴昌硕这位先驱，还是沈尹默这位第一代书法展览的奠基者，他们都还有着自身难以摆脱的局限。吴昌硕是古典型的文人士大夫，沈尹默虽然已经在思想意识上步入了近现代，但在书法上却还是持相当稳健、有时甚至不无保守的态度。他们把书法引进了现代意义上的展览厅，这已是惊天动地的丰功伟业了。但他们并未更进一步地使书法创作方式，也更适应于这新的前所未有的"展厅"环境。吴昌硕也罢、沈尹默也罢，当他们把自己的作品挂在展览厅中时，他们也还是一成不变地如古人的文人士大夫那样，对书法创作只是书写统领之，并且也还是不无潇洒地一挥而就，甚至写完了条幅对联中堂之后，也还是像明清时代的古人那样，把作品往装裱店一送了事，并不在"悬壁书""展厅环境"的新的规定条件之下去在自己的作品中寻找更贴切更适当的表现形式。于是，虽然展示环境已由书斋变成了展厅，但展示形式却还是"老方一帖"：是用书斋式的立轴对联条幅去一成不变地应付全新的展览厅。按我们习用的俗语，是"新瓶装旧酒"。"新瓶"是新颖的公共空间——展览厅，"旧酒"则是旧有的行草篆隶与条幅对联。

以既有的传统表现方式来简单地对应于现代的展厅，是一种保守的士大夫文人心态在作祟。当然，指责当时书法家们是思想懒惰、缺乏思考、没有深入研究对应方法，也许是厚诬前贤。但问题的可悲正在于，从吴昌硕、沈尹默直到今天，历史又过去了百年，今天的书法家们却还是循规蹈矩，似乎并没有希望改变、改进的愿望。君不见当今的国家级、省级、市级书法展览会中悬挂着的大量的"展品"，不是与书斋悬挂的相去无几？大部分作品都像直接从书斋里摘下来又挂到展厅上来，其实并没有"展厅"作品的真正含义所在。那么，对吴昌硕、沈尹默等先贤，我们可以从转型期、过渡期的角度对之作出理解，而不宜苛求他们把书法引进展厅必须"一步到位"。但对于他们之后的当代书家，在书法引入展厅已成众所周知之事实并为人人所习惯、所遵循之后，却还是那么不思进取不思变革、不思去适应新的展示环境的懒惰与迟钝，却不能原谅了。道理很简单，吴昌硕们开辟了一条千古未有的道路，他们完成了他们这一代人的历史使命，而我们并无开辟之功只是从前人手中继承下展厅文化这个遗产，但却不思有为，不去完成我们这一代应该承担的历史责任，试想想：我们又能如何无愧于后人的殷殷期望呢？

书法在近现代就这样浑浑噩噩地过了几十年。除了吴昌硕、沈尹默这一代先驱之外，在更新、发展新的展示方式方面，后继者并拿不出足够的新业绩以告慰先人。但在这同时，书法展览在 20 世纪五六十年代，特别是 20 世纪 80 年代以后迅猛发展，

几成燎原之火；作为环境条件的配合，几乎可以说是处于最理想的状态，但却引发不出我们对这一新环境所作出的新对策、新调整，真是可惜之至！

拿不出好对策，关键在于我们这一代人习惯于"知其然，而不知其所以然"，缺乏研究，缺乏学习，缺乏思考。比如，我们只知拼命写作品参展争奖，却从不去想想这参展的展厅形式的由来与根源。我们只知写出作品赋予装裱师裱好悬挂壁上，却没有想想这悬挂壁上，是因为先有了个"案上书"、为了更便于观赏才又有了个"壁上书"，更不会想到即使在"壁上书"中，也还有"刻壁书"（碑版摩崖）、"题壁书"和"悬壁书"（宋明以后）的区别，还不会去想到即使在"悬壁书"这形式中，也还有"书斋型"与"展厅型"这两种不同类型，而它还关乎书法艺术在近现代史中的发展历程，甚至它本身就应该是近现代书法史、当代书法史的主干内容之一。

那么，在今天，当我们通过几十次全国性的书法展览所积累起来的经验与思考，开始有意识地去关注这一课题，去思考、调整自己的既有立场，并以知识创新、科学创新的历史精神与时代精神，试图寻找出我们这个时代所应该努力的目标之时，我们除了反省过去的疏失与迟钝，还应该把目标放得更远。其中首要的，则是为当代"展厅文化"的展示方式与欣赏方式作出完满、周到的解释与定位，特别是站在历史高度、以历史视角作出的"定位"，更是目前提高思想认识、提升观念水平所必需的。

"展厅文化"中的当代书法创作，在书法史上究竟应该如何进行具体定位？我们仅以如下一份"定位一览表"，作为本文的结语：

案上书			壁上书
实用	龟甲简册缣帛纸笺	早期：刻壁书	秦石刻书 汉碑、摩崖书 北朝造像记 唐碑刻 宋以后碑刻
		中期：题壁书	唐代寺庙禅院、瓦舍酒肆之题壁书
书斋	尺牍手札长卷扇笺	晚期：悬壁书	明清：中堂、条幅、对联、匾额立轴等纸帛、悬壁书
		近代：书斋之壁	近现代：明清以来直至民国的"书斋文化"传统影响下的展示环境
		当代：展厅之壁	当代书法新的"展厅文化"规定下的展示环境

这最后一栏的"当代：展厅之壁"部分，即我们对当代书法创作中"展厅文化"现象所作的历史研究的基础定位与基本结论。

如此看来，谁说当代书法创作中的"展厅文化"不是书法史发展中的重要一环？谁说它代表不了这个时代对书法创作、展示、欣赏的发展要求？谁说它不是我们整个一代人所应面对、并勇于承担的艺术责任与使命？如此看来，它还有什么理由不被我们接受并加以深入研究？

面对像"展厅文化"这样一个时代新课题，硬要懒惰地在历史现成模式中找到现成结论，是既不可能也无必要。与其顽固地拒绝它，或心怀偏狭地去斥责它，或采取鸵鸟政策对它视而不见、置之不理，倒不如以创新求实、探索真理的新思维去平心静气地研究与分析，去直面它的存在。我以为，当代书法界、书论界应该拥有这样的胆魄、见识与勇气。但坦率地说，并不是人人都具备这样的条件与素质的。这使我们对"展厅文化"的研究，有了为当代书法批评思维启蒙的更深远的意义。我以为，这才是本文真正的价值所在之处。

展览视角而不是创作视角

——关于当代书法"展览意识"的崛起

一直在思考书法创作与展览之间的关系。有如在过去，我曾经特别提出，"风格"与"形式"在许多艺术创作理论中是不分彼此的、被混为一谈的。个人风格必然是建立在可视形式之上，因此谈"形式"必然会涉及"风格"。从理论上说，也的确是没有空洞的形式而只有同时承载风格（个性）特征的形式。但事实上，在书法创作中，"风格"是紧紧粘在书法家个人性格之上的，而"形式"却是可以被多个书法家通用、甚至有时是与书法家某一个人风格不必发生关联的。在学术上严格区分何为"风格"何为"形式"，对理论研究的向纵深发展是极有必要的。

书法"创作"与"展览"，也同样是一对极易混淆的概念，它也被我们长期混为一谈——展览要作品，于是要书法家创作。书法家写完作品，裱起来往墙上一挂，就是展览了。故而"书法展览"与"书法创作"，老辈以来就似乎天生是一体的、不分彼此的。没有没作品的展览，也没有不要展示的创作作品。

但从较细密的学术角度看，"创作"是一种个人的行为过程，而"展览"却是一个公共的固态结果。讨论"创作"，我们会特别关注作为艺术主体的书法家的个人才情、素质、艺术感觉，但讨论"展览"，我们更会注意到观众的感受，效果的控制，作品的丰富性与层出不穷的艺术魅力。讨论"创作"，艺术家可以以自我为中心，天马行空我行我素一意孤行，讨论"展览"，却必须以观众的评论与判断为准而不能有任何

逞才使气自说自话，或许完全会存在一种矛盾的情况：艺术家自认为创作过程一气呵成精妙无比，而展厅里的观众却认为粗糙平庸一无足取。那么在书家与观众中作何选择？以谁为准？如果是"创作研究"，当以书家主体为准。如果是"展览研究"，则当以观众客体为准。接受方的意见在此中至高无上。于是，我们想起了接受美学的一个重要原则：没有接受者的美（艺术）就不是美（艺术）。以此类推，没有接受者的书法创作当然就不是书法创作。

但这对书法展览，尤其是个人书法展览的策划主办，几乎是一个无法逾越的挑战。如众所周知，书法创作的行为模式，自古以来即定位于写字，写毛笔字，写汉字。与绘画雕塑相比，它因为没有生动具体的形象、缤纷丰富的色彩、曲折多变的情节，以及有深刻内涵的主题……书法在先天上看就是单调的——只有汉字，只有黑白，只有线条，使得它在被观赏时缺少一种"通用"的话题形态。如果是一个群体展如社团展、公募展、协会展等，由于作品出自不同书家之手，虽然无法与画展雕塑展相提并论，但终究会体现出一些不同书家主体之间的差异性与丰富性来。而如果是某一书家的个人展，却基本上无法祛除千篇一律、千幅一面的弊端。观众进入一个展厅，不用走完全部展壁，只看几件即可了解大概。有如我们在看一册书法家的个人作品集，几乎是翻几页即可了解其后的大概而无须页页翻完全部——对一个书法家而言，一旦成熟后书写习惯养成，其方式是统一的，不可能朝令夕改的，也不可能一天变个花样的。于是，在不同的条幅，对联、中堂、横批、册页书法作品中，重复着同种书写方式与习惯还美其名曰"个人风格"，以这样的所谓创作来"以不变应万变""包治百病"，艺术创作行为之懒惰怠忽，莫此为甚。

但由于在过去，我们多是从"创作"这一方出发看问题，以为只要书法家尽情发挥了，书法创作就没问题，书法展览也必然没问题，却全然忘记这里面有主体与客体的差异，有发出与接受的差异，有一个接受视野、接受屏幕、接受期待的问题。于是见怪不怪，还以为这样的千篇一律是正常的，是书法不得不如此而无法避免的，从而在一开始就先预设了一个理论上的肤浅假设，为一代人或几代人的懒惰找到了借口。

如果说赵之谦、吴昌硕这一代，书法尚未在真正意义上进入展览厅，于右任、沈尹默这代，书法虽然有进入展览厅但却还不普遍的话，那么在今天书法早已成为"展览厅艺术"，甚至几乎所有的书法家都以举办个人书法展来彰显自身的艺术存在之时，如果我们在这方面还持着一种毫无来由的颟顸与昏昧还自以为是，那是太贻笑大方了。

根本原因即在于缺乏对"展览"的单独研究——总是把"展览研究"混淆于"创作研究"，缺少对展览的、接受方的、客体的系统研究。其实，它应该是独立的，而

于右任《行书诗轴》　　　　　　　　　　清　赵之谦《八言楷书联》

不是依附于创作的。

观众的标准高于书法家创作的标准

站在"展览"的立场上看，创作的主体即艺术家"书法家"，与创作的结果"作品"，都不是展览的必然目标，而只是展览所必需的素材或"原材料"。书法家一旦在创作行为结束、作品完成后，即已完成了其角色使命而不可能再冲到前台当主角——事实

上，我们也无法想象在一个书法展览厅里，一个书法家老站在自己作品面前喋喋不休、滔滔不绝地讲创作构思，而不让观众从自己的独特角度去观赏与把握作品。并且，即使书法家自以为是创作了惊世杰作，但只要作品一被悬挂在展厅，观众就有权去按自己的理解而不是书法家事先给出的答案来解读书法作品。即使作为创作者的书法家如何强制观众顺着他的思路来看，观众也决不会轻易认可或顺从。从这个意义上说，只关注创作过程中书法家自己的感受，却不考虑展览厅的效果与观众的感受，其实是对观众最大的不尊重，也是最缺乏现代意识的陈腐落后的想法。

于是，就有了从展览角度而不是书法家创作主体角度出发的思考。从展览的角度，即从观众的角度、从接受方的角度出发去想问题。而这必然意味着以观众为上，凡是观众的要求就是书法家创作时的最大目标。凡是观众不喜欢的，就是书法家创作时必须避免的。凡是观众期待的，比如要丰富不单调、要经典不粗糙、要自然不做作、要有思想力而不沦为工匠技术、要有文化内涵而不能肤浅低俗、要有精心制作的态度而不能敷衍了事……都是书法家必须尊重的意见。如果这些意见与书法家的个人习惯、认识立场、价值取向产生矛盾，那么从"创作"作品角度说，书法家可以我行我素置之不理；但从"展览"的角度说，则书法家应该无条件服从之。不如此，则不足以称为展览之研究也。

正是在这样的认知基础上，我们才会毫不犹豫地认为：千篇一律地书写唐诗宋词，在书法家挥毫写字的"创作"过程中，它本来不是问题。因为书法家从这一行为中获得了满足与快感，实现了技术上的发挥，就像我们每天同样重复吃饭睡觉工作的行为，重复写字行为本来很正常。但在展览的要求中却是个大问题：观众到展厅来是为了欣赏丰富多彩的艺术作品，重复的千篇一律的作品，不可能让他们产生满足感。而这种对书法展览单调乏味的不满，进而衍生会成为对书法作为艺术的怀疑与不满。

分类	创作研究	展览研究
	书法家主体	观众受体
	发出方	接受选择方
	关注个人抒情写意	注重展览效果
	个人发挥是否出色	展览是否具有可看性
	自我表现	受众期望
定性	书家个人"书法"	展览厅公众"书法"

以此逻辑推行，目前的书法，其实应该被区分为两类。第一类是书法家的书法，以抒情写意的挥洒过程为指标；第二类是观众（展览厅）的书法，以展出效果的高下为指标。前者是指向"创作"行为的，后者是指向"展览"效果的。前者代表了书法家主体的表现，后者代表了观众对象的期待。前者是发出方，而后者是接受选择方。前者可以只关注自我表达充分与否，而后者却是要协调各种审美需求。

恐怕没有人会否认在书法创作作品中书法家个人主体的重要性。事实上即使是在"展览厅书法"类型中，完成它的，也仍然是书法家这个主体。但是，强调书法家的个人行为的必要性是一回事，而界定一个书法家的创作是为个人还是为大众的行为目标却是另一回事。如果是为个人，那么完全不必考虑在展厅里观众（公众）的感受与需求而只需我行我素即可，如果是为公众，那就必须压抑掉一部分自己的放纵，而更多地从社会审美与接受方来重新界定自己的行为。并从相对于自己个人的"他方"的角度来思考问题，有时甚至还应该以"他方"的去取为去取。

尽管现在还有许多书法家在"发思古之幽情"，在仿效古代文人士大夫的行为方式，但无论如何，宋元明清的士大夫这个书法家们无比向往的类型，终究已是过去的陈迹而不可能再生了。时移境迁，谁也奈何不得。此外更必须指出的是，在当代书法早已进入"展览厅时代"之时，恐怕没有人会忽视书法展览厅对书法的巨大传播功能以及它必然会带来的反作用。而这样的双刃剑式的正反作用，恰恰又不是别人（古人和洋人）强加给我们的，而是我们自愿选择的。参加书法家协会，投稿参加展览，或举办个人展览，以证明自己的艺术才华，这些都不是别人逼着你做的，而是自己心甘情愿的，甚至是主动追求、不惜时间精力代价去选择的。比如我们完全可以反过来问一下：在过去王羲之、颜真卿、苏东坡无须参加协会社团，但今天哪个书法家不以参加协会或展览获奖为荣？有哪个书法家是以拒绝一切协会、展览并且坚决不办个人书展而以"自娱"定位终身的？既如此，不管有多少书法家在心理上愿不愿意接受，定位于"展览厅公众书法"，岂非是顺理成章的必然结果吗？

这就是本文在原有的书法"创作研究"传统之外，要反复呼吁还应该有书法"展览研究"的第一个目的。它不是个人的心血来潮，它是有着现实针对性与学理思考的支撑的。

"展览研究"——"以展览为中心"的新理念的提出与被确认，会带来一连串的学术课题。关于展览，我在 2001 年曾有过篇《关于当代书法创作"展厅文化"现象的综合研究》[1] 的长篇论文涉及之，此处不再赘述。但由"展厅文化""书法展览的独

（1）《关于当代书法创作"展厅文化"现象的综合研究》，原载《书法研究》，2001 年第四期（总102 期）。本文可以说是对这一课题在八年后的深化。

立研究"而引出的另一个内容，即它会在多大程度上反过来制约书法家的创作行为方式，却是一个我们当代人始终无法回避的话题。全国书法展览中的"时风""流行"的现象几十年不消歇，其实已足可被看作是"展览研究"的重要事实依据——没有展览，何来"流行"？不为展览，又何须"跟风"？这是典型的以展览去反制创作的例子。因为我们目前的全国书法大展基本上的运行模式是不限定主题与表现方式的，因此一个书法家最简单的选择，即跟风。今天流行章草写章草，明天流行二王写二王，后天又注重北碑则写北碑，如此而已。即使有时有些全国展在外形式上有些规定，如以扇面、楹联、册页为限，或还有以自作诗为限，大抵也不出乎此。几年十几年积累下来，就有了一个"流行"的称谓与说法。由于事涉几万投稿者，人人都必须唯"展览"是从，跟着展览的指挥棒转以求自己不被逐出圈外或游离于圈外，故而才会有如此的跟风与流行。跟风者，跟展览之风也；行也，除此当有它哉？

群体性的展览——协会展、社团展……是如此，那么个人展呢？它是否就是不受约束而可以自行其是目空一切？

迄今为止，当然也有目空一切不考虑展览效果（它背后是无视观众的心理）的强势人物。但这样的展览，大致上是不能获得成功的——在一个自说自话、自娱自乐的书法家尽情挥洒后，我们只会看到一连串的重复与单调乏味还有平面化行为特征。书法家只顾自己痛快自由酣畅淋漓，而观众看到在展壁上的却是同样的痛快与同样的淋漓但也是同样重复的书法艺术语汇。看一两张不错，看十张五十张则生厌。再好的笔墨精良，无休止重复也会令人厌倦。这是审美活动的基本规则，既是规律，没有谁可以违反。

以展览为中心，于是必定会逼迫书法家们反过来调整自己。为了让观众不断有新鲜感，有审美探究的愿望，有不断参与其中并可以主动作出选择的空间，书法家必须不断调整自己的创作方式、创作思维与实际的书法形式语汇。不断变化、变革、变法，保持作品的新鲜活力和生机，让观众在展厅中不断有兴趣看下去、兴致盎然地驻足几个小时品赏下去。它不再是书法家我想怎样即怎样，反过来它却是观众想要什么书法家必须调整自己去努力做什么，一切以展览厅中观众的去取为去取。

为了达到这样的最佳展览效果，一个有责任心的书法家，在参与群体性展览时，在创作中必须努力寻找出自己的特色以求在大量的展品中让观众留下特殊印象。而在筹备策划个人展览时，又必须努力研究一个观众到展厅所可能有的观赏心理、观赏行为取向，让观众始终保持一种兴趣盎然的观赏情态。同理，即使是个展，也不能由书法家主体随心所欲自说自话而必须受到严格的受众制约。

亦即是说，我们无妨在一个展览厅时代，逐渐习惯、认同如下一些古典书法从未

有过的新标准：

（一）在书家主体创作与观众客体展览这一对矛盾中，坚决以"观众客体——展览"作为行为方式的基准，从而把过去的书法实践是以书法家为中心，转向今后的以书法观众为中心。书法家和他的创作只有在被观众展览认可的情况下，才算是书法，如果不被认可，则几乎可以不被认为是书法——如前所述，接受美学的一个著名原则即是，不被接受的作品几乎不能算是作品，伸延一下，没有观众的书法几乎就不是书法。

（二）由对书法的接受而引申出的另一个原理则是，书法家的创作将发生本质的变化。书法家决不能以天才与艺术自我标榜而不顾展厅观众的去取。书法家必须"看观众的眼色"行事，必须认真严肃地去研究观众审美的时代特征、社会特征与阶层特征，并以此作为自己进行创作时的主要依据与出发点。一个任性的、自我膨胀的、无视观众需求而只会自诩天才的书法家，是注定要被淘汰的书法家。这样的书法家绝无生存的可能。

（三）与过去书法是从写字、写毛笔字出发因而无须考虑每一件作品形式与风格的独特性不同，在书法进入展厅的当下与今后，即使书法家反复强调标榜个性、风格，但观众肯定不愿接受单调与乏味的千篇一律、千作一面。因此个人风格的有无，会迅速让位于展览作品在形式上、技巧上、风格上的多样化与丰富性。今后衡量一个书法家成就高低的，将不是个性、个人风格如何如何，而是其开拓创造的能力以及在形式技巧方面的变化多端能力。说得明确一些，在进入展厅时代与协会群团时代的书法，对书法家的成就高下的评判，已经不是赵之谦、吴昌硕、沈曾植、于右任、沈尹默时代的标准，甚至也不再是我们上一辈的沙孟海、林散之、陆维钊时代的标准了。其理由很简单，他们时代还没有协会，没有全方位大规模的展览，没有专业的书法科班教育：有些，他们只是涉及一个初始阶段；有些，则他们是努力创造者但却不是全面介入与享用者；有些，则他们还未能赶上。当然，即使如此，一个展览时代的书法家，只要越有丰富的变化、开拓、创造，则其个性也必然更深层次地隐含其中。只不过不是那种懒惰因循，千篇一律的所谓个性，而是在丰富变化的形式技巧风格表象下的深度个性。真要是到了变化无穷的阶段，其实没有一个大师巨匠能隐藏、掩饰住自己那无所不在的、从骨子里透出来的个性。古今中外，概莫能是。

服务观众：现代书法创作的"非古典化"形态

我们从一个展览的立场（而不是创作的立场）对当代书法进行了重新地审视，并据此抽绎出一连串有价值的思想命题。在推行的过程中，没有人会觉得它可能是反古

典的，离经叛道的。但是一旦把这种推行从过程落实、结束为几个相对稳定的定义与原则之后，会发现它竟具有非常明确的超前性与先导性——当然也会有在感情上稍有扞格难入、一下子难以接受的可能性。一种新视角、一种新想法的出现，短暂时间段里不被接受的情况是很正常的，"展览的视角"而不是"创作的视角"，会在瞬间影响我们的接受心态。

比如，从"展览的视角"来看书法，我们忽然发现了一种新的逻辑形态，它在现在的书法认知水平下，几乎是很少会有接受者。但从学理上说，它又是足可以成立而未有纰漏的。这种逻辑关系，呈现出如下一种有趣的形态：

（一）因。展览、观众、接受方是最终的结果，是判断与裁定的主体。

（二）果。展览所需要的作品、无论是完成的单体作品或个展的百件作品，其实相对于展览而言，都是一种"材料""素材"。作品本身并不具有意义，只有作品在展厅中被有序地展示出来，才具有意义，而只有在展示后被观众接受，才具有充分的意义。那么反过来，只要未被观众接受，就不具有充分的意义，而只要未被展示，作品本身即使如何精美，也不具有意义。但试想想，书法家创作了书法作品，却因为未被展示、未被观众接受而"没有意义"，这在传统立场上看是多么荒谬的见解啊！但它在今天的逻辑上说，却又是合理的、能成立的、可以被设定为依据与目标的。

作品不是主体，作品对于展览而言，只是素材，是展览的"材料"构成！

（三）更进一步的推理。由于作品是素材、是材料，再往前推，则书法家的创作过程中的笔墨挥洒与神采意蕴，说到底不过就是一种行为的展开。它本身不具有指标的意义——比如古人谈书法，多关注于"法"，当然古代并没有展览，但从当今展览的视点来看：则"法"不过是创作过程中的一个环节、一个要素而已。它即使被放在"创作行为"中看，也不过是一个环节而不是包括全部行为，更不可能成为定性的、能左右成败的作品全部甚至是关系到观众接受的书法展览视角的全部。

为书法创作作这样一个惊世骇俗的定性，是非常有必要的。虽然会引来许多不理解甚至误解，但我以为，其实它倒正蕴含着一个思想改革、更新的契机。换一种新视角，用一种新思维，来重新审视展览平台上的书法创作，其实倒是在对它进行学术清理，并赋予书法创作一种新的时代含义——书法的创作，原来不是为书法家这个主体服务的，相反应该是为观众这个客体服务的，是为展览厅这个公共空间服务的。这样一来，所谓的抒情写意，所谓的神采韵致，今人在引用各种古典书论中神乎其神的创作之论，忽然间就显出捉襟见肘的窘相来——因为这些言说，绝大部分是以自我为中心的自说自话，而不太关照到接受者与观众的理解与需求。许多古代书论，都是书法家的个人

感受、体会、悟得，却很少看到对观众反馈、接受、认同的叙述。但是在现在，在当下，在一个展览视角的新规定下，书法家的叙述自己创作，再也不能只津津于自己的创作经验介绍与创作悟得并视为最终结果，而必须把这些经验与悟得只作为一个过程与环节，更多地去关注展览厅观众的评价与定位等更关键的内容与结论。一旦如此，则完全有可能出现书法家自己在创作过程中神酣气畅或自认为灵光突现，但观众都认为不过尔尔或平庸俗气的尴尬情况。而在其中产生矛盾时，我们必然以展览的视角，多取观众接受方的总体意见而不过分关心书法家在创作时说了些什么。

在书法家的创作行为与解说，与书法展览中观众的评价两者之间，坚决取观众立场而只参酌书法创作过程的行为解说，不以后者作为主要依据。

（四）最后的关键定位。书法家应该是什么样的角色定位？是创作主体，这当然没有错，但创作主体的身份，一定就要扮演书法展览中唯我独尊的角色吗？未必。创作主体只是一种角色身份的规定，却未必一定是整个事实结果中的主导因素。与过去不同，在展览视角下的书法家，尽管还是创作主体的身份，但其承担的角色，却由原来的主导者、发出者，转换成为今后的提供服务者——为展厅的广大观众提供艺术审美的"服务"。如果是定位于"服务"，那书法家不应该再有唯我独尊、傲视芸芸众生的"圣贤心态"，而应该持一种诚恳地征求书法观众意见以寻求理解与认同的态度，以己度彼，以对方的去取（当然主要应表现为群体而不是个体）为去取。在尊重对方（观众接受）为前提的基点上，不断调整自己以适应对方。如果两者之间有冲突，应该首先调整自身而不是颐指气使地指责对方。其实，这样的"服务心态"在当代书法中早已露出端倪，比如一般书法家向全国书展投稿，遭遇评委淘汰之后反复揣摩，最终走向"流行""跟风"，说到底就是投稿的书法家对展事评审的"服务"，绝不敢唯我独尊，而不得不低眉顺目地去迎合。这当然是因为流行而暴露出来的一种无奈的退让，而走向展览厅直接面对观众的选择，未必会是一种无奈而可以有一种主动应对的姿态，但究其实质，其实还是一种主体对客体的"服务"——客体对象是有生杀予夺之权的全国展评委，还是用脚选择来或不来的展览观众，都会对书法家的心态带来冲击。前者有压力而后者更宽松，但在本质上说书法家必须顾忌客观外界的反馈而不能自行其是、自说自话，则表明今天在一个展览的视角下，书法家根本无法以种古典的态度来对待自己，这种"角色位移"，或许正可以被视作书法艺术现代转型的最主要标志。

在一个展览的构架中，书法家不是主人，书法作品也不是主人，只有展览厅里的观众的意见评价反映，才是主导性内容。如果中国书法中还有"策展人"的概念的话，那么策展人也应该是有主角分量的。就好比电影中真正的"角儿"是观众选择与导演

掌控，而不是具体哪个角色的演员——演员的表演是素材，是一桌宴席的材料，而导演才是大厨，观众则是品尝者与最终成败优劣的评判者。

书法展厅的要求与观众的要求

由是，当我们要办一个展览之时，必须考虑到终极判断的是展厅观众而不是书法家。在构思、策划、设计之初，不能再沿袭旧思路中的以书法家创作为去取的做法，而是应该从作为结果的展览来逆推。任何书法家的努力，只有在被观众接受的前提下才会呈现其价值。

观众的要求是什么？首先，是书法展览的可看性。如果单调乏味不可看，观众就会用脚"投票"，不到展厅里来看。丰富而不单调、有趣而不乏味，是一个书法展览必须的条件和前提。但书法家在表现这种丰富与有趣之时，又不可能无视书法本身作为艺术门类的规定性。比如书法家不可能为了丰富去用五彩写字，不可能为了有趣而用绘画画字。但只要依凭书法既有的传统方式，则一两件或许会有丰富与有趣，一旦十件八件、五十件一百件的个展联展，必因其重复沿袭而使丰富性丧失殆尽，从而令展厅失色观众厌倦。既如此，一个书法展览在策划、设计、筹备之初，为了将来的观众负责计，必须先对丰富与有趣做出规定：符合书法规律的丰富和有趣，越多越好；没有限制、没有禁区。一个书法家要办展览，如果只是一味写毛笔字写过去，千篇一律，那是自己在与办展览的目的开玩笑。

我个人对一个个人书法展览要达到丰富有趣的认知，遵循如下几个方式与路径来展开：

（一）主题思想

书法作品的展示，要具有一种思想的张力。不仅仅靠书写的笔墨技巧来吸引观众，而是靠作品背后的独特思想从文字内容的独特思想表露到视觉形式的独特思想寄寓，都应该是一件作品丰富表现、或一批作品有趣表现的必需条件。没有这些，千篇一律只顾写字的书法展览无法做到丰富有趣。

主题思想的表达，可以有多种途径。以文字书写独特的个性生活内容，是一种主题的表达；以视觉形式构思成图形图像，也是一种主题的表达；对某种古典经典进行分解与析读，又是一种主题的表达；取某一类型的书风进行系列探讨与尝试拓展，还是一种主题的表达。换言之，只要有特殊的目标设定，有充分的思想出发点，就会看书法各不相同。主题思想的存在与要求，说穿了，就是要丰富、有趣，就是要对盲目

的技术性毛笔书写加以限制。当然，主题思想的存在，还使书法更有文化内涵，从而使书法作为传统文化的结晶与象征，更具有典范的意义；也必然会使书法家作为最本质的文化人，具有一种标杆的作用。

在所有的书法展览作品要素中，主题思想是根本。有了它，就有了书法家这个"人"和观众之间的交流，就有了时代痕记与历史烙印还有民族文化标识。

（二）规模与空间尺度

站在展览的立场上看：每件单独的书法作品都不应该是孤立的，而必须是在整个展厅空间中形成有序结构，从而产生互相辉映的效果。由是，站在创作的立场上看，每件书法作品的创作过程都是一个独立的空间，但站在展览的立场上看，每一件创作却未必是独立的，而可能是展厅基调下的一个构成元素、一个"局部"——或更准确地说，是以一个大空间的局部来展现小形式的独立。从作品本身而言，仍然是独立的。但在进入展厅之前，它可以是种孤立的"独立"，而在进入展厅之后，它却是作为一种"元素"来被进行更宏观的配置，由此而呈现出不那么独立的性格来。

一个展厅从学理上看，其实就是一件大"作品"。在这个大作品的概念中，每件书法作品，每个创作过程，都只是一个构成元素而不应该是一个个喧宾夺主的抢风头的角色。

展厅空间是判断作品存在合理性的一个重要依据。一个好的书法展览，必须是作品与创作行为的预设，是根据展览厅空间"量身打造"而成。而不是拿一批大大小小参差不齐的平日作品，在毫无"此时""此地"特定空间概念的情况下随便往墙上一挂即完事。此外，作品的数量与体量又是一个重要依据。数量过多，拥挤不堪，变成摆摊；数量过少，内容展现不够，缺少观赏动力。这是掌握展厅作品数量的一个很重要的要求。体量过小，展壁空空荡荡，落寞萧条；体量过大，满壁满墙，压抑难以透气。但如果一个展览都是清一色的尺寸，又显得过于单调，由是，一定数量的大体量的巨幅大件，是展厅里表示气度与气势的"眼"，一定数量的小件，是一种精细与雅致，展现情怀与内涵。两者交叉，才能使一个展览生机勃勃，具有最佳的观赏性。

没有一个真正的艺术展览是可以只关注作品创作笔墨水平而对展览空间、作品体量漠不关心。但在迟钝的书法界，这样的视角却是大多数书法家们不太理解的，因此也是不被重的。

（三）图像与形式配置

书法展览所面对的最大挑战，是书法形式与图像（如风格、书体）的高度雷同化。因为书法的基本创作方式是"书写"，书写文字中的汉字图像是非常稳定的，书写汉

字中的书写行为也因其长期养成的习惯动作与技巧而稳定不变，既如此，书法作品的一般图像，就必定是单调、雷同、重复，缺少绘画与其他视觉艺术图像的丰富多彩与变化多端，这对于在展览厅中存身的书法展览而言，是一个致命的存在。遍检民国以来百年展览史，美术展览迅速成为主流，而书法展览迟迟无法在社会上立身，乃至从吴昌硕以来，不得不以书画兼展的方式来办展，乃至于右任、沈尹默试图单办书法展却响应者寥寥，郭沫若、尹瘦石、傅抱石、潘伯鹰等在抗战时的重庆，也要以书画展与多人联展的方式来确保其"可看性""观赏性"，即是证明[1]。

书法的创作，是以书法家这个主体为中心来展开的，它可以以自我为中心，不考虑这些问题并且不必以此为自限，只要写出好作品即可。但当代书法展览，必须正视这一专业的局限并认真应对之。因为不如此，即使单件作品是可取的，作为展览却可能是失败的。而在其中最有可能的失败，即是展览中千篇一律的重复书写——因为展厅的观众不乐见千篇一律的重复书写。即使书法家如何不厌其烦自以为笔精墨妙出神入化，即使书法家们对书写过程自认为达到了如何的抒情写意个性突现，只要观众看到的是千篇一律、千作一面，则观众仍然可以认定为是失败并掉头而去。

由是，为了使图像与形式的丰富化以保证展览效果的丰富性，应该尽一切手段来使图像表现走向多类型化。比如不限于一种书体而使之多书体表现，比如不限于单一的书写而使它多流派表现，比如不限于同类型的格式如条幅对联而使它多形式表现，比如不限于单一的黑白色彩观而使它色调丰富表现……此外，文字应用的突破，工具材料如书写与刻凿手段的活用，纸张肌理与各种书写材料的引进……应该要求是每件作一种面貌，或一批数件作品一种独特的风貌，一个展览中应该同时包含若干个不同的基调形式语汇，同时显示若干类不同的图像形态。凡不符合这些标准的，即使单件创作看起来再笔精墨妙抒情达意，作为创作可以存在，但作为展览则坚决不取。

对于以书写为主导的书法艺术而言，图像与形式的丰富化，是个难度极高的要求，是一个走向展览厅时的瓶颈与障碍。因此书法创作对"图像"与"形式"，应该给予最高的关注。在与其他绘画音乐舞蹈戏剧艺术表现相比之后，我们更痛切地感受到这一点。

（四）技巧表现的多来源

从书法学习与书法艺术创作开始，书写作为其中的核心，一直是靠日积月累、水

（1）近百年书法展览从书画展、联展到个人展的种种历程，饶有内涵。对近代书法展览变迁的研究是当代书法史中最重要的研究领域之一。拙著《现代中国书法史》对此有较详细的展开，可参看，见该书河南美术出版社，1993 年 6 月第一版。

滴石穿、铁杵磨针、"人书俱老"等观念来自我定位的。当然作为它的结果，靠长久积累慢慢形成个性风格，形成固定的技巧类型与风格类型，使得书法家不可能摆脱自己既定的技巧类型。于是，以一种"写法"定终身，以一招一式打天下还美其名曰风格个性，便成了书法圈里约定俗成、人人认可的规则。从来没有人说这是懒惰沿袭，也没有人想着要去改变它。事实上，即使我们想改变它，也缺乏足够的方法——在从写毛笔字起步的书法学习过程中，固定的写法、固定的书法风格，是题中应有之义。

但当书法成为一种艺术训练之时，各家各体的艺术表现，便成为写毛笔字者漠不关心、无关痛痒而书法艺术家却视为生命的重要内容。书法作为艺术被在大学里作为学科进行训练，五体皆学，各家风格，如颜柳欧赵、唐楷北碑，皆须令一个学生遍学之，以求掌握尽可能多的表现语言——学写毛笔字，掌握一种足矣，但学书法艺术，却必须十种八种均钻研涉猎。那么，当书法家面对这个时代特定的展览意识时，基于观览厅观众对展品丰富性多样性的无穷尽要求，书法创作家必须使尽浑身解数，对展品中的书法作品的技巧表现进行足够可能的开拓与多彩多姿的表达。在这个前提之下，所有的古典经典，如石刻墨迹，册页中堂、横卷小扇、篆隶楷草、唐楷宋行、汉碑汉简、甲骨钟鼎、碑学帖学……均应该作为书法创作过程中的技巧来源与参照依据。不是过去武林秘籍中的"一招一式"式的"一招鲜吃遍天"，而是百川汇海式的"无招胜有招"，招数一多，招数不固定的"无招"境界，对于一个书法展览而言，肯定是丰富而不单调，鲜活而不贫乏、新颖而不陈旧、灵动而不固执。而这正是展览所需求的结果——是单一的"创作（传统的书写）意识"未必关心，但却是讲求结果（效果）的"展览意识"所最最重视的。

借助于书法在新时期全面进入高等教育体制与艺术训练概念的提出，书法家的能力在经典的宽度与深度方面都有了长足进展。同样，借助于新时期以来的"展厅文化"与书法创作的"展览意识"，这种全方位的学习视野与宽博的艺术能力训练，终于觅得了一片广阔的用武之地。这是时代的恩赐，又是时代的新需求。

书法展览究竟应该如何办？

——从"守望西泠"展览说起

上篇：实践篇

（一）十年磨一剑："系列""组群""信息带"的办展理念

从事书法研究、教学与创作几十年，办过不少小规模的展览，但那些大都是"习作性的展览"。即以自己出色的技巧发挥，写出一批好作品，内容都是以抄录古人名诗名文为主。书写的都是个人单一的书体与风格。无非是条幅变对联、册页变横卷。但既出自一人之手，当然是同一性（或曰重复性、雷同性）远远大于丰富性。事实上，要让一个今天的书法家风格多变、书体相异、技巧多样，也实在是做不到。书写本来是一种个人习惯，它一旦被固定后，是无法朝令夕改的。由是，一个书法家的创作，在风格与技法上必然是会雷同的。

这种以技法练习的习作式展览，是一个书法家成长过程中必须经历的，是完全需要的。但它肯定不能成为一个终极指标，或者说它作为真正的展览，含金量是不足的。那么，真正的展览、好看的展览、艺术的展览、丰富多彩的展览，究竟应该是怎样的呢？其实当时我自己也不清楚。

不清楚就先不必鲁莽地办展览，没有清醒的认识，一般平庸的展览不办也罢。就

这样，从 2000 到 2009 年，十年之间不办展，不断在思考怎样办好书法展览，苦苦寻求其间的症结与关键所在。其实当时也不是没有现成的范例可供参考，比如 1998 年北京举办的"学院派书法展览"，已经直接触及一个好看的书法展览应该怎么办的核心问题。但它只是站在"学院派"主题性创作立场上的探索与思考，而尚未寻找到传统的书写型创作进入展厅所应有的态度、立场与方法。

十年沉潜，不办展览，实在是因为找不到一个很好的思路与办法。平庸的沿袭的书法展览实在不屑于办，而新的有创意的展览又不知道该怎么办？高不成低不就，实在是困惑纠结得很。

十年之间，我出席了很多全国性展览的评选，对当下书法展览的方式方法有了各种反复选择、比较，对当下展览的着力点与评判逻辑，有了些许的认识与理解。又在此期间，横跨数年写了几篇全国展评审论文，还专门写了《关于当代书法创作展厅文化现象的综合研究》（2001）《展览视角而不是创作视角——关于当代书法"展览意识"的崛起》（2009）两篇长篇论文，专题研究当代书法展览的发展规律、利弊得失，分析目前的认识误区、现实的社会需要、与时俱进的时代要求。在我而言，思路逐渐清晰起来，轮廓逐渐明确起来，大致找到了当代个人专题书法展览及一般书法展览如何完满举办的基本办法。其特点是：第一必须好看，要有观赏性，这是尊重观众的需要；第二必须丰富，这就要求一个书法家有多种风格、技法表现的能力，它对今天书法家的学习、成才模式提出了时代的新要求；第三必须有主题，要有办展思想和不断创新的展览理念，要重视文字内容的选择，要使书法作品在文辞上可"阅读"；第四是要强调"原创"，每个展览都有自己特定的基调与展览结构，要善于否定自己以前已经取得的成果，不断争取攀登新的学术高峰。

2009 年初，在寻找到了书法展览的新感觉，尤其是新思路之后，才开始了新一轮的实践。我当时的基本思路是，一年之中，应该有一个三连环的展览举措，它分别指向三个不同的"结点"。第一次是"试水"，以松散的鉴赏会形式进行综合展示，举办了一个"心游万物——陈振濂诗书画印鉴赏会"（4 月）。以诗书画印的江南文人士大夫风气为贯穿，休闲座谈。没有开幕式没有剪彩致辞。第二次是举办正规的书法专业展览，即"线条之舞——陈振濂书法大展"（5 月）。强调书法的专业高度与品质的把握，其中特别讲究在风格、格调、技法、气息上的高品位与高难度系统指标，要体现出一种专业的风范与高度，以与一般的业余书法家拉开距离。而到了年底，则在中国美术馆举办超大规模的"意义追寻——陈振濂北京大展"（12 月），以规模巨大、组成结构丰富为指标，共分为八个板块即"观赏书法"之"榜书巨制""古隶新韵""简

肢百态""狂草心性";"阅读书法"之"名师访学录""金石题识录""西泠读史录""碑帖考订录";其展览分布横跨书法艺术的"观赏的艺术""阅读的艺术"两大要素立场,强调在个人艺术立场上的"尽量全覆盖",强调尽量发挥一个书法艺术家最大的能量极限和创造力极限,确保高度不变、注重宽度拓展,展览在美术馆占了五个半展厅,是迄今为止在中国美术馆举办的最大规模的书法个人展览。

经过了 2009 年的三连环的展览之后,2010 年教师节,我又以前一年三个展览中都包含的一部分题跋、札记、手稿、记事等等作品为基础,进行了有主题的扩大与展开,形成了一组有 50 件作品的系列展示。50 件作品书写同一个主题内容,展题为"大匠之门——陈振濂眼中的名家大师"。用书法来记录与描述我青少年时代拜谒已故前辈大师的场面细节、逸闻轶事。既是一份重要的"口述""亲历"资料,又是一套倡导"阅读书法",鼓励重视书写文字内容的艺术作品。为使展览好看,50 位名家大师的相关题记之侧,均配有 50 幅名家大师的肖像与代表作,图文并茂,相得益彰,从而在推进"阅读书法"的新的创作理念方面,迈出了扎实的一步。它把原来嵌在一个综合展中作为一个分支的"阅读书法"单独提取出来进行全面扩大并构成展览主体,从而形成了一种明显的艺术创作价值取向。

2011 年秋,沿循新倡导的"阅读书法"理念,在"大匠之门"展基础之上,则以一种更具有历史感、规模更宏大的艺术把握,筹备举办了"守望西泠——陈振濂西泠印社社史研究书法展"。以西泠印社 108 周年社庆为契机,选取西泠印社历史上的关键"节点",以撰述、考证、题记、评论、摘录等等方式创作出 108 件书法作品,形成了一个具有完整历史序列的作品系列。从 1904 年开始到 2011 年为止,一部百年浩瀚印社史,赖此 108 件书法作品,再一次获得了全社会的高度关注。而借助于这一段有形的历史脉络,历史老照片,配合以对历史解读的文字文献,又形成了一个具有明确分工的 108 组有序的作品组群。这纵向的作品系列与横向的作品组群交叉,又借助于博物馆"陈列"(而非"展览")的技术支撑,形成了一个三项复合的"书法""释文""图像(老照片)"的三条信息带——具有复合功能的三位一体的信息带。

纵向的作品系列、横向的作品组群、纵横交叉的三个信息带,是"守望西泠"办展新思维与我对"书法展览应该如何办"这一思想命题所作出的一次努力追求圆满的回答。

与我以前曾办过的诸项展览,从"心游万物"到"线条之舞"再到"意义追寻",又从"大匠之门"出发的书法展览体制形态相比,这次"守望西泠"展并不是简单地重复以前已有的模式而是不断在创造、开拓新的发展领域,不断引进新的展览要素,

从而达到一种新的高度（不仅仅是书法艺术创造的新高度，还是书法展览策划主办的新高度）的一次成功实践。

作品系列、作品组群、作品"信息带"——这是我通过几十年书法展览实践活动，尤其是通过近四年书法展览举办所获得的宝贵经验。仅仅以目前的个人书法展览举办这一类型看，许多书法家在筹备个展时，并没有这样复杂的考虑。几十件上百件作品构不成首尾呼应、一以贯之、前后序列井然的"系列"。至于后两个要素"作品组群""作品信息带"，则能涉及者更少。由是，"守望西泠"书法展览，即使在今天我举办过这么多的书法艺术展览之后，仍然不是平庸的、沿袭的、懒惰的，而是讲求原创与创新，讲求超越与推进，讲求不断否定自己的已有、不断寻找新的未有的。

（二）从"研究型创作"到"研究展"——阅读引出的学术基点问题

"守望西泠——陈振濂西泠印社社史研究展"中有一个关键词："研究展"。

"研究展"并不是书法中本来就有的名词。

从近代书法进入展览之日起，书法展览的平台非常重视书写技巧大比拼。谁写得好，谁就是书法名家大家。自吴昌硕至于右任、沈尹默，直到新时期的众多书法展览，类皆如此。这是书法的常态，自有它存在的合理性，不必苛责。

倘若我们是面对一个群体展，比如全国书法展，几万人投稿，衡量作品优劣高下首先应该出自艺术标准，而技法便是核心内容。我们之所以说书法评审首先着力于比拼技法，并认定它具有相当的合理性，其理由即在于此。但如果落脚到个人书法展，技法、风格、流派等因为出自一人之手，不可能再有太大变化。如果只是着眼于"技法"，则所谓的书法创作，极容易变为书法（书写）复制，其所造成的书法展览作品千篇一律、重复沿袭的弊端，几乎无法克服。而这对于书法的艺术性表现而言，实在是一个致命的症结。

仅仅站在艺术立场上来审视这种症结，当然也不是没办法。要一个书法家不断变化自己的艺术倾向与技法类型，却不提示出理由，当然难以做到。而什么样的理由可以引导书法家们追求书法创作的丰富多彩？那当然是充沛的思想与丰赡的主题构思。1998年我们在"学院派书法创作模式"之中特别提倡"主题先行"，其主要的现实目标，即基于书法作为艺术在展厅里必须丰富多彩（形式丰富多彩与技法丰富多彩）的基本要求。

但"学院派书法创作模式"的三大原则"主题先行""形式至上""技术本位"，是一个庞大的系统工程，操作难度甚大，一般不易入手。而传统的书写性创作应该如何妥善应对"展厅时代"书法艺术作品的丰富性要求？

立足于艺术层面的形式与技巧不可能朝令夕改，而要培养具有丰富书写表现技巧

的新一代书法家也应该是几代人以后的标准。那么站在今天，还有一个可供开拓的领域，即书法创作的特定内容规定：文字文辞内容。相比于"学院派书法创作模式"的内容要求"主题"，它当属"同类"但却应该是更容易为当代人所掌握与运用，因为它必定会根植于中国既有的传统文化，我们对它没有陌生感、违和感以及抗拒感。

但文字文辞内容仍然有可能是一个庞杂的存在。可以是世俗的柴米油盐、衣食住行，可以是风雅的花鸟虫鱼、吟风弄月，也可以是文化的诗词歌赋、翰墨丹青，还可以是学术的经史子集。落实到一个具体有形的书法展览上，有闲适情怀的会多注重文人风襟，而有学术情怀的则很容易把它引向治学求道的研究之途。就我个人而言，我即属于后一种类型。

从 2009 年开始的三连环展览，即"心游万物""线条之舞""意义追寻"，每场展示中都有关于以学术研究为文辞内容的尝试。"心游万物""线条之舞"展览中，已经有相当多的作品是写题跋、札记、史述、心得等内容。尺幅都不大，有类于古人的手稿尺牍，记的都是一人一事。12 月的"意义追寻"展览规模巨大，其中有一大半即立足于"阅读的"文化的书法、内容的书法。记得其中有"名师访学录""西泠读史录""碑帖考订录""金石题识录"四大版块。在开展前曾把这个构思报告给李学勤先生与沈鹏先生两位前辈和当时的中国美院院长许江先生，几位在展览的"序"和致辞中，不约而同地认为这是一种当代书法展览中有典型意义的"研究型书法"的新类型。"研究型书法"的名称，也从此广为流传，成为当下书法创作与展览的一个新类别，当然，在 2009 年，它还是一个较为笼统的类别。

2010 年 10 月教师节，我举办的"大匠之门——陈振濂眼中的名家大师"册页题记专题展，以短札的形式，记录了我与 50 位前辈大师亲身交往的逸闻趣事。展览开幕后大受好评，也有称这是"研究型书法"的又一次成功亮相。在最初，我自己也是这么认为的。但在经过反复思考、斟酌之后，我以为它还不是严格意义上的"研究型"，因为它还是文人士大夫式的，更偏向于文学而不是学术。学术讲求严密与严谨，讲求言必有据，而文士逸事则无妨宽松与轻慢。就大类对比而言，与动辄抄唐诗的当下惯例相比，它当然属于"研究型书法"的大类——因为它要自撰文字，要提取出每一则文字背后的意义，不能懒惰地一抄了之。但它又不同于有严格架构有严密逻辑的真正的学术研究。其间的差别，略约近似于文人与学者的差别。

应该有一次真正意义上的、处于核心地位的"研究型展览"——它既要把原有的局部上升为整体，把原有偶尔随机的尝试上升为成熟的成果系统展示，同时又要区分在自撰文字的共同前提下，文人逸事随笔作记与学者们治学重收集、考订、评论、摘录、

阐释、演绎的差别。"守望西泠——陈振濂西泠印社社史研究展",即是在这一思考激励与自我挑战下的结果。只不过它更进一步,把原定作为类型概括的"研究型展览""研究性展览",直接更换为一个固定的概念与名称——"研究展"。

"守望西泠"展的初始动机,是 2011 年正逢西泠印社 108 年社庆。108 是个十分吉祥的数字,围绕西泠印社 108 年社庆的主题,"守望西泠"展遂确定展览作品为108 件。如何来组合、结构这 108 件作品,研究展已经为我们规定了它的学术属性。于是,以浩瀚百年社史中的重要结点、重要史实、重要人物、重要事件、重要成果、重要制度建设与重要文献史料为主脉络,以我作为一位社史研究学者的视角,对它进行学术上的梳理、提示、考证、强调、阐释、推理……形成一个西泠印社社史研究的、以书法作品为载体的成果群,既强调艺术审美"观赏"价值,又强调学术文史"阅读"价值:在"研究展"中,"展"是指它的艺术,"研究"是指它的学术。并且,为了强化"研究"的性质并且也为了使"展"的艺术性丰富而多样,还以释文与老照片(拓片、印蜕)配合之,从而形成一种立体交叉、有强大的复合效果的展览结构。如前所述,是以作品的纵向系统、横向组群为总主脉,以作品、图片、释文三个"信息带"为主导的"研究"展模式。至此,"研究性创作""研究型创作"转型为"研究展"的探索创新与成形历程,可以告一段落了。

值得注意的是,从 2009 年"心游万物""线条之舞"到"意义追寻"三大展中产生的"研究性创作",再到 2011 年"守望西泠"展中所引出的"研究展",虽然会被大家看作是同一件事,同一个提倡,但我还是坚持认为,两者之间仍有很大的不同。"研究型创作"是指向创作,只指向艺术家个人的行为,而"研究展"则是指向展览,指向整个展览事件的整体与相关各方——包括书法艺术家、展览策划人,以及数以万计的观众。相比之下,后者要求规范整个展览的所有细节而不能容忍任何一环游离于主旨之外,在技术与观念上,后者的难度系数要大得多。但这正是"守望西泠"展的价值所在,如果它只是简单重复 2009 年三大展的既有模式,或如果它只是沿袭 2010年"大匠之门"的套路,那只能证明我这个人两年之间并无进步。

"守望西泠"与"研究展""学术展"观念,仍然只是我不断在书法道路上探索前行的一个"驿站"而不是"终点站",如果在今后能不断深化它、强化它,把它从一种艺术家的个人选择逐渐演化成为一个群体、一个时代的集体选择,这才是一件最有意义的事,但真到了大功告成的那个时代,也许我们又寻找到了新的发展目标,生生不息,循环不止。

（三）"文人书法"的变奏

立足于今天这个"展厅文化时代"的书法，以艺术为第一旨归，强化书法艺术作为视觉艺术大家庭重要成员的身份与作用，自然是非常合乎逻辑的选择。事实上，30年[1]书法发展新时期，我们正是这样做的，并且还做出了辉煌的时代业绩。

中国书法从甲骨金文开始，秦汉魏晋六朝是以石刻碑碣立身，魏晋至唐宋元明清尤其是宋元以后的千年史，则是一部文人书法的历史，翰墨手札、尺牍册页手卷，是书法中的主流形态。这是传统、是历史，毋庸置疑。我们今天引为法帖经典、范本临习的，也正是这些作为文人书法的墨迹法书。当书法进入"展厅文化时代"之后，我们看到了文人书法在形制与风貌上的被沿袭，但文人书法的最核心的"文"，即以书法记录文字、文辞、文献、文学、文史、文化，这样全方位的功能，却因为近代以来的白话文运动、简化字、钢笔书写、标点符号等等的文化环境的变化，而逐渐丧失大半了。书法创作成了以自己的笔墨技巧去为古人诗赋的内容提供技术型服务。文人书法的"精魂""核心"已经杳然无迹了。

我们今天提到的"文人书法"，其实是作为艺术风格技术层面上的"文人书法"，而不是作为历史形态、类型学意义上的"文人书法"。相比之下，前者只具有风格形式上的单一意义，而后者则具有包括风格形式在内的全覆盖的文化意义。落实到我们的本文主题"展览"上来，一个观众到书法展厅里来，希望看到的艺术作品是具有全面综合展示（既包含艺术形式技巧也包含文字内容文字之美）的、信息量庞大丰富的作品，还是只有其中一项单薄的，比如只具有视觉含义的作品？在过去，我们之所以看绘画展会倾心于具有雄厚历史支撑的主题性创作，而对一些单纯展示技巧的习作式展览大抵一带而过，我们之所以重视交响音乐会与大型史诗作品胜过一些小品轻音乐，我们之所以关注长篇历史小说胜过散文随笔，其理由正在于前者所包含的丰富立体的信息量，是后者难以望其项背的。以此来视书法展览厅的作品，观众的选择，当然也是以丰富立体、多样综合为上。既如此，当下成为惯例的以技巧胜负较高下的所谓书法，即使是步趋古代文人书法之风格技巧之"形"但却不具备文人书法所应拥有的人文之质，难道不应该引起我们作出深入的反思与反省吗？

讨论恢复"文人书法"的本真，并不是要把"文人书法"重新逼回到文人书斋中去而一味地拒绝展厅，恰恰相反，是希望文人书法在新的展厅文化时代具有古代所没

（1）本文写于 2011 年。

有的新的历史效应与功能。它对于古代文人书法，应该是一种超越而不是背叛或是弱化。它在保留古代文人书法的艺术与人文的同时，把它引向一个更公开、更公共，比书斋更阔大的"社会空间"，从而引出更多的社会认同。"守望西泠"展在这方面的努力，表现于：

（1）所提出的作品的艺术表达，在形式、风格、技巧等艺术表达层面上，必须是文人式的俊雅飘逸和潇洒自如，它的潜台词是：它应该在类型上不属于碑学、不属于篆隶，也不属于残纸遗书，更不属于榜书巨制、大墨纵横，在风格上是以文人手札的"柔"来对比工匠刻凿的"刚"。

（2）其书写的内容，应该具有明显的文字、文辞、文献、文学、文史、文化的支撑，它是记事述史的，对作者是有"实录"意义的。它可以摘抄古诗词古文献，但肯定不唯此，即使抄录前贤诗文，也一定是有一个特定出发点而不是无可无不可的。"守望西泠"展的108件作品，每件都具有特定的内容意义所指，都切入一个西泠印社社史的"节点"，伸展开来，则构成一个完整的历史发展脉络与轨迹。

（3）书写过程，则应该是信手拈来、援笔立就、倚马可待、文不加点，是一种极自然的书写过程，而不是刻意做作。先有许多设计在先的谋篇布局，数易其稿，最后按模脱坠地完成制作——尚如此，书写完成只是一种制作，是为实现先期的计划而设，这样的方式是不自然的、有意为之的。"守望西泠"展中的大部分作品，都是信手写来，事先并无预设，是随机的，无意于佳的。一张宣纸铺在案上，执笔欲书时并无腹稿，写到应尽处戛然而止；所谓"行于其所当行，止于其不得不止"。这种书写过程中的随机性，是文人书法的精髓，可惜今天被忽视多多矣。

内容的可阅读——记事述史；形式的手札式——不是丰碑大额而是舒卷自如的行狎书；创作过程的随机性——信手书来，援笔立就，无意于佳：这是古典文人书法的三大原则。在今天，我们所谓的"文人书法"，只是对应于第二项即风格形式技法，但却抛弃了第一、第三两项。我希望在"守望西泠"展中，能真实地、准确地重新恢复"文人书法"的基本面貌，因此我坚持必须三项齐备、三位一体，缺一不可，缺一即不成其为真正意义上的文人书法。

而以这三项齐备的文人书法，再置身于当代展厅文化时代，这却又是古代文人书法所未曾梦见的机遇，而是我们这一代书法家所遇到的新问题。以准确的文人书法为物质起点，使它更贴近今天的"展厅"这个公共空间，并在其中施展其艺术魅力，这是以古为新、以旧引新。它使得我们今天的"文人书法"即使完全符合古人的一切标准，但却已经不是古人的简单翻版，而是具有了新的时代标志。我们今天在"守望西

冷"这样的展览中所看到的文人书法作品,不是简单重复古人、不思进取、懒惰沿袭,而是有着非常强烈鲜明的时代感与历史感的。不仅仅是表现在文辞内容的自撰上,甚至也表现在"陈列"模式、历史文献资料的配合、书写格式的多样化等等方面。它与古代"文人书法",在一个展厅文化的制约下,已经明显拉开了距离。它能清晰地显示出21世纪今天"文人书法"与宋元明清时期"文人书法"的同质异形的种种世相。正是在这个立场上,我把"守望西泠"展的作品,称为是对古代"文人书法"的变奏。

但"变奏"的同时,说不定可能又是一种超越?

下篇:历史篇

(四)书法展览与个人"展览意识"的养成轨迹

其实,对于"书法展览"这个概念,在我年轻时代的看法是非常简单而含糊的。

从20世纪70年代末正式进入书法专业的学习与研究之后,我原本以为"书法展览"天生就应该是如此。有如我们看吴昌硕、沈曾植、沈尹默、沙孟海、林散之大师书法的展览和一区一域一省一市的群体展览的式样,我们曾经认为,书法从出生以来就应该是这样的,它是常识,无须有什么多余的怀疑。

少年时在上海,记得曾参加过市、区范围的一些自由组合的书法展览。印象虽然已经很模糊了,但对展览的格式是十分清晰的:每个作者写一件自己满意(通常是在技术、技巧、技法上不错)的作品,装裱起来挂在墙上。若干个作者的书写集合起来,就是一个书法展览了。

到浙江美术学院攻读研究生,师从陆维钊、沙孟海、诸乐三先生,第一次参与大规模的书法活动,是1980年集体到沈阳辽宁美术馆参观第一届全国书法展览。我过去体验到的,都是小规模,最多100—200件的展览,第一届全国书法展览有五六百件作品,集中了全国各省的书法元老与精英,书体各异、书风多样,的确是有史以来第一次。这当然不是一句空言,倘若没有它,就不会有孕育中国书法家协会成立这一重大事件。因此,全国书法展览这样的创举,绝对应该在中国当代书法史、书法展览史研究中被记上浓重的一笔。

看过了琳琅满目的全国书法展览的效果,回到学校,即要面临自己1981年的毕业作品的问题——究竟应该如何搞自己的毕业作品?每人五件作品应该如何出?便是当务之急的工作了。写五件一样的书法:条幅变对联再变横幅,只讲求功力,当然也

足可以应付过去。但我总还是不甘心——置身美院的艺术环境中，看看中国画、油画、版画、雕塑的毕业展丰富多姿争奇斗艳，再回过头来看我们重复书写的五件大同小异的书法，怎么看都觉得自惭形秽，矮人一截。于是想试试离经叛道：我的五件作品，有两件是书写条幅，没什么新想法；第三件是一个大横幅，稍稍有点冲击力；第四件是用淡墨宿墨写了一个草书"舞"字，试图在笔墨上反映出"舞"的跌宕多彩的运动感来，以与一般纯书写拉开距离；第五件作品则一反常态，以碑刻拓片效果为之。当时正是改革开放之初，中国女排几连冠，为爱国主义热情高涨提供了一个极好的机遇，"振兴中华"成为举国上下的精神聚集点。我即以"振兴中华"四字作魏碑楷书书写，用雕塑泥作为媒介，刻后干裂，再作修改，使线条与石花更接近石碑的天然效果，最后用朱砂拓出，鲜艳艳红彤彤，装裱后悬诸墙上，在毕业展中极具个性。其后许多书法界和美院的前辈师兄同学们看了，竟对我的讲求功力的立轴横披不置一词，却对这不无幼稚肤浅的淡墨晕渗的"舞"和朱拓"振兴中华"赞不绝口，以为有才气有想法。这种反馈让我深受刺激，至少它告诉我一个严峻的事实，书法如果要跻身艺术展厅，必须要考虑到视觉效果。在同一个展厅中，有独特展示效果者胜，无此追求者败，即使功力再深功夫再好也无济于事。

毕业后留校任教，第一个任务即带外国留学生课。当时正逢举办中日二十人展。朝日新闻社主办"二十人展"原本是日本书法界一个高端的名家书法展。每年一届，参展者都是一流书法大家。第一次与中方举办联展，中方推出的也是一流名家，启功、沙孟海、赵朴初、费新我、林散之、萧娴、谢稚柳等等皆为受邀名家。展览在上海举办，分东西两个展厅分列。我受命带书法专业的外国留学生赴上海观展学习，有加拿大、美国、德国、意大利、法国、日本、新加坡等等的留学生约 20 多人。我十分虔诚地提示留学生们，这些都是中国最好的书法大家，希望大家认真观摩。但不一会儿这些高鼻蓝眼的留学生们却都跑到日本二十人展的展厅，几次叫都叫不回来。中国展厅的书法大家们功力自然没得说，但每人五件作品格式一样（大都是对开条幅）、颜色一样（都是白宣纸）、书体一样、装裱也一样（可能是北方装裱，到上海展出还皱折其多），再反观日方展品同样一人五件，每件都是一种格式，又有金属镜框配装，裱式考究，色调高雅，又讲求笔情墨趣，每件都有特定的氛围，两个展厅相比，一个像衣衫褴褛的乞丐、一个像举止精雅的公子。即使如沙孟海、林散之、赵朴初这样的大家，功力精深，但展厅效果却是不完全关乎功力，更在乎氛围的塑造。欧美的留学生会倾心于日方书法，其实也未必是真看懂了中日书家的优劣，倒不如说是基于"好看"的原始视觉愉悦感官而已。

但这却给我很大的刺激。回杭州后我拜谒沙孟海恩师，问他为什么拿五件一样的对开条幅而不稍做变化，他说当时中国文联对外展览公司约稿时并未说是要办二十人展，还以为是以中国书画去展销为国家争取外汇，所以就写了几件格式一样的作品。如果早知是中日二十人展，肯定要考虑丰富变化了。这当然只是一个插曲，但它对我的"展览意识"的培养，却起到了巨大的冲击作用——我终于明白了一个十分浅显的，但直至今天还有许多书法家未能悟到的道理：书法展览的效果优劣，有时并不取决或依赖于书法家功力的高下。它是别一门学问，并非是技巧上写得好展览效果一定会好的。以此顺延推理一下，则写得不是最好或比较一般（当然不能功力太差），有时或许展出效果却可能是最好的。

这样的"展览意识"，对于过去我们习惯于以书法家创作来定高下的老观念而言，尤其是在 20 世纪 80 年代初书法刚刚兴起之时，几乎是颠覆性的。

1989 年，我任班主任的第一届中国美院书法本科班毕业。四年之间，关于书法专业的教育学理念、教学法探索、教学内容与课程的学科架构性……已经摸索出了一整套崭新的又是完整的学术架构系统来，以此为支撑，对作为最终成果展示的毕业展览，自然会不满足于一般书法展览的老套路。而渴望能有新变。在指导毕业展览之初，我曾明确告诉七位毕业生：写得好不等于创作好；创作好不等于展览好。但最终检验你们水平的，恰恰是这个"展览"好。不竖立起强有力的明确的"展览意识"，这个毕业展是办不出新意来的。为了确保展览的丰富性，我要求每位毕业生必须完成两组作品。第一是"规定动作"：全面反映四年专业学习的水准与能力。第二是"自选动作"：书法创作要有主题、有构思、有形式、有视觉新颖感。要求是"既是书法，又是前所未见的书法"。创作过程中，又与毕业生们反复讨论每一个方案与计划，推敲它的得失倾向，提示它可能有的发展路径，其结果是，形成了第一代有轮廓的、较有明确独特性的"主题性书法创作"作品，比如《采古来能书人名》《皇帝》等四五件作品。只不过，当时只是把它们定位为自选动作，是创新，还未有"学院派书法"这个名称。

时至今日，当年毕业生们的"规定动作"即书写性作品有哪一些，我早就记不得了。但这几件"自选动作"的主题性创作，却一直留在我的记忆中挥之不去。其实，与后来我们讨论学院派书法的几十件作品相比，当时这几件未必是最优秀的。但它们在与传统的书写作品同台陈列时那种令人耳目一新之感，是当时许多同行师生们交口称颂的。之所以被称颂，就是因为它不再是一般的文字书写，而已经走向了主题、形式、技巧三结合；它的形式与展出效果，是极其醒目极其独特，因此是无法取代的。

规定动作的 50 多件作品，竟然敌不过自选动作的这四五件作品，它正说明了在

展厅文化时代,培养书法家的"展览意识",要远远重要于一般的书写技巧训练。当然,没有技巧,绝不会有好的展览。但问题是我们常常只停留在技巧,却忽视了展厅对个人创作技巧产生的严酷反制,从而在不知不觉中消弭了本来很有价值的技巧于无形之中。

独立的"展览意识",而不是依附于个人技巧、创作行为的"展览意识"。

至此,思想基本明晰,只等在实践上做大规模展开了。"十年生聚",到 1998 年,以"学院派书法创作模式"为探索目标,以"主题先行""形式至上""技术本位"三原则而崛起于当代书法界的书法新意识,掀起了一场书法的"艺术大启蒙"。1998 年在北京国际艺苑美术馆主办的"学院派书法创作首展",代表了在当时我们所能拥有的最新认识与最新成果,为当代书法创新探索提供了一个完整的参照系。它在当时是以区区 50 件作品,与全国中青年书法大展的几千件作品,与当时 20 世纪书法名家遗作等等作品同时展出,并获得了高度的称赞——"必须是书法,又必须是从未见过的书法",这样的展览要求,正是在 1998 年北京"学院派书法首展"中被鲜明地提出来并被不折不扣地付诸实践的。

又是十年光景,到了 2009 年,举办"意义追寻"北京大展之时,在中国美术馆近六个展厅的布展与创作过程中,为了始终坚持"展览必须好看""展览必须丰富""展览最忌重复"这几十年培养起来的时代理念,我也是竭尽全力,从小楷到竹木简牍,从古隶到行狎书,从小手札到榜书巨制,从文雅的案头文人书风到喷薄欲出的狂草巨幅。同台亮相、同场竞技,无所不用其极。其目的只有一个,展览必须与书斋拉开距离。展览是给公众看的,展览做得好看,就是对观众最大的尊重,就是艺术民主的最典型表现。

从 1979 年考入浙江美术学院,开始以书法为专业之后,我的书法观正是在这样一个个"节点"中逐渐清晰起来。它经历了几个阶段:

第一,是把写字技法与依托经典的艺术技巧训练区别开来;

第二,是把书写技巧与艺术创作的综合要求区别开来;

第三,是把依赖于书法家主体的创作感受,与成败取决于观众的书法展览客观效果区别开来。

无论是 1980 年沈阳全国第一届书法展,还是其后我自己的研究生毕业展;再后参观上海的中日二十人展;又后的 1989 年指导本科毕业展,再后是时隔十年的 1998 年北京的"学院派书法首展";再后是又时隔十年的我自己在北京中国美术馆的"意义追寻"大展,这一连串的"展览"节点横跨 30 多年,正构成了我今天能具备完整

的书法"展览意识"的一个思考之链、观念成形之链。为此,我还撰写了两篇长篇论文,专门研究当代书法的展览(而不是含混的创作)问题,第一篇写于 2001 年,题目是《关于当代书法创作"展厅文化"现象的综合研究》,发表于《书法研究》。第二篇写于时隔 8 年之后的 2009 年,题目更清晰了,《展览视角而不是创作视角——关于当代书法"展览意识"的崛起》,发表于全国第八届书学研讨会论文集。这两篇各二万言的长文,大致可以代表我 30 年实践中逐渐思考成形的、关于当代书法亟须建立"展览意识"的思想结论的基本内容。

(五)书法展览的近代史追溯与我们的解读

眼光再放远,不限于我个人的思想经历,则关于书法展览与展览意识的话题,其实还可以拉开到百年之遥。

中国古代并无"展览"的概念,王羲之时代、颜真卿张旭时代与苏东坡米芾时代都没有。我曾在拙文《"美术"语源考——"美术"译语引进史研究》中提到,中国的美术展览,是从清末宣统元年(1909)南洋万国劝业博览会(南京)中逐渐开始的,但在当时的通商口岸如广州,尤其是上海,艺术家办展览已渐成风气,尤其是美术家占风气之先,但书法家却仍然十分迟钝,缺少应有的敏感。其实想想也正常,"书法是不是艺术?"还是大家争执不休的话题,要早期第一代书法家马上认定书法作为艺术应该率先进入展览会,实在也有些过于难为他们。在这方面,东邻的日本挟明治维新之余威,远远走在我们前面。

迄今为止有案可查的书法进入展览的记录,是 1914 年吴昌硕在上海"六三园"办的诗书画印展览。当年的上海,清朝旧官僚遗老遗少甚多,像李瑞清、曾熙、沈曾植、康有为等皆鬻书为生,普通读书人或乡绅厅堂里挂一副前清翰林乃至状元探花的对子,是时髦的风气。吴昌硕一定也写过不少这样的中堂条幅对联,于是借助于办展览(六三园主人正是日本人),把自己写的石鼓文、古隶等还有篆刻印屏与花卉山水一起悬挂在展厅里,从而造就了第一个书法进入公共展厅面向社会观众的有趣记录。当然,它不是独立的书法展,只是书法"第一次"进入展厅而已。但这已经是领风气之先,是珍贵难得的记录了。

真正独立办书法展的,是 1933 年时的沈尹默。他在上海办了一个专门的书法展,作品数量不详,规模似乎并不大,在马国权先生编的《沈尹默先生年谱》中被记了一笔,但却缺乏进一步的佐证与史料支持。而且遍检当时上海的报刊,也没有这方面的报道——我推测沈尹默的这次书法展,应该没有引起太大的社会反响。因为以他的书

法风格相对单一，会使展览的整体也显得单调，从而引不起观众的兴趣，当然也很难获得积极的社会评价。此外，民国初年社会各界对"书法展览"的接受也才刚开始，不比美术展览已有 20 年历史。相比之下，忽视沈尹默的这第一次书法展览的存在，也是顺乎情理的。

沈尹默的大胆尝试开创先河之后，书法展览又消沉寂无音讯了。抗战后期，聚集在陪都重庆的文化人自发组织起来，成立"中国书学会"相继筹办书法展览。其中涉及于右任、沈尹默、郭沫若等一流人物。目前有记录的，是 1944 年在昆明的"郭沫若、傅抱石书画联展"、1945 年在贵阳的"陈声聪、沈尹默、乔大壮、曾履川、潘伯鹰五人书法展"、在重庆的"柳亚子、尹瘦石诗画联展"等等。

值得注意的是，这些书法展览，基本上都是多人联展，而并无个人单一书法展的记录。这是一个非常有趣的现象。据我的分析，一是战时物质匮乏，一个展览的成本（人力成本与经济成本），由单个人承担有困难，但更重要的则应该是书法相对单调，需要以多人共同出品来强化展览形式风格的丰富性与观赏性。而这一命题，恰恰是书法进入展览厅所必须面对的挑战和必须回答的问题。重庆时代的书法家们以他们在当时可能拥有的条件，为我们、为书法的"展览意识"留下了一份难得的样本。

1947 年，当时的国民党宣传部曾经举办过一次全国美术展览会。在这个展览会中，已经有约 60 多件书法作品参展，它意味着书法在当时展览中已经约定俗成地取得了"合法"身份；其后编成的《美术年鉴》中也收入了这些书法展品，它作为原生存于文人书斋的书法逐渐建立起时代需求的"展览意识"的证明，使书法家逐渐意识到书法作品只有进了公共的展览厅才能获得社会承认，才具有价值。这是几千年古代书法家连想都不会去想的问题。但却是今天书法家必须直面的问题。

新中国成立以后的几年之间，书法是一个含糊不清的存在。它仍然顽强地生存于民间；但它在取得"合法身份"方面遇到了困扰——比如它被指为封建主义文化糟粕，与延安式的革命文化显然格格不入。书法家既无法公开大规模活动，从公共的展览厅又被逼回到私人书斋中去，似乎也是一个无可奈何的选择。1957 年之后，随着中国与日本民间书法交流的兴盛，日本书法代表团频繁访问中国的北京、广州、上海、浙江、江苏，并主动提出，要举办中国书法赴日本展览、日本书法到中国展览。如美国与中国的外交，是先从"乒乓外交"开始的，中国与日本的恢复外交，则是先从"书法外交"开始的。而这个书法外交，首先即依托于展览这一形式。它使得书法在新中国的新起步，具有了明确的"展览意识"或"展览前提"——或者无妨倒过来说，如果没有来自日本的民间书法外交，如果没有率先进入展厅的日本书法家们根深蒂固的"展览意

识"的先期提出并以之作为两国交流的物质技术平台，如果没有展览，中国书法可能还找不到重新起步、重新振兴的契机。

20世纪50年代后期到60年代初，中日互相之间的书法展览，举办了8次。如果没有其后变故，这样的书法展览应该一直可以持续到今天。

新中国成立后，蛰伏几年，终于有机会在艺术专业上一显身手的书法家在一起步一出手时，脑子里即被植入了明显的"展览意识"。我们在20世纪80年代初即已经明白，书法生存的空间，今后不再是文人书案，而应该是艺术展览厅。并且前辈们不仅仅明白其道理，而是还已经在身体力行地施行了。站在几十年后的今天，我们回眸这段历史，不妨把它看作是一次历史的必然，是新中国成立后书法重新起步在"展览意识"上与民国初期从吴昌硕书画展、沈尹默书法展、重庆时期多人书法展、民国的美术展览会中的书法展等等进行对接的最重要记录。它可能包含有来自日本的书法展览理念的影响，但它自身是有着明显的发展逻辑轨道的规定性的。换言之，50年代日本书法访华、互办展览的外来刺激应该是一个催化剂，但即使没有这个催化剂，中国书法也不可能再回到文人书斋中去，而必然是在过去哪怕是零星的展览记录的基础上不断往前走。从书画合展到书法个展，从书法个展到群体联展，从书法展进入大美术的综合展览；又从自己的书法展到跨国的中日书法展再从一般书法展进入全国规模的书法大展：如1980年沈阳"全国第一届书法展览"……单独看它们的记录，可能是并不起眼的、零简碎片的，因此是不会引起过多关注的。但把它们连缀起来，就能看出这一脉络的深刻的历史含义所在。当代书法家们的"展览意识"，正是在这种悄无声息潜移默化中逐渐成形；逐渐成为一代或几代书法家们的"共识"，从而构成今天这一代书法家不同于几千年古代书法家的从思维方式到行为方式、从个人选择到生存形态规定的种种丰富多彩的"时代内容"。就书法而言，这的确可以称为是"千年未有之奇变"。

余　论

怎样面对这"千年未有之奇变"？

怎样把每一个书法展览做得好看，从而树立起一个新时代的书法展览的标杆？

第一个问题是认识转型问题。亦即我们在书法艺术观念与认识上，能否调整自己原有的旧立场，直面"书法展览"这100年新生事物给我们带来的新命题、新启示与新要求。

第二个问题是实践问题。亦即我们在具体筹划一个书法展览时，能否调动各种技

术手段与思想内容，把展览厅作为一个"公共空间"而不是自说自话自娱自乐的"个人世界"，以尊重观众为第一要求，视观众的诉求为主要指标，从而办出一个"好看的"、有丰富内容的、综合了形式与文史意义的出色的展览。

关于第一个问题的回答，是亟须调整我们已有的观念形态。展览之于书法，既然是从未有过的"千年未有之变"，自不能再以老经验老方法来对待之。展览是公共空间而非私人书斋，展览是面对观众而不是书法家自说自话，展览在本质上是接受社会评判而不是在家里修身养性，展览是具有"竞技"特征而不是自我圆满，展览在本质上是艺术的、观赏的而不是学问的、修养的……既如此，今天的书法家们如果不调整自己的立场与方位，自然会无法胜任展览这一形式所带来的时代要求。

书法相对于绘画、雕塑等等，在文化传统方面对展览而言具有先天的弱势；因为它在过去长期以来一直被认知为是文化技能，而不纯粹是专业艺术门类。但这并不意味着书法家在今天对于展览所带来的挑战也一定是"低能"的。恰恰相反，一旦书法家们的艺术能量被充分释放出来，我们能做出许多不逊于美术甚至出乎其上的卓绝范例来。此无它，书法所依赖的文字，既是一个传统的与生俱来的桎梏，又安知它不是一种新的生长点？当我们在看一个美术展览，主要被它创造展示出的图像所征服，我们看一个书法展，除了惊叹于它同样具备的图像之美之外，倘若还可以有文史文辞之美的话，谁说这不是对美术展览的一种超越？但这种可能的前提是，书法家必须完成自己的"观念转型"。必须先认清楚自己是一种艺术表现而不是一般的文化技能——文化技能无须追求艺术表现的丰富性，敷用足矣，艺术表现越丰富，于应用越麻烦。但作为艺术独立的门类，则但凡视觉的、图像的、文辞优美的、有文史意义的……各种手段总动员，来为一个展览乃至一件作品服务，于是就有可能在展览厅的"竞技争胜"中成功。可见，不是书法本身没有表现的手段，而是过去写字（写毛笔字）式的书法不知道（或许也不会）去运用种种表现的手段。问题的症结，还是出在书法的观念上。倘若观念不转型，就不会想到这样去做，即使本来有能力做，也不会去做。

关于第二个问题的回答，则在具体的操作层面上。一个书法家首先应该牢记的第一原则，是书法展览必须"好看"——展览是被观众看的。不好看，即使书法家自我感觉再好，大师名家称号满天飞，但观众因为不好看都不会踏进展厅。从这个意义上说，每一个书法展览其实都在接受书法观众的评判而不是书法家在颐指气使地"教育""引导"观众。写一大堆格式相近、书风相同、文辞无关痛痒、笔墨拖沓重复的毛笔字，装裱后挂在展厅墙上，这样的展览不会好看。

但怎样才能好看？

仅仅靠写毛笔字的技术与技法，展览是不可能好看的。过去书法家们都否认书法是视觉艺术，但书法既要自认是艺术，又要跻身展览厅，悬挂在墙上给观众看，又做不到"好看"，行为与目的相悖，岂非荒谬？因此，不先从思想上转变认识，不先承认书法是"视觉艺术"，不先认定书法是处于一个"展厅文化"时代，这展览断乎"好看"不起来。

而承认了书法是视觉艺术，形式的丰富多样，当然就有了提出的合理性与合逻辑性。形式的多样并不简单地等同于技法的多样——完全有可能出现技法很好但形式单调的问题；技法针对具体的点画动作，而形式却必须关乎作品整体。书法展览要好看，就必须迫使书法家从过去传统的技术性地关注具体笔法的窠臼中跳出来，转向关注书法作品（扩大为 50—100 件作品的整个展厅）的整体视觉艺术效果。而为了达到整体的视觉艺术效果，就需要调动包括技法在内的各种塑造手段，无论是空间、色彩、材料、肌理、间距、边框、书体字体、笔法字法，乃至裱式、钤印；甚至还有复合、渐变、对称、放射、叠加、排比，再甚至还有展厅空间、作品体量、文辞内容、灯光处理等等，都应该获得充分的运用——笔法字法、书体字体，只是其中很小的（当然可能是很核心很聚焦的）部分，它并不能代替书法作为艺术的全部。

书法进入展览厅不过百年历史，书法展览这一固定标识形态的出现，更是只有短短几十年，因此，怎样做一个好看的展览，对于美术而言可能早已不是问题甚至构不成一个思考点。但对于书法而言，却是一个至关重要的命题。此无它，书法和美术所面对的文化语境、历史逻辑起点、当下关注、人文需求和审美习惯都不相同，自然遇到的问题也不尽相同，所能选取的答案也不会相同。即以我自己的几十年书法创作实践而论，从提倡"展厅文化"到自己寻觅多年开始尝试着以自己的理念来办系列展览，比如"心游万物""线条之舞""意义追寻""大匠之门"直到这次的"守望西泠"，先追求一个好看的书法展览应该怎样办，再到一个又好看又综合的书法展览应该怎样办，再到一个又好看（复合形式）又好阅读（自撰文辞内容）、有纵深文化历史感的书法展览应该怎样办。三年之间，通过一连串的在思想认识上形成三连环的书法展览实践，终于大致找到了几个可供选择的答案——就一个好看的书法展览而言：第一是笔墨精良、技巧精湛；第二是形式新颖令人耳目一新；第三是要有"原创性"即立意构思要带有明显的突破与创意；第四是要可阅读即文字、文辞、文献、文史、文学、文化的感染力要强、要能把观众引向遥远的历史与悠久的传统；第五要有展厅空间的整体配置节奏，讲究展示与陈列的精致度与完整性和艺术观赏的丰富性与多样性。根据这五个方面的总体要求，又可以分化衍生出 50 个、100 个更细微、更具体、更局部的实

施要求。而所有这些要求，都不仅仅是文人多事，而恰恰是因为今天的书法正直面一个"千年未有之变"的展厅时代。而更深层的问题还在于，书法即使进入了展厅时代，还必须保持自己的特色，不被绘画展设计展摄影展所混淆淹没。前者决定了它必须强化视觉形式之美，必须好看，必须为观众所接受，必须与绘画展并驾齐驱，站在同一个平台上立论——这正是书法几千年来最缺乏的新意识、新思维。而后者又决定了它必须坚守住自己作为书法展的特征与特色，不与绘画展摄影展趋同，而努力创造出别一样的图式与图像，并辅之以书法所依靠的文字（汉字）语义与它背后所蕴含的历史与文化，从而建构起从文字到文辞、文献、文史、文学的，又是立足于视觉艺术的种种新的艺术价值观与本体论内容。

展厅时代决定了今天的书法艺术必须是视觉的，同属于造型艺术大家庭的；

书法本体决定了今天的书法艺术必须具有文字、文辞、文献、文史的内容优势，它必须与其他视觉艺术在视觉的基础上拉开距离，彰显自己的特色；

展厅时代的书法首先是审美的；

书法本体又规定了它不是一般的通用式的审美对象，而应该更多地立足于文化对其进行审美：具体而言，它似乎更是人文式审美的独特类型。

这，就是我在今天所持的书法观。

五　榜书巨制创作

近百年"榜书巨制"书法创作的发展

一

"榜书巨制",是一个复合的概念。

"榜书"大字古已有之,从三国韦诞题榜一夜须发皆白的记载开始,唐宋元明清代不乏人。宋人黄庭坚有诗云:"大字无过《瘞鹤铭》。"知当时书家心中的大字,与案头小字尺牍相比,《瘞鹤铭》已是大字典范。而米芾善题大字,更是众所周知的事实。明清以降,像邓石如、伊秉绶、赵之谦、吴昌硕等,皆有许多题匾榜书杰作。近世则如沙孟海师题灵隐寺"大雄宝殿",并以此驰名于世,即是一例。

"巨制"书法则古并无之。若硬说有,则如北朝《泰山金刚经》或可勉强算之。此外各朝摩崖书也皆可予以论列。但相比之下,一是这些摩崖文字当时的墨书和放大镌刻的关系尚不明晰;二是当时"巨制"之所以会出现,是基于书法以外的因素,如宗教;三是当时"巨制"在我们心目中的尺度也很难把握,比如相对于尺牍小札或长卷横轴,秦汉碑刻即可算是"巨制"。但与《泰山金刚经》相比,则碑刻又算不得"巨"了。而与秦汉碑刻相比,唐人的"题壁书"如张旭、怀素在寺院酒肆中笔走龙蛇,动辄高墙大壁,又应该算是更大的"巨制"了。另外,"巨制"是作为结果的"巨"而书写时原尺寸是否"巨",则又是一个尚难考证的内容。有些大字,明显是写小样再放大镌刻的。不比今天我们写"巨制"是在地上铺大纸写原尺寸大字。有的每写一笔,

清 伊秉绶《隶书中堂》　　　　　　　《泰山金刚经》(局部)

要走三四步。这样的方式，恐怕与碑刻、摩崖、"题壁书"之类的形成过程又相去甚远，而很难以一概论列之了。

二

　　从古代到近代，本师陆维钊先生与沙孟海先生，是"榜书巨制"书法的卓越实践者。他们的努力，使"榜书巨制"作为一种创作形态走向了一个时代的高峰。

　　陆维钊先生的书论文献传世很少，缺少关于"榜书巨制"的直接论述。但陆维钊先生的难能可贵之处是在于，他创作了一系列"榜书"作品，给我们提供了"榜书巨制"的极为珍贵的范例。比如他的《天地乘龙卧，关山跃马过》《同心干，放眼量》《齐踊跃、肯登攀》《冲霄汉、起宏图》《青山有幸埋忠骨、白铁无辜铸佞臣》等对联，《心画》《第一湖山》等条幅，这些作品其实论绝对尺幅，并不特别巨大，有的也就是四尺、六尺而已[1]。但以陆维钊先生的凌厉笔势和沉雄浑厚的气度，在有限的空间里却展现出广阔宏大的墨象。无论是速度、力度、空间尺度，都让人误认为作品至少是丈二丈六的大尺寸，也即是"榜书巨制"的格局。或许可以说，20世纪五六十年代的"榜书巨制"，

（1）所举作品均引自《陆维钊书画精品集》。中国美术学院出版社，2009年4月第一版。

其尺寸当然不可能如今天艺术繁荣时代相比，但陆维钊先生正是以他的卓绝才情与深湛功力，为当时十分冷落萧条的"榜书巨制"创作立下了标杆，从而为那个时代的书法创作史提供了极其难能可贵的一抹亮色。遍观近百年书法史，这一亮色几乎是唯一的、无法取代的，在当时并没有匹敌抗衡者。

沙孟海先生于"榜书巨制"，有一篇名文《耕字记》叙其始末[1]，让我们在研究沙老的大字书法时，有了一个极好的文献依据作为支撑。与陆维钊先生因限于条件而善于"小中见大"的特点不同，沙孟海先生的大字榜书则是"以大写大"，舞如椽大笔，在数丈大纸上，步、腰、臂、肘、腕协同，健步如飞，运斤成风，弯弓蹲马，迅捷优雅，以广大制精微。在当时的书法界，像沙孟海先生这样，以"榜书"而驰名于世的，亦是绝无仅有，只此一家。

以陆维钊、沙孟海先生为代表的20世纪后期"榜书巨制"书法创作的成果，已经远远超过了20世纪初中期

沙孟海《行书诗轴》

的水平，不但是认识水平，还有实际的创作成果水平。

随着近40年中国经济的腾飞，书法中"榜书巨制"创作又面临着新的时代要求。比如说，陆维钊先生当时住房条件落后，他的挥洒空间只是一张小画桌，而我们今天却可以在礼堂、体育场里纵情挥洒。又比如说，沙孟海先生当时写个丈二斗方"龙"字，提如椽大笔，已是难得，在物质条件上已是到达了极限，但今天我们的"榜书巨制"，可以将五支、十支大楂笔捆绑在一起，以几十米长的尺幅作整堂大书，在物质条件上

（1）见沙孟海：《耕字记》，《沙孟海论书文集》，上海书画出版社，1997年6月第一版，第682—683页。

也已不再困难。故而，今天我们谈"榜书巨制"，其实所赋予它的内涵，本身也在不断变化之中，当然也就有了"与时俱进"的问题。亦即是说，今天我们看巨幅作品创作，其尺度与心理期待肯定已不同于以往。但指出这一点，并不妨碍我们对古代名家与前贤的时代贡献与宏伟业绩予以高度肯定与评价，并明确指出他们的探险与求索，应该是今天进行"榜书巨制"大字创作在理论上、意识上与实际形式技法上的先导与源头。他们作为传统，正在影响我们今天的创作选择与判断。

<h1 style="text-align:center">三</h1>

不筹备大型展览，本来不会想着要去创作超大规模的"榜书巨制"。

没有对近二十年来当代书法走向"展厅文化"时代的学术认同，当然也不会想着去为展厅量身定做、创作超大规模的"榜书巨制"。

从 2007 年开始，我已在大字书法创作的"榜书"方面做了长达几个月的尝试。但当时的作品尺寸，最多就是丈二匹，或两张丈二匹衔接的水平。像《实者慧》《射天狼》《屠龙术》《天行健》等作品[1]，就是在那时完成的，数量约在 15 件左右，但可以看到的是，当时这批大作品，书写方式还较单一，技巧娴熟，表现意识却相对较为平实。它可以被我们看作是一个前奏，一次热身。

2008 年 10 月，随着大展筹备进程紧锣密鼓地展开，我们组成了一个创作团队赴河南郑州进行了主题性"榜书巨制"集中创作。五天时间，创作了《桃花源记》（草书）八屏，《将进酒》（魏碑）

陆维钊《行书对联》

（1）《实者慧》《射天狼》等第一轮创作作品，发表于《中国书法》2009 年 11 期《增刊》号。

六屏，《老子语》（篆隶）八屏，以及《斩钉截铁》《人中龙》《泰山压卵》《听雨》《怀抱》及《一匹狼》系列等[1]。与 2007 年时的大字创作状态不同，在郑州的大字创作过程中，我不再是会什么写什么，而是先提出个相对较难的创作原则——"一日有一日之境界""一作一面貌"。在创作过程中，不断挑战自我创作能力的极限，强调尽量不重复、不平庸，使这次创作的许多作品，在形式与技法语汇表现方面大大丰富了原有的固定样式。而我也在完成后写了一篇计两万言的长文——《巨幅书法创作手记》。可以说，这次郑州之行的收获在于，第一次从理念与创作原则上，从实践的笔墨技巧与形式发挥上，又从事后的理论思考与经验教训的梳理总结上，全面提出了一整套"榜书巨制"书法创作的目标与实施步骤方法。即使对于我这几十年书法创作生涯而言，它也是十分新鲜的，因此必然是具有挑战性的。它提供了一种创作范式与模型，为今后的再出发提示出许多极有学术含量的关键点。

2009 年 11 月，在北京书法大展的展厅已确定而展期也已迫在眉睫的特定时期，我们这个创作团队又借浙江美术馆再次进行了大规模的"榜书巨制"创作活动。此次是对中国美术馆四个大展厅作"量身定做"式的补充性创作，以超大件创作为主，主要是对"巨制"部分进行大规模创作，而对"榜书"部分不作补充。在三天时间里，共完成了李白《梦游天姥吟留别》20 屏、刘勰《文心雕龙·通变第二十八》11 屏，苏轼《念奴娇·赤壁怀古》18 屏，《前赤壁赋》36 屏。除刘勰组作品为金文外，其余均为草书，都是动辄 20 屏、30 屏的整堵墙式的大创作。挥洒笔墨，对我这个创作者而言，也是一次极大的、平生未有之考验——是意志与毅力的考验，是智慧与技术的考验，更是气度与胸襟的考验。

三轮"榜书巨制"超大幅书法的创作，尤其是第二、三次集中创作，终于使我意识到，其实书法不仅仅是我们学写毛笔字时的案头功夫，也不仅仅是文人士大夫尺牍挥洒、条幅纵横，它还可以从物质空间上"惊天地动鬼神"，以超大的黑白关系震撼观众提示后来者，它具有地道的"表现主义"式的现代性格，而绝非我们长期已习惯了的老夫子形象。当每写草书线条，必须拖着一捆毛笔蘸着十几斤重的厚墨汁，在铺地的宣纸上走三四步才能完成一笔线条时，我们意识到它已经绝不是写毛笔字这样简单的事了。作为一种艺术表现，它所体现出来的张力与表情，不但是寻常的书法所无法想象的，也是足以令其他许多艺术，如交响乐、舞剧歌剧、历史题材油画、标志性建筑、纪念

（1）《桃花源记》八屏等十几件榜书巨制均展出于 2009 年"意义道寻——陈振濂北京书法大展"。并刊载在荣宝斋出版社出版的《意义追寻——陈振濂书法大展作品集》中，荣宝斋出版社，2009 年 11 月第一版。

性群雕、影视大片等和长篇历史小说、史诗等等钦佩折服的。它摆脱了长久以来书法过于自娱自乐的尴尬境地，把书法放置在一个历史语境中进行定位与阐释。过去我曾经从"意义""主题"出发，希望通过倡导"学院派书法创作模式"的讲究主题来完成这种愿望。现在，"榜书巨制"创作实践经验告诉我：还可以从扩大表现空间、"大墨纵横"的角度来完成线条、浓墨对汉字的"超常"阐释。这种阐释，是具有蓬勃的生命力的、是融入我们每个创作主体和每个观赏主体的思想行为中去的——对当代书法的"展厅文化"时代特征的提示，则是我们得以"超常"表现的最重要的、必不可缺的载体。

曾经有观众对这样的"榜书巨制"式创作表示不理解，认为写字根本没必要作这样的巨幅，显然是作者写不好字，故而有"哗众取宠"之嫌。有朋友问我应该如何思考并回应这样的质疑？我回答曰，首先是技术难度的问题，是伏于书案上写尺寸适当的小字容易？还是弯腰蹲踞、拉开马步，写一笔要走三四步容易？前者显然是还在你的习惯模式之中，而后者却要调动全身心的力量为之。原有写大楷笔厚实还是薄削、藏锋还是横生圭角，你马上可以判断，而现在写"榜书巨制"，你一笔下去到哪里收束都不知道，更无法掌控笔力与线质，只能凭既有的积累与感觉，你觉得哪个难？更加之，这样的"榜书巨制"，必须调动全身心，包括腰、臂、步、肘、腕……对创作者的精力、体力、判断力、掌控力都会提出极大要求。稍有不慎，满盘皆输。那你又觉得哪个难？做这样一种选择，是挑战自我。用我自己的话说，是追求不断焕发创造活力的"反惯性书写"，又岂能仅仅以一个肤浅的"哗众取宠"来贬视之？

其次，从展览的现场效果也足以验证。北京"意义追寻"大展，"榜书巨制"占不到10%，在200件作品中不超过20件，而题跋、册页、竹木简牍等等，则有180多件，占了90%以上。但展览之后，社会上大多数舆论与媒体报道，皆是对着这个"榜书巨制"而发。赞成的说它"震撼""大墨淋漓"，批评的说它炫人眼目，误导书法界。我曾打趣地说：你们为什么对180件小作品视而不见，却对这20件"榜书巨制"如此重视？你们的"有色眼镜"其实不正证明了在今天这个书法的"展厅时代"，"榜书巨制"的出众效果与卓绝的视觉冲击力，最能打动观众的心灵，甚至也牢牢吸引住了反对者的视线吗？既如此，又何必去质疑"榜书巨制"创作的正当性和必要性？

四

由此再来看近百年来"榜书巨制"书法的发展轨迹。我以为从陆维钊、沙孟海先

生到当今一代，其实几代人之间已经树立起了三种不同的典型。

第一代是以吴昌硕为代表的"榜书巨制"的传统样式，其特点是以大字题匾来完成自己对巨大空间的占领与掌控能力。吴昌硕以石鼓文、隶书、篆书所创作的一系列题匾，即是代表。当然，既指他为传统样式，是指这种题匾样式是从邓石如、何绍基、赵之谦以来即有的。吴昌硕是以自己独特的风格，将这种传统的题匾样式发挥到极致——从个人创作书写而言是极致。但从题匾这——榜书巨制的格式而言，则是承传古已有之的形式。

第二代是以陆维钊、沙孟海先生为代表的"榜书巨制"的创新样式，其特点是不再仅仅限于古代传统的横式匾额范围，而是有着更多的创造发挥。

陆维钊先生的"榜书巨制"方式，是"小中见大"，"咫尺而见千里之势"。他对大字创作的贡献，是在对联。目前传世十余件对联墨迹，行书如《关山跃马过》联，隶书如《放眼量》联，表明在"榜书巨制"范围中，原本不为人重视的对联格式，也同样具有充分的用武之地。此外，中堂竖幅也成为"榜书巨制"的尽情挥洒之所。比如《心画》一件，沉雄痛快，不可一世，是许多习惯于以榜书只限于横匾的老派书家所未可梦见的。我颇以为以陆维钊先生这样郁勃的创造力与叛逆精神，他一定还有其他的榜书巨制的尝试方式。只是可能限于时势，当然也肯定有物质条件匮乏，如居室狭窄、书桌短小，以及纸墨供应不足而不能尽情运用等限制，使他不能尽情地挥洒自己的生机勃勃的才情。但他之于"榜书巨制"，贡献在于引入"联"式，即是一个不争的事实。使对联而有"榜书巨制"之象，则首推陆维钊先生之功绩也。

沙孟海先生的"榜书巨制"方式，则在于"幛"。以条幅、斗方为代表的"幛"（竖着悬挂），本来也是强调横势的"匾额"式榜书巨制所不太涉及的。但沙孟海先生以其郁勃的创造热情，既作像"大雄宝殿"这样的横匾并以此获得"榜书海内第一"之美誉，又有以丈六竖幅作大字的例子，更有以巨大的斗方作"龙"字的超大件作品。沙孟海先生"大雄宝殿"的榜书大字，已摆脱一般写大字仍用普通书斋之姿，而是以"三支楂笔扎起来，铺纸地面，移步俯写"（《耕字记》）[1]。像这样的方法，已是艺术创作写榜书的现代样式。沙老当年感慨"我写此匾如牛耕田也"。试想倘是传统的在书斋挥毫，何等风雅？岂有"牛耕田"之意哉？至于书写"龙"字大幛，更是在沙老87岁高龄，连毛笔也是由邵芝岩笔庄定做的，取马、羊毫与麻丝夹制，笔头圆径10厘米，毫长21厘米，重8斤，而宣纸也事先拓好，四米见方，像这样的创作条件，已谢世

（1）见沙孟海：《耕字记》，《沙孟海论书文集》，上海书画出版社，1997年6月第一版，第682—683页。

的陆维钊先生就不会有。只有到了 20 世纪 80 年代改革开放之后，才有条件去做。故而沙孟海先生在 1986 年 11 月写的大书"龙"字，才是与今天我们从事"榜书巨制"创作最贴近的方式，并俨然成为我们大字创作在技法上的真正源头。他老人家不是写小字放大，而是原尺寸书写。其中对步法、腰功、臂力和运转几十斤重饱蘸浓墨的如椽大笔的技巧要求，是古代人所未可想见的。

以"龙"字为代表的榜书巨制中的"幛"，代表了沙孟海先生在擘窠大书中的努力业绩，足以与陆维钊先生的"联"交相辉映。

20 世纪 90 年代末，改革开放已带来丰富物质条件。过去陆维钊先生与沙孟海先生在进行榜书巨制创作时所遇到的物质条件上的困扰，在今天已不再是问题了。因此我们这一代书法家中对榜书巨制创作有兴趣的，则在把当年陆维钊先生的"联"、沙孟海先生的"幛"的精华继承并发扬光大的同时，进一步寻找我们这个时代榜书巨制书法创作的新内容新形式。其特征是以多幅巨制"屏"（屏条、屏风、联屏、墙屏）的形式为主进行更大空间、更大气度的创作。比如师兄王冬龄早在二十年前即以超大的几十屏书写《庄子·逍遥游》和《老子五千言》。在中国美术馆亮相时，赢来一片喝彩声。以"榜书巨制"而言，这是完完全全的"巨制"。我在这几年尝试着以几十屏创作的李白《梦游天姥吟留别》、陶渊明《桃花源记》、苏轼《前赤壁赋》，也是在此中作出了认真的探索。至于"榜书"部分，我们也都有不少精心之作问世。作为第三代书法家的努力之一，我相信也一定会引起后世的关注。当然，由于我们这一代人较关注扩大挥洒空间，对几十大屏几十米高宽的大型作品比较痴迷，对陆维钊先生创造的"联"与沙孟海先生创造的"幛"的擘窠大书的承传，反而是用心不够，并未进一步地推进深化，这是需要特别提出并引以为今天努力方向的。

总之，当代这几十年间，在"榜书巨制"书法领域中，从传统的"匾"，到当代的"联""幛""屏"，应该看作是几代书法家在不断努力过程中所留下的鲜明足迹。它们的书法史意义，在今后会不断地被显现出来，并成为学术研究中众所关注的热门话题。

五

"榜书巨制"书法创作的构成历史形态，必然会在今后引起更大的反响。这是因为在今天的"展厅文化"时代，书法作为艺术正面临着更大的挑战。书法的艺术表现力问题，正在愈来愈多地引起学者、评论家乃至创作家自己的质疑。本来就只有黑白而没有五彩，只有文字抽象间架结构而没有具体形象更没有情节主题的书法，难道就

永远只能成为学问的工具？成为自娱自乐、气局促狭的"玩物"？它如何才能与磅礴的时代、浩瀚的历史情怀相结合？它如何才能具有"宏大叙事"的能力？过去，我们试图为书法引进"思想主题"来与时代历史相衔接，从而催生出一个"学院派书法创作模式"。现在，通过对"榜书巨制"的梳理，我们发现了另一种可能——在一个超常巨大的空间里，以放大的笔墨与黑白关系，构建起种具有强烈震撼的视觉造型但同时又不丧失其传统根基，从而衔接于当代艺术对创造力的不懈追问。它不是个人的，小资情调的，它是立足于时代与历史、社会与文化的大格局大表现。沙孟海先生那一代以他们独特的叙述，为我们留下了一个"牛耕田"式的巨幛铺地、原尺寸书写的"榜书巨制"神话，那是他们这个时代对艺术创造力的追问结果。而我们，包括王冬龄兄和我在内的这代书法家的几十米长宽的多联屏整堵墙式的笔墨挥洒，则是我们这一代人对艺术创造力的追问结果。这样的追问一多，一代代人的聪明才智积累日久，书法艺术的表现当然就会愈见广大深厚。

书法不仅仅生存于书斋，它过去曾生存于荒野丛棘之中，生存于高山峰巅之上，现在则更多地生存于宽阔高大的展览厅之间。

书法不仅自娱娱人，它除了优雅之外，还可以很悲壮。从"优美"到"壮美"，使书法艺术除了愉悦人生之外还可以成为记录人生、抗争人生、创造人生的"利器"。甚至，它也不仅仅限于个体的人生，它还应该是历史的标杆、时代的刻录、天地宇宙精神的承载与挥发者。

以此视"榜书巨制"的书法创作，不亦可乎？

谨以此文，奉献于沙孟海先生诞辰110周年纪念展览与国际学术研讨会。

巨幅书法创作手记

　　2008 年 9 月 28 日至 10 月 4 日，我率一个 15 人的团队赴河南郑州，进行专门的书法大件创作，为期一周。在赴郑州之前，应该进行什么样的创作，又应该完成什么样的作品，心里经过了细致的计划与筹备，也有过一些预案。但到了创作现场，一些原有的预想都变得不重要了。而认认真真进行全身心投入的大幅创作，在当时成了最朴素、最本能的直觉反应。每天创作完成后，我回房间都会写下一些片段性的记录与体验，从郑州返杭州后，用半个月的时间，将这些创作感受记下来敷衍成文，遂成目前这样一份两万余言的《创作手记》。

　　以札记方式来记录创作全过程，在我而言是第一次。过去写过几百篇论文，动笔即想结构、想谋篇布局、想论证，架构意识很强。现在却是只言片语，一事一议，最初有些不习惯，但坚持几页，慢慢就顺当起来了。因此，就学术研究的方法而言，这样的札记式体裁对我而言也是一种新的挑战。它也是一种"创作"，也符合"日日有新境"之旨。

　　希望这组札记会成为我从事书法创作生涯中的一份新的样本。

一、书写创作时的三种情态

过去谈创作，我习惯于把它分为两类：一是书写型创作；二是主题性创作。书写型创作，是按照古典书法的一般方式，讲求笔墨精良、技巧精湛、格调高雅、韵致充厚。点画功夫一流，但抄录的是古典诗赋，书家只贡献技巧。主题性创作则是以古典书法技巧与今天的艺术创作方式相结合，讲求主题构思，讲究思想性，再由主题出发去探求合适的表现形式，最后才是出以高精的技巧。这种方式，即是我们"学院派书法创作模式"所采用的创作套路。

学院派书法创作模式已提出十几年了，目前正处于相对沉寂阶段。许多课题正等着进一步确认，许多构想还需操作检验，因此，它是一个目标远大但在目前还不可能作全面铺开的构想——它不是群众运动，它更像是大学里的实验室的课程探索。我们对它的反省、思考与试验，还处在一个过程之中。

书写型创作自身，也还是一个很有发展空间的研究对象。从"创作学"角度（而不是写毛笔字角度）出发，我以为应该对一个书法家的创作情态划出三种类型。这三种类型环环相扣，由低向高，会构成书法艺术创作在当下的一些基本命题。

第一种形态是一般常态式书写，书写是靠长期的习惯培养起来的。它有固定不变的熟练的一面，只要日积月累地打磨自己的技巧，达到从心所欲的地步，则每件作品写得技巧精到、点画精良，应该是毫无问题的。我们平时写书法，一天写多少件，一周一月一年写多少件，都是取这种方法以所掌握的固定技法语言为标旨的创作，不怕重复而且需要重复。唯不断重复，才有个人风格与所谓的"艺术个性"——我平时几十年写书法时就是这种状态。

第二种形态是有特定状态的书写。在某时某地某事的激发之下，忽然有了非同寻常的一种特殊的冲动。有了一种反常的激荡、新鲜的刺激。于是创作欲望大增，求泄而后快，围绕着一种方向种格调，猛写一批，笔墨感觉有新意，对自己的恒常状态是一种破坏与重建，对已经熟悉不再新鲜的书法而言是一种挑战。一种特定的感觉可以出一批十几件作品。当然，与长达几十年的固定风格相比，它是突破、是超越、是创新。但这十几件批作品自身是相致的，同一基础的——从去年到今年，我在几个长假里写

過一批大字，丈六大件，即是這種狀態。

第三種形態是強化每件作品特性的書寫。即使是找到一種新語匯新感覺，十幾件式的作品，還嫌重複單調了些。於是再"得寸進尺"步步攀高，進入不斷出新、每出筆必求新意的更高創作狀態，它的要領，以如下三句話即可概括：

今日之我否定昨日之我；

一日有一日之境界；

一作一面貌。

對一個長期書寫形成固定習慣範式的書法家而言，這樣的挑戰是最難的。要"日日有新境""一作一面貌"，每天都會遇到無窮盡的自我挑戰自我否定、自我提升的要求，永無止境、永無終點，這樣的要求對我們今天的書法而言，實在是太需要了。它可以治我們的思想懶惰之病，治我們的想像力貧乏之病，治我們的技法與藝術表現單調乏味之病，治書法作品千篇一律還自認為是個性之病。總之，它極難極難，但卻是我們走向真正藝術時最需要的——2008年國慶長假中州之行期間，我的書法狀態即是如此。

二、掌控力

寫慣小件書法（一般說小件書法是指冊頁扇面之類，但我此處是指六尺、八尺整紙以內的常規尺寸），再來寫大件書法，高達6米，寬則有十幾米或五六米；最難解決的、也最容易出問題的，是對全幅全篇的控制、把握能力。

每一個點，或許就是半個人大；每個橫，或許其長度要跑動幾步才能完成；每拉一個撇、捺，其運臂幅度已不是一個人所站立的基點為圓心的半徑所能約束，甚至也不是運臂、運腰、邁步幾個環節結合的一個半徑所能涵括。我寫大字，寫一個筆畫，幾乎是邊走邊寫。而要邊走邊寫，線條質量，點畫頓挫的部位，運行節奏、力與氣、勢，這些原來在寫小幅不必關注的問題全部顯現出來。換言之：在過去一個簡單的"肘""腕""指"輕鬆協調的動作，在現在卻要用"臂""腰""步"進行艱難協調才能完成。原有的老經驗，對現在的大幅創作，幾乎沒有太大的作用了。

不僅僅是用筆動作，對空間結構造型的掌控，也成了新問題。原來是在案上每個

字字无巨细皆映入眼底，一眼可以看一组五六个字。草书看它连绵，大篆看它衔接。现在别说是一个字，在人的肉眼可视范围内，可能看到的只是一个大字中的一个点或一个竖的一小截。成语所谓的"盲人摸象"，在写大幅巨幛时，是亲身体会到了。

没有想象力，就没有掌控力。没有对一个具体点画的前后上下的伸延能力，就不会有全局观——别说全局观，连全"字"观也不会有。

要掌控的还不仅仅是"字"（造型）、"局"（章法构图），更重要的还有空白。如何去占领空白、切割空白、塑造空白、引导空白，是写超大件作品时一个艺术家所面对的最大挑战。如果说一般尺幅的作品中，我们对书法空白的处置经验，可以从临摹古代经典的长期学习经验中轻松获得，但在一件超大型作品的创作中，对空白的处理却必须事事、处处进行精密的计算。不计算则可能会失之毫厘差之千里。"毫厘"是指你原有的感觉与经验，"千里"则是指超大件作品的整体效果。

三、技法表达与笔墨语汇的探索

写书法是写什么？自古以来，就是写技法。王羲之之所以比同时代的庾、郗、谢诸家更有名，之所以会成为"书圣"而领袖千百年，就是因为他的技法好。沈尹默为什么要反复研究二王笔法？当然也正是因为羲、献的技法经典。因此，一个书法家的优秀，就是在于他写字技法的优秀。

每个人写字的熟练，其实是一种技术习惯、动作习惯的熟练。因此技法表达的最大指标，就是熟练程度。这是一个千百年来书法的常识。但我认为需要冷静的分析。与绘画、雕塑等相比，书法对技术熟练程度要求特殊的高，这是对的，是符合书法这门艺术的特性的。但在大师名家的层次上，技术熟练却又是一个可能的大妨碍甚至是致命的弊病。因为它会成为懒惰、沿袭、不动脑子、机械重复的借口。在书法界，这样的借口比比皆是。

"熟而后生"，仅靠动作习惯培养出来的熟练，可能是最缺乏想象力的，当然也是最不具有艺术性的。而"生"是什么，我理解是挑战自我、挑战熟练、对未知的开拓。它与懒惰沿袭肯定是无缘的。

要把传统意义上的"技法表达"转换成艺术意义上的"笔墨语汇探索",这是我这次创作的一个宗旨。我要的不是一些固定的古法与经典技法套路。我想要的是变化无穷。在"笔墨语汇探索"这个概念中,有两个关键词。第一是笔墨的"语汇",它不是固定的"法",也不仅仅限于"技",它是一种"语汇"。如果说"技法"的关注点是在行为与动作过程,那么"笔墨语汇"关注的焦点却是在作为结果的视觉图像。第二是"探索"。兵无常阵、阵无定法。只要一固定成"法",就很难再有探索的可能性了。在书法这样特别讲求书写习惯的艺术门类中,对"探索"的强调怎么说也不会过分。因为它是衡量一个艺术家是否还有创造力,还有自我更新能力的根本标志。

对一个成熟的艺术家去谈基本的技法原则,我以为是无知或愚蠢的。这就好比我们对一个院士级的科学家还不忘谆谆告诫他必须遵循初等数学的规定一样。对一个成熟的艺术家而言,如何打破常规、突破常识,不断创新又做到有理有据冷静客观,应该是衡量一个艺术家是否优秀的主要标志。我希望我在学术理论上如此做,但更希望在创作实践与技巧发挥方面能有效地去这样一试。

"笔墨语汇探索",在我的实践经验中,应该是指在一轮轮的创作过程中,每件作品的笔墨语汇形式、语汇的表达方式与基调只能用一次。比如写一件横幅,三到四个大字篆隶,第一件与第二件、第三件,以至之后的几件应该有明显的差异。在此次创作中,第一件《斩钉截铁》,取方正开张的建构型笔墨语汇;第二件《泰山压卵》,取小篆式瘦长型传统笔墨语汇;第三件《怀抱》取方构图但顶天撑盖而虚地,以汉印线条为旨归;第四件《听雨》讲究金文大篆铸造的笔墨语汇,不取装饰平行而强调线条之间的张力与拉力;第五件《人中龙》则是流畅与动荡感极强,不取凝练斑驳而是强调通畅,如云卷云舒;第六件《老蚕作茧》则是走图案化的笔墨语汇的路子,以宽博、浑成、不动声色取胜,是隶书中伊秉绶格调的篆书版。同为横式匾额型,六件不同时间不同氛围中的作品,有六种不同的笔墨语汇基调。有第一就不能有重复的第二,有第二就不会再有同样的第三。每完成一件,即意味着后面的路子越来越窄,已用过的不能再用了,新的思考当然只能在有限的"已有"中再作更狭窄的选择,每次选择当然也更艰难——熟悉的笔墨语汇都用完了,只能取陌生的笔墨语汇来尝试,不断挑战、不断探索,循环往复。

对一个书法家而言，"笔墨语汇探索"是一个非常有宿命感的艰难命题。因为书法不同于绘画雕塑设计，强调书写性是书法的根基。而书写性即意味着固定的书写习惯。一个画家可以一天变几种调子，一个书法家却一年甚至十年也不会改变他的书写习惯。过去我们讲笔法，更讲笔势。"势"，即是习惯的确立与伸延。于是，"笔墨语汇探索"的根本问题，即是与原有的书写习惯作对抗。不但是与恒常的几十年书写习惯对抗，还要与前一件作品的书写方式作对抗。对于书法而言，它在技法上是动摇根基的挑战。"笔墨语汇探索"是要求一个书法家在技法与形式上，不但要对几十年技法习惯作突破，还应该对每件已有的作品技法习惯作突破——不但挑战长久的既有还要挑战昨天的已有，甚至还要挑战前一个小时的笔墨语汇样式。亦即是说今日之我要否定昨日之我，下午之我要否定上午之我。长久不懈地探索未知，生生不息，以至永远。据我的创作实践体会，这是当代书法家所面临的最严峻的能力挑战与综合素质挑战。

原有的"技法表达"，我们以为是非艺术或准艺术的。它只能保证书法家的基础的60分及格线，但却肯定不是一个100分的理想的艺术目标。而"笔墨语汇探索"却是一个真正艺术家的理想境界。不断创新，不断探索，不断使书法艺术生机勃勃与时俱进，这才是一个当代书法艺术家应有的"技法观"。

四、巨幅大件的精细度——"细节决定成败"

此次"颐斋中州翰墨行"，定位是创作巨幅作品。最初的动因，是要完成一个大型个人展览所需要的"量"与"质"。所谓的"量"，是指在一个展厅文化时代中，没有观赏性强的大幅作品，展览就撑不起来。所谓的"质"，是我们平时在写书法时，四尺六尺整纸的笔墨技巧娴熟，是顺理成章的事。但如果写五米高十米宽的巨幅，技巧还能不能有娴熟精到？却是考验一个书法艺术家有没有真功夫的试金石——当一种用笔技巧的动作范型被放大几十倍时，要让它不变形和有质量，没有特别的定力与功力，是很难做到的。对我而言，长期习惯于文人士大夫式优雅书写的氛围，这尤其是一个挑战！

巨幅作品的挥洒幅度，远远超出一个书法家身体动作所能够到的范围，有时写一个横笔，要摁住笔走好几步才能写完。因此，对字形结构的空间分布，尤其是每个"位点"要有精确的把握，知道哪一笔的收束在哪里，每一笔的划出会对间架空白产生什么样

的影响。这与在案上作尺牍挥洒条幅挥洒，和在壁上作上下挥洒是全然不同的。它为我们揭示出的，是由实际的挥毫空间引申出的"心理空间""想象空间"。

要走几步才能写一笔，又牵涉到一个技法动作是否到位的问题——原有的指、腕、肘的协调运动，变成臂、步、位的协调。它所遇到的最大问题，是原有的技法原则比如线条的形态、节奏、质地，顿挫的位置、外形，笔力的表达、实际用力与作为效果的笔力的对应……许多情况下，原有的动作习惯在几十倍扩大的挥毫空间中会严重变形，无法控制，拖到哪儿是哪儿。

放大技法动作，扩大运笔节奏，拓大字形空间的"位"，是写巨幅的最重要的能力标志。此外，由于写的过程有相应的节奏展开，发挥可以更酣畅淋漓。它为我们的艺术表达也提供了更自由的发挥空间。在我的创作体验中，巨幅大字的发挥，各种点线交替、枯湿交替，有着一流的效果呈现。如果不是写超大作品，未必会有如此的实践收获。

只有每一件巨幅作品都在每一个局部、细部都经得起琢磨与推敲，这样的巨幅大件才是有意义的。我看别人的巨幅大件，先检验其细部。"细节决定成败"，看它的每笔是否神完气足，看它的点画是否有严格的空间分布，看它的笔形是否中规中矩、不松懈不散漫。对我自己的这批巨幅大作，当然也是用这样的眼光来进行自我检验，不合要求者都坚决摒弃之。不如此，就无法称为书法艺术创作。

五、激情的培育

超大作品的书法创作，与超大绘画的创作不同。需要一次性完成的书法，不可能只积点成面，从一个个局部出发汇成整体，而必须在一开始即胸怀全局，以全局为基本单位来考虑一切问题。换言之，它不是一个从局部到整体的过程，而是一个从整体出发再回到局部的过程。

创作时的激情，是一个逐渐培育的过程。面对十几米多的白宣纸，你没有办法冷静，热情澎湃、热血沸腾是题中应有之义。站在篮球场面积的大纸上，你会有一种冲动。想占有这片纯净的空间。一个艺术家面对这样的空间，不激动、不想占有，那他就不

是艺术家。但匆忙占有又可能是粗糙的、缺乏美学价值的。由是,逐渐培养起来的激情,就有了一种秩序的美。它不莽撞、不粗糙、不混乱。

激情四射之后的表达与表现,是一个关键。书法根基于文字书写习惯,任何技巧,一旦形成习惯,就很难有真正的激情可言。因此书法家很难讲激情。因为一切挥毫都已被习惯动作规定好了。不说楷、隶、篆,即使是行、草,也是如此,也因为如此,即使是写草书,也要书法家在酒醉之后。喝醉之后的迷乱与虚幻才会使之抛弃相应的习惯锢痼疾,从而产生超常的发挥。在面对超大宣纸空间时,我的激情发挥要求首先是不重复:不重复自己的习惯,不重复已有的惯性思维。我以为,重复习惯的技巧发挥,是恒常之情。而丰富多端的自由的非惯性发挥,才是真正意义上的激情。

激情是需要品质的。没有品质保障的激情,很可能产出一堆垃圾。判断某一类激情之是否有价值,应该首先检验它是否出于深厚的技法积累基础上的潜意识或无意识表现。这即是说,就书法创作而言,没有技法保证的激情,不是有品质的激情;只有技法保证的激情,则不称其为激情;唯有有技法保证又突破技法法则而有临机发挥之妙的激情,才是真正的艺术家的激情。

超大作品由于挥洒幅度的扩大,由于眼界、空间的扩大,由于笔画点线面积长度的扩大……几乎不可能以一般案上书、壁上书的挥毫方式来常规对待之。从我个人的创作体会而言,超大作品的创作如果没有激情,几乎是举步维艰无法进行。对超大作品的发挥、控制、表达,激情是唯一的支撑要素。

有品质的激情,是大作品创作成功的最重要条件。

六、超大型书法创作中的运“气”

书法挥洒的“线型”伸延,是一种有头有尾、有连有断的轨道——实际的线条运行的轨道,书家技巧发挥的轨道,书法家主体人在运笔过程中调息运气的轨道。我以为,在超大作品中讨论运“气”,是一件让人激动与兴奋的事。

小件作品(四尺六尺整纸)与小字作品(幅面虽大但字却不大)的创作过程中,书家的调息运气是处于“常态”。它的状态是“正常呼吸”。而创作超大型作品的创作,

是处于"异态"，它的状态是"深吐纳""深运气""气运丹田""以气运笔"。它是要讲求"屏气""行气""吐气""发气""吼气""收气"，这个循环如果能与笔墨挥运结合起来，那应该是当代书法大创作的一个崭新命题。此无它，因为超大型书法创作本来即是一个"非常态"也。

在普通的书法创作过程中大谈运"气"，会有"走江湖"之嫌。事实上在鱼龙混杂的书法家庞大的队伍中，许多江湖书法家即以大谈运"气"来哗众取宠招摇过市。但其实，一般尺幅的书法创作，运"气"只是一种自然现象而不是一种特殊的技巧。而在超大型书法创作挥毫中，运"气"才是一个值得研究的课题。

超大型创作中的运"气"，可以有两种类型或者"轨道"。以武功作比，大致会有"少林型""太极型"。"少林型"讲求阳刚，讲究爆发力，讲求"聚焦"，每逢大线条点画的顿挫节截形成爆点之时，"少林型"的运"气"会极大地助推书法创作的效果，形成激情四射的非常态效果。而"太极型"讲究怡然自处、从容回护，在超大幅的挥洒中，要能举重若轻、观大若小，以一种平稳悠然、有充分把握有丰厚内涵的创作心态与情态，来发挥、控制大幅挥洒的全过程。因此，它讲求的是一种基调的美，这种美的表达，是与个书法家的风格、形式特征塑造分不开的。

如果在一些作品中刻意表现"少林型"的阳刚式运"气"，在另一些作品中刻意表现"太极型"的阴柔式运"气"，每个书法家就有可能不重复自己的习惯，而使自己的创作情态有很大的变化空间。过去人认为书法的个人风格一旦形成无法改变，因此书法作品的"创新"不可能日日更新。但其实，如果对运"气"有比较自如的理解的话，风格的创新、作品样式的创新，就有了一个相当具体的方式与途径。

七、墨花四溅

一支大笔，碗口粗，一只手掌都围不过来，掂在手里，有十几斤重。蘸上墨，则有二三十斤重。比起案上作书而言，当然是无法自由自在了。它的提按顿挫动作被大幅放大，即使不变形，也有一个如何发挥得淋漓尽致又不失控制的问题。写惯小件、没有超大件书法创作经验，很少会有这方面的体会总结。超大的笔，当然要有大的墨桶。普通的墨池砚台，还不够放（浸）一半毛笔笔毫。因此为求笔酣墨饱，都用大桶盛墨。一缸一桶墨，

一支大笔醮下去，一半墨汁被吸走了。当然这支笔也变得沉重无比。普通一个顿笔抖笔，要花出比常规方式多几倍的力气。其实不光是力气，角度、粗细、润燥、松紧、空白……都同时扩大了几倍。这样的挑战，不是人人都会应对自如的。

一笔砸下去，不可能干干净净，力量与冲击力以及冲击角度，都会带出大量的墨滴墨点。在过去，我们认为它是多余的败笔，是要极力避免的，但在超大型作品的创作过程中，根据我的个人体会，它却可能是创作的助推器与效果的增色点。我是在保证基本笔画质量的前提下，有意把这些本不是笔画的墨滴墨点当作创作语言来对待。我以为，这些偶然的墨滴墨点，对于强化创作中技巧动作的运动感、冲击力、笔画的方向感，是表情极为丰富、有时是笔画本身的魅力所无法取代的。

墨花四溅，溅出来的是运动的"势"，溅出来的是随机而生的奇妙的空间，溅出来的是笔道的伸延与扩张，溅出来的是艺术语言的从形到神的拓展。

墨花四溅不是要取代基本笔墨，而是要有助于效果展示。它不是反客为主、倒果为因、喧宾夺主。它是一种锦上添花的有效手段。

墨花四溅，需要的是临机发，但更需要精心的营构与塑造。它不是一种不可控的纯自然状态，它是一种经过认真筹划过的可控的艺术效果。在墨花四溅的过程中，要的是精致、完美与气势如虹，而不是粗糙混乱与故作惊人之语。

墨花四溅中的技术效果，一般有两种，一种是大幅度运行中的串珠式的墨滴，有明显的运行轨道。另一种是把笔狠狠砸下去时的墨炸开来的放射性形状，它是一种力量与速度的表现。两者的语言表达也是不同的。

《听雨》横幅采取的是金文大篆的体势，之所以要选择金文，正是看中了"雨"字的左右两行十个点。我在挥洒时，事先对十个点的连贯、方向、角度、节奏以及大小变化处理，至少有十个预想的"腹案"。但最后在挥毫的一瞬间，却是凭感觉一挥而出、不假思索。真可说是"养兵千日，用兵一时"。

墨花四溅，是追求艺术感觉上的实中之虚。清晰中之模糊，善用墨花，则必有上

乘之作，会有超乎寻常的好水平而臻出神入化之境：不善用墨花，则沦为野狐禅矣。

我看墨花，有如我看石花。在倡导"新碑学——魏碑艺术化运动"时，我反复强调石刻碑版中石花、书法笔画中刻凿之迹、残剥之迹，也是一种艺术语汇，也是我们可以活用的一种技法。碑刻中的石花，与书迹中的墨花，强调它们的美学价值与追求它们的艺术表达，是我自以为有发明之功的最得意之所在。

八、笔性

赴郑州之前，说好要带些自用工具，我找了几支大笔。所谓大笔，也就是 6 厘米圆径的大笔。在房间里写书法，它算很大了，但在广场与大会议厅，面对铺满地上的雪白的宣纸与黄澄澄的绢，它忽然变得很小。有如一件丈二书作，放在画室里充溢得几乎装不下，但放在一个大美术馆的大展厅里，简直就是册页。人眼中的大小转换，有时非常奇妙，要灵活调节自己的感觉，还真不太容易。

在创作超大型单字作品时，一支 6 厘米圆径的大笔，点画的粗细程度不足以撑满全纸的需要。一方面后悔准备不足，另一方面也在想救急的办法。于是就有了把几支大笔捆绑在一起以适用其大的想法。但几支长短、刚柔、粗细不同的大笔捆在一起，互相间并不驯服。手握时也不方便，但当时的情景，除此之外并无他种选择。

几件大创作如《怀抱》《听雨》写完之后，因为三支大笔捆扎起来书写，手握的感觉稍稍不顺，于是我说应该专门定做一支 20 厘米的大笔以备用，不然可能会有不顺手影响效果之虞。但大家都说完全没有工具不称手的情况发生，不必再定做大笔。讨论之余，我忽发奇想，其实，捆扎几支笔书写，或许还能更出效果。因为一支大笔在挥运时，所有的笔毫都是从一个笔芯核心出发的，因此它是顺的。一顺，笔调通畅而无意外之效。而捆扎几支笔，长短不一刚柔不一粗细不一，在挥运时必然会互相别扭：三支笔又有三个核心，用力角度不同，三部分笔毫也会互相打架，而这样的别扭与打架，互相冲突抵消，互相碰撞对峙，却会使线形变化多端，多有意外效果。有如我们研究魏碑多取石花刻凿剥蚀一样，这种"拧而不顺""别而不和"的方式，是写字十分忌讳而书法艺术在丰富自己表现语汇时十分需要的。从这个意义上说，临时为应急而捆扎起来的毛笔，反而成了这次巨幅创作时的一个有利的意外因素。

超大的毛笔还要定做几支，但这种捆扎几支毛笔的做法我还会多试试。这不再是因为准备不充分的应急之需，而是我醉心于它的意外线条效果。

在创作李白《将进酒》四条屏之时，原来大家建议我用长期擅长的雅致的行书来书写。这本来是手到擒来的事。写了几十年，烂熟于心，当然不会有问题。结果为我挑的笔却挑错了，本来是一支长锋羊毫大笔，误找了一支很硬的鸡羽笔。所选的材料又是绢，以硬笔对硬纸，其抵抗冲撞之态几乎每笔都无法避免。我一下笔就知道"坏了"。但事已至此，无法再换笔，只好调整用笔方法，二王风雅的行草，临时调整改变成为紧结势的北碑墓志书——以生硬古拙而不是原来预计的温雅舒展胜。

整个书写过程我自己感到特别别扭，与纸作战，与手里这支不听话的笔作战，与自己原有的预期作战，又与长期养成的书写习惯作战。反正，是与整个以前的书法"对着干""拧着来"，怎么不痛快怎么做。但对于线条的质量，我又绝不肯放松，于是为了最后的效果，只好每写一笔调整几次，其难受的程度，真是前所未有。古语云，"每一画以三波折"，喻此恐不为过也。

难受的结果，是整体写得古拙朴茂，略见生硬，但显然没有习气，格调上是很有意思的。于是我也恍然大悟，其实与笔作战与纸作战，不顺手不惬意，并不是坏事。它正是不断否定自己再攀新高的一个机遇。许多书法家认为不好，我却通过实践认为，它应该是我们开拓创新的发展所需要的，是应该努力去寻求的。

超大型书法作品在挥写时，一定要把握好"铺"与"杀"的关系。大字用墨多，用力重，笔大毫满，故而"铺毫"以展其气是关键。但过于强调"铺"则会使线条肥满松散，因此又要多用"杀纸"的用笔方法，每落笔，锋毫必入木三分，如刀刻斧劈，要有速度感与力量感。能铺毫则能"大"，能杀纸则能"紧"。"大"是针对形态而言，"紧"是针对品质而言。得此二者，能事毕矣。

笔选错了，柔毫变成超硬毫，不再更换而是根据第一笔顺延而下，亦即是说：临时的意外感觉与调适，其要求应高于事先的预期与准备。这让我想起了孙过庭《书谱》所述的经典名言："一点为一字之规，一字为终篇之准。"诚哉斯言！我正是在一"点"一"字"之后采取调适而不是更换的方法，从而才有了《将进酒》这样的意外的作品。

九、才子气与庙堂气

宋元行草书是温文尔雅的。它适宜于案头尺牍与书斋小轴。既选择创作超大作品，当然不可能还是重复这些温文尔雅的东西，而希望能在激情充沛的情景下有更多的超常发挥。我在创作八屏大幅《桃花源记》时，以狂草与行书杂糅，又以破笔交叉，取的就是这种以激情与阳刚精神统率的大创作气势。

行草书的挥洒使激情喷发有了一个很畅通的通道。一大篇《桃花源记》，使我原来掌握并习惯发挥的技法与风格有了一次充分的、酣畅淋漓的发挥，文字的长也为这种发挥提供了理想渠道。但在一堂高5米宽13米的八条屏完成后，下一堂创作是重复这种狂放还是另辟蹊径？我在第二堂书法八屏则以宋元行书的典雅，以米黄的基调写了一堂以长联为内容的绢本大件。由于前一篇是讲求变化，讲求艺术表现力，讲求技巧的格调，后一篇的宋元行书格调，显然是过于雍容雅致了。写完后，我自己觉得不过瘾，"太老实"。但在一旁的几位朋友却大加反对，认为《桃花源记》是"陈家样"的本旨，是才子气；但这一堂绢本长联行书，却是有一种蕴藉沉稳的庙堂气。尤其是写在黄澄澄的绢上，又是超大篇幅，富贵相、庙堂气跃然而出。

在一天的创作情态大致成基调的制约下，要在强调夸张"才子气"的书法格调之后，马上切换成为厚重稳定的"庙堂气"，无论在艺术感觉的捕捉、艺术技巧的发挥以及创作诸环节的瞬间协调方面，都是对书法家的一个极大的挑战。它的实质内容是：有多少种"气"即风格格调，其实是不重要的；但"快速切换"自己的恒常感觉，"快速转换"长期养成的书写习惯，这才是最难的。因为它牵涉到的，是一个基本能力问题。

基本能力是可以兼容并蓄、厚积薄发的还是定于一尊，重复既有的？对一个画家而言不是问题，但对一个书家却可能是致命的问题。此无它，书法是"写"，"写"必有习惯动作，不容易切换与转换也。

在10月2日这一天，我一口气写了三堂大屏。第一堂八屏巨幅《桃花源记》是行草书，是求变化与艺术表现丰富，即人们所说的"才子气"。它的特点是随机与流畅性。第二堂八屏巨幅《长联语》是行书，是雍容大度的宋元行书格调，亦即所说的"庙堂

气",第三堂是四条屏《将进酒》,取的是古拙生硬的格调,或亦可概之为"山野气"。一日而有三变,每变皆有一个格调依凭。这样的创作经验,过去我也没有过。它表明,其实我们书法家身上的创作潜质还远远未被开发出来。通过创作研究的提示,也许我们会有一个更开阔的发展空间。

十、一日有一日之境界·一作一面貌

书法创作能不能"一日有一日之境界",或更进一步说,能否"一作一面貌"?到目前为止,绝大部分的书法家对此是持否定态度的。书法不是杂技,不可能每天变一个花样。如要提这样的要求,则是浮躁的想法。书法应该是慢慢被"养"出来的。

但书法成为艺术创作之后,真的只能"养"而不能"激发"吗?过去的书法是写毛笔字。"养"的长期与重复,是必然的选择,但今天书法是艺术门类,再靠"养",真能应对社会对书法的期许吗?

进入美院或大学的专业训练,读四年书法专业,它本身就不是"养"的形式。如果谈"养",四年期限也太短了。而且"养"讲求润物细无声、潜移默化,而大学里每授课必有目标与规范,全是刚性的。亦即是说,只要是大学的专业教学,就必然不可能是"养"的。

从小是在"养"的环境里成长起来,又有长期在高校执教书法的实际经验。对两者的利弊得失了然于心。书法创作的目标意识很弱,大家都不热心不重视。我们这么多年来坚持不懈地呼吁提倡的,正是这个"目标意识"。

一个个人书法展,100件重复的风格样式,观众看几件就知道大概。一部个人书法集,从头到尾一个模样,看头几页就够了。这样的体验,相信许多书法家都有。早在三十多年前,我就提出过书法家的个性应该让位于书法作品个性的问题。作品的唯一性,作品的个性与不可替代性,这些是书法进入艺术创作领域中面临的最大挑战。"一日有一日之境界""一作一面貌",正是针对这种在书法界司空见惯的重复与懒惰而发的。

此次创作,我即以这种倡导先来约束自己。第一,是要每天不同。今日之我否定

昨日之我，"一日有一日之境界"。第二，是要"一作一面貌"。在同一日中上下件书法作品也要不同，每动笔必要变化，"变动不居"。

10月2日的一天之间写三堂大屏，《桃花源记》《长联语》《将进酒》，各有各的风格指向，互相之间不重复，这或许即是"一作一面貌"的追求吧。而每日不同境界，则以连续五天创作，从《斩钉截铁》的方折到《泰山压卵》之精警，从《怀抱》之排比到《听雨》的恣肆，从篆书八屏的《老子语》的结构错落，到《老蚕作茧》的笨拙，再到《人中龙》的流畅，最后才是山穷水尽后的《一匹狼》。每有新心得，必以笔墨拉开风格技巧特征。如果再加上10月2日的三堂行草书，大致可以分为如下节奏：第一天，篆隶书"热身"，写成大屏多字篆书；第二天，改变样式的篆隶书；第三天，行草书主题；第四天，再变、又变篆隶的极致；最后，是山穷水尽柳暗花明。一日有一日之境界，此之谓也。

"一日有一日之境界""一作一面貌"，平日都是作为理想的创作目标来提倡的，而且，都是做理论呼吁，这次亲身实践了一下，真可谓甘苦自知，冷暖自知。但把理论构想落实到书写实践上来，这种成就感，还真是多少年来未曾有过的。

十一、绝地反击《一匹狼》

从9月29日到10月3日，连续几天的创作，获得了极大满足，但也遇到了同样大的困难。其实，平时写十张八张，也没有这样的焦虑。但现在，要求在书法创作上"一日有一日之境界""一作一面貌"，已经写过的样式格调不能再重复，十几张写下来，再会变化，也总有枯竭的时候。已经掌握的各种招式都用完了，灵光一现灵机一动的随机发挥也用完了，按平时的说法，是"没词了""没招了"。于是，越写越慌，越写越空，越写越茫然，当然也就是越写越焦虑与烦躁，自己把自己逼到绝境上了。

"背水一战""置之死地而后生"，这是我当时的心态。必须每天逼着自己去寻找还未用过的新语言新形式。传统的篆隶书写过了，变化的个性的、被称为"陈家样"的篆隶书也写过了。书法家的书写习惯是长期养成的，怎么可能无休止无穷尽地变下去？但不变则更糟糕，不变则意味着没落与衰败，意味着想象力的贫乏与枯竭。于是，还得绞尽脑汁去变。

实在没招了，便从语义开始琢磨。技法风格有恒定性，但每天寻找新的词语内容，它却不是固定的。原来写大字，都是有意义的成语典故。风雅深刻得多了，忽然想到要找一句最通俗的话来试试。脑子里自然蹦出一句："一匹狼。"看过《狼图腾》小说，印象久久抹不去，又记得以前编《日本现代书法大典》，收录过日本一位书法家井上有一的"一匹狼"作品，当时的印象长期挥之不去，现在倒好，在没招了的逼迫下，它却无意识地浮现在我的脑海中。灵犀一点，这也许就是艺术创作的触发机缘吗？

身处中州，手边没有这些书。只好凭记忆先还原原有的印象。我对当时的印象，间隔 20 年已模糊不清了，但有一点却深深刻痕在我心里，这即是日本书法家为求前卫，在作品中有意不取线条的质，几乎是用破帚扫出线条，无头无尾、无放无收，这种风格，我们经受过长期书法训练者未必对路，但它也有好处，破坏性越强，则原有的牢笼也越少，不用背负沉重的传统包袱。

先以破笔败画写了一件竖式的"一匹狼"，找回当时的感觉与印象。空出上端，形成大空间，线条横向则以扫笔为之，无头无尾，有如坐火车看窗外风驰电掣，越不周到，越有速度感。写完后大家都说够大胆，但我自己总不满足，因为已有印象在先，怎么看也不是"中国味"，而是日本的格调。作为阶段性成果可，但它应该还未达到理想状态，还不是结果。

只有用传统的书法笔法，藏头护尾，才能体现出中国气派、中国格调。变竖为横，变尖为圆，变"柴片"为"圆柱"，于是又有了第二件《一匹狼》。也是大开大合的空间处理，也是在边角"狼"字作有意的挤压，也是把笔墨之大做到极致。但第二件横幅，却有着更地道的中国式理解。

线条的内涵与厚实，是中国式理解的关键。第二件《一匹狼》有这样的着力点。线条的立体与浑圆，是第二件横幅《一匹狼》的最可取之处，中国式书法创新，不同于日本的创新理解，我以为关键即在于此，抓住了线条，就抓住了关钮。

从第一件竖幅《一匹狼》，到第二件横幅《一匹狼》，是一个创作的连环。这里面没有谁是过程谁是结果，两件都是结果，是两种不同的结果。如果把竖幅看作过程，而横幅才是结果，那是大大误解了我的创作意念。没有"一作一面貌""一日有一日

之境界"把我逼到绝地，也许就不会有绝地反击、背水一战的大冲击大激荡。第一件竖幅《一匹狼》，就是被逼入绝境的结果。

但这两件又是有差距的，前者是一种"没招了"之后的复述与寻觅，后者则是一种信心满满的发挥。因为要以"今日之我否定昨日之我"，要以《一匹狼》的粗犷去"否定"前面已经完成的十几件大创作的风雅，又要以后一件横幅《一匹狼》再"否定"（取代）前一件竖幅《一匹狼》，于是必须先认可前作的独立性，再来"否定"、取代、超越它。只有这样不断自己逼自己，才会不断有好作品出来。

"狼图腾"的感受。周边的朋友们戏称：竖幅的狼，是嚎叫的"狼"；横幅的狼，是在旷野里孤独行走的"狼"。又有书友点评称：竖幅的感觉是非中国式笔墨，冲击力、突破力强，令人耳目一新。横幅的感觉是中国式笔型，沉得住，震撼力强。还有评价谓，前者取方尖冲撞之势，有现代感；后者讲究气沉丹田，厚实内劲，有金石气……面对这些诠释，我笑言，从两件作品的章法上看，"一匹狼"的"狼"字都是被逼到狭窄的角落里，这是刻意的构思与构图。它的含意与指称是，"狼"被逼到纸面的"墙角"，我也被自己的创作信条逼到了绝境。

"没招了"，不作绝地反击，绝处求生，创作才能都枯竭了，这是置之死地而后生的典型例子啊！对我的书法创作而言，它真是"狼图腾"——书法创作正需要这样的图腾。

书法创作太舒服了，太不温不火了，缺少创作激情、缺少灵光闪现、缺少喷薄欲发的力量、缺少光芒四射的豪情。换言之，近千年来它太士大夫、太风雅，也太阴柔而缺乏阳刚之气了。因此我认为"狼图腾"还是极有必要的。不是吗？

十二、不进则退

书法家在一定阶段里，达到相应的成就，功名已得，踌躇满志，风格技法、书写习惯都很稳定，于是希望不断地保持自己的水平。再往前进，挑战自己，则风险太大，自己的风格已是社会认可的。要推翻自己，"否定自我"，实在是既舍不得又犯不着。最好的办法是不后退，保持现状。书法界朋友经常挂在嘴上的一句话，叫"守住"。

守住自己，守住已有书风，守住既有水平。

但真的能守住吗？理论上说应该可以守住，不能进步，也不退步，保持原样，总是比较容易的吧？但40年新时期书法历史告诉我们，其实保持原样的书法家几乎没有。不进则退，一些书法家退步了，原来笔墨感觉很精致的，忽然粗糙起来了。一些书法家造型风格很有特征的，忽然习气满纸了。但又一些书法家壮年变法甚至衰年变法，越来越出神入化了。

人是一个运动的生命体，人始终在变化着，人的感觉也始终在更新着，要想书法固定不变，守住原样，岂可得乎？对书法家而言，只有书法的进和退，不会有书法的停止与固定。在某一个高峰期，一切都风调雨顺，达到理想境界，于是总想保持住，但事实上肯定保持不住。"不进则退"，是指我们对自己要有一个警惕心，要告诫自己必须努力奋进。反过来"不退则进"，这是又一种视角，不愿自己退步、衰退，那就只能努力前行。

只要时代在运动变化，社会在运动变化，人在运动变化，感觉在运动变化，书法就必然也处于运动变化之中。保持原样是做不到的，"守"是"守"不住的。不是进，就是退。这是艺术的宿命，更是书法的宿命。书法中的书写习惯是长久翰墨练习养成的，因此对书法而言，这个宿命才是最大的宿命。

正是知道"不进则退"这个真理对书法创作的至关重要性，所以我才会对自己提出创作的"一日有日境界""一作一面貌"的要求。这并不是要故作高深或好为炫耀，实在是太有感于书法家一以贯之的所谓"个性""个人风格"其实让多少人懒惰得不思进取，最后毁了自己本来很出色的艺术想象力与才华。它本来不是通常意义上的书法家的素质，但却是一个艺术家应有的素质。长久以来，书法家们并未意识到这是我们十分需要的素质，唯其如此，现在强调它，才更有现实针对性。

中州的一周创作，让我真心感觉到了"不进则退"这一要求作为创作原则的艰难性。每天逼着自己想新套路新招式，实在是憋得不行，快疯了。但我深知凤凰涅槃，浴火重生的道理。不经过这些磨炼，我可能是一个自得其乐的伪书法家、伪艺术家。即使经过了这样的思想煎熬与磨难，我也未必会成为一个好书法家，但不经历这些，我连

一丝机会都没有。人总想往高处走，所以我得先"折腾"一下我自己，看看在要求别的书法家做什么如何做之时，我自己先做得如何？或能做到何种程度？

"不进则退"的含义是，时时更新自己的艺术感觉与能力，"一日有一日之境界"，不管守得住守不住，干脆"转守为攻"，宁在进取中失败一千次，决不在保守中懒惰一次。此次中州之行的这一启迪与初试身手，其实比十几件巨幅作品的收获，要更有价值得多。因为它会决定我今后的奋斗方向。

十三、展览的三种境界

由创作过程想到"换位思考"，想象一下当别人看我这批作品时的感受应当可能如何？反推观赏者，在看展览时，或也许应该有不同层次不同心态吧？不同层次的关注点应该是一目了然，初中高级的层级不同，关注点也会从幼稚到成熟，从技术到文化。但不同心态的观赏期望之内容，却是一个大有文章的研究课目呢？第一类欣赏是希望书法展的作品件件都技术精良、水平高超，都是点画完善，传统功力深厚，有韵致有格调。无论篆隶楷草，越像古人越好。面对这类创作时，讲究的是身心愉悦、赏心悦目。我们目前看书法展览，一般对作品的要求大概如此。

第二类欣赏是希望在一个展览厅里作品变化丰富，100 件作品各有各的姿态。互相之间不重复、不单调，看一件有一件的趣味格调。无论是技法语言、形式语言、风格语言，甚至是展厅的各种展区块面，最好都要有所不同。如行山阴道上，目不暇接，美不胜收。它与第一类欣赏相比，是强调美的多样性，不只限于单一的美。"一作一面貌"讲究即是这类欣赏要求。

第三类欣赏是精神的对流，不仅仅是感官的美、视觉的美，还应该是在美的立场上的升华，由可视的美上升到观者与作者在精神层面上的对流与互通。从单向的欣赏转换成为精神、感悟之间的对流。它反过来要求作品要有强大的震撼力与精神张力，能从作品视觉形式的"物质"上升到作品"精神力"的抽象层面。从平面的美上升到对精神能量的喷射与吸收、吐纳。

观众对书法作品精神能量的感悟、把握与对流，首先即取决于书法家在创作时对

作品寄寓的精神内涵。作品是千篇一律的复制，无论如何也感受不出"能量"来。因此，创作家在创作过程中所体现出来的爆发力、激情、冷静的控制、沉稳、内力……是比一般意义上的笔法、技巧、间架等重要得多的内容。当然，没有后者就没有前者。但过去我们只关注作为物质的后者，却无视作为精神的前者。我的这批创作，即希望能追寻出前者的魅力。

美的欣赏可以是愉快的、安乐椅式的，旁观者立场的。而观者与作者之间通过作品进行对流的精神能量交换，却有可能是扩张的、激情的、互相激荡而且是置身其中甚至痛苦得陷入其中不能自拔的。正是在这种"不能自拔"中，才有了对书法作品的真正人生体验的对应——从形式笔墨欣赏到社会人生感悟与对流。但在现在，中国书法界的旁观者式的、安乐椅式的欣赏太多，尤其是平庸的娱乐式欣赏太多，而义无反顾地投身于炼狱式的交流与感悟、回肠荡气与激情四射的却太少。

我希望我的这组作品，能交给观众的，是能吸引他们投身其中，与我这个创作者同喜同乐、同悲同泣，同样以人生社会感悟对流、以精神扩张与能量对流的效果。安乐椅式的把玩与赏鉴，在我过去的作品中有无数样式，但炼狱式的共悲同喜，却是过去从未有过，而是在这次创作中最想企及的一个大目标。

六　名家工作室札记

陈振濂谈 "名家工作室"

　　书法在过去是一种文人修养与文化技能，正是在陆维钊、沙孟海、诸乐三先生那一代，书法成为一门艺术专业，这是几千年书法史从未有过的境遇。当然，陆维钊、沙孟海先生他们的努力，也正遇上书法逐渐进入"展厅时代"，协会组织化程度渐高的大环境，因此他们的努力所呈现出的价值，在当时具有非常凸显的意义。我们作为后继的一代，也在不断寻找我们这个时代的新命题，期望能通过发扬老一辈名家大师的创新精神与历史责任感，"与时俱进"，对我们这个时代的书法形态、书法生态作出有益的推进。在这其中，不断倡导新的书法创作理念、寻求新的目标，是当务之急。而寻求对书法人才的科班式训练与培养，从而提出学科架构与学科意识，则是另一个十分重要的基础性工作。它不需要浮躁功利、华而不实的"炒作"，却需要脚踏实地、日复一日地沉潜与坚韧，换言之，它需要一个书法家的历史担当与时代责任。由此，我想起了一句耳熟能详的古语"士不可以不弘毅，任重而道远"。"弘毅"，应该是我们这一代人引以为立身之本的终极目标："弘"者，大也。器宇不大，整日算计小利益，患得患失，可谓偏狭而不"弘"也。"毅"者，久也。有坚持力、执着力，百折不挠，抗打击抗挫折的能力强，咬紧牙根"艰难困苦玉汝于成"，方可谓之"毅"也。在今天这个书法正在大踏步转型走向新辉煌的大背景下，"弘毅"，应该是我们这些有担当的书法人在思想上安身立命的"关键词"。

　　与《美术报》有多年的合作，这次受邀出任《美术报》"名家工作室"的导师，

对我而言，是一个把自己的一生所学反馈、回报给社会的大好机会，我自幼在上海拜谒过许多名家大师，到杭州又有缘入名校、拜名师，可谓幸运之至，今天也一定有莘莘学子希望献身艺术，却求师无门苦无路径，如果能借这"名家工作室"搭建一个平台，让许多嗜好书画的学子们能有机会求学（像我当年一样），应该是一件于社会于艺术大有好处的事。故而《美术报》与我联络之后，即不假思索立即答应——虽然我的社会兼职本职工作很多，但想到这是个创品牌、树平台，于精神文明建设有大益处的公益事，花些精力做是值得的。

对于将要报名入学的同学，也有一点要求与期望。首先，拜名师，入"名家工作室"，是学本事学艺术，千万别把它看作是走门子、拉关系、拜山头的机会，别整日想着攀龙附凤，而是能沉下心来扎扎实实地对自己的几年生涯负责，多学多想，努力进步。其次是要打磨自己的正气与意志，要有堂堂正正的大气象，不要出现艺术上不差但人格素质很差的尴尬情况，动辄为求名求利不惜丧失品格、缺乏诚信，换言之，要多为"无益（利益）之事"。再次是要有团队精神，要把《美术报》"名家工作室"看作是一个集体，结翰墨情，求诗文缘，切忌闹不团结，尔虞我诈、搬弄是非、投机钻营、损人利己，要以集体（团队）的利益为至上。倘能做到这几点，则"名家工作室"一定会以正大气象为天下表率，学员们也能在其中得其所应得，学其所必学，庶几能有所成就，且能长久地与老师结成"师弟之谊"，相伴终身。

从我的角度说，还想把这个"名家工作室"作为我实现学术理想、创新理念的一个重要平台。有如我们过去提到的"学院派书法主题性创作模式""魏碑艺术化运动""草圣追踪"一样，每个学员本身分散各地，作为个体，一般很难参与到这些大的思潮与运动中来，现在有了集体、有了团队，就有机会参与盛事并成为亲身实践者与推动者，于《美术报》而言，是在创建教学品牌的同时又创立了"学术品牌"。从参与的学员而言，是以自己的高素质"躬逢其盛"，了解目前最前沿的书法构想、信息、动态，并对它作实践上的把握与理论上的思考，这样的机遇，是许多长年从事书法实践的爱好者所未可梦见的，的确应该倍加珍惜之。

要让我抽出两年时间来主持这样一项工作，以我目前工作的繁忙程度看，的确需要有大决心大毅力，我希望有机会参与的学员，作为主办方的《美术报》同仁，都能成为我之拥有大决心大毅力的"支撑点"和"催化剂""助推器"和"动力源"，共同来打造这样一个独特的艺术、学术品牌，从而为我们的几十年书法生涯，增添一抹耀眼的亮色。

学术品牌与科研目标的设定

《美术报》举办"名家工作室",倡导艺风艺德的薪火相传,是一件大好事。我们这些被邀请的艺术家,深感能有这样一个服务社会、回馈社会的公共平台,把自己平生所学贡献于世,应该是一种十分幸运的事。就像我在"新闻发布会"上所提及的那样,我把它看作是一个自己从艺几十年的人生品牌展示,要悉心呵护、精心打造,以求不辜负社会各界对我们这些被指为名家的期许与殷殷之望。

该如何来打造这样一个双重的品牌?我想应该有如下一些必须涉及的内容。

一、名家品牌与工作室教学品牌

之所以要取名为"名家工作室",当然是因为名家本身即一个社会品牌,它代表了名家通过长期努力积累起来的声誉与社会对名家的高度认同。跟着名家学习,相比于一般学习,在品质上就获得了一定程度的保障。

但名家一生有许多不同的艺术发展阶段,又有许多社会工作要面对,并不是在任何时候都"必然地"成为品牌。于是,作为此时、此地、此事的"名家工作室",还应该不断强调其特定的"工作室教学品牌"。它与名家品牌互为表里,没有后者就不会有前者;但这两者又不能简单地画等号。即如我自己为例,我在美院、浙大和其他许多高校与社会团体均有教学任务。如果把许多现成的教学方式直接套用于这一次的"名家工作室",则于"名家"的品牌并无妨害,但于"工作室教学品牌"却不能说是

有价值的，因为它缺乏品牌的独特性。因此，怎样利用名家品牌去精心打造"工作室教学品牌"，应该是摆在我们面前的一个严峻的课题。

要提出一个教学品牌，其实关键还是在于先要树立学术理想与目标。只要有特定的学术目标，再加上名家的社会影响力，教学品牌自然而然就会呈现出来。我为我们这个工作室提出的教学目标，首先基于有一个探索已久的学术目标——"主题性"书法创作，亦即我们平时习惯上称作的"学院派书法创作模式"。

"学院派书法"是十多年前的一场书法思潮的"主角"。它的精要，即有史以来第一次要求书法创作应该有主题构思。这是一个极具革命性的要求。在十多年前的1997—1998年，它因过于超前而为大多数书法家难以理解，争辩不断，议论不断，我甚至还因此汇编成一部100万字的著作（《世纪大思辨——学院派书法创作理论大系》安徽教育出版社2009）。但在经过了近15年的历史筛汰，学院派的三大原则"主题先行""形式至上""技术本位"中，"技术本位"与"形式至上"，都已经是当代书法步入"展厅时代"后必然会采用的创作立场。遍观当代书法展览，"形式"几乎是书法作品生存的最重要元素，再也没有谁会不顾常识地去对它进行挑战与质疑了。至于"技术"，则在经历了几十年书法专业教育洗礼的中国书法一代代新人的登上创作舞台，以专业的标准来要求古代的技法、近代的技巧，从而形成今天书法创作的"技术指标"，也早已是题中应有之义，毋庸赘词了。

但学院派书法创作的最核心内容，也即对传统的古典书法最具有颠覆性的构想，恰恰是这个极具前瞻性的"主题先行"。书法是写毛笔字，它也需要构思？在古代这是个不可思议的怪想法，但在今天，书法早已成为艺术创作了，它却是一个书法作为艺术绕不开去的命题。这，正是我们可以拿来作为选项的"学术目标"。

那么，作为"名家工作室"建立教学品牌的新思路即应运而生：以"学院派"主题性书法创作作为我们的品牌，着力打造一支有学术理想、能刻苦钻研、具备百折不挠精神的书法"科研团队"。通过在《美术报》"名家工作室"的几年学习，先解决"技术"问题，再探索"形式"问题，最后要着力追究"主题"问题，以这样一个三梯次的连环课题探讨，完成我们对于当代中国书法从"继承"到"创新"的全部理想。

这就是我为《美术报》设定的学术目标与品牌构建路径。它绝不是普通的基础培训班，不是培养书法入门者学习点画撇捺的基本规范，不是提高初学者的水平。它是一种高端的、前沿的学术探索与科研行为。它要求参与的学员，从心理上、从专业技巧准备上先要认同这一点并尽力满足这一点。

二、从技法训练到创作实验

应该如何来设置《美术报》名家工作室的教学？它牵涉到一个定位与定级的关键问题。

我们见惯了各种号称为"高级"的书法培训班、研究班。但在仔细考察其教学过程中，发现其实它还是在教点画撇捺，在教基本书写规范，在教临帖方法——这些基础的教学，怎么能称之为是"高级"呢？它本来不应该是十分初级的内容吗？于是恍然大悟，所谓的高级，是因为老师是名家，比如是中国书协理事，各省市的书协主席，或大学书法教授，其身份当然高级。但它是老师"高级"，而并不是"教学内容'高级'"。只要是"名师"，即使教一些基础入门知识，也敢称"高级"。于是，是否高级全看教师的"头衔""身份"；真正应该关注的教学内容高不高级，却反而不太有人去关心甚至较真了。

在大学和书协里经历了几十年，始终觉得这样的现象不可思议但又司空见惯。虽然无奈得很，但始终有一种试图改变它的冲动。《美术报》"名家工作室"的盛情邀请，恰好让我发现这是一个很好的实施理想的平台——在设立特定的学术目标"学院派主题性书法创作"的同时，应该改造它的教学品质与内容。亦即不仅仅是因为导师是名家，因而可以称"高级"；还应该是因为教学内容与方法的品质也"高级"，这才是真正当之无愧的"高级"。它的反面意思是：如果教学品质称不上高级而只是一般普及性技法练习，即使是"名家"也不必称"高级"；而如果是有一流的学术目标支撑起来的教学质量，即使老师不是名家，也堪称"高级"。这"高级"与否，全看实际的教学品质。

既如此，我们对《美术报》"名家工作室"的教学定位，是它肯定不是一般的技法培训，不是普通的为了提高技法而设的。它希望招收的学生，除了要有献身于艺术与学术，有坚定的理想与信仰而不为名利所诱惑之外，在专业门限方面，应该是经过了基础、入门阶段的中级以上人才。这样程度的学员，大致已经过了技法关，已经能轻松地完成一件作品的一般书写型创作的各种要求。而在今后的学习进程中，主要应该是追求具有专业高度的深化性学习，和有特定科研目标的针对性学习。在"名家工作室"学习的学员，其着力点应该不仅仅是技法，尤其是通用性技法或一般性技法，而应该更关注书法创作中更为重要的形式、风格、流派等内容。在一个完整的创作过程中，"技法"→"技巧"→"技术"，只是创作所必须拥有的 60 分及格线基础而已，但它绝不是位于终端的目标。而形式、风格、流派等等，则是建立在"技法""技巧""技术"平台上的真正的艺术目标。"名家工作室"既把自己定位为教学品牌的创建者，把教学层级定位为高端，它当然不会着眼于以"技法"为目标而只把它当作出发点，但它

一定会以创作为中心，把书法创作形式、书法创作风格、书法创作流派等内容作为自己的主要核心内容。

　　具体而言，作为"名家工作室"的教学品牌，它在一开始提出的并不仅仅只是笼统的"技法训练"，而是以"恢复性技法训练""拓展性技法训练""精准度技法训练"为第一阶段；以"风格模拟能力培养""技法的定型与应用"为第二阶段，从而构成第一学年的基本内容。而以学院派书法创作的"主题"训练、"形式"训练、"技术"训练为第二学年的基本内容。

　　特别值得提请注意的是，我们在第一学年的第一教学阶段，首提"恢复性技法训练"——之所以要说"恢复"，前提是学员本人本来已经拥有了一般的基础能力，它不需要再培养、再传授，而只要"恢复"即可。

　　而在"恢复"之中，应该还包含有一种"校正"的含义。原有的学习太单一，多是业余时间所为，现在要进入专业学习，于是需要"恢复"更需要"恢复"之中的"校正"。而在"恢复性训练"之后，紧跟着是"拓展性训练"。即原有的业余学习一般只有一个"点"、一种套路，而现在有专业学习的要求，则要从单一走向丰富和多元，走向运用自如。至于其第三个训练项目则是"精准度训练"，则是一个有深度的、严格的，有时甚至是苛刻的训练科目。它要求学员在训练中对古典精华悉心体验丝丝入扣，并从中学到敏锐的观察力与充沛的表现力等等综合能力。

　　第一学年的第二阶段，包含"风格模拟能力培养""技法的定型与应用"两个训练科目。前者是针对古典而论。从临摹到模拟创作到真正创作，要找到一个衔接点。后者则是针对自己的技法表现能力而论。要求能熟练运用各种技法类型，自由表达，并足以为任何有价值的主题构思与新颖的形式追求，提供一流的"物质支撑"。在经过了"恢复性""拓展性""精准度"这三个训练阶段之后，一个认真努力的学员，应该有能力将之引向"风格模拟""定型与应用"等更注重活用的能力训练。并以此为第二学年的投入"主题""形式""技术"三个创作课目提供强有力的技术支持。

　　在第二学年，主要是进行创作训练。以"主题""形式""技术"三大书法创作原则为主导，特别是以"主题"为主导，从而与第一学年的关注技法训练为重点的教学思路拉开明确的距离。而且在第二学年，主要是立足于实际的创作展开而不仅仅是训练，要求要有创作成品即结果、完成品的展示。特别是它在最后要以毕业创作展览作为阶段完成的标志，更要求我们对学员从技法到创作的综合能力提出极高的教学要求。因此，与第一学年是以教师外在的训练要求为主不同，第二学年是以学员自身的创作展开为主。在教学形式上，它更像一种实验室的氛围而不是单一的教室讲堂的氛围。

　　作为导师，我心目中的理想的、有品牌的书法专业教学，大率不出乎此。

我们需要建立起什么样的书法技巧观？

书法创作与学习中，技巧的磨炼对我们到底有哪些意义？

首先，书法是必须要有技巧支撑的。没有技巧，书法就失去了生存的基本物质支撑。再有天大的抽象理论创新与观念创新，不落脚到实践的技巧上来，就什么都不是。30年来各种思潮、流派名目繁多，但许多就是因为没有落实到形式与技巧，始终自立不起来，嚷嚷过一阵子，也就事过境迁、烟消云散了。但有形式与技巧的物质支撑的，都能在历史上留下踪迹，其道理即在于此。

但是，我们需要的是怎么样的技巧？笼统地把字（书法）写好的技巧？

沈尹默先生曾对书法家有一个分类，他说有许多嗜好写毛笔字的书法家，技巧很好，写出来的毛笔字，无论字形间架还是用笔都有可取，但却只能是"善书者"，而真正的书家，则应该是精熟古典，讲出处讲来路，这才是"书法家"。善书者与书法家的最大区别，即是否从经典历史出发。书法是写毛笔字，在过去有实用的一面，因此许多后来享有大名的书家，其实却是自由体出身，是从写字逐渐进入书法领域的。比如我们知道许多文人字学者字，还有清代的状元翰林字，都是这一类型，它就未必是真正意义上的"书法家"而只能是"善书者"。沈尹默先生自谦说自己是"善书者"，但从他刻苦钻研二王笔法来看，其实他却是真正悟到"书法家"的专业立场的重要性的。

很显然，依今天来看，"善书者"即业余学书法，而"书法家"则应该是经过专业训练的。这并不是说"善书者"水平一定不好，其实在某些场合中，"善书者"的

技法水平应该有可能比"书法家"熟练且更有水平，但若放到一个历史与时代大背景上看，只要书法成为一门独立的艺术，那它一定更重视书法家的专业学科立场。

落实到我们这个"名家工作室"来，在座各位已有很长时间的书法学习创作经验，因此作为水平高的"善书者"应该没问题。那么来学习，是在技巧上更提高一步，成为"善书者"中更高水平的人才，还是换一个角度，努力成为依靠经典的"书法家"？前者是在现有水平上的累加，后者却是要改变性质。从我的角度，我希望各位是作"质"的转变而不是"量"的增加。因为今天"善书者"成千上万计，但要成为真正的书法家却十分困难。我们的目标当然应该是后者。

由此类推，在书法教学中，教学团队中许多科班出身的年轻教师来到这个"名家工作室"执教，从社会阅历上说可能不如我们的许多学员，作为"善书者"，我们可能更强；但作为学科意义上的"书法家"，我们却可能会感受到明显的不足，不得不重新学习重新补课，向年轻的教师们学习。

在学习过程中，还要注意并做好充分的心理准备，对我们的技巧教学而言，不是根据你的现有水平，从低往高逐渐提升拉抬你的技巧，你现在有百分之三十，通过学习，升到百分之四十，这样的方法，是非专业非学科的方法。我们经常在用的方法，是由高往低走，先告诉你最高的水平标杆在哪里，不管你够不够得着，然后再让你自己使劲往上够，一个月不行就一季度，一季度不行就一年，高标杆始终悬在那里等着你。这就是专业的技巧学习观：不是由低向高慢慢走，而是由高往低——"教学目标"前置式设定。

等到你在技法上有了相当专业的学科式专业积累，"善书者"式技巧，你肯定是不满足了，"书法家"式技巧，你也已经可以驾轻就熟了。还有更重要的第三层境界，这就是要成为"艺术家"。书法家未必是艺术家，整天拿着毛笔在写熟练的个人风格的，肯定不是一个真正的"艺术家"，"艺术家"要讲创造，讲活用，讲既有技巧的生发与旧有模式的破坏还有新方法的创建。当然这是第二学年的事了。

①"善书者"、②"书法家"、③"艺术家"，这三种角色，你准备好扮演哪一种角色？我的建议是，从第②种出发，争取第③种的目标。这样才不辜负你到《美术报》"名家工作室"来学习的一番苦心。

我们的学员在书法上缺失些什么？

各位从全国各地来，冲着《美术报》的品牌，冲着三"名"即名家、名企、名报这"三名主义"来（浙报副总编陆熙先生语）[1]，虚心求学，不惜代价，这一精神是极其难能可贵的。

但到这"名家工作室"来，首先是要学习调整自己的方位与心态。不做调整，很难在学习上有所收获。比如，我们都知道，到这里来学习的学员，其实在本省本地区的书法界，都有一定的影响力，有的还是当地书法协会的领导。如果从一般的书法经验，比如书法学习年限、书法创作经验、书写技法的熟练程度而言，应该都有一定的水平。甚至不排斥有些突出的学员其书法名声地位比我们教学团队中的教师都高。但是，学书法只是简单的资历、年龄、地位大比拼吗？只有比我高的，我才学得服气；你是理事，那只有主席才有资格教；你是会员，那只有理事有资格教；你是年龄大的老书法家，才有资格教我……在这样的逻辑里，主席、理事、老辈书家，便成了一种资格与水平的标志。

纯以书法的书写毛笔字水平衡量，这样的资格要求应该不错。但问题是，这样的衡量标准，已经在中国书法界成为常态。每年几百几千次的书法培训，采用的都是这种思维、这种标准。既如此，我们还用这样的标准，就毫无特色与创新点可言。但不用这样的标准，还有什么其他的科学标准可供选择？

正是借助于改革开放 30 年和书法新时期的热潮，当代书法的高等教育获得突飞猛进的发展。书法的学科构架日益成熟，学科意识日益浓郁，新的衡量标准也逐渐凸

（1）本文写于 2012 年。

现出其时代价值来。即以写毛笔字而论，可以是自己喜欢随手成形的"自由体"——以端正、流畅为标准；又可以是初步临帖后再加上自由理解自由发挥的"书法"——有略约的出处，但更多的是自己的解释；还可以是经过严格的某一古典（经典）训练后的专业把握——立足于书法传统立场的精深、细致、周到的理解与表达；更可以是在广泛涉猎各类各体各家经典后的活用与化用——以几千年古典为基础的既深入且广博又厚实的、讲求出处又有精到把握与理解还有突出的艺术表现的"古为今用"式的创造。在这四种类型中，除最后一种是较高阶段的要求之外，前三项类型，其实代表了三种不同的专业理解角度与专业衡量标准。

不同的专业理解角度，不同的专业衡量标准，并不取决于书界地位的高下，也不依赖于书法年资的长短。换言之，完全可能出现地位很高但写的毛笔字却是"自由体"，缺乏经典学习积累，或书法年资很久但对古典缺乏深入理解与运用——地位与年资是一种社会身份，但却不一定是必然的艺术身份。在今天的书法界，"社会身份"与"艺术身份"不全吻合的情况，其实并不少见。

更重要的差别，其实是在于观念的差别与对学科模型理解的不同。在书法日益成为独立的艺术门类、独立的艺术学科之后，原有的"写毛笔字"技术的优劣好坏，逐渐让位于当下的"书法艺术创作"积累的深浅厚薄。既如此，在书法学习上，或者说在我们"名家工作室"中，完全有可能出现具有书法学科观念、经过古典广度与厚度训练的专业人才被邀请来指导工作室训练，但在书界地位与年资上却未必有优势的情况。它不是平时我们所说的世俗式的"没名的指导有名的、年轻的指导年长的"。如果一定要作比，那应该是"专业的指导业余的"。其间的差别，是书法艺术观念层面与学科意识层面的。

"名家工作室"的学员们缺少的是什么？是资历、地位、年龄，都不是。之所以要到这里来学习，首先是希望强化自己尚嫌不足的"专业意识"。是艺术观念，是学科意识，是创造力。是要吸收当代书法包括创作、理论、教育方面的最新成果与最新信息。在这个方面，业余的向专业的学习，是题中应有之义。它并不影响你既有的地位、资历与声望，但却可以为你的进一步起跳、提升，提供必不可少的支撑。而这一目的，不正是我们花费大量的时间、经济成本，千里迢迢到《美术报》"名家工作室"来学习的根本目的吗？

到《美术报》"名家工作室"来，不是来展示、炫耀自己已有的书写技巧水平或已有的地位名望年资，而是来补自己的不足，对经典理解把握过于粗糙、缺乏深度的不足，如果是专业高度的不足，那就应该针对自己的不足，刻苦训练。至于综合的社会意义上的谁强谁弱、谁高谁下，对我们这个工作室而言并不重要。

创新：未来的书法，需要什么样的人才？

我们需要什么样的书法创新？

其实这个问题背后的问题是，我们拥有什么样的书法人才？

仅仅能写一手好字，有好的熟练的书写技巧，就能完成一个书法时代的"创新"使命吗？

至少在目前，在大家都非常关心书法技巧提升的氛围下，写一手好字，有好的技巧，成了衡量书法家的唯一标杆。它充分显示出今天的书法，其实还处于一个书法史的转型过渡期之中。从五千年古代书法艺术（书写技术）史，到近代书法进入展览厅、成为独立艺术门类的转型，新旧观念交杂混合在一起，既有时尚的、潮流的，又有保守的、陈腐的，不一而足。它不纯粹，但不纯粹也就孕育了多种发展的可能性。

当书法界评定优劣是以"技"的高下为标准时，书法很难进入"道"的层面，亦即说，它很难进入文化层面。这当然不是说"技"不重要，可以被忽视，而是说在重视"技"的提升之外，应该有更高的标准。只奢谈"道"而没有"技"，那是纸上谈兵，空头理论家，于实际无补，但只谈"技"，则是工匠，只会操作不会思想，于书法的文化要义同样于事无补。

至少在目前，书法界普遍的风气是重"技"，并以"技"为唯一标准。正是基于这样的立场判断，使我们在办"名家工作室"时有更多的改革意愿与思考。

《美术报》"名家工作室"的两年教学，希望能在两个方面齐头并进，一是"技进

平道"，二是"技道并进"。

所谓"技进乎道"，是指每个学员的"技"的进步，不能是出于任意的自我感觉或好或不好，而必须有一个科学的标准，是有"道"的约束在。即比如，我们判断一种书写技巧好不好，并不以作者本人的陈述为准，而是会尽量以代表"道"的古代经典为标准。从技法而言，合经典者为上，不合经典的自说自话为下，在这其中，经典就代表了科学、代表了"道"。

所谓的"技道并进"，是指每个学员在训练物质的"技"的同时，还必须思考精神的"道"。用我们通俗的说法，是"要知其然还要知其所以然"，每有创作，每有目标，都要说得出"理由"，为什么是选"A"不选"B"，为什么用此不用彼。因此，"名家工作室"还要求每个学员除了练习技法之外，还要写文章。学会用文字来记述自己的思想——能同时用书法图像来表现自己的艺术追求与创造，又能用文字来记述表达自己的思考，这样的书法人才，才是这个时代需要的真正的人才。只沉湎于技巧，最多不过是个"中才"而已，而我们希望培养造就的，是"上等人才"，是能在书法上"治国平天下"的大才。

有思想才会有追求，有推进。站在《美术报》"名家工作室"立场上，我认为我们对学员的要求，一是要有活跃开放的思想能力，二是要有完成一项工作目标（学习目标）的综合能力，三是要有超越、实践、探索、推进的创新能力。这三种能力缺少任何一项，就不能称之为"大才"。

"名家工作室"要达到什么样的目标？

　　《美术报》"名家工作室"的创办，为我们提供了一个创新、探索的优秀平台——有名家提供专业引领，有名企提供物质支持，有名报对之进行策划、资源整合和动态报导组合，这样的优秀平台，是许多一般的学习班培训班所无法想象的。

　　经过了报名、面试、录取等几轮工作，"名家工作室"即将开学了。在开学之初，面对这些有着较优秀素质，又有大决心献身书法艺术，但在专业上在综合素质上又有一定困扰与不足的学员们，我想应该提出一个"目标"，以与大家取得共识与共勉。以前我跟随陆维钊、沙孟海、诸乐三先生学习时，沙孟海先生即有过学书先"立志"的谆谆教诲：立什么样的"志向"，就决定了后面有多少成就。只有立了志但限于各种条件最后可能达不到，但绝不会有不立志而能成功的。

　　那么，"名家工作室"的学员们，准备立什么样的志向呢？

　　我在这里提供几个选项，供大家参考与对照、选择。

　　（一）单纯的提高技术。写了多年书法，有十几年历史，但由于方法不对，或学习精力不够，趁这个机会，拜个名家，找到好方法，最好是有什么"武林秘诀、独门武功"，书法技巧获得大幅提升，能参加高级别的展览，最好能获个奖什么的，逐渐成为一个有影响的地方名家。

　　（二）更进一步展示自己的艺术才华。学书法已有若干年，也有一定的参展获奖经历，在地方上有相应的成就与影响力，但对自己的已有成就不满足，又苦于找不到

新的发展路径。于是想通过参加"名家工作室"，获得名家点拨，进一步深化自己的书法创作水平，在原有基础上能有大幅度改变与提升，或改变原有的业余学书轨道，尽量靠近专业品质，为自己的创新寻找到一条更通畅的探索道路，在原有水平上有明显进步。

（三）关注书法发展命运而具有历史担当。对于一般的写一手好字参展入围的目标，只作为一个基础门槛来对待而不认为它是个学习大目标。在已有基础水平上，着重思考书法在今后的发展命运，未雨绸缪，并对书法进行反复的探索与实验。愿意为书法作出贡献与牺牲，且不惜代价。把书法发展探索，作为自己的一种"乐趣"、一种人生需求来对待。为此，需要自己在各方面都进行补课，使自己从一个单一的技能型书法家，转变成为一个有卓绝技能，有书法战略视野，又有综合能力与素质，还能有宏大的历史担当精神的最杰出人才。如果自己一个人独力难以达到这样的目标，则寻求努力加入具备这样品质的团队，成为其中的中坚力量，百折不挠、知难而进，精诚团结、金石为开。

像《美术报》"名家工作室"这样的著名品牌，必然会回过头来"反制"我们的学员也必须要有相应的条件。换言之，"名品牌"要求有"名学员"。各位要如何把自己打造成为"名学员"？

从立志的立场上说，我希望"名家工作室"的人才培养目标，应该是如下一个层塔结构。

首先，是在第一学年里，是要做到保一争二。先提高技术水平，使之能达到相应的艺术水平，要努力完成从业余学习转向专业学习的"转轨"，从而更广泛地拓展自己的艺术创作才华。在这一学年里，各位学员要经历"痛苦"的从书法观念到技术指标的转换历程，完成"凤凰涅槃"的蜕变过程。但它应该不是"名家工作室"的最终目标，只是它必须打造的起跑的基础而已。

到了第二年之后，则要集聚所有的时间和其他各类资源，为"名家工作室"的大目标——书法的发展战略思考、书法的未来探索，提出自己的理解与阐释。并且通过自己卓有成效的实践成果，百川归海，最后形成一支具有时代与历史前瞻性和责任担当的精英团队。完成我们这一代人对于书法发展探索的大任务。

我希望这两年的学习生涯，会成为在座各位一辈子书法学习生涯中最有亮点的重要阶段。成为一个具有纪念意义的大事件。我更希望在"名家工作室"中，首先是人人都应该完成第一项任务——提高技术水平，找到和跨越书法入门的"及格线"门槛。又能基本完成第二项任务——能在书法创作上充分发挥自己的才华，完成从业余到专

业意识的性质转换，为提升书法学习的现代品质而作出充分的实践贡献。此外，每一位学员还应该充分投入，努力尝试着去实践与完成第三项任务，即以书法的创新发展为自己的"立志"目标，为责任与使命，勇于探索，善于探索，创造出同时代其他书法家未曾有过的特殊的业绩。

一个最直接、最可把握的学习目标是，在两年学习期结束时，我们每一个学员将在毕业展中展出些什么作品？展出一些连技法都未过关的抄写唐诗宋词的作品？展出一些技法尚有可观，但在各类全国展省展市展里比比皆是的平庸作品？还是展出一些令人耳目一新的、有主题构思、有形式塑造、有技法精湛的书法原创性作品？

将来提出什么样的毕业作品，取决于今天准备投入怎样的学习，设定什么样的学习目标。

七　其他创作话题

我的书法创作观

　　书法创作始终处于两难的境地：一方面，文字书写的约束迫使它必须在"创"的方面有所节制，不能毫无顾忌地去"创"；另一方面，长久的惯性书写又使书法很难成为真正的艺术创作品，即使仅仅为书法的艺术品格"正名"，我们也要反复强调"创"对于书法艺术有着比其他绘画、雕塑、戏剧、舞蹈、音乐、影视更重要的意义。就目前而言，书法家中的大多数，还是囿于"创"的不够。换言之，极少数离经叛道者还不足以撼动书法在写字方面与生俱来的惯性书写的观念"大厦"。早在20年前[1]，我们曾经试图用"学院派书法创作模式"中"主题"的引进来制衡习以为常的惯性书写，但是很明显，这还不是一个马上能奏效的期许目标。

　　从风格技法方面去寻找对"惯性书写"的制约，使书法更接近真正的艺术，一直是我近年来努力的学术方向。无论是"学院派创作"，还是"魏碑艺术化运动"，再或是"草圣追踪"，其实都是试图能探寻出条新路。从我自己的创作实践来看，在书法上我也不得不采取两面作战的姿态，一方面，大量的惯性书写仍然是日常书法行为中最常见的现象，只要是置身当代书法，我再有新想法也不能免俗。另一方面，我们总想有些新鲜的努力。比如在写超大件作品时对自我固定风格的极限挑战，比如在同一种书体（如隶书）中的技法跨度——擘窠大字的碑版刻凿气与竹木简牍的翰墨书卷清雅，应

（1）本文写于2012年。

该集于一身，再比如在书体跨度上，希望能像我们在大学里训练学生一样，应该是相对意义上的五体书俱全——不一定五体书皆为第一，但应该都在及格线以上，至于出色，则应有两项以上。像这样的目标一旦明确，自然而然就不会被"惯性书写"所限了——或许准确地说是："惯性书写"还是有，是书法基本功展示的平台，但它显然不是最高境界与目标。说得极端些，最高境界其实应该是"反惯性书写"。它的含义是，一个有希望的艺术家，应该不断地挑战古人，挑战时贤，更挑战自我，但只有先能够超越自我，才有资格谈超越古人与时贤，自己都战胜不了，还奢谈什么古人与时贤？

这样的立论与在书法上以此立身，风险极大，甚至会有许多朋友不赞成。但我以为值得一试。我们这四十多年发展的书法，已经有太多头顶光环的成功者，但缺少卧薪尝胆、呕心沥血的书法殉道者，向未来挑战，向未知探究，是书法界应该大力倡扬的目标。甚至我以为，只要是认真严肃理性的探索，一次即使被实践证明是失败的探索努力，也会比一百次平淡无奇、每天都在发生的"成功"要有价值得多，此无他，前者是面向浩瀚的历史发问，而后者却是面对当下自我的精神抚慰，两者之间，相差不可以道里计也。

"学院派"书法创作宣言

——当代书法史上的学院派思潮与学院派运动

当书法创作由混沌走向规范,由自在走向自觉之际,我们忽然发现针对创作的研究成果太少了。理论家们专心致志地钻故纸堆或"高屋建瓴"地发表一些抽象空泛的见解,却很少把思想触角伸向实际的创作领域里来。而创作家们又由于"身在此山中"所带来的必然困惑,或出于一己之见以偏概全,褒贬全凭意气,或只埋头笔法而难以对创作现象有一种历史的宏观把握。可以说,由于理论家与创作家两方面的疏忽,对当代书法创作规律的把握显然成了一个不应有的盲点。它造成了创作家对理论的不切实际漠不关心,而理论家对创作的过于具体也难以认同的双重隔阂。在一个具体的艺术门类中,理论与创作有如此多的隔阂,这显然不是个好现象。

正是基于此,近十几年我曾试图有目的地以理论来介入创作——不是对创作作具体的解说,而是对当代书法创作现象作一种规律的、逻辑立场的把握。最早是在1981 年提出论文《关于书法艺术的现状与未来》[1]。这可以说是我从事书法创作规律研究的第一次尝试。其后就这方面的课题陆续写了十几篇文章,散见于各书法报

(1)《关于书法艺术的现状与未来》,1981 年全国书学研讨会交流论文,发表于《书学论集》,上海书画出版社,1985 年。

刊与一些论文集⁽¹⁾。近两三年，又写了几篇论当代书法创作"小品化"倾向的论文⁽²⁾。1993年赴河南讲学，我曾提到应该对这十几年来的书法创作作一规律性把握与认识，并对书风嬗变作过一些粗浅的清理⁽³⁾。亦即说，在我所从事的书法理论研究中，对创作观念、创作动态、创作现象与创作规律的把握，一直是一个重要方面。

这种关注不但体现在理论研究上，也体现在教学实践上。高等书法艺术教育的目的之一即应该倡导书法创作的新格局，开风气之先。既有这方面的便利，操作起来当然是得心应手。而在高等书法教学中提出的"形式至上""技术品位立场"以及"书法首先是书法"的认识观念，相对于过去视书法为写字、视书法为雅玩、或视书法为某一哲学观念图解的各家各派立场而言，显然是一个新的"存在"。当然，要确定它的"存在"不难，但要认同它的价值却并不容易。这是因为每一流派的存在都会有它"合理"的一面，要从纷纭的各种流派现象中寻找出最有发展前途，同时在目前又最具有可行性（不脱离实际）的一种流派来，如果不对书法史与书法美学进行深入的思考，断难取得这种确认资格与基本出发点。比如在1981年我们曾提出过书法创作的"艺术化"问题，在1986年又曾提出过书法的"专业化"问题⁽⁴⁾。由于当时书坛所拥有的接纳能力还无法理解这些问题所包含的价值，因此并未带来所期盼的反响——当"专业的书法家"应该是个什么样子在书法界尚不清晰之时，要谈"专业化"当然是应者寥寥了。有许多崭新的构想当然需要有人去推动，但更重要的是需要"接受屏幕"。这即说，即使是我，在那个年代也尚未选择好最佳的"发动时机"。

那么，现在是否已经是"最佳发动时机"了？

应该说在一段时间内我们并不清楚"时机"有没有到来。但近年来书坛发生的两大事件帮助我们作出了有利的、积极的判断。

第一件大事是《书法学》的撰写与出版。1990年，我们组织了一批书坛中青年理论精英，对书法学学科建设作出了大量的投入，并撰写了有史以来第一部较完整的《书法学》⁽⁵⁾。洋洋百二十万言的《书法学》不仅是一部重要的理论著作，更重要的是

（1）　其中主要的有《当代书法理论的发展取向》，发表于《书法研究》1990年1、2期；《书法发展的大趋势》，发表于《书法研究》1989年1、2期；《书法未来的目标与我们的对策》，发表于《中国书画报》1991年3月；《面临严峻挑战的中国书法界》，发表于《艺术家》1991年第1期；《从近代到当代再转向未来》，发表于《全国第四届书学讨论会论文集》，重庆出版社，1993年。

（2）《对当前书法创作小品化倾向的反思》，发表于《中国书法》1993年第1期。

（3）　河南讲学的录音稿，被编为《当代书法篆刻创作，理论研究的回顾与展望》，1994年发行。

（4）《提倡书法专业化》，发表于《翰园书道报》1988年创刊号。

（5）《书法学》上、下册，江苏教育出版社，1992年。

它为界定什么是"专业的书法家"提供了一个有严密体系的实践标准。书法家应该具有什么样的"专业"知识结构？史学、美学、创作、欣赏的基本立场与常识是哪些？书法本身是什么？对这样的问题，过去自诩为书法家者不是漠不关心就是认识混乱不堪。但是现在，明确的标准已经被确立起来了。那么，即使是从知识结构来判断哪些是专业的、哪些是非专业的、哪些是反专业的，其操作也容易得多且清晰得多。有些书界朋友把《书法学》看成仅仅是理论界的一项成果，却忽视了它的更大的潜在"危险性"——它将会成为对未来书法界中创作家、理论家，乃至组织活动家进行资格认定的一个检验标准。用于判断是基本力量、骨干精英，还是同路人，抑或是艺术意义上的反叛者，通过它可以获得相当明确的验证。那么，落实到我们的课题中来，则它几乎可以说是为我们作出一个极其必要的、前导性的理论准备。有了这些，我们就有了最基本的规范与原则。

第二件大事，是 1993 年在全国第五届中青年书法篆刻家作品展览中，出现了一个被舆论界关注并被炒得沸沸扬扬的"广西现象"。在没有一个广西评委，也绝不占地域便利的全国最高规格的展览中，广西名不见经传的青年书法家们一举占据了十分之四的金牌名额，这当然引起了书法界的极大震动。一时间《书法报》《书法导报》《中国书画报》等纷纷发表文章与采访记，甚至组织专题讨论，文章连篇累牍、活动声势浩大。而"广西现象"本身，可以说是"专业"意识的典型表现。这不仅是因为"广西现象"的作者们在发表文章时无不提到他们形式追求与探索是从学院训练方法中引申出来并发扬光大的，更因为"广西现象"的发轫者陈国斌（篆刻）、张羽翔（书法）就曾在大学经受过严格的形式训练与创作、技巧训练。除此之外，正规训练同时也在一些特别讲究技巧与书法本体规范的青年书法家身上体现出"正效应"或"潜效应"。这就是说，如果我们对专业化的正规训练不持一个僵化的认识模式的话，那么不管对广西现象的"新锐"们崭露头角是愤愤不平还是拍手称快，也不管对注重本体规范是赞成还是怀疑，至少有两点是可以肯定的。第一，他们都是成功者，这种成功仅靠个人努力与意愿是得不到的，它更依赖于社会（书坛）对之的广泛认同。这表明，经过正规学院训练的这两大创作类型我们可以称之为两种创作流派，显然在相当程度上已被社会接纳并在今后一段时间内会成为一种典范。这即专业目标的第一个成功。第二，专业的学院训练显然并不是一个保守的封闭的循环圈。它很开放，又很严格。即使是形式与技术，在不同的书法思路下同样可以体现出不同的形态。但这种种形态都共同遵守一个准则：书家必须是内行，必须有相当的传统功底，必须拥有书法本位意识。经过学院正规训练者在近期的创作中所体现出来的这种种无可比拟的观念优势与技巧

优势，以及他们已取得的辉煌成绩，可以说是为我们提供了创作上的范例——它又构成了我们倡导这场大讨论，倡导这种特定的创作思潮在创作实绩上的准备。有了"学科化"的理论准备，有了上举这些创作实绩的准备，真是万事俱备只欠东风，谓为"最佳时机"已经到来，不亦可乎？

由投射出明显学院式规范的《书法学》学科建设，到经过学院训练的陈国斌、张羽翔的创作形态的成功呈现，给我们带来了许多思考课题——正是从对这一现象的梳理与思考，再结合对古代、近现代以来书法发展的规律把握，我们才抽取出一个崭新的书法创作的新认识：当代书法创作上的"学院派现象"。我们认为，它是一个时代现象，不仅仅是一些偶然的个体行为。它的出现是历史的必然，又体现出时代与书法本体在现阶段的要求。无论是敌视它，漠视它，事实上都无法回避它的存在，更无法阻挡它的日益壮大。在今后的一段时间里，它会逐渐成为中国书法创作的主流形态。

一、学院派书法创作思潮的概念定位

要讨论"学院派"这样一个在书法界看来是全新的概念，首先应在学术上给它定位，因为我们必然会提出与它相关的几个问题：什么是学院派，什么又是非学院派，它们之间的界线是什么，书法中的学院派是什么，它与美术、戏剧、电影、舞蹈中的学院派有什么相似或相异之处？这些定位工作做不好，就会在思想上造成混乱，其结果是真正应该被提倡的却不被理解，而误会却把一个崭新的构想湮没掉。这显然不是我们提出"学院派书法创作思潮"的初衷。因此，我们的工作要从正名开始做起。

（一）"学院派"这一概念的价值取向

我们通常所说的"学院派"，主要指西方美术史中的一个特定流派。17世纪在欧洲由官方主办的各美术学院中，流行着一种以既成规范来衡量美术创作的风气，在后世被指斥为"保守"与"陈腐"而遭到美术史家们的贬责。

问题的关键是我们应该怎样去理解学院派。以美术而论，17世纪的"学院派"是一个有明确时代特征的特指，它并不能等同于我们今天所提出的立足于20世纪90年代的"学院派"的概念以及价值取向。其次，即使是17世纪的"学院派"被指斥为保守与陈腐，但它在最初形成之际显然是生机勃勃而不是保守陈腐的，若不然，它根本不会有存活的希望，更难形成一个气候的流派。比如，作为学院派创始者的法国于1648年创立了绘画与雕刻学院，学院终身院长查尔·勒布郎秉承路易十四的旨意，

把法国绘画引向了一个繁荣昌盛的局面并建立起了严格的绘画规范。这种规范在建立之初对艺术发展带来了极大的好处，因为它显然拥有为绘画艺术"定位"的时代功能。至于其后走向封闭与保守，是学院派辉煌之后的事。用一种政治社会学观点去贬斥它，或只看到它后来的没落而无视它在上升时期曾经拥有的价值，显然是以偏概全。也就是说，我们可以指责学院派后期的确存在着保守、封闭、陈腐、刻板的弊端，却不能以此来全盘否定它，特别是不能无视它前期对美术史的贡献。

"学院派"本身应该是一个中性的概念，并无褒贬之分。作为一个中性概念，它首先告诉我们的是基础、规范的含义，其次才告诉我们这些基础与规范在不同时期所产生的正面的或负面的影响，并且引来我们的具体的褒贬批评。那么，当我们试图在书法中倡导或批判学院派时，我们除了对它与生俱来"基础""规范"的含义应有充分的认识之外，对它是否有价值的评判，应该看书法当时需要些什么。如果书法中的规范太烦琐，限制太多，那么学院派的倡导很可能带来更多的负面影响，即更滋长保守、封闭与僵滞的倾向。如果书法尚缺乏必要的基本规范的约束，那么倡导学院派应该是一件顺应历史的大好事。因为它会为书法史带来基础与规范，带来书法进一步发展的动力与契机。可见，对学院派作价值判断的依据不应是学院派这个抽象概念本身是否可取，而是看书法史进程是否需要它。

我们应该区别学院派的功能与价值的不同点。作为功能，"基础"与"规范"在任何情况下都有存在的必要，作为价值，就要看它落脚到哪个特定的时代以及它产生什么样的影响。

（二）学院派在各不同艺术门类中的表现

如果说美术中的学院派是最早出现的——从 1648 年在法国由路易十四创办的第一所绘画与雕刻学院算起，那么其他艺术门类中的学院派的出现，自然要晚得多。但无论是哪个艺术门类，不管是明确宣称有学院派存在或并未打出学院派旗号，只要它从萌生走向成熟，试图建立自身的规范与界限，那么就必然会伴随有相对意义上的学院派思想或学院派作为实际存在的事实。当然，一个最简单的事实，是学院的出现。戏剧学院、美术学院、音乐学院、舞蹈学院、电影学院……有学院就必须有自身的体系与规范，不然就不足以教育学生培养人才。目前在中国，各艺术门类的学院皆有案可查，它可以说是一个最基本的，也是最初级的判断依据。

并不是所有艺术门类因为有了学院才产生学院派的。毋宁说在很多情况下，是先有学院派的产生，然后才建立起实际的教学体制的。如以电影为例，电影艺术的历史

很短，学术界公认的电影发明时间为 1895 年，而第一部公认为电影（故事片样式）的作品《一个国家的诞生》完成于 1914 年。在此后的生长期中，电影的创作充满了幼稚的手法，但在 20 世纪 40 年代"电影学"这个词已在法国流行之时，历史上还根本没有电影学院这样的机构。而音乐界的情况则稍有不同。作为学院派萌生标志的"音乐学"概念的提出，是以各大学设立这一课程为契机的。最早的记录，是德国波恩大学于 1826 年聘请了一位音乐学讲师，1830 年柏林大学也设立了同样的教席，著名的音乐美学家汉斯立克，早期也是在维也纳大学执教音乐学的。但在当时，除了宫廷乐队与乐团之外，并没有专门的音乐学院。至于在我国戏剧界赫赫有名的斯坦尼斯拉夫斯基体系和 20 世纪初美国的奥尼尔戏剧体系，更是为学院派摆脱一般剧院剧团而走向真正的戏剧学院奠定了重要的学术基础。相比之下，学院派的体系严密规范，本来是相对于"业余"而言，但当它构成一种思潮之后，它针对的对象就不仅是业余了。比如电影中的制片厂，戏剧中的剧团，音乐中的乐队，当它们在实际运作时，显然不可能有电影学院、戏剧学院、音乐学院那样严格规范的体系。

综上所述，包括美术在内的各艺术门类，尽管学院派是隐是显难以一定，但它们所发挥的作用则应该是一致的，这就是在各门类中建立符合自身需求的稳定规范（而不是无视它或破坏它）。无论是先有理论上的学院派建立才产生学院机制（如电影），还是先有学院这一机构后慢慢形成学院派（如美术），它们的目标并无二致。

时至今日，学院派作为一种流派的作用又有了新的发展。大批从音乐学院、美术学院、电影学院毕业出来的演奏家、画家、演员与导演，不但对基础与规范的建立贡献力量，而且还为基础、规范的发展提出了许多新的构想。比如电影学院的毕业生，已构成了当前第四、第五代导演的基本队伍，可以说笼罩了当代中国电影的全部层面 [1]。学术界认为这是学院派的成功，并且能代表当今电影创作的主流。至于美术界，鉴于五光十色的现代派充斥而提出的"新学院派"主张，强调"画首先是画"，也向我们展示了学院派意识在新形势下的应对态势 [2]。所有这些都表明，学院派虽然注重基础与规范，但它绝不是僵死的。它具有非常灵活的应对能力，并且能调整自己的方位以更好地推动历史前进。

（1）　如陈凯歌、张艺谋等即代表人物。

（2）　1990 年前后，浙江美术学院一些经过正规训练的青年画家们即针对美术界观念泛滥成灾而
　　　提出：来真格儿的，画首先是画。他们的口号就是提倡"新学院派"并有过一次展览。

（三）书法中的学院派

以基础、规范确立自身的学院派投入书法中来还是件十分新鲜之事。作为一种概念，我们应区别几种易于混淆的误会解释。

首先是学院与学院派之间的关系问题。

学院无疑是产生学院派思潮最好的温床。学院要建立的正是规范、基础、体制等，而这正是学院派思潮所赖以依存的。取名为"学院派"，即已清楚地表明了这种思潮与学院这种机构之间的近亲关系。但学院是一个实际的物质存在，而学院派作为一种流派、思潮，却表现为一种精神的、观念的形态。它的界限不仅仅是实际在学院的教学，更注重于在审美理想与观念形态上是否体现出协调一致的立场来。亦即说，当学院的（基础、规范、专业化的）理想仅仅限于学院中人的话，那它充其量只能说是一种"学院的创作"——比如接受正规训练的大学生、研究生、大学教授等等，它还难以成就一个"派"，更难以在历史上成为一种思潮。而当这种理想被推向社会并被广泛接受之后，作为学院派的"派"也才落到了实处。

进而论之，学院中的大学生、研究生或是教授讲师们，按理说是正宗的学院派的中坚力量，但事实也常常未必尽然。"学院中人"只是表明他具有可能成为学院派的身份优势，但未必能保证他一定是学院派。只要他的思维方法与观念意识仍停留在初级的"写字"方式而毫无专业规范与艺术立场，只要他热衷于破坏、解构书法将之变为其他艺术的"变种"而毫无书法本位意识，也不想对书法前途负责，那么即使他在学院中当教授讲师也无济于事。他仍然算不上是学院派。不但连学院中的中坚算不上，连未经过学院训练的，遵奉学院派理想的学院外人的立场也够不上。很显然，此中的判断标准，绝不是画地为牢、自诩高贵的身份，而是思想与观念及艺术立场。

把书法中的学院派仅仅限于大学中人的理解是十分危险的。事实上，在目前的中国，不但尚未有正规的、有规模的书法学院，就是在美术学院或师范学院中的书法专业，其格局也相当混乱。有的体制较健全但规模需扩大，有的则仅限于选修课而难有正式的本科教学机制。更何况，即使是在学院中，也有艺术类与师范类的不同侧重。就这样多元、多性质的学院体制而论，根本无法清理出一种规范与公认的基础来。而更大的问题还在于，书法的学院教学受书法艺术观念晚熟的限制，有的人并不具有真正的"学院素质"而只是满足于在学院中教学这样一种简单的行为特征。事实上，我们看到大学中号称正规教学其实却只是以业余教学方式的事例还少吗？

一旦我们站在审美思潮的立场上理解学院派的话，那么情况便会完全改观了。因

为它必然是一种贯穿整个书法界并体现为社会形态的一种"流派"现象。它是一种文化理想，并不自诩高贵、盛气凌人，它接纳大众的投入，它希望以一种前导姿态对书法的未来施加影响。而这种希望应该是基于对书法发展本体规律的认识，而不是出于自抬身价的狭隘的个人私心，更不是出于别有用心拉帮结派的卑劣企图与纵横捭阖的策略家目的。

（四）书法需要学院派

现在，我们来集中讨论学院派思潮对当前的书法创作究竟有怎样的价值与影响。

首先，中国书法在古代有没有学院派？到目前为止连一所书法学院都没有的中国书法，对学院派显然还是十分陌生的——既不知学院派为何物，更无法判断它出现后可能产生的影响。也就是说，学院派早期的健康向上构建规范和后期的保守封闭僵滞陈腐，至少在书法界中还都未产生作用——既未萌生，当然无所谓衰落。在其他艺术中学院派常常具有的负面作用，至少在书法界不存在。

从未有过学院派规范的书法界，经历了漫长的封建社会文化的熏染。毫无疑问，这种熏染造就了书法的特殊性格，使它成为世界上唯一以文字构成一种独立艺术门类（日本书法亦当包括在内）的典范。但当我们理解、认识到这种典范价值的同时，我们也发现它与生俱来的弊病：因为书法与文字不分彼此，因此书法的艺术性格从来未被认真强调过。它总是既被作为事实存在又被混淆于写字。书法艺术自身的基础与规范，从来就是不明确的。书法艺术之所以一直未能独立，一直依附于文字或依附于绘画，其原因大抵在此。时至今日，还有人在怀疑书法是不是艺术，正是一个绝好的证明。近年来，通过书法美学研究，我们已从理论上对它作出了反省，但一落脚到创作，还是缺乏应有的规范以保证书法的艺术形态的价值。

书法的艺术规范的缺乏，不但造成了认识上的混乱，还严重阻碍了我们前进的步伐。换言之，我们无法用规范把书法真正加以定位，而这正是造成大批外行只要会写毛笔字即自称为书法家的混乱的根由。字谁都会写，拿毛笔写字即书法。因为缺乏检验标准，这样的书法家太好当了。因而书法家队伍中的不纯，比画家、音乐家、舞蹈家、演员队伍不知要厉害多少倍。绘画、音乐、舞蹈、戏剧的专业规范甚严，只有书法似是而非，以这样的不纯要使书法在艺术上独立并进而走向新的时代目标，实在是南辕北辙，相去千里。

因此，与其他艺术需要打破僵滞局面、寻找新的生命动力的情况恰恰相反，书法需要的却是走向专业化，走向艺术独立。而要做到这一点，学院派所先天拥有的建立

规范、强调基础的性格，正是个重要的法宝。换言之，以书法本位立场来分析书法目前的发展态势，它所需要的并不是破坏，而是建设。破坏是针对已有的规范（而且是已逐渐走向僵滞陈腐的规范）而言，书法尚未有，从何破坏起？正因为尚未有，因此要通过建设使其有。在理论上的"书法学"学科研究是一种建设，而在创作上建立学院派规范，当然更是一种建设。

二、学院派书法创作思潮的史的检讨

前面我们提到，中国书法史上并未产生过学院派，因此当代书坛需要通过倡导学院派来清理、建立、明确自己的原则与规范。既如此，来谈"史的检讨"岂非荒谬？

中国书法史上当然没有学院派，但类似于学院派所倡导的基础、规范、法则等却时时被强调。从某种意义上说，只要有传承，有教育，最基本的规范——即使它是写字与书法混合的规范而不是书法独立的艺术规范，必然也会存乎其中。如《周礼》"六艺"之一曰"书"，这单独立项的"书"中必须已含有一些最粗浅的规范了。卫夫人是王羲之的老师，她在《笔阵图》中提到她的这篇书论要"贻诸子孙，永为模范，庶将来君子，时复览焉"，其目的即建立规范以教诲后学。当然，这规范只是指点横竖撇捺的具体技术规范，离我们今天学院派所希望建立起来的规范尚差得远。

唐代人建立规范的气魄要大得多。唐书尚法，这"法"就是一种很明确的规范。唐太宗时专设国子监与弘文馆，专学书法。《新唐书》卷四七弘文馆条有云：

> 贞观元年，诏京官职事五品以上子嗜书者二十四人，隶馆习书。出禁中书法以授之。

而在当时，执教国子监七学之一的"书学"和弘文馆隶馆习书者，就有著名书家虞世南与欧阳询。倘若指最早具有"学院派"倾向者，恐怕此为首选。因为国子监、弘文馆已约略有"学院"派头，而欧、虞诸大家们又正是唐法建立的功臣，有形式有内容，复何疑哉？

中唐时的学院派代表，本当以张怀瓘为代表，因为他任唐玄宗的内宫翰林学士，专掌书学。但他于创作并不在行，而且他也不像初唐那时的书家广及社会各阶层，而只限于个人的研究活动，故而我们不将其计算在内。

宋代的米芾，可算是一位具有相对学院派色彩的代表人物。论造诣苏东坡、黄山

谷、米南宫不分轩轾，但细察此三人，苏、黄视书法为雅玩，而米芾则视书法创作为目的。何况他曾任宋徽宗的书学博士，是个职业书法家，他对书法的投入是绝对专业化的，这正是后来学院派的基本特点：非业余、非雅玩，而强调专业立场与书法本位意识。请看《海岳名言》：

> 学书须得趣，他好俱忘乃入妙，别为一好萦之，便不工也。一日不书，便觉思涩。

刻意求"工"，正是学院派的立场，比之欧阳修、苏轼、黄庭坚，他的倾向性更强一些。

虽然这种强调专业化的倾向，在宋元以降文人士大夫的"逸格"为上的观念冲击下，被明确地弃之一旁，但并未销声匿迹。时至晚明，我们在董其昌的画论中看到"行家"与"利家"的分野。这当然不是学院派专业意识建立的问题，但却与之在观念上有相当的瓜葛。清代金石学者参与书法创作，以学术化取代了书法的专业化。从某种意义上说，这显然使专业意识走向淡化。但民国以来的近现代，我们却还是看到不少有识之士在为书法的专业化作不懈的斗争。如郑逸梅《书坛旧闻》载于右任评沈尹默，就有于氏自称"梨园客串"，而指沈尹默为"三考出身的梨园科班"的记载。这"三考出身的梨园科班"的含义，正是指沈尹默为专业书家或他具有某种程度上接近我们所谈的学院派的倾向。民国时期的书家有如此看法，实在是非常不易的。

新中国成立后，沈尹默是强调书法专业化的一位重要人物，尽管他所谓的专业化与我们所指的相去甚远，但他毕竟是提出了这样一个问题。如他撰写于1955年5月的《读书法》中即专列一节：书家与善书者[1]。其中提道：

> 有天分、有修养的人们，往往依他自己的手法，也可能写出一笔可看的字，但是仔细检察一下它的点画，有时与笔画偶然相合，有时则不然，尤其是不能各体皆工。既是这样，我们自然无法以书家看待他们，至多只能称之为善书者。讲到书家，那就得精通八法，无论是端楷或者是行草，它的点画使转，处处皆须合法，不能丝毫苟且从事。你只要看一看二王欧虞褚颜诸家遗留下来的成绩，就可以明白。

（1）　参见马国权编：《沈尹默论书丛稿》，岭南美术出版社，1981年。

仅仅以笔法的"合法"与否来作判断，自然是太狭隘了。但区别出书家（专业的、科班的、学院派的）和善书者（可能是票友的、雅玩的、只凭才气的）之间的差异，却表明沈尹默是具有书法本位意识的。平心而论，在当时的书法界普遍走向僵滞的时势下，沈尹默的这种自划疆界的做法，正违背了时代希望能向书法注入艺术生命活力的趋势；加之他的标准定得太低（仅仅是以技法为准绳），故而不曾有人响应。

20 世纪 60 年代初，潘天寿、陆维钊、沙孟海可谓是明确提出书法创作学院派格局的奠基人[1]。他们应当之无愧地成为中国书法史上真正倡导学院派书法的开山祖。

1962 年在全国美术教育会议上，是潘天寿先生以浙江美院院长、中国美协副主席的身份，提出在美术学院设置书法专业。随后，他又身体力行，聘请陆维钊、沙孟海先生等一同创办全国第一个正规的书法专业。在书法专业大学生招进来之后，他又事必躬亲，对书法专业的课程设置、教学及师资配备等方面花费了极大的心血。虽然潘天寿先生的画名掩盖了书名，使世人很少以书法家视他，但毫无疑问，他的所作所为为我们勾画出现代书法史上第一个学院派诞生的灿烂业绩。由此，学院的规范转向社会意义上的学院派思潮成为可能。

陆维钊先生是名副其实的学院派书法的奠基人。他主持了第一个书法专业规范教学并身体力行，填补了学院式书法教学的历史性空白。同时，他自己的创作实践也严格遵循学院风范——既有非常明确的个性与新意，又有非常严格的技巧规范。由于他是 20 世纪 60 年代书法高等教育的"主角"，我们更乐意认为他是奠基人，而潘天寿先生是倡导者。潘天寿先生有构思与布局之功，而陆维钊则有实施之力。

沙孟海先生业绩的主要展现时期是在 20 世纪 80 年代。1979 年浙江美术学院在全国首次招收书法专业研究生，他与陆维钊先生、诸乐三先生共同担任了研究生导师。而 1980 年陆维钊先生不幸仙去，研究生的教学工作是由沙孟海先生独任其责的。他不但以清晰的思路与明确的科班教学意识带出了多届书法研究生，而且还对正规的学院式书法教学从宏观上提出构想。较为典型的是沙孟海先生在 1989 年浙江美术学院为他庆祝九十大寿，并颁发终身教授聘书的庆典上做的发言《九十述怀》：

　　大学中要设立一个新的系，是一件很难的事……过去由于潘天寿先生的大声呼吁，书法专业从无到有，好不容易成立起来；又由于陆维钊先生的心血，

（1）参见《潘天寿研究》，浙江美术学院出版社，1990 年。
　　参见《论陆维钊书法风格的历史价值与现实意义》，《西泠艺丛》总第 24 期。
　　沙孟海《九十述怀》，发表于《新美术》1990 年第 2 期。

渐成规模。他们二位，可以说是书法教育的大功臣。现在又过了几十年，我们的书法专业越办越兴旺，我们如果能在专业基础上办成全国第一个系，才可说是不辜负潘陆二老开辟之功。

从书法专业本科教学建制的确立，到研究生教学的开创，再到提出建立书法系，这是老前辈们大力弘扬学院式书法教学的远见卓识的具体表现。从 20 世纪 60 年代到 80 年代，除了人所共知的历史原因所造成的十年空白之外，由潘天寿先生的倡导与布局，陆维钊先生的实施与奠基，沙孟海先生的发扬光大并拓展，我们看到了学院派书法创作思潮发动的一个坚实基础已经形成。学院式教学由小到大蔚为壮观，并逐渐在书坛中成为主要力量，这为今天明确倡导学院派书法创作提供了一个必要的前提。没有它，就不会有今天我们对学院派书法思潮的深切把握与价值认同。

当然，无论是陆维钊先生还是沙孟海先生，他们在从事高等书法教学时都尚未接触到现代艺术学思想与现代教育学的最新成果，因此他们还比较习惯于以士大夫式的诗书画印一体的知识结构，或以偏重学问的修养式态度对待学院式书法教学（这是时代所限而不是他们个人的原因，因为 20 世纪 60 年代的艺术家并无机会接触到现代艺术学、美学与教育学理论，在当时这些都是"禁区"），那么作为他们的门生弟子的我们，如果躺在潘、陆、沙这几位大师已开辟的业绩上不思进取，显然是他们所不希望看到的懒惰的表现。换言之，对潘、陆、沙诸位大师们的业绩的最好继承，即在今天的时代条件下继承他们的未竟事业，把他们为之终生奋斗的书法事业推向又一个时代的制高点。

陆维钊、沙孟海两位大师在创立、倡导学院式教学方面，立下了作为时代与历史典范的丰功伟绩；他们的崛起，代表了一个旧时代的终结，启示着一个新时代的开始。我们的责任，就是要把这个已被前辈大师们开启的新时代，引向一个符合现代文化艺术规范的新的书法发展格局。可以想象，在由大师们奠定坚实基础的学院教学模式中接受正规的、专业化的艺术创作与理论训练的本科生、研究生、进修生们，早已构成了一支稳定的队伍。他们毕业后走向社会，并在社会上聚集起书法家们与爱好者们形成一个个新中心，这种发源于大师、张扬于时代的崭新的学院思维模式与创作规范，必将成为时代的标志，为下一轮书法腾飞提供明确的前提与有力的支持。

通过上述对历史的清理，我们可以肯定地说，走向规范、走向书法本位、走向艺术与专业化，这是历史对我们寄予厚望的重点所在。

能说这不是历史的要求、时代的希望、大师的期待与书法本身发展的目标吗？

三、当前学院派书法创作思潮的几个特征

时至今日，学院派书法创作从小范围的曲高和寡走向全社会，从学院大墙内的教学行为走向一个时代的创作形态，它已拥有了时代，并正在构成一种明确的导向。正基于此，我们有必要就学院派创作已有特征与应有特征做一总结。我们可从四个方面来概括：

（一）观念前提

学院派书法创作应遵守的绝对准则，是书法必须首先是书法。任何把书法变为其他形式的企图，无论是出于什么动机，都不为学院派所接纳。

"书法应该是书法"的命题绝不是一句多余的废话。因为它有两个潜在的针对对象。它的含义是：首先，书法不应该是写字，而应该是一种艺术创作；其次，书法不应该是抽象画而应该是"书"的艺术。前者保证了它的现代性，后者保证了它的本位性。

古典式书法"创作"（如果可以称之为创作的话），基本是以写字形态来展现的。在古代书法家的眼中，写字与创作是一而二二而一的事。但在学院派书法创作中，写字与创作是截然不同的两码事。写字可以无限制地重复，而创作只能是"这一个"独特的存在。写字可以只讲究技（技术），而创作必须讲究创作构思、创作情感、创作冲动、创作过程、创作形式、创作效果等。这一连串的内容，正是古典式的写字所不关心，而现代艺术创作却必须严格恪守的艺术准则。不如此，书家就无法提升自己的品位，更无法使书法取得与其他艺术相平等的地位。

而"现代""后现代"的"书法创作"虽然在艺术创作这个方面有其可取之处，但它恰恰丧失了书法的本位性。它把书法变成一个可以随便根据需要改扮的对象，把它改扮成抽象画或前卫派艺术，以欧美的或日本的标准来取代中国书法固有的特征，其结果是书法不再是书法，书法基因大量丧失，书法成为某一种西方哲学流派的实验品。这样对待书法，显然是既不慎重也不可能被书法史本体接纳的。那么，学院派书法创作的目的，就是还书法以本来面目，保持书法真正的独特性而不让它被别的形式无谓地湮没掉。这种本位立场绝不是"保守"，恰恰相反，它正是使书法健康发展的一个基本条件。当我们在为书法被肢解为某种西方哲学思想的图解时，我们会感到愤愤不平；但在过去，我们也曾经把书法绑在修养、学问的战车上"顾左右而言他"。那么现在，我们就应该理直气壮地还书法艺术以本来面目——修养与学问固然重要，

但它绝不是先决条件。它的正确位置应该是站在书法形式、风格、技巧后面提供有力的支持；但在过去，它却跑到前台来唱主角，喧宾夺主，使书法险些成为学问与修养，而不再是一种艺术形式。

学院派书法创作却决不依附于这种种古的或洋的教条。它态度鲜明，宣称书法作为艺术是独立的，它就是它自己，它的一切，就储存于可视的形式技巧中，不需要任何"古"的学问修养和"洋"的现代哲学思潮的多嘴多舌的说明，靠自己就能完美地展现书法想要展现的一切。

学院派的理想是走向专业化的书法，走向本位立场的书法。当我们明白了书法自身其实要比它身上累累赘赘的附加物有魅力得多之时，对于未来书法可能拥有的灿烂前景，还有什么可怀疑的呢。

（二）检验标准

鉴于学院派首先是一个指向创作的概念，而创作的直接结果就是作品，因此要倡导学院派，我们必须在完成思想观念清理的同时，对作品的形态、风格、技巧以及创作过程与方法等方面制订出一些具体的标准，以使它能以鲜明的个性凸现出来并区别于其他各种书法形态。可以说，这是一个最具体的问题，但对书法创作而言又是最根本的问题。

种种丰富的、复杂的文化内涵或意境当然是书法中应具备的重要内容。但以我们的美学立场来看，当它们未被落实到书法形式中去时，一切都是空泛的，与书法并未发生关系。而当它被完美地落到书法形式中去时，我们就应该通过形式的把握来捕捉它们的价值。因此在这几种关系中，书法——具体而言是可视的书法形式（包括点线、用笔、结构、节奏等等），是决定成败的关键所在。由是，我们围绕书法形式，对学院派书法创作的表现作出如下三个方面的特征界定：

1. 技术品位。好的书法作品的首要因素即在于它出类拔萃的技术。虽然在一般人看来技术是个很初步的内容，但它却是区别外行与内行的最有效的试金石。"技术"当然也可按老式的说法为"技巧"，或再古一些的说法就是指笔法。但我以为，学院派的技术品位，是一个比书法技巧、笔法技巧宽泛得多的概念。一般我们理解技巧就是手头功夫，就是如何巧妙地使用笔法。其实决定书法技术品位的除笔法之外还有许多内容，如对幅面空间的控制，对纸张与格式的特殊把握等等。从某种意义上说，任何艺术都有赖于技术的支持，书法应该有勇气承认"技术"的重要性，并把它视为生命的维系所在，并以它来判断专业与"票友"的关系。作为一种理想，即使是书法中

的笔法技巧也不应是封闭的某家笔法而已，一个学院派书法家应该凭借过硬的手头技术功夫，能将任何一种线型准确无误地表现出来。换言之，他不能受制于某家笔法，而应将古今各种笔法都罗致笔下。因此，一个只是"行笔为体聚墨成形"，而连线条都画不像样的书法家，不管他的声望地位有多高，首先与学院派创作的技术标准就无法吻合。

并不是所有人都能过得了这一关的。许多德高望重的，写了一辈子书法的前辈书法家们的技术表达能力也可能是十分浅疏、缺乏品位的。

2. 形式美追求（作者按：后改为"形式基点"）。书法是视觉艺术，视觉的形式美是书法存身的第一个证明。在写字观念下生存的书法家们，有时忽然会无视这个立身之本。于是，人们都在说书法是学问修养，书法是写字……却很少有人敢大胆提出：书法是形式美的具体表现！

学院派书法创作紧紧抓住这个根本——凡是形式感不强的、千篇一律地抄诗的，也没有通过书法来传达形式美的作品，即使写的是汉字，用的是最正宗的二王笔法，但仍然不能算是书法艺术创作，而只是写字——写得好的字而已。

"形式美"的要求是什么？作品花里胡哨，像花布一样，这不是书法的形式美。书法的美有其特殊的规定性。但对书法形式之美漠不关心，以为凭手头过硬的笔法就能包治百病，这显然离书法更远。笔法、章法、字法、五体书、空间构架、运行节奏是形式手段，纸张性质、色彩、栏格、尺幅甚至装裱的绫绢、款式或镜框质地、格式也都是形式手段。对书法形式美的追求手段多种多样，关键是动脑筋去找课题。好的书法作品绝不是千篇一律地在条幅上书"唐诗一首"，好的作品是每件一种格式、每件一种特殊的艺术氛围、每件都是一个独立的视觉王国的作品。即使与绘画、雕塑同厅展出，人们也不会忽视书法作品的存在。而内涵、意境、学问、修养……不通过形式手段的传递，我们就无由得之。

要想树立书法的艺术地位吗？请注意形式美，舍此要想与其他艺术并驾齐驱，难矣！

3. 创作意识（作者按：后改为"主题要求"）。我们习惯了看白纸黑字写唐诗一首，也看惯了书法家老是重复自己的风格，可以重复几十年、重复几百张上千张书法作品而不觉得有问题，书法家的耐心好极了！

重复自己把书法创作变成了流水作业，一口气挥毫写100张作品，张张行草诗一首，一个个人展览一个下午即能完成，试想想，这样的艺术创作是不是太方便了些？怪不得书法在社会上的分量远远不如绘画，重复的流水作业把书法艺术创作弄得声名

狼藉、惨不忍睹。

学院派创作坚决反对这样自己糟践自己的"创作"。学院派的理想首先是创作与习作必须有清晰的区别，每一件作品都应该是独特的、不可取代的。其次，书法创作既然与其他艺术创作在原理上并无二致，那么它应该遵循一般艺术创作的规范：必须有主题构思，有技术检验，有激情培养，有表现的冲动，有对最终视觉效果的不择手段的追求，有在创作中每一判断、实施的依据与理由。总之，任何艺术创作过程中必备的元素，书法创作中都不应该无谓地缺乏而且还心安理得。应该承认，这是保证书法作为艺术（而不是写字）的重要条件，并且也是学院派创作不同于古典书法形态的一个基本分野。

"技术品位"是标尺，它标明了基本的入门条件。"形式美追求"形式基点是立足于艺术基础的目标，它反映出学院派创作的一个主要聚焦点。至于反对重复流水作业，严格区别习作与创作的关系，强调艺术创作普遍原理及书法创作中的"创作意识主题要求"，虽然旨在促使创作走向规范化与系统化，但它更深的企图则在于借此来改造整个书法创作队伍的素质与观念。不如此，书法就不具有作为"艺术创作"的地位与资格。

（三）队伍建设

以上述观念前提、检验标准来衡量当前的书法界，我们可以看到，虽然由于十年"书法热"的推动，书法队伍人多势众、风起云涌，但有相当一部分书家如果不进一步提高自己，恐怕是难以符合这样明确的要求与规范的。随着学院派书法创作在未来将逐渐走向主导形态，有人颓唐、有人落伍似乎也是预料之中的。

即以目前而言，在数以万计、十万计的庞大的书法队伍中，我们大概也能划出三大类型：

第一个类型是过去对书法有很多投入者。他们在十年前（或更早以前）是书法发展的功臣，正是他们的不懈努力使书法从一个衰落与不景气的处境中解脱出来，并逐步走向康庄大道。这一段功绩是不应该被忘却的。但随着书法的稳步向前发展，他们原有的观念、知识结构与创作行为方式都逐渐跟不上时代的步伐，于是渐渐由过去的"专家"沦为今天的"票友"。他们也仍在从事书法创作与组织工作，仍在奉献，但既没有经过实际的技巧、形式、创作意识训练而只能以某体某家作为当家本领，又缺乏理论素养，对书法也提不出一整套艺术见解，却仍在重复与流水作业过程中展示过去书法的样式。这种情况不但在业余的书法爱好者中大量存在，就是在一些已成名的书

法家，甚至在个别有学院科班训练经历的书法家身上也有体现。

第二个类型是近期对书法持激烈反叛态度者。他们有感于过去书法的保守和陈旧，希望有所突破，但由于思想上持有一种"社会学"式的认识，只考虑到书法必须随着社会进步。社会走向现代，书法就一定要现代，这是忽视书法本体发展逻辑的简单理解。他们抱着一种改造书法、改造世界的"救世主"意识，自然是容易持"破坏"的立场——因为破坏是最易见出效果来的。

但当艺术家在进行痛快淋漓的破坏之时，却常常会因为自己对书法这一对象的相对陌生与隔阂而时出幼稚之举。陌生与隔阂使艺术家很难保持一种以书法为本位的心态，于是，书法可以随便变为任何一种样式而毋需任何界限，这又无形中销蚀了书法的独特价值，使这一特定书法概念与样式变得可有可无。事实上，正因为陌生、隔阂所带来的认识上的浅薄，反叛型艺术家除了可以胜任"破坏"书法的工作之外，似乎也找不到其他出路。比如，他们就不可能在保持书法本位立场的专业前提下对书法做深入的解析与构建。缺乏深化的能力，使他们的努力只能限于一隅，无法获得整个书法界的广泛支持。除了其中素质极高的个别人之外，他们大都被视为"别格"，无法对书坛发挥巨大影响。通常，我们会不带贬义地称这一类型的"书法家"们为"叛徒"——反叛书法本身，以牺牲书法来换取开拓新境的机会。

第三个类型，应该是坚持立足于书法本位，又不满足于保守、陈腐状态的新型的书法艺术家们，也就是我们在大力倡扬的以学院派为代表的专业书法家群体。这一批书法家目前人数还不多，其中有不少是经过科班训练的，但更多的则是虽未直接受到训练，但却在思想上认同学院派审美宗旨，并在技巧、形式上具有独到造诣、与"学院观念模式"殊途同归者。这一类型的基本特征，即特别强调书法的艺术性格，技术品位、创作意识、形式美追求，坚决反对"票友"式的懒惰与不思进取，也坚决反对"叛徒"式的破坏与莽撞。关于这个类型的书法家的创作特征，本文前面已详细论及，不再赘述。

就当前的书坛而言，"票友"式的书法家占据了书法队伍的大部分。之所以如此，是因为书法向来没有"科班"的概念与机制。应该承认，这是书坛的主力。但这支主力队伍中的一部分有识之士会努力在规范中吸收营养，逐渐改变自己的专业素质，走向科班与专业化。当然，就是有一批书法家安于"票友"的立场，也是书法界必不可少的基础——就像没有票友就没有京剧，没有球迷就没有足球一样，这是书法赖以生存的肥沃土壤，我们没有理由忽视他们的存在。至于"叛徒"式的"书法家"们，由于对书法本身缺乏尊重，所采用的手段又是激烈而偏颇的，因此在书坛上只能作为偏师而存在。而"专家"式的书法家，现在人数并不多，但他们志在建设而不是破坏、

志在创新而不是保守，既有本位性又有现代性，因此他们应该是代表着书法的未来。随着我们对"学院派"书法创作思潮的大力倡扬，随着书法专业化、学科化程度的大幅度提高，随着书法发展的需求，"专家"式的书法家们将在今后书法史进程中唱主角，并充分发挥"领头人"的作用。

提出学院派书法创作思潮的概念，绝不是自划界限、自抬身价、自立山头。作为一个时代概念，学院派也绝不是一个封闭的"存在"，它有中坚与内核部分，也有外围与边缘部分。从内核至外围之间，应该有它自身的内部结构和对比度。并且，它绝不是一个已完成的、已被固定并走向僵滞的机体。它正处在生命的上升阶段，它极有活力，有新陈代谢、吐故纳新的自我调节能力。既有原则与规范，又有灵活的调节、应变能力，正因为如此，它才是值得倡导的、也是有可能迎接书法的未来的。

从思潮到运动——在不远的将来，我们一定会看到一个新的学院派创作运动的崛起！

"思想"的创作

——《陈振濂书画篆刻作品集》自序

 编一本自选画集的想法，已经有很多年了。记得在 1993 年之际，我所服务的中国美术学院的出版社曾经想为一批教授出画册，但我却一直不太积极，迁延日久，最后不了了之。其实在开始也并非没有积极过，但一翻检自己的作品，觉得实在太平常，似乎不值得通过大型画册的形式把它固定下来，以免在十年二十年后自己看了也觉得惭愧。加之当时我对学术思想的梳理持有更浓郁的兴趣，精力主要集中于彼，也不想转移太多的注意力过来。30 多岁的年龄，还有相当的雄心勃勃的想头，以当时在思想观念上的体悟所得，觉得可以在牵引当代书法创作、理论、教育各领域的观念更新方面发挥更大的作用与影响力，这似乎比自己做一本书画集更有意义。故而没有大型画册问世。看到许多同行同道同窗的画册不断问世，我也并不觉得有什么遗憾。

 作为一种"交换"与"替代"，在 1993 年前后，我致力的书法创作新流派研究——学院派书法创作模式，终于"隆重登场"。对于这种直至目前还在众说纷纭的创新流派，我除了创作实际的作品之外，还撰写了将近 80 万言的论文著述。由是，当外界在争论得不亦乐乎之时，我却是充满了信心——经过了多角度多层次的反复论证，我认为它基本上是可以成立的，并且在当下是有前瞻性的，因此又是具有未来的书法新流派，这当然要耗费不少精力与时间。而且在理论方面，我们在"书法学学科建设"方面也投入了大量精力。连续三届"书法学"、一届"中国画学"、一届"篆刻学"的学术研讨会与论文集，还有几种学术专著，又使得它成为我们日常工作中的一个主导项目；至于教育方面，除

了主编 15 册"大学书法教材集成"的成套教材之外，还把研究的触角伸向博、硕士研究生教学，和相对于专业院校的综合性大学的专业教学，以及从书法本科教学转向篆刻本科教学，特别是中国画本科教学的模式研究。在 1997 年至 2001 年间，创作、理论、教育三方面的成果，相继获得了文化部、中国文联、教育部、书法家协会等的奖项。有时常常会自嘲自问，或许它们的成功，正与大型画册的迟迟不能成形，构成一定的因果关系。

但出身美术的书画家，有一大堆著述，却没有一本画册，终究是不太圆满。特别是在美术学院，创作业绩、手头功夫，始终是学生衡量教师，也是教师衡量教师的首要指标。于是，在忙学术理论、忙教学科研、忙新的创作流派探索的同时，我又不得不回头来整理自己的作品，在亲朋故旧与门生子弟的催促与鼓励下，为编成一本画册而耗费精力了。

收在本册中的作品，包含了极少几件 20 岁前后画的少作。时隔 30 年，当年的意气风发，现在是荡然无存了。在刚刚开始学画之初，师从过潘君诺、申石伽、应野平诸先生。记得申师石伽还借给我一堂郑午昌所作的春夏秋冬四季中堂条屏，对山水画的第一次深刻印象与粗浅理解，就是从那时留下的。石伽师还擅辞赋，又与王福庵、韩登安等十分稔熟，从他那里，又能充分感受到作为一个清雅的文人士大夫诗、画、印一体化的综合氛围。潘师君诺的花卉草虫独步天下，但生平遭际坎坷，不遇于时，且膝下并无子嗣，我几乎是每年的年夜饭一定在他家吃，陪他守岁，看他画画。当然在几年时间里打下了较为扎实的笔墨功底，特别是在草虫方面，得到了悉心指点，可谓是传潘师之绝学。其后，又因家父引导，拜识了应野平师，一段时间里，对他的泼墨山水，以点皴法画云山雾峰竟能如此挥洒如意，确实是着迷不已。此外，当时在沪上的一些名家，如张大壮、来楚生、唐云、陆俨少等，也有登门拜见求学的好机遇。现在想来，正是当年在上海的这些老书画家们的训诲，才使我的中国画学习有了较为理想的环境与氛围。这样的机遇，现在的青年学子是不会有了。书画界的成名艺术家自古即有"毁其少作"的传统，以为少年时代大抵稚嫩，应该藏拙，我却觉得这些"少作"记录了我的人生中最重要的一个时期。不从作品看，仅从经历与史实看，似乎应该有纪实的必要。这，应该不会引来"敝帚自珍"的讥评吧。

到中国美术学院攻读沙孟海、陆维钊、诸乐三教授的研究生之后，于我的人生而言，是出现了一大转机。但对于专业而言，却是从中国画转到书法篆刻。虽说古有诗书画一体的定论，但在一个艺术学科建设方面看，毕竟是"转行"。研究生阶段的学习，给我印象最深、影响最大的并不是技术上的长进，而是这些老教授们与生俱来的学科意识和理论思维。他们的实践创作功夫，有许多与一般专攻一体的传统方式截然相反。于是我也在系统学习理论的同时，篆隶楷草全面铺开，书画篆刻各项兼顾，连理论研究也是从

书法向词学、画学发展，这也才有了后来的"学院派书法创作"，有了像《米罗的回忆》组画这样的尝试——传统的文人画技巧，在上海时已学得很深，不会一朝抛弃；但在思想上"不安分"，渴求新创，一个业余学书画者很难为之，却在专业的温床里较易培育出来。直到今天，这种永远不求满足，永远在寻求新的目标，永远在探索前行的意识，还是贯穿于我的教学、科研、管理，甚至校务、院务、政务等各项工作之中，陆维钊先生、沙孟海先生对我的再造之恩有许多丰富的内容，但首先即在于这一点。

走向新世纪，我也走过了人生的一半旅途。在今后，绘画刻印还会是我不肯放弃的"立身之本"，但限于目前的杂务缠身，工作量太大，要像这本画集中所反映的种种专心探究独辟蹊径，无论从时间与精力上说，都已是一种"奢望"。剩下的，大约也就是古来许多书画家所走过的那条"人书俱老"的道路，不是呕心沥血、绞尽脑汁、力排众议、锐意进取的纯粹现代艺术家的生活方式，而是一种相对休闲的"名人字画"的类型。这对于我而言，也许是一种遗憾。因为像"学院派书法"的提出，本意即希望把书法引向一个专业立场而非复文人字画的古典立场，但时势所迫，我现在又很难以一个单纯的艺术家立场，以大段的时间、精力作全身心的投入。于是在编完本画集之后，我忽然觉得，它更像是在做一种艺术人生的阶段总结工作，把从 20 世纪 60 年代到世纪之交的学艺道路作一归结。至于新世纪的目标，则应该选择一两个集中的突破点，比如学院派书法，比如中国画图式的再创造……在作周密的长时间思考的同时，进行短时间的突击投入，而不是再分散精力面面俱到。倘如此，在这第一本画册中带有集大全与综合的学艺历史纪录色彩浓郁的类型之外，第二、第三本画册，是否应该编成专门的学院派主题作品集或中国画图式探究集之类？最近，有一篇评论我的文章取名为"思想的创作"——"创作"过程是实践技术操作的过程，"思想"本来应该落脚到理论形态，如著作、论文，但现在却要落实到"作品"中来，似乎有些不对路。但我看了这个题目，却豁然开朗。以这个标题来总结我的书画篆刻创作实践，可谓是十分精准。无论是书法上的学院派、国画上的图式探究、篆刻上的多种素材运用……都是先有思想再有作品。且不仅仅是一般意义上的想法，而是有完整的思想体系的支撑。当然，既是"思想的创作"，既是探索前行，必定需要耗费大量的时间与精力。而在目前，我最缺乏的"资源"，就是时间与精力。必须惜时如金，以绝大的勇气为自己争得"艺术的时间"。这几乎是一个重要的人生命题了。

人生真是一个谜，有时自己也把握不了自己的命运。一心想做专业艺术家，从事艺术创新探究，并且还为此积累了大量理论成果的我，却必须以大量的精力去从事公共社会事务与行政管理事务的工作，或许，这对于单一的艺术创作而言，在思想方法与视野、胸襟方面，也是一种有益的锻炼甚至是一种必要的塑造，更是一种补偿。

意义追寻

——陈振濂北京书法大展试解题

一、观赏的立场：艺术与审美

书法首先是艺术，它在今天应该被毫不犹豫地归入艺术范畴。一切古典书法所具有的文字意义传递、文献历史记录与文字书写技能的要素，最后都必须让位于作为艺术的书法形式、风格、技巧的要求——简而言之即审美的要求。

本编中包含的"榜书巨制""古隶新韵""简牍百态""狂草心性"，都是立足于对书法的各种艺术与审美语言的开发与继承。它们与书写文字语义可以无关，它们首先是艺术的、视觉的、形式的。

（一）榜书巨制——流动的造型构筑

对一个从小在习字环境下成长起来的书法家而言，案头小札和一般尺幅（如四尺六尺）的创作书写，是一种常态。而写超大件作品，无论是写小字大件（多字满篇），还是写榜书巨幅，从空间尺度的把握、笔墨挥洒的幅度、执笔运笔的力度，乃至字形的控制、章法构图位置的确定，由于非常态，显然其难度系数大大增加。时人常误以为书家办个展写大字是"作秀"，其实不尽然。更准确地说，我认为有意识地写大字——尤其是榜书巨幅式的大字大写，肯定是对既有书写习惯与能力的一种挑战。许多书法

家未必能胜任这样的挑战。

在 2007 年至 2008 年,我有两次以集中的时间经历了这一大字创作的挑战。此外,从 2003 年开始,稍有空隙时间,即会做一些这方面的尝试。积累日多,深深感到大字巨幅的创作,对艺术表现方面的要求极高,它的图像性、它的空间架构的建筑美感、它的笔力千钧的要求,甚至墨花四溅的造型意义,均是对书法家的严峻考验。

字形的扩大,空间的放大,是最迷人之所在。尤其是用大笔挥写草书时,那种偶然发现的效果,曾经令我心驰神迷。因此,我将之视为书法艺术创作中最可能自由发挥的一个机缘。

(二)古隶新韵——顿挫节奏中的古法

从少年时随家父学王福庵籀篆体,到青年时师从陆维钊先生学螺扁体,再到近年来对吴昌硕、莫友芝等的亦篆亦隶体十分痴迷,我的隶书学习过程,一直在篆与隶之间彷徨徘徊。其实,汉碑临习并不少,自己写的也不少,但对于籀篆、螺扁之类的隶书——或曰"古隶",一直有一种挥之不去的情结。长方的隶书,"篆体隶笔""笔换形移""隶法草韵",这些我通过几十年总结出来的心得,已经逐渐地固化为我自己的理解与诠释。尤其是在篆隶结构中,突出表现体势的动荡与笔势的动荡,是我以为最有"韵致"之处。写汉碑隶书,很少会从这个方面去着手,而一旦动起来了,长短宽窄方圆折曲,几乎可以无不如意,则"韵"也自然含于其中了。

从古隶尤其是《西狭颂》《郙阁颂》,到三国《王基残碑》《曹真残碑》,再到邓石如、莫友芝、吴昌硕、王福庵、陆维钊,这是一脉相承的关系,我希望我的努力尝试,能接续这一脉络——从他们的业绩中来,但又不重复他们已有的样式。他们多走古朴和工稳一路,陆维钊师已有"打散"的妙招,我则希望在"动"与"韵"上下功夫,争取早日走出一条新的风格之路来。

(三)简牍百态——用笔解析与深化

对竹木简牍的关注,约有十来年了。曾应邀拍教学录像做讲座的 CD,我写的就是简牍书法技法分解。但真正大规模展开,却是去年的事了。在撰写关于新出土书法史料的论文时,忽然想到一个问题。近代出土的甲骨文、敦煌西域文书,在当代书法创作中都有不少应用并有一些成功者或曰"代表性书家",唯独简牍书没有代表性书家。仅有的几位如来楚生、钱君匋先生,大抵是将简牍往简单快速上写。而这种简单取向,我以为恰恰可能是对简牍书法的"误读"。于是想到,理论文章讲得头头是道,为什

么自己不去实践一下呢?

仔细研究简牍的书法之美,发现它不但在笔法上变化多端,而且由于在书写时并无一定之规,自由自在,在章法上可资参照者极多,于是以"简牍百态"为题,先创作了 30 余件同一尺寸的作品,想试试在同一尺寸限制下能否将它的变化做到极致,随后则以各种不同的形制尺幅,作横竖随意的各种尝试,遇到一些特别有趣的简牍书法字形,则将之放大、强调、解释说明。

对一种新发现的书法资料,如何开掘它的当下的创作价值(风格、形式、技法),是考验我们这一代书法家聪明才智的关键点。这些资料,本身不是经典,也没有横贯千年的经典解读视角与现成方法。但唯其如此,它才更见出其魅力,解读的空间更自由,更少束缚。第一个吃螃蟹者,也许同时又是第一个可能被指为经典的诠释者。故而我对我这个方向的探索,提出一个有明确指向的口号:"民间书法经典化。"

(四)狂草心性——放纵的线条之舞

草书一直是我关注的焦点。从孙过庭《书谱》到张旭《古诗四帖》、怀素《自叙帖》,再到黄庭坚、徐渭、王铎、傅山……过去曾以这些名家的传世名作为范本,去训练学生的单一线条表现能力。这是一个难度极高的训练,但又是一个妙趣横生的训练。近年来,又在做一个"草圣追踪"的科研课题,于各种章草、小草、狂草的研究与探寻,更见热切和虔诚。

从写毛笔字的书法角度上说,草书是最不成书法的;但从艺术表现上说,草书又是最书法的。草书写字不成字,因此五体书中唯草书无法编成真正像样的字典。即使编成了,每个字头下的草书也被切得七零八落。但在草书中的连绵、切割、断续、顿挫、伸展、呼应、衔接等等,却是书法技法与性情各种样式的大汇聚,是最精彩的所在。它几乎就是线条的"心电图",是可以解读、解释的"心灵密码"。或许不夸张地说,懂得了草书,才算真正懂得书法的艺术表现。正因如此,故我特别在展览中设一个"狂草心性"的栏目,把自己对狂草书的实践心得也斗胆公之于世,以求教于海内外方家。其实,对"狂草心性"的体悟,基础当然是狂草的技法能力,而目标却是在疾缓燥润的"时间推移"中见出"心性"。能见心性者上,只有技法没有心性者下。而要找出"心性"在此时此地的表现,又不得不去寻检"时间"的美学含义,寻检古人所说的"挥运之时"的情态。

"线条之舞"这句话,其实就是"狂草心性"的最好注脚。

二、阅读的立场：学术与文化

书法书写汉字，是汉字就有语义传播的问题。不管承认不承认，意义传播是一个客观存在。古代书法的生存，即首先是为了文字书写中包含的文献性、文学性，艺术审美倒是在其次的。时至今日，书法的这种古典功能已遇到严重退化。书法在成为艺术的同时，却丢失了文字书写中包含的文化含义、文献含义、学术含义。

本编中包含的《名师访学录》《西泠读史录》《金石题识录》，都是立足于书法中文字书写的可阅读、有意义的前提。它们不仅是作为艺术品存在，还可以作为历史文献存在。

（五）名师访学录——经历与出身

少时随家父向上海诸名师学艺，后又赴浙江美院随侍陆维钊、沙孟海、诸乐三先生。由于机遇较巧，能有缘以少年却拜瞻众位书画篆刻大师的风采，而他们当时也皆困于时事屈沉于世，看我这个十余岁的少年满心欢喜，又加上父亲的庇荫，自然是比别人多一份优越的便利。在 1966 年至 1976 年的十年间，我因为痴迷于书画篆刻，不断向这些大师名家请益翰墨丹青，获益之多，而到浙江美院有幸正规学习后，却又得列大师门墙，这样的人生际遇，在"十年浩劫"中是极少有可能遇上的。

少年时的学习，有许多趣事已随着 40 年左右的时光消逝慢慢淡去了。但一提到每位大师，我脑子里都还会跳出一些极个别的抹不去的鲜活印象。从阅读的角度看，我以为用书法的形式来表述一些当时的最难忘印象，并通过我的展览活动如展示、书法及印刷发行等，为这些有幸接触过并时请教益训诲的大师巨匠们留下一份珍贵的历史记忆，这应该是一个恢复书法古典传统功能的好选择——许多后来者已无缘再去亲身体验这些前贤的风范，但通过我的一鳞半爪的努力记忆，或许能对前辈大师们有一个生动的印象侧面——既读我的回忆文字，又赏我的书法表现，双美兼得，不亦妙哉？

这一组"名师访学录"共 16 件，标志着我的书画篆刻学习生涯的一段美好经历。我也必然会渐渐老去，对我而言，这批作品中所记录的事实，也会成为我的珍贵史料。从这个意义上说，书法不仅仅是独立的视觉艺术门类，只要它愿意，只要它写汉字，它在过去是，在今后也仍然是"意义"的传播载体。它应该是在被审美欣赏的同时又可以被阅读的。

（六）西泠读史录——工作与学术

1981 年，我有幸成为西泠印社最年轻的社员，当时才 25 岁。1985 年，西泠印社 85 周年社庆时，本师沙孟海社长亲笔撰写社员名录，刻石立于孤山之麓，我忝列社员名簿之最末位。1990 年，我被选为西泠印社理事，也是理事会中年龄最小的理事。2002 年，由于要筹备百年社庆，我被选为西泠印社副社长并于翌年社员大会上被指定担任秘书长，具体执掌社务。忽忽 20 年，其间的风云变幻，迄今想来仍觉匪夷所思。此后，关于"名家之社""天下之社""博雅之社"的目标，关于西泠印社百年"海选"，关于西泠印社"推荐入社""考试入社""特邀入社"的运作取径，关于"重振金石学"，关于"诗书画印"多项兼能的提倡，关于注重打造"国际印学研究中心"……工作正在顺利地推进。从最初年龄最小的社员，到如今身肩印社发展的重任须鞠躬尽瘁，角色转换极快。但有一点我自觉不辜负社中同仁信任的，是我从入社之初一直未放弃对西泠印社百年社史的研究。从最初的考证吴隐与印社之关系，到主编《西泠印社百年图史》《西泠印社百年史料长编》，再到倡导召开"西泠印社早期社员社史学术研讨会"，以及在几年内编出 30 余期《西泠印社》社刊，种种努力，都是基于我对社史研究的兴趣。我以为，一个百年名社的执掌事务者，如果自己不是这方面的专家，会带来很多工作上的疏忽与失误。2008 年，中国美院书法系出教师作品集，我特意创作了西泠百年社史的作品共 50 多件，汇为一册，算是在创作上做了一次书法文献方面的开拓与尝试。

本次《西泠读史录》以研究百年社史的珍贵资料与社史重大事实为脉络，聚集了读史札记 20 余品，合为一个板块。希望通过它，既反映出我在西泠印社的工作与社史学术研究的双重内容，又能在同时对西泠印社这一百年名社再作一次有学术深度的推扬与宣传。至少，通过观赏同时的阅读，我们会对这些人物、事迹、物品、实景感到印象更清晰，更关注它们的价值。

（七）金石题识录——兴趣与修养

对金石拓片题跋的兴趣，始于 20 年前，那时，有不少同道会送来一些新的拓片。有画像石的、有铜镜的、有陶文的，碑文则较少，但也有一些。雅兴一来，信手即题上几句。后来题多了，忽然发现它其实很需要综合的修养。比如题跋需要美术史知识与金石学知识，要不然你就不知道应该写什么，哪件拓片有什么来龙去脉；又比如题跋需要写一手文雅的书法，剑拔弩张、矫揉造作、粗野拙劣者不合适，而雅逸自然的书风则最贴切；又比如题跋需要懂空间构图设计等美术（视觉艺术）法则，金石拓本

形状多变，题在什么位置，多少面积，何一取向，疏密如何，与拓本形象是否匹配而能相得益彰；再比如要会做古文辞，整天大白话肯定不伦，即使半文半白也会被讥为没学问。有此数项，题跋书法岂可小觑哉？

2007 年 10 月，在几位同道好友怂拥下，做了一本《集古录——陈振濂金石拓片题跋书法集》由浙江古籍出版社出版，算是有了些"规模效应"，拉开了架势，认认真真地努力了一把。外界的反映是出奇地好。甚至有推此书是同类书中最具开创性与高品质的；甚至还有认为我的题跋书远远超过习见的"陈家样"行草书风。此次北京展，当然也不能缺了这重要的一块。故再重拾旧业，重新题跋了二三十件，以碑刻文字与大件画像石拓片为主，借以见出我近些年来对此一道的持续兴趣。此外，它也与今年我在西泠印社倡导"重振金石学"的工作思路有相当关联。在目前，"金石学"之生存于当世，其最重要的物质形态，即拓片与墨拓技术。而能追溯其中并作为主要依据的，正是这个题跋书法。

（八）碑帖考订录——历史与思考

少时喜读历史，从事书法篆刻之后，也是有"嗜史癖"，钻研历史多了，还曾讨论过"史料学派"与"史观学派"之间的侧重点，对史学研究方法论有浓厚的兴趣。2007 年，一个很偶然的机会，有幸应国家图书馆与浙江古籍出版社之约，为梁启超"饮冰室"藏古代碑帖拓本作逐件题跋，它是史料考订的内容，但却是要具备宏观的史观立场。这批 25 件题跋书法随同原帖出版发行后，在外界引起了较大的关注。这次"意义追寻"展览中强调对"意义"的宣示，忽然想到应该有一个板块是反映书法史流变内容，遂取这 25 件名碑名帖的题跋文字，再以三种格式（楷、行书）抄录一遍，一以见出我当时对碑帖拓片各种史实的热心考订，二是据此也想勾画出一个书法史上古至中古时期的作品脉络。从这个展览的一翼"阅读的书法"的角度看，这些尽量展现优雅书风的题跋文字，在内容上有着充分的历史内涵，也具备同样充分的阅读意义。

八 文人书法专题

心性流淌：文人书法的新承传

——从"守望西泠——陈振濂西泠印社社史研究书法展"伸延出的话题

"守望西泠——陈振濂西泠印社社史研究书法展"（以下简称"守望西泠"展）于2011年9月28日在良渚博物院推出之后，外界好评如潮。许多专家惊诧于陈振濂先生的笔墨技巧如此精熟，越来越具有"大师相"，甚至一致认定"守望西泠"展在笔墨技巧水平上远远超过2009年12月在北京中国美术馆的"意义追寻"大展。关于这样的意见，陈振濂先生本人感觉到十分意外。因为在他看来，"守望西泠"展的特点是重在以书法介入文史，是强调它的文化性，在书写技巧层面上，它本来应该是相对较统一，因此在技法的多样性与施展幅度上，与2009年时的从榜书巨制到蝇头小字、从行礼尺牍到竹木简牍、从古隶新韵到狂草飞扬等等的"意义追寻"北京大展相比，无论是难度系数还是即兴发挥的卓绝性，都还不可望其项背。但陈振濂先生却有一问：为什么大家对"守望西泠"展，会有如此高的评价呢？

在30年大力倡导"展厅文化"之时，许多书法家都特别缅怀古代（从二王到宋人苏黄米蔡再到明清）文人士大夫的自然书写状态与优雅风姿，但在书法从民国初年退出实用书写之后，写书法变身为一种有意的艺术行为而不再是自然的文化行为。这当然极大地推进了书法的艺术自觉，是几千年书法未曾有过的质的飞跃。正因为书法是艺术，书法作品是艺术创作的结果，而艺术创作经历构思、选择、技术表现、形式塑造、艺术效果设定等等一系列"有意"（甚至是刻意的"匠心经营"）过程，它当然

不可能是像古人那样具有自然、自如的状态。文字书写的自然，与书法艺术创作的有意追求，其间的差异显而易见，它清晰地界定出近百年书法与五千年古代书法截然不同的"艺术生态"与"心态"。

进而言之，当书法被作为艺术门类获得欣然接纳，并步入艺术展览厅从而构成一个书法史上从未有过的"展厅文化时代"之际，我们更会忽视古典书写的自然性而倾心于今天书法艺术创作的刻意求工、精心打磨状态。因为不如此，就对不起观众的热情；不如此，就不足以彰显艺术家出众的才华与智慧；不如此，就无法完成艺术独创与提供完美的赏心悦目的对象的要求；总之，不刻意求工、不努力创造、不千百遍精心打磨，书法就不配称为艺术。

事实上尤其是这40年书法新时期，我们就一直在这样提倡和身体力行——包括陈振濂先生自己的"意义追寻"北京大展，那纵6米横36米的狂草书巨制《李白梦游天姥吟留别》，还有这么多篆隶书榜书大件，都是他以精湛的技术刻意求工、努力创新的结果：而不仅仅是自然书写、心性流淌的结果。

这样的努力很吻合展厅文化时代的要求，是合乎逻辑的正确选择，但与此同时，我们却发现当代书法发展在繁花似锦的表面灿烂之下，也隐藏着另一面的隐忧，作为原生态的"人书合一""心手合一"的自然书写式人文传统，却逐渐地沦落与被边缘化，成为一种不可复得的遥远的记忆。当然，今天在书坛上仍然有所谓的"文人书法"，但它是在"展厅文化"背景下被简单提取出来的——我们今天谈"文人书法"，是把某一种作为结果的风格、流派、技巧取名为"文人书法"，而不是将之规定为一种书写状态、过程与方法。而作为风格、流派的今天的"文人书法"，其过程却仍然可能是刻意求工、精心打磨、努力创新的；而未必是人书合一、心手合一的真正古代经典与大师们所拥有的自然书写状态。

正是在这个意义上看陈振濂先生"守望西泠"展的108件作品，却有一种并非一般书法艺术展览为求艺术效果刻意求工、精心打磨、努力创新的自然感觉——其实"守望西泠"展绝不乏创新，甚至创新还是它的主基调，但它那种云卷云舒、心性流淌的自然书写状态，心手合一、人书合一而臻入化境："口诵其文，手楷其书"，是一种书写的意识流，是一种挥毫过程中的不期而至的境界。这些，却是今天许多书法家所不具备的，甚至也是陈振濂先生以往各次展览中虽屡有苗头但却从未有如此淋漓尽致表现的。

什么是古人的"自然书写"状态？当书法家字斟句酌地写完自己的文章，再用书法技巧将之抄出来，这抄录的过程，就不能算是自然的"人书合一""心手合一"的书写；

从某种意义上说：抄录自己的文稿与今天抄录古人诗词，虽文字内容不同，但"抄录"的方式则一。而只有像陈振濂先生那样"口诵其文，手楷其书"式信手写来、自然挥就、人书合一、心手合一的随笔作记文不加点；书法与文字同行、思考与书写同行；这才是最吻合于古典自然书写的最高境界，当然，这也才是"文人书法"的真谛。它的精髓不在结果，而在这无可无不可的心性流淌的"过程"。

许多人认为文人书法的关键是在于书家的学问修养要好，有学问才有文人书法，这话当然有一定道理。但我以为这只说对了一半。因为有学问未必能同步发而为书。几易其稿、数度删削、字斟句酌、反复推敲后的文辞，再以书法抄出之，论学问则有矣，但论自然书写则未必，因为它仍然是面对他者的抄录，而不是人书合一式的融汇与化合。因此，"文人书法"的关键当然不仅仅是指某一种风格流派技巧，也不仅仅是指书法家有学问即可轻易得之，它更是指一种臻于化境的"天人合一"：人书合一，心手合一。非如此，则不足以言文人书法也。

陈振濂先生的"守望西泠"展，正是在这个层面上，以108件作品向我们揭示出当代难得一见的"文人书法"的真正风范，他的这批作品有一流的风格流派技巧，也有足够的学问修养支撑，但最难得的是他的挥毫过程中的"人书合一""心手合一"的化境——每件作品都是有感而发一挥而就，并无半点"抄录"痕迹而完全是文随书动、笔随心动，思考成形、书迹随之，是一种浑然化一、无窒碍无隔阂的化境。我以为：仅仅有前两者，仍不足以言"文人书法"，但有了最后这第一项，谓为对"文人书法"人文传统精髓的真正承传，才算是找到了一个最重要的印证点。

【采访记二】

"人"与"文"的在场：文人书法的新深化

——从"守望西泠——陈振濂西泠印社社史研究书法展"伸延出的话题

　　"文人书法"的关键，一是"文"，二是"人"。书法是一种表现载体，书法如果不能承载"人"和"文"，谓为一般书法可，谓为"文人书法"则不可。

　　如果仅仅把"守望西泠"展览理解为一般的书法艺术展览，那我们很难感受到它的奇异特质与出众的价值所在——它肯定不是超大规模的展览，在数量上肯定不如陈振濂先生自己在 2009 年于北京的"意义追寻"大展；它也不是一个篆隶楷草齐头并进、五体皆擅比拼书法技巧的展览——有篆隶，但主要以他最擅长的行草手札书为基调，书风相对稳健平实。这样，他的"守望西泠"展在艺术上几乎缺少必要的特殊品质？因而可能是一个平淡无奇的常例展览，只是为 108 年社庆的西泠印社量身定做？

　　正是这一手纯正的文人做派，使"守望西泠"展以其平实却赢得了比那些大规模书法展览更充沛的评价——连陈振濂先生自己也万分诧异于这些评价的意外高调甚至还胜过他曾十分用心刻意追求的北京"意义追寻"大展。他曾问过周边的我们：怎么大家对这种文人式的书写竟会如此着迷？这是基于一种怎样的"语境"并且体现出何一种评判逻辑？

　　其实据愚见："守望西泠"展在艺术上尽管也花了不少力气，比如图片的配合与历史映像的配合；比如释文的配合；比如以博物馆"陈列"的意识来改造美术馆"展示"的传统做法。但我以为最感人的，恰恰是陈振濂先生在创作这 108 件作品时那无孔不

入、无所不在的"文人意识"，是一种渗透到骨髓里的"文"与"人"的存在。

首先看"文"。所有的作品，切合一个统一的主题即"西泠印社社史研究"，这就不是我们平时积累一些写得较满意的作品集中起来挂一下的旧作派了。它需要全新的、有内容针对性的创作，有"文"（主题）的先期规定性。而深究这108件作品，则更可以通过释文、通过那些陈振濂先生自撰的古文札记，来感受到西泠印社百年浩瀚历史之"文"，和作者陈振濂先生满腹诗书之"文"——前者指向历史文化；后者指向个人文采。在此中，西泠印社社史的展览主题，是"文题"；108件作品的历史梳理与不断的点题、提示、评论、考证、演绎……则是"文史"；而每篇文章长短自如、文采斐然的文辞展现，则是"文采"。没有"文题"的先期规定性，就不会有"文史"脉络的有序展开，而没有文史规定的提示，文采再出众也找不到内容载体。相比之下，抄录唐诗宋词的一般做法，首先即是缺少"文题"的规定性，其次当然也无法有内容的展开即"文史"，最后是因为抄录他人古人语词，当然也看不出"文才"。但在"守望西泠"展中，这三个"文"即题、史、才三位一体，却是切切实实让我们这些观展者感受到的。

"文人书法"之"文"，其实就应该落脚到这三个基点之上。

再来看"人"。书法作品中要有"人"的存在。抄录古人诗词，当然没有书法家这个"人"的存在——或准确地说，是只有技术的人的存在，但没有思维的、世界观、价值观的人的存在。"守望西泠"展里的许多作品，因为出自作者自撰，在文辞展开时带有明显的价值判断：比如对创社四君子的立社为公不谋社长之位的提示；比如对早期雅集时士子名绅相聚之乐的表述；比如对社员中恪守民族大义冰清玉洁的举止的褒誉；比如对赎回《三老碑》文物的义举的回忆；比如对西泠印社中人许多爱社如家事迹的推扬；比如对中期西泠印社复兴史料的提取；一直到西泠百年社庆以后如"重振金石学"、如倡导学术立社等等的新举措的点题。在此中，都有陈振濂先生作为一个研究者与参与者的鲜明的去取态度在，其文辞中的浩然正气和对历史的深邃理解与把握，是仅仅吟风赏花、寄情风月的文字内容所不可比拟的。相比之下，"守望西泠"展的108件作品的字里行间，充溢着弘扬正义、礼敬前贤、提示传统、感天切时的"人"的视角与立场，贬劣扬优、扶正祛邪的堂堂正气。试想，换一批作品都是抄录古人诗赋的文字内容，书法家只是一个抄录者（尽管是技术优秀、艺术感觉不错的抄录者），能见到这样活生生的"人"（它背后是伦理、风范、正气）的存在吗？

书法写的是文字，它应该最能"以文载道"，但今天书法家以抄录古人为能事，却又最不讲"载道"。

文艺自古以来就应该是"助人伦，成教化"，但今天书法家以抄录古人为能事，却又最不讲（或无关痛痒）"人伦""教化"之功。

"守望西泠"展告诉我们的，正是以书法来"文以载道""助人伦，成教化"，依据展览的主题，是通过回溯西泠百年史，提示出西泠印社史上所承载的"道"；所体现出来的"人伦""教化"。而在这提示中，我们看到了活生生的陈振濂先生这个"人"的存在感与价值判断。

非有如此，何足以言"文人书法"？

仅仅有宋人苏黄米蔡式的手札尺牍风，仅仅抄几首风花雪月的古人诗句，仅仅会一点二王笔法之皮毛，即奢谈"文人书法"或直接自诩为"文人书法"，可谓歪解"文人书法"之甚矣！今世诸公，可不剔剔哉？

"主题"的预设："文人书法"的新超越

——从"守望西泠——陈振濂西泠印社社史研究书法展"伸延出的话题

近一百年的书法近现代史发展告诉我们，当下书法艺术的"生态呈现"，已经可以有多种"类型学"意义上的标识与表达。比如"写字式书法"——以技法优劣较高下次；比如"创作式书法"——讲求书法的丰富表现表达；比如"作为视觉艺术的书法"——追求书法的图像建构的独特性与含义；当然也有"文人书法"——追求书法的"文以载道"的传统文化功能与社会传播功能。由于不同的目标选择，就有了写毛笔字的"书写技法"立足点；吸引西方艺术方式的"先锋"立足点；"学院派"式的关注创造书法"新图像"立足点；与讲求文辞内涵的"文化"立足点。各取所需，各尽其妙。

"守望西泠——陈振濂西泠印社社史研究书法展"应该处于文人书法这个基点之上。首先，它有"传道"的社会功能，不仅仅限于技法。其次，它立足古典，并无惊世骇俗的"前卫""先锋"之举；再次，它并不试图着力于创造新图式而更在意在既有古典图式中寻找新语义；就大的分类而言，它应该是注重文辞、注重书写、注重社会传播功能的较纯粹的"文人书法"。

文人书法是一种浸淫于学问、生活的无所不在的书法形态。古代读书人都会写字，日常起居出行，晨昏春秋，所谓叙暌违、慰离乱、讯病苦、喜怒悲忧、窘穷无聊不平的一份生涯记录，即足以构成文人书法自古以来的"主体"。从这个意义上，古代书法几千年历史，除了秦汉丰碑大碣之外，墨迹挥洒而又切合本人此时、此地、此人、

此事的，当然都是"文人书法"——文人书法其实构成了中国书法史将近三分之二的主脉络：从王羲之到吴昌硕，类皆如此。

既如此，今天再来谈"文人书法"，似有"白头宫女说玄宗"的老生常谈之嫌？即使陈振濂教授被公认是一代典型的文人，他那一手精美绝伦的书法又是被公认的文人书法，但几千年时代更替，代代如此，人人如此，似乎也聊无新意可言？

从陈振濂教授自己的"大匠之门"展(2010)到"守望西泠"展(2011)，我们看到的是对原有文人书法模式的承传但更重要的是超越。古代文人书法流传至今的法帖名品，在内容上都是非常私人化的，即使如《兰亭序》《祭侄文稿》这样的一代杰作，一则凤毛麟角，二则单件不成气候；直到近代吴昌硕、沈尹默以降，类皆如此。而在陈振濂教授笔下，文人的飘逸自如、随性所至当然不成问题，但他却不满足于以此记录日常起居饮食、随记些晨读夕诵心得感悟，而是把它置于一个非常明确的"主题"与宏大叙事之中——以西泠印社百年史为基准的学术展开，从而在原有的"文人书法"的随性之上，增强了一个非常明确的"题材""主题"的随性之上，增强了一个非常明确的"题材""主题"的基本要素，以先期给出的"题材""主题"来笼罩108件书法作品的创作与思考过程，这样有意为之的做法，却是古代"文人书法"迄今为止的传世作品中未曾见过的。

由是，古人的文人书法是无"意"、无"目的"的，是随机与随性的，今天看陈振濂先生的文人书法，却是有明确主题规定、有目的的；需要事先的策划与构思的。古代文人书法中的随笔札记、零片断简的"起居注"式的客观记录叙述；被今天文人书法(如"守望西泠"展)讲求预设主题、系统展开、顺时序推移、主动选择与研究的方式所改变，以此来看陈振濂教授的"守望西泠"展对"文人书法"这一类型的推进、超越作用，能不为之拊掌称善？

立足于"文人书法"，却又赋予它新的书法创作的意义，引进"主题"的理念，引进书法形式的审美要素，但却严格保留其书写、记事、述史的文化功能亦即是"文人本色"，这已经是对"文人书法"毋庸置疑的超越了。但更有价值的是，作为典型传统文人的陈振濂教授，还进一步加强这种"文化辐射力"——在书写的基础之上，还为每一个主题配上老照片，使它更见"百年沧桑"的魅力。更以博物馆"陈列"的理念出之，以作品本体、释文(文辞)、图片(图像)、陈列(组群式、信息带式)四位一体，使一个本来古典意韵、文人意趣极浓的"守望西泠"展，陡然以一种华丽转身的姿态，构成了一个极为现代的艺术信息综合体；以此来视"守望西泠"展，谁说它不是一种立足"文人书法"，又对古典"文人书法"进行时代超越的成功之举、原创之举呢？

九　守望西泠专题

主题："守望"与艺术精神的承传

以一个个人书法展览的形式，先确立起一以贯之的主题以统领全体，形成一个展览的整体，这种做法在集体创作项目中有过。比如迎"奥运"、比如世博会、比如"建党 90 周年"、比如"辛亥革命百年纪念"，请不同的书法家选取一个内容书写，但在个人书法展里却极为少见。因为个人展大多是展示艺术技巧与风格魅力，以艺术性发挥为上，无须去切时应事。但也正是因为这样的认知习惯，个人书法展在内容上思想性上必定会"弱势"。但"守望西泠——陈振濂西泠印社社史研究展"却正是企图在这方面"反道而动"，寻求一种新的书法展览主题推介方式。

为什么要选西泠印社社史为主题？当然与陈振濂先生身在西泠，希望以西泠印社的弘扬与光大为己任的思想动机有关。西泠印社是一个百年名社，西泠印社具有浓郁的江南文人士大夫气质，西泠印社是今天众多现代艺术社团中唯一的一座"凝聚传统精神的孤岛"。但外界大多数人并不很了解、很理解西泠印社的意义。于是需要通过传播、推介、宣传、彰显等等多侧面多层次的努力，把西泠印社推进时代、推向历史、推入大众的视野，引起文化社会的关注。倘若没有从吴昌硕到沙孟海到启功，倘若没有创社四君子丁王叶吴，倘若没有今天刘江、陈振濂这一代西泠印社领导中坚的运筹帷幄，西泠印社不会有这皇皇百年历史。诚如陈振濂先生自述的那样，西泠印社是他心目中的"神"，是他朝夕膜拜的偶像，是他毕生信仰与理想的维系所在。既然是信仰与理想，当然就会义无反顾、不计利害得失地奋勇前行。

于是，选择"西泠印社"作为一次书法展览的主题，就有了充分的理由。因为它不仅仅是出于陈振濂先生作为副社长兼秘书长的工作需要，更是基于传统文化的精神

维系，基于陈振濂先生人生信仰与理想的需要。在这其中，文脉的传承、人文精神的传承、艺术的传承、信仰的传承，是一个比单一书法展主题是否恰当、水平是否高超重要得多的问题。陈振濂先生是一个书法名家，又是中国书法家协会副主席，他在弘扬书法艺术上有这样的使命与责任；又因为他是浙江省文联的副主席，对地域文化弘扬也必须有这样的使命与责任；再因为他是西泠印社副社长，对推介百年名社更应该有这样的使命与责任。三者相加，试想想还会有比这个主题选择更恰当的选择吗？

"守望西泠"展由陈振濂先生这样的名人登高一呼，自然是风生水起，构成了2011年书法展览中一个非常特殊的成功范例。一时间，全国各大专业报刊、浙江各大地方社会媒体、全国各大书法网站，均以头版大篇幅报道，文字与图像几乎"全覆盖"，其结果是满城争唱"西泠印"。西泠印社的百年史，成了人人争相谈论的热门话题。这样的西泠印社百年史普及推广的出色效果，恐怕是许多活动累积都难以企及的。试想想，还有什么比让西泠印社更深入人心，为专业人士所认可、所关注，其精神力量与理想信仰、价值观为社会各界所认同更重要的？如果陈振濂先生以一己之力，努力耕耘，辛勤创作；又以其专业威望登高一呼，使大家都来关心西泠印社的发展、改革与走向新生，这难道不应该被看作是他忠诚于西泠印社皇皇事业的一种虔诚态度，一种对文化传承的使命感与责任感所致吗？

一般的抄录唐诗宋词形成一个展览，在风格、流派、技法上当然会很好看；但主动、认真、积极地把它引向"西泠印社"这个主题，使它在风格、流派、技巧之外，还向社会传递出一个清晰的文化信号，提供一种完整的历史轨迹，这却要有赖于陈振濂先生主动的责任意识。它是一种理性的选择，是一种担负着弘扬西泠印社精神的"物化"目标。不作这样的选择，未必是错；但作了这样的选择，却是可圈可点的。

"西泠精神"的弘扬，并不是嘴上说说的空话套话，它是由一连串思考与行动编织起来的。"守望西泠"展筹备之前，并没有人要求陈振濂先生必须这样去做，这完全是出于他自己的意识与要求。这种非利害关系的、无利益诉求的选择背后，其实就包含了一个公共知识分子的文化担当与精神担当——通过各种努力，把西泠印社这块百年文化瑰宝的卓绝价值揭示给社会，并以此形成持久的"学术聚焦点"。这样的努力让我们想起了20世纪20年代西泠印社抢救《三老碑》；想起了40年代抗战时的坚持；想起了1949年后贤人志士为复社的奔走呼号；想起了"文革"时对孤山社址的保护；想起了在改革大潮之后的拒绝诱惑、坚守孤岛……它们之间，在精神上是一脉相承的。

从"大匠之门"到"守望西泠"，我们看到了一种清晰的承传脉络；看到了一种伟大精神的代代嬗递，它与今天物欲横流，动辄计算利害关系的社会风气是背道而驰的。正是有了它，我们才认定这个时代在人文精神方面是有希望的！

【采访记二】

好看：今天的书法展览竟然还可以这么办？

40 年改革开放，在书法上已有一个十分贴切的名称："展厅文化时代"——从文人书斋到公共展厅，书法家们好像还未完成在思想上的转变，还习惯于把在书斋里悬挂的作品现成简单地转挂到展厅里，以为这是同一个标准。

殊不知在展厅里的书法作品优劣胜负，完全是另一种技术要求与评判标准。于是就形成了书法艺术创作、展览、评审、评论之间不同观念的大冲撞、大对立，互不相让、互为指责、互不服气。

陈振濂先生是最早提出"展厅文化""展览时代"的先行者之一。他还撰有数万字的长篇论文来论证这一学术课题。从 2009 年开始："心游万物""线条之舞""意义追寻""大匠之门""守望西泠"……一连串的展览活动，其实是建立在对展览的研究取得突破性进展的基础之上——陈先生认为自己十年未办书法展，2009 年开始，一发而不可收拾。为什么会有此举措？主要是寻找到了展览突破的契机，找到了创新的切入口。2009 年 12 月"意义追寻"北京大展在中国美术馆开幕，陈振濂先生在开幕式上致答谢词，曾提到他几年以后再办书法展，一定还要突破"意义追寻"展已经创立的综合的大小兼顾模式——今天想来，言犹在耳！

"守望西泠"书法大展在展览方式上有什么突破？首先是贯彻了陈振濂先生"展厅文化"的基本理念：展览必须得好看；必须以"观众"视角为第一，而不是艺术家在那里自说自话，自娱自乐，自标高明。从过去一挥而就，既不考虑观众观赏心态，也不考虑展厅效果，到今天以一个展览讲求形式丰富变化、观赏节奏乃至视觉冲击力

为首要，表明了时代的进步与书法家在经历新时期之后书法创作意识的进步。陈振濂教授在"守望西泠"展的筹备会上提到，好的展览绝对应该有这样的魅力：一个观众在展厅里转三个小时后还想回到开始部分作第二遍欣赏与品味。如果说第一次欣赏是重在视觉的"赏"，那么第二次品味则是重在含义的"品"。一次展览，如果能激发起观众的"赏"与"品"互为交替，那一定是一个成功的展览，是一个尊重观众的展览。

"守望西泠"在"赏"的方面用足了功夫。首先是 108 件作品各有不同的构图、章法、书体、用笔，横跨 10 年。用纸不一，用词不一。这是一个较好的基础，但还不是一个有终极价值的目标。在完成作品之后，陈先生又要求以其文史优势，为每一件作品配上老照片、配上释文，使每件作品形成一种组群形态。观众来看一件作品，同时可以获得作品（艺术魅力）、老照片（图像）、释文（文字）三种不同的信息，从而加深对作品的综合、复合的纵深感要求——这种立足于书法，又把它伸延向文字、图像，并形成一种互为印证关系的做法，是一般书法展览所不具备的。

更进而论之，又基于展览在博物馆（而不是美术馆）举办，大胆引进博物馆"陈列"（长期陈列、讲求细节表现）的理念，从而使一般展览展期较短且多属临时悬挂的习惯做法得到了大胆的改革：不是一般的轴装悬壁，而是以一个个展板呈平面构成的规则。以作品为中心，规划出不同面积、不同空白、不同界线的视觉形态，从而使每一个展域、每一组作品在组合排列与视觉印象上都具有独特性、唯一性、不重复性。这种展厅空间配置与规划思路，是在书法展览中第一次出现，令人耳目一新。诚如时任杭州市市长邵占维在致辞时所提到的："它为书法展览方式的推进，提出了一系列新问题，是一种新创举。""它将以其所注重的创新性、所承载的思想性、所表达的艺术性，而成为杭州文化事业发展和当代书法界一次重要的艺术展览盛会。"

书法展览不同于绘画、雕塑展览。白纸黑字表现形式相对单一，决定了一个有智慧的书法家，必然会把"好看"放在第一位。因为如果不好看，观众就不会来。而没有观众的展览几乎就不能算是展览。陈振濂先生以其理论积累与思想张力，在确保书法展览不肤浅不低俗的前提下，为"好看"也是煞费苦心。他的价值在于，始终紧紧把握住展览与书斋的差别，以展览的视觉形态为第一要务，又以雄厚的理性思考为书法展览的丰富多彩、为观众的视觉愉悦提供了一份份非常出色的样本，并且还在不停地寻觅与探索，无休止地进取与实验，从而为当代中国书法展览史，提供了一些可以借鉴、又可凭借为新一轮发展探索起跳板的重要经验。

这就是令人耳目一新的"守望西泠——陈振濂西泠印社社史研究展"给我们带来的最大启示：哦！书法展览，其实还可以这么办！

【采访记三】

阅读：今天的书法家缺少些什么？

"守望西泠——陈振濂西泠印社社史研究展"给我们的最大刺激，在于它的"阅读"。

清末民国以来，书法作为艺术的发展，使它更多地关注视觉形式语言的开掘而失却了对文章内容的关照。改革开放 40 多年以来，鉴于书法已经作为"展厅艺术"主要供人观赏，因此对书法的形式、风格、流派、技法的追索，当然更被赋予最重要的地位，成为书法界衡量一切的标准。每次书法展览的评审，基本上是立足于技法大比拼，书法创作是否优秀，竟被简单地置换成书法"技法"是否优秀。而技法以外的文化内涵、书家的特定思考、创作的构思与主题等，却无一例外地被忽略了。

正是基于此，陈振濂先生从 2009 年"线条之舞""意义追寻"开始，即不遗余力地倡导"阅读书法"，希望重振书法本来即有，却在近年被弱化的文字、文辞、文献、文史、文化等综合内涵。如果说 2009 年"线条之舞""意义追寻"是局部地展示"阅读"的魅力，那么 2010 年"大匠之门——陈振濂眼中的名家大师"展览则是专题性地展示了"阅读"之于书法的不可或缺性。这次"守望西泠"，又是更加全面、大规模地展示、倡扬"阅读书法"理念，并取得了丰硕成果的一次成功实践。108 件作品围绕一个"阅读主题"——西泠印社社史，以各种摘录、提示、评论、阐释、考证、推演……对西泠印社百年社史进行了全新的审视。换言之，这个书法展，不仅仅是供观赏的，还是在文字内容上有意义的，可供品读的。

书法书写的是文字，文字就可识可读。当书法成为艺术进入"展厅文化"之后，如果抛弃了文字的可读性，仅仅关注笔墨技巧或形式风格，那么一个观众去看书法展所获得的收益，与看一次画展、雕塑展并无不同。而这样一来，书法展的魅力就是可

被取代，是不具备独特性的。倘若如此，这必然是当代书法的失败与书法家的无能。而要保证书法的魅力不被画、雕塑所取代与置换，唯一需要坚守的，正是文字的"阅读"。绘画不能"读"只能"赏"，但书法因书写文字，必然是可读的，若再从"阅读"与文字、文辞、文献、文学伸延开去，则又可指向浩瀚博大的文史与文化。40多年来，中国书法飞速发展取得了显赫成绩，但正是这艺术一翼的辉煌，掩盖了人文精神一翼的衰颓。陈振濂先生"守望西泠"展览坚定不移地奉行"阅读"的创作理念，涉及西泠印社社史结点处则点题拈出之；面对被忽略的历史珍贵文献资料则摘录强调之；寻找到新发现的考证成果则阐述发扬之。一个展览，几乎就是用书法艺术的形式技巧来表现西泠印社百年历史大梳理的脉络，是一部形象鲜明、主题清晰的立体"大书"。例如，我们完全可以把"守望西泠"展览中实际场景所包含的信息量与文史含义，媲美于百年社庆时陈振濂先生主编的《西泠印社百年图史》与《西泠印社百年史料长编》两部大书。正是这样雄厚的史料支撑，正是这"左图右史"的丰厚与立体，为陈振濂先生的"守望西泠"展览提供了坚强有力的支撑。

书法展览依凭文字书写而进入"阅读"，对当今书家在综合素质方面提出了极高的要求。诚然，写唐诗宋词并不一定是不讲究学问，黄庭坚、米芾、赵孟頫、董其昌以下，用书法抄写唐诗宋词的并不在少数，但同时他们也有大量的诗稿、札记、文牍、判案、日志等传世，并以此构成其学术、艺术或社会政治生涯的清晰轮廓。而今天，书法已经从实用书写中退出，书家满足于仅抄录唐诗宋词，而自撰诗文之能力不断退化。在此时，陈振濂先生用108件书法作品组成的"守望西泠"展览，来明确倡导"阅读书法"，就具备了鲜明的现实针对性与时代紧迫性。这并不是用"阅读"来否定"抄录"，但却要求当今的书家努力补上诗文撰述的一课，以其综合能力为文史阅读提供书法艺术的支撑：既可有大量"抄录"，如文徵明、徐渭、董其昌、王铎，又更多的是"阅读"，即以书法来记史述事，为后人留下大量珍贵的"此时""此地""此人""此事"的文献。这样既兼容书法艺术形式技巧的优秀又蕴含文字记述证史论事的卓绝。倘如此，则当代书法艺术的发展，才可以说是健康的、全面的，文质彬彬、心手相应——"心"是"记述""阅读"和"我手写我心"，"手"是出色的笔墨技巧与卓越的视觉形式。两者互动互生，此乃真正的书法本义所在。

"守望西泠——陈振濂西泠印社社史研究展"给当今的书家提出了更高的素质要求与目标：书家必为艺术家的同时，还应是饱读诗书、满腹锦绣文章的文人学士，而非仅是技术高超的艺人，这才是书法真正的人文精神所聚。纵观古来有成就的书家，有哪位是仅以一技立身？不都是出口成章、下笔千言的饱学之士？

十　社会责任专题

"社会责任"：从提倡"阅读"到追求书法的社会记事功能

——写在2012年6月"社会责任——传播、阅读、创造：陈振濂综合书法群展"开展之前

"社会责任"，是我近一时期对书法展览举办模式的新的心得与收获。

一

在经过了"心游万物""线条之舞""意义追寻"（2009）、"大匠之门"（2010）、"守望西泠"（2011）横跨三年各次展览实践之后，我也遇到了一个难以突破自身的瓶颈。如何进一步超越自己已有的业绩，如何实践"日新、日日新""今日之我否定昨日之我"的艺术创新理念，在我而言已经是一个困扰日常起居、百思不得其解的"心结"。晨昏朝夕，挥之不去；彷徨踌躇，四顾茫然。

书法在今天存身于书斋与展厅，书斋是个私化的，展厅却是公共空间。书法一旦构成一种社会活动形态，则必然是从个私化的文人书斋走向社会公共的美术馆展览厅，对我们而言，这已经是当代书法史或近百年书法史上一场惊天动地的大革命了。十数年前，我们刚刚开始提"展厅文化"时，还有许多同道表示不理解甚至产生误解。但

经过这些年来的反复实践，认定当今书法是进入了"展厅时代"，已经是一个常识而无须再费心费力去争执不休了。这是书法界的进步，也是书法界认清现实、实事求是的一种思想观念上的现实应对。没有这样立足于现实的务实姿态，仅凭空洞的教条与理念，书法的与时俱进将会遇到更大的观念困惑与自我干扰。

走向"展厅文化"，走向社会公共展览空间，是一种物质形态的转换。但任何一种物质形态基础的转换，必然会作用于作为"上层建筑"的书法创作行为与观念还有结果。比如，作为书斋斗室中优雅的斗方、条幅、对联等形式，在一个空旷的大展厅里，显然难以具有强大的视觉冲击力，于是在一些成规模的大型书法展中，动辄丈二丈六的榜书巨幅、整堵整壁的大作品应运而生，并在今天的展览形式中越来越吸引眼球，引起巨大的社会关注与热烈讨论。

"形式"的变迁是如此，"内容"的变迁似乎也应该有所作为。比如，在书斋中彰显优雅的古诗文联语，是一种较私人化的赏玩立场，它在具有浓郁社会公共空间意识的美术馆展览厅中，作为一般的存身样式，当然也能起到愉悦人心、品味人生的积极作用；但如果以此为主流而不涉其他，显然是不够的。但限于书法自身作为文字书写的独特艺术表现限制，我们又不可能去写白话文口语点标点符号或左起横写。许多书法家为了使书法创作作品在展览厅里拥有吸引力，从抄唐诗宋词到扩大为广泛吸收古诗赋与元曲明清小品，尽量使作品在可赏之外还能可读，以配合"展厅文化"而引出的观众多样化的需求。这种努力当然应值得高度肯定，但它所带来的困扰也显而易见，无论是古诗或散文辞赋，它都还是古人的，缺少当下的时代气息与内容、信息传递价值。我们可以通过这些书写内容，了解中华民族文明思想与历史传统的精华所在，却很难从中感受到今天这个突飞猛进的大时代的步伐与气息。我们去参观一个书法展，很多情况下是仅限于通过这些被书写的古诗文发思古之幽情，感受中华文明的浩瀚，却无法获取作为一个今天人所应期望的当下的社会发展信息与态势。

其实，许多书法界的有识之士已经意识到这是一个当代书法的"症状"并试图去弥补之，比如呼吁书法家书写"自作诗"，并连续20多年举办"自作诗书法展"，即一例。书法作为艺术，在艺术表现与形式技巧上强调时代感与当下性，是题中应有之义，是遵循所有艺术门类形式的共同规律。但一涉及艺术中的文字内容，与绘画、雕塑、戏剧、舞蹈、音乐等相比，书法相对于时代，却明显"不在场"：只会以古诗文为书写文字平台，却没有直面社会、直击现实的内容表达。换言之，书法艺术创作虽然是直接书写文字——文字就有清晰的语义指向，因此书法本来应该是最容易具有社会性的——但在目前，由于文言文被白话文替换的关系，由于书法自元明清以来抄录古诗文的传

统惯性，由于长久以来书法很难脱离"书斋文化"的习惯认知，由于"展厅文化"社会公共空间对书法是一个前所未有的挑战，书法在今天的表现，却反而是最不具有社会性、即时性、当下性而只是缅怀古圣贤品味古经典的方式与渠道而已。它在艺术上可能有丰富多彩的时代审美表现；但它在文化上、在社会性上、在艺术传递当下信息的能力与意识方面，却是迟钝的、乏善可陈的、令人觉得隔膜或陌生的、无关痛痒的、可有可无的。

问题的症结既已被提示出来，应该如何去寻找解决之道？书法的艺术表现正健康地"与时俱进"，自无太大问题，但书法的承载内容却因其缺乏时代性与社会性，而游移于时代社会之外，因此应该首先受到关注。针对它的研究、实践、思考与突破，正应该成为当代书法界与时俱进的一个重要切入口。

"阅读书法"正是在这样的思考背景下应运而生。阅读的提倡，首先即希望所书写的言辞内容有"含义"，不是一般的可读——李白杜甫诗也可读。我们更关心的是具有"阅读价值"即意义所指。对一个在展厅中观赏书法的观众，"阅读价值"具体应表现为可把握的即时内容——发生在身边、发生在这个时期、发生在一个区域的鲜活的内容记忆。可以是诗词歌赋、也可以是文章记事，但应该不是重复多次的人人皆知的缺乏新鲜感的。既然我们要求书法的艺术形式创造要有个性有时代特征，那么我们当然也认为书法的文字内容表达也应该是独特的有个性与时代性的。不如此，就无法构成一个完美的高品质的创作过程，当然也就创作不出一流的高品质的艺术作品。自古以来的《兰亭序》《祭侄文稿》《黄州寒食诗》；内容的独特性与不可替代性都是一个关键的支撑要素，而不仅仅是形式卓绝而已。

"阅读书法"的第一次尝试，即从此入手。在2009年"心游万物""线条之舞""意义追寻"三大展中，已经有一批关注个人经历与遭际以及对历史文献进行独特解读的题跋作品出现。它们在文辞内容解读方面，具有特定的优势，但与整个展览比起来，规模不大，只能算是小试牛刀，点到为止。

2010年10月教师节，为纪念曾经指点过我的前辈大师，我选取了50位已故名家大师与我的接触亲历，写了一套《大匠之门——书家振濂眼中的名家大师》册页，并举办了同名的展览。由于50件作品的文辞内容均出于我的亲历亲撰，具有极强的可读性，许多已经熟悉我的书法风格与技巧的同道，来观展不仅仅是来欣赏书法，更多的倒是来阅读我所写的文辞内容——书上没有的、这些艺术大师的传记里也没有的、我的独特体验与经历记忆。这些个人特征强烈的、生动诙谐、幽默轻松、栩栩如生的记忆文字再配上50位名家大师的大幅照片，互为映照，彰显出了"阅读书法"的特

色。以文辞内容引人入胜与形式风格予人美感双向传导的审美经验愉悦，肯定会远胜于过去抄录古诗文所带来的形式风格可赏可品而文辞内容无关宏旨的单线、单向与单调——由于这 50 件册页都是我在不同时空关系中顺手写下的记录，互相之间并无严格的关联而只是基于同一出发点，它更像是一种文人逸兴随性所至。我把它称为是"文人随笔"型的"阅读书法"。

2011 年 9 月，正逢西泠印社 108 周年社庆，作为在西泠印社工作的我，深感有责任为推广、弘扬西泠印社历史做一些基础工作。于是尽半年之力，以过去在西泠印社社史研究中的积累为出发点，取学术研究的视角，以阅读西泠印社社史中各项关键的人、事、物、地为主干，完成了一组西泠印社主题的书法作品 108 件。从创社伊始到 108 年社庆，其中牵涉到的社史考证、文献提示、人物考订、事实辨析、资料评论等等，均以自撰的文辞出之以表明我作为研究者的当下的立场所在。108 件作品即构成一部有重点的完整的西泠印社史述，每件作品所叙述的人与事均是这部史中的一个前后相关的"链"，都是互相呼应、缺一不可的。换言之，整个"守望西泠"展览，就像是一部大著作，其中每一章、每一节、每一段都是必不可少的、前后对应的、有主有次的。与前述的"大匠之门"展览模式相比，我更愿意指"守望西泠"展览是一种"学者研究"。它不同于"文人随笔"，它应该有严格的内容序列与学术研究指标。

当然，从更宏观的角度来看，这两次尝试其实它具有可阅读的品质，因此也有社会性。但一则是立足于艺术家自身的感受，一则是立足于严格的学术研究规则；前者关乎个人，后者则只有关心这一课题的学术同道感兴趣，因此它还不是一种纯粹的社会性很强的定位，至多只能说是具有一定的社会含义而已。加之当时我的关注焦点，是"阅读书法"。站在"阅读书法"的立场上看，《大匠之门》的文人随笔札记式阅读，与《守望西泠》的学者研究著述式阅读，都是"阅读"，故而都已经符合我当时的目标追求。

但正是在这阶段性满足之余，我忽然有一种"四顾茫然"的感慨，"阅读书法"提倡三年来，我们通过展览已经找到了它的两种表现方式，但仅仅只有这两种吗？在已经取得"文人随笔札记"与"学者研究著述"这两种阅读式书法展览的成功之后，是否就陷入了山穷水尽之地，再也无法自出新意推陈出新了。

2012 年从元旦到春节，我一直在为这一命题所纠结、缠绕。但正是在这段自我思想折磨煎熬的日子里，我忽然有了一种豁然开朗的顿悟，肯定应该还有第三种"阅读"，而它的成立，应该更可以超越个人经验与学术研究这两大领域，走向更广阔的时代与社会主脉。于是，一个新的意念忽然从脑子里跳出来——"社会记事"。

与重个人经验的《大匠之门》、重学术研究的《守望西泠》相比，社会是一个大

无数倍的广袤空间。它可以牵涉到经济、政治、文化、教育、科技、体育、民生、城乡、医疗等等各个领域，如果以书法的文字（它背后是思想）优势，来反映社会民生，是把书法推向一个无限大的内容表现空间，不但对于书法的内容表达，是一种"革命性开拓"，即使对于书法的艺术表现，也必然是一种水涨船高的双赢结果——观众在一个书法展览厅中观赏作品，一旦发现这些书写内容其实就发生在昨天、就发生在身边，他们对于书法应该是更有了解与关注兴趣，还是不感兴趣掉头而去。

其实，本来中国古代书法就是记录时事民生的。不但一张药方、一份信札、一条便签，直至《兰亭序》《祭侄文稿》，本来都是记录书法家当下的时事，具有明显社会意义的。因此，在几千年实用阶段的书法发展史，本来就应该是一部书法文字书写当时社会内容史。只不过在元明清以后，抄录古诗文的逐渐增多，又以清末民初西风东渐，书法渐渐退出实用舞台，不再成为记录社会当下的主要手段，故而我们慢慢忘记了它古来就有的这种基本品质与功能，而以抄录前人诗文作为今天书法的唯一习惯方式了。既如此，今天我们重新捡起这一传统，其实是复古，并无离经叛道的含义在。

当然，今天以书法来记录社会记录人生，也不能完全混同于古代。古代书法的记录时事，并非是选择的结果而是一种与生俱来的、被动的实用传达，因为舍此之外别无他途。但今天我们重新倡导书法的记录时事，却是在一个实用钢笔字乃至电脑打字的背景下提出来的艺术主张。如果在艺术观念思想上不认同书法应有这个功能与传统，完全不必去做这样自讨苦吃自寻烦恼的选择，那么，现成抄录古诗文足矣。而正是因为认识到书法创作应该有的反映时事、记录人生的种种社会责任与社会意识，所以我们才会主动选择这样做。因此，它必定是一种明确的立足于艺术创作的社会责任使然。

于是，就有了这次以"社会责任"为主题的新的书法大展的模式。在本次综合大展中，有追求艺术高度的大批过去已经公开和部分尚未公开的艺术探索作品，也有特别关注时事、民生的注重文辞表述的人文型书法作品。这部分作品分成几类：一是以时事为主脉，计划以一年时间构成一部写实记事的书法作品实录，名曰"壬辰记史"；二是以民生为主题，采集原生的民生诉求样本，构成一份鲜活的、草根的"民生叙事"。前者指向历史的浩瀚博大，后者落脚于民生的百姓日常。但对于一个强调社会责任的书法家如我，两者都是我的亲自经历，两者同样重要。

<div align="center">二</div>

过 500 年后的人回过头来看今天，书法当然是一个重要的文化样本。但我主观上

认定：只有记录当下的书法，才是能为后人所重视的书法。书法艺术的时代性越强，它就越容易进入历史之"链"。此无它，书法所书写的文字，本来就具有这种记事功能；如果我们有意忽视它、疏远它，那是我们白白浪费了这些绝好的资源与功能，实在是可惜之至。当然，对书法艺术的"时代性"，各有各的理解。点画笔墨形式，当然也是时代性的一部分，但相比之下，它是抽象的、不具体的，不结合一定的时代历史立场与知识，很难判定哪种书法风格一定是魏晋的、唐代的、明清的。尤其到后世，上追晋唐的时空自由度大增，以后仿前以后追前是常见的现象。因此但凭技法风格，是一个不太靠谱的依据。但如果是针对书写文字内容，让书法进入文史，则一定的文辞内容必然出自特定的时代，前后并无法混淆。它的时代印记最直接最明显，即使是今天的书法家写文史随笔个人札记，也必定留下今天人的印记；倘若书法家再有意表现时代社会历史内容，再配合个人当下的笔墨技巧形式风格，则书法作品之"当下性"，是一个想抹也无法抹去的事实存在。它必然是时代的、历史的。

"阅读书法"理念的提出，其实是一个科研与思想探索的结果，它是我对书法创新"与时俱进"的一种心得与想象。围绕着"阅读书法"这一基轴，通过近几年的努力，我逐渐找到了几种不同的表现方法：

"文人随笔札记式"——以"大匠之门"展为代表；

"学者研究著述式"——以"守望西泠"展为代表；

现在，通过反复思考与斟酌，又找到第三种表现方式："社会新闻记事式"——以本次《社会责任》展为代表。

记得在1993年—1999年，为了研究探索书法的时代性与开掘内容承载时代历史的功能，我们曾经尝试过"学院派书法创作模式"并提出"主题先行""形式至上""技术本位"三原则。当时外界对学院派误解最多的，认为学院派是"形式至上"，并将之误读为玩形式主义，却并没看透"学院派"的最关键，是在于它的"主题"思想引领这一新的本质，"形式至上"与"技术本位"，是跟着"主题先行"走的——主题内容，是要"先行"的。而当时我们之所以要用"主题先行"来作为"学院派"的核心，也正是基于只有它才能起到反映时代、记录当下、传递即时的社会信息的巨大作用。习惯上的以抄录唐诗宋词为书法内容的做法，作为一般的书法生存之道，本来并无问题。但如果仅限于这样的习惯，今天的书法是缺少时代性与当下的社会性的。而"主题先行"，恰恰可以反映艺术家眼中的社会、时代、历史，能拉近书法艺术创作与时代、社会的关系。

以同一视角看今天的书法，非唯学院派的"主题性创作"，"书写性创作"其实也

可以同步反映时事与历史、反映我们身边的这个社会。但在过去，我们一直找不到这种反映的渠道。通过近几年来对"阅读书法"的反复研讨与多方探求，逐渐找到了这种以书写来反映社会百态的方法与渠道。在此中，"文人随笔札记"与"学者研究著述"是它的外围，是一种笼统的大概念中的社会。它比较趋向于个人生活从艺圈与学术圈，是一部分社会中人感兴趣但不是全社会的共同话题。而"社会新闻记事"则逐渐接近了它的核心，是直面今天社会民生百态，因此它必然是我们今天立足于当下对书法艺术发展的一种推进，一种有理性支撑的创新探索努力。

　　"社会责任——传播、阅读、创造：陈振濂综合书法群展"的策划构思以及它的内在学理依据，它的思想出发点，大率不出乎此。

"社会责任——陈振濂综合书法群展"
试解题

一

　　"社会责任"书法综合群展筹备就绪，开展在即。关于为什么要为一次书法展览起名为"社会责任"，引发了许多书界亲友的询问的好奇心。其实在各种往返回复的询问与回答过程中，朋友们的提示，也逐渐深化了我对书法家的时代使命、书法展览的功能作用、书法创作的目标要求等等当代书法所面临重要命题的思考。

　　曾经有同道认为，之所以会以"社会责任"作为展览标题并为此设定了一系列与"社会记事""民生叙事"相关的书法创作、展览内容，是因为陈先生同时兼为政界人士的缘故。一般书法家没有这样的人生经验与工作履历，因此，这样的命题只对陈先生您这个人有意义，却不具有普遍的书法意义。换言之，一般书法家未必需要也无可能像您一样去追究书法家的"社会责任"，他们在书斋里关注自己的书法艺术创作即可。

　　但事实果真是这样的吗？

　　遍检中国古代社会，书法首先表现为实用的书写工具形态，它是全民性的、人人皆须掌握的基本文化技能，因此它必然是社会的，并且其行为是直接渗透到社会的各个层面、构成了明确的社会文明承传形态的。无论是早期彩陶刻符、甲骨文、金文、秦汉简牍石刻，直到各种公文文书简札、经卷、文稿等等，只要是通过书写展现出来的，类皆如此。

唐宋之交，是书法从单纯的实用书写逐渐走向艺术化的一个契机。为使书法更具有文士品格与艺术内涵，书法家中以抄录古代诗文经典的内容渐渐多了起来。如初唐有陆柬之书陆机《文赋》，即为显著的非实用书写之先例。至宋代则这类书写更多，如黄庭坚有《廉颇蔺相如传》《草书刘禹锡竹枝词》等等。至南宋、元、明如张即之、赵孟頫、文徵明、董其昌、王铎等，以抄录古诗词经典为尚已蔚然成风，书法之实用书写即普通文书书法，与书法之艺术书写即取古诗文经典为内容的书法，已成双轨制格局——论艺术，以古诗文经典内容为主；谈实用，以日常文书内容为主。前者以文人士大夫书斋文艺活动为平台，后者以社会民众日常事务活动为平台。书斋与社会并行，艺术的古诗文经典与实用的社会文书并行。

再一次转换，是在清末民初。随着白话文运动、简化字、标点，尤其是钢笔的引进，毛笔字在实用中被彻底取代与逐出舞台。原有的社会文书之书写，在一夜之间灰飞烟灭；而不得不让抄录古诗文经典的艺术的书法专美于时。原有的实用的社会文书书写与艺术的古诗文经典书法的双线型发展，在"西学东渐"的文明大潮冲刷下，渐成以艺术的古诗文经典内容之书法艺术为单线的一枝独秀：写书法就是写古诗文。不但今天人是这么想的，即使民国初年的吴昌硕、于右任、沈尹默这一代人直到近期的林散之、沙孟海、陆维钊、启功、赵朴初这一代已故名家大师，也都是这么想的。在经历了百年延续之后，它也已渐成传统，人人习以为常，不再有什么质疑的必要了。至于原有的另一翼的以实用为主的社会文书书写，既已退出历史文明舞台，现实又不需要，谁也不会再去牵挂它，只是徒留了一具供后人缅怀回味的空洞躯壳而已。

我们的思考切入点，即从这里开始的。

<p style="text-align:center">二</p>

在失去了实用的社会文书"书写"这一翼的呼应之后，书法仅保存了以古诗文经典抄录"书法"这一翼，以此独立面世，并试图以此来自立于艺术之林时，我们忽然发现它在一定程度上成了一个"怪胎"。它自称是一门独立的艺术，但它却不反映当下这个社会时代历史诸内容，只是以其书写技巧、风格来"应世"，而在其他任何一门艺术如绘画、戏剧、舞蹈、影视、音乐中，或隐或显，应该都必然反映当下这个社会时代的各种内容——丰富的立足当下的社会政治经济民生内容，被一些遥远的孤立的、与今天社会基本不相干的古诗文经典轻松地取代。文字内容不关时事不关当下，已成为这几十年来书法界约定俗成的常识与习惯，成为一种"见怪不怪"的现象。书

法家们只关注技巧、关注风格，对书写文字内容以及它背后的构思、立意、内涵、主题等等却严重忽视，书法创作作品的评价，成了技术（用笔技巧）优劣大比拼。书法越来越滑向技术化陷阱而缺少人文含量，随之而来的，是书法越来越缺少即时的社会性与时代性。

正是基于这一评估与体认，我们才会在学术上提出书法当反映时代、反映社会，也才有了今天为展览取名曰"社会责任"现实针对性与专业的理由。

仅仅钻研技巧与风格，当然无须去关注社会责任与时代动向，只要在书斋里勤加练习、日积月累即可。但长此以往，书法家的心态与眼界尤其是思考会日渐萎缩，再也无法与时代、社会同呼吸共命运，而越来越成为孤芳自赏的自恋者。这对一个艺术家而言是极为危险的。而鼓励有成就的书法家走出书斋，直面社会、直面时代、直面民生，多接地气、扎根生活，则是使书法家保持充沛活力增强创造开拓能力的一个有效途径。它不仅是针对书法家的个人修为、造化或拓展视野的需要，它对具体的书法创作过程、书法创作作品结果的产生，也将具有独特的"催化"的意义。它会有效地改变当代书法从内容到形式的许多构成要素与构成序列，从而为当代书法艺术创作注入新的时代与社会活力。

从"书斋"走向"社会"，是当代书法建立自身在新时代的形象与标杆的一个有效途径。因为它切中了几百年来书法存身于文人书斋所带来的弊端——在宋元明清书法家而言，本来并不是弊端，因为他们既有实用文书书写，也有书斋观赏书法；但在实用这一翼退出社会舞台的近代即清末民国以降，在书法已成为一门独立艺术而生存于文人书斋和美术展览厅之时，强调书法的在艺术创作中尽可能多地面向社会民生与当下时事，其实是在有效地补充其生态平衡之不足，是一种重新呼唤书法从实用文字书写到视觉艺术创作之间的完整生命循环的必要性与历史规定性。只要书法还在书写文字，只要这些被书写的文字还在传达语义，文字内容指向社会与民生的实用文字书写的类型，未必一定与视觉艺术立场上的书法创作完全不能并驾与兼容。它甚至可以成为经历了500年书斋文化、100年展厅文化发展的书法在新的历史时期的出发点。

当然，这样的讲求社会性的出发点，并不是对上古时代书法实用文书书写方式的简单回归与复制，而是具有了新的时代意义。

1. 古代书法史中的实用文字书写，是完全被动的无法选择的。从上古到中古时代，在印刷术尚未发明之前，用毛笔书写是一个必需的文化技能与文明传播主要手段。即使是在宋代印刷术兴起之后，日常文书书写也还是社会文化生活中的一个主要手段，并无其他手段可供自由选择。由是，古代的"社会性"、古代的实用文书书写，是自

然的（而非人为的）、被动的（而非主动选择的）、实用的（而非有意表现的）、工具性的（而非出于文化艺术目的的）；但在今天，我们再努力去强调当代书法创作的"社会责任"；强调书法当直击民生、直面社会、直叙时事，却是一种有意的、审美的、人为选择的、基于展厅的艺术表现与传播的目的——同是记录社会民生与时事，今天我们去做，是一种认真的审美文化选择，是一种特定的视觉文明传播。它的文化意义，远不是过去被动的实用文书记录的行为所可比拟的。

2. 古代的实用文书书写，在书写过程中只考虑文辞语义的传播，一般不会去关注书写的视觉形式美感，也不会以之当作一种艺术表达。一般通用的整齐美观工整清晰，是最常见的文书标准。但在今天，我们以"社会责任"理念所引领的社会记事、民生叙事等书法创作专题，却是出于一种艺术的目的，因此我们会在进行时事、民生等方面的文辞书写时，先考虑它可能拥有的视觉艺术形式之美，并预先设定目标要求与过程关注。由于在今天，书写者已不是过去的从社会百工到文士名臣等遍布各阶层的社会人士，而是专业的书法家。书法家在以社会责任进行书法创作时，先天地会对作品所呈现出的形式、风格、技巧等作出专业上的规范选择，因此所书写的文辞内容虽是社会百态，但书写的方式却是出于纯粹的艺术目的，并以艺术创作的形式要求与技法要求为旨归的。这样出于明确的艺术目的的书写，注重风格、流派、形式、审美，自然与古代的实用书写不可同日而语。

3. 古代的文书，是用于社会交往，并无向社会公众进行艺术展示的目的。并且古代也没有"展览"的概念。但在今天，书法明确进入"展厅文化"时代，即使是记录社会民生百态的书法，其目的也是供展示、供欣赏、供艺术传播，书法的功能不再只限于实用记事而首先是供人欣赏——而且还不是在书斋中，而是在作为公共空间的美术馆展览厅中供人欣赏。因此今天书法的提倡"社会记事"，首先并不是为了一般工具性的记录，而是基于艺术作品传播立场上的审美需要的艺术式记录，或更准确地说，是以一般的社会文书记录为物质平台，而取艺术视觉形式美与文辞意义美为主要传播目标。它在展厅中向观众提示的，不是实用的日常文字含义传播，而是立足于艺术家解读思想、解读时事的"思维"的展开：启人以思、予人以智。在此中，文字所代表的是日常记事还是社会思考与反省，亦即是否有足够的"意义所指"以与展厅中作品审美形式相匹配，是区别古代单纯实用文字记事与今天在艺术展厅中有目的地关注社会民生、时事的关键的分水岭——以展厅为媒介，任何一个观众专门到展厅里来观看一个艺术展览，他期望的必然是后者而不可能是前者。这，就是"展厅"这个终端对当代书法创作所提出的"反制"要求。它构成了我们强调"社会责任"而不是简单反

映一般的社会生活日常。

<div align="center">三</div>

由此，我们抽取出一组与"社会责任"相关的概念：社会之"思"；大社会；"社会"的内涵。

首先来看社会之"思"。

古代书法之扎根于社会，当然也体现出相应的社会性。但其主要功能，是日常社会生活之"用"。今天我们在展览厅里讨论书法的社会性，主要是关注今天社会百态所具有的典型启示意义，重点在于启发、解读社会生活所引发出的"思考"与"思想"。与古代的"用"相比，作为艺术的传播功能与意义提升功能显著增强。其间的差别，正是工具物质与人文精神推介之间的巨大差别。

亦即说：今天我们提书法的"社会责任"，如果不能从具体的社会百态中提升出"思想"并作相应的价值观引领和人文精神引领，则这样的"社会"反映并无"责任"可言，自然也是缺乏意义的。

其次，是大社会与小社会之别。

笼统地说：文人书斋也是社会的一部分。书法家皆是饱学之士，在书斋里自得其乐，并不一定就是不"社会"了。如此一来，自宋元明清以降的书法艺术作品（而不是实用文书书写）多抄录古诗赋，当然也是笼统的"社会"文化的一个组成部分。

但这种建立在以书法家个人生活空间的社会，却是相对狭窄的小社会。相对应的社会百域、时事风云，却是覆盖全民的大社会。此外，"社会"概念的一个必需的含义，是它的时代要素。而在书斋里抄录古诗赋，缺乏的恰恰是这个"时代"——时代脉搏、社会进步、民生诉求……这些时代内容，恰恰是抄录古诗赋所不可能具备的。

"社会责任"理念的提出，即立足于这个大社会，把书法从沉湎于书斋精英文化形式中拉出来，重新拉回到火热的社会时事中去。强调书法对于民生、社会、时代所应承担的反映、提示、阐释、表现的责任。在此中，"民生"是对应于过去的文人书斋生涯而强调的重点。"社会"是对应于书法家个人经验、趣味而强调的重点。"时代"是对应于书写古诗赋传统文化的专业习惯而强调的重点。"民生"，把书法家从书斋拉向生活百态，它是艺术扎根的土壤。"社会"把书法家从个人视角拉向全民视角，学会超越自己的单一书法立场而关注全社会的进步。"时代"把书法家从沉湎于古代传统文化拉向当下时事，与时代发展同呼吸共命运。这三个指向，都是指向"大社会"。

由是，"社会责任"被提出，必然是立足于"大社会"而不可能有其他。

再次，是"社会责任"的层次分布。

在书法展览中强调"社会责任"，应该不是一个单一的平面概念。它包含了我们对书法可能拥有的表现能力的分层次定位。换言之，它在本次群展中，具有相应的几个不同层次：由小至大，由大至小，互为因果，环环相扣。

首先，是最大层面的"社会责任"。包含时代、社会的一切可能的内容，涵盖几乎所有的领域。其次，是较大层面的"文化责任"。包含文化领域的相应内容，比如教育、科技、文学艺术、社会伦理、价值观建设、文化传统承传等等。再次，是中层面的"艺术责任"，关涉艺术的创造与继承、探索与发展、越界与试错及在书法中的表现。最后，是专业层面的"书法责任"。具体讨论书法艺术的经典表现，从主题到形式再到技法的种种规范表现范型。四个层面由广入微，由大至小，"社会责任"最为宏观，"书法责任"最为具体。在本次展览中，我依这四个层次提出了十个不同的主题、形式、技术各异的"子展览"构想，试图以此来打造一个丰富多彩的"社会责任"的具体形态。它不是一种简单地以书法为工具的空洞苍白的政治理念宣传，它是一个自身有丰富层次，从艺术本身需要出发的新的书法目标——是书法发展到当下自身迫切需要的目标。

最后，是"社会责任"的结构要求。

在本次"社会责任"群展中，首次提出了一个前所未有的"群展"的理念——即不是习惯上大家熟悉的以一个主题一个脉络为基础的一次展览（哪怕是一次作品数量众多的大型展览），而是在一个宏大的展览空间中同时容纳至10个不同主题不同形式不同表现的复合式展览，我将之命名为"群展"。其实是一次多主题展览的组合，是一个展览群。

在"群展"中，有两个子展览，是直接显示"社会责任"的具体内容的。

一是强调社会时事的"壬辰记史"。

以2012年为时间脉络，将已发生过的国际、国内、各省市各地所发生的重要事件提取编排，以书法的形式表现出来。文字要求是，适宜书法创作的浅显文言（取其重复字少且口语气少），并加以评价探讨，书法要求是行书，以便识认。从1月开始到5月展览之前，形成一部以当代史为主体内容的、刚刚发生过的史事记载文献。展览之后，再继续书写下去，争取有一年的贯穿脉络。如果坚持3至5年，则足以构成一部当下的书法史。

二是强调以社会民生的"民生叙事"。

以当下的社会生活为文字表述平台，重点反映现实民生与社会百态。以社会媒体

《钱江晚报》为载体，以"民生书法30天"为口号，利用微博、网络论坛、信函等各种传播渠道，向社会各阶层征集民生故事。大凡老百姓的衣食住行、喜怒哀乐、吃喝拉撒、生老病死、婚丧嫁娶，只要能讲出的故事，越草根越好。社区居民、外来务工人员、工人、农民、公务员、企业家、教师、大学生……没有任何身份上的限制。被选中的民生故事，由我改写成文言、创作成书法作品，形成一个50至60件作品规模的，直击社会民生百态的草根的性题展览。也许可以说，这是一部有史以来未见过的"民生"的书法史。

"时事的书法史"与"民生的书法史"，是本次"社会责任"群展中最集中体现出"社会性"的两个子展览，也是两个最具有创新意蕴的前所未有的子展览。与群展中其他专题的展览相比，它们具有鲜明的"社会"个性，直接对接于"社会责任"这个最重要的主题词。虽然不能说其他主题的子展览就一定没有"社会责任"的含义，比如榜书大幛的创作，比如碑帖题跋的创作，比如"大匠之门"提倡的文化承传，比如"守望西泠"对经典传统的回溯，广义上说也是"社会责任"的曲折反映。但相比之下，"时事书法""民生书法"这两个专题范围明确的展览，一是从上而下的宏观视角，一是自下而上的微观视角，的确是最直接地反映出"社会责任"的核心意义与覆盖面的。

以此来为2012"社会责任——传播、阅读、创造：陈振濂综合书法群展"作一自白，拟一解题，或许有助于书法界诸公对我在艺术上文化上作此突兀选择加以理解与支持。

关于书法家的"社会责任"

为一个个人书法展取名曰"社会责任",当然有在书法界较多关注个人感受与情趣的群体氛围下,有意识地呼唤"社会责任"的意图在。亦即说,我们至少会先有一个基本判断:书法在当下会较多地关注对专统文化的承传。比如关注经典,比如重视古诗文作为书写内容。但书去对于当下社会生活的关注度却是不够的,与现实生活之间的距离是较遥远的,缺乏密切的衔接度的——正因为不够,所以要认真进行提倡。

一提"社会责任",很容易被误解为政治挂帅。我们过去习惯于简单的"两分法"。要么是个人的、艺术的、自我的,要么是国家的、政治的、大众的。以此逻辑推衍,则书法中一强调"社会责任",貌似一定要强化它的政治意味,使书法变为政治理念宣传的工具。于是顺理成章的伸延,则是书法要去写社论政评、写政治口号。似乎不如此则不足以显示"责任"。

其实强调"社会责任",并不能简单地等同于重视政治责任。"社会责任"是以社会为平台,更多的是工农兵学商,更多的是社会民生百态,更多的是工作、生活层面上的日常起居式的关注。它不一定要以抽象的政治理念与口号为前导,它更关注社会本身。我为"社会责任"群展设定的直接项目,一是关注时事的"壬辰记史",是取自上而下的宏观立场,另一是关注民生的"民生叙事",是取自下而上的微观立场。前者近于宏大叙述,后者尽量反映"草根诉求"。两者都不是抽象的单一政治概念的推广,但都有隐含着的政治理念,而具体着力于我们每天都会与之朝夕相处的各种新

闻记事与民生叙事。正是它们，构成了"社会"的基本概念，也引出了我们的"责任"要求。它不过多地纠缠于理论上的正确与否，但十分关心每一则叙事的事实上的真实与否。

第一个问题：书法家应该如何来把握"社会责任"这样一个命题？

书法的"社会责任"，首先即表现为人的"社会责任"。如果整天沉湎于自身狭窄的笔墨趣味或形式游戏，不去感受时代脉搏，不与社会同呼吸共命运，人首先就没有意识到从事书法其实有责任，自然更无所谓"社会责任"了。

其实，书法书写的是文字，是文字就有语义。只要写汉字，它本身即有意义。这就使书法要体现"社会性"，比音乐、舞蹈、戏剧、绘画、雕塑、建筑等等要便利得多——因为文辞语义先天地即可以传递丰富的社会信息。由是，我们在今天疾呼强调书法的"社会性"，正是基于书法在当下不具备"社会性"的现状。但这个不具备，并不是书法本身先天地不能表达"社会性"，而是当代书法家在主观上并无对"社会性"的表现意识与责任感使命感：是书法家不愿为、不能为，而不是书法不可为。如果书法家希望"为"，本来是很容易"为"的。

书法家们为什么不愿为？究其根本，是今天书法家大都把自己定位为古典式的文人士大夫，希望在书斋中通过笔墨来自我圆满。其价值取向是内省的，其趣味是雅玩的。如果是把书法当作一门真正的独立艺术，把自己定位为艺术家，那没有一个真正的艺术家会容忍自己不关注社会生活，不接触社会，蜷缩在书斋斗室里自得其乐。但如果是宋元明清的文人士大夫，这样的选择却是很合乎逻辑、大抵不谬的。

以今天的生活环境与起居工作环境，真要想让自己变身为文人士大夫并不可得，实际上也只能是一个"伪文人士大夫"而已。古典的精神是无法获得，所关注的只能是一些粗浅的皮毛与表相而已。由是，情感极不真实的伪文人士大夫们，却去仿效古代真正士大夫们在书斋里以翰墨自娱的做派，其结果是在精神上逐渐蜕变为无视、疏远、拒绝社会生活内容还自命清高，却全然忘记了古代书法本来先天地就具有"社会性"即社会生活语义传播功能与职责的。

由此可见，问题的症结正在于书法家自身的严重缺乏"社会责任"、缺乏直面社会生活的使命感。书法家满足于不动脑子地抄录古诗赋还自诩其雅，却不敢对社会当下有所担当，这正是今天书法家在艺术精神萎靡和营养缺失方面无所振作的症结所在。他们宁愿做"伪文人"，却不敢试着去做"真艺术家"。因为做真艺术家，是要付出牺牲与代价的。与在书斋里互称风雅相比，真正的艺术却是要由真性情、真血肉、真牺牲来置换、来"以命相抵"的。

呼唤有志气有理想的书法家作为艺术家的"社会责任"，是我们要做的第一重要的工作。

第二个问题：是当代书法创作体现"社会责任"，反映时代的可能的"路径选择"。

新文化运动以来，书法以抄录古诗词为唯一的选项。书法成了"古学""旧学"，其实并不是没有人提出过怀疑。但一则在民国时期，"书法是不是艺术"也还在争执之中，众说纷纭莫衷一是，自然不会有太多的人去关心它写古诗赋还是今文章。二则当时古文被"言文一致"的新文化（白话文）轻易取代，在书法中苟延残喘而被保留，似乎也没有多少人愿意追根寻底。三则书法家们也都不像画家、戏剧家、舞蹈家、音乐家、文学家那样对社会时事十分敏感，大抵是旧文人转型兼业，习惯于文士式立场而缺乏现代艺术家立场。更重要的是，即使有个别书法家想尝试不写古诗赋而写现代时事社会，但既记录现代时事自然而然会使用白话文，而白话文（标点、横写、简体字）进入书法的尝试，却无一成功范例。从白话文，到简化字横写，再到标点符号，尝试者有勇气一试，而接受者却几乎没有。书法在艺术上试图接近社会，还不单单是一个题材问题，还牵涉到文字（繁体简体）、文辞（文言白话）、书写（横竖式、标点）等一系列文化障碍，自然是屡战屡败，从跃跃欲试到偃旗息鼓。待到新一代书法家（未接受过旧学熏陶的）成长和进入书法界，这些原本可以成为改革切入口的思考也渐渐褪去其印迹，抄古诗赋成为常态惯例，人人认定理所当然，人人认为这是"规矩"而无人再想着去改变它了。

即使如此，这几十年来也不乏敢于尝试的"斗士"。总归起来，有如下几种尝试是旨在接近书法与社会之间的关系的。

（一）抄录当下诗文

在 20 世纪 60 年代至 70 年代之间，为了使书法跟上社会政治的步伐，不被批评为陈旧落伍，书法家们努力抄写鲁迅诗和毛泽东诗。应该说，这是书法家在当时文化环境下所能作出的最大努力。虽然它不具有多少艺术含量，在时过境迁后也再无同类风气，但作为一个时代的记录，还是应该引起我们的关注与思考。当然很有趣的一点是：即使是写毛泽东、鲁迅的诗词，但一则书法家们仍然坚持用繁体字竖写，写诗词、拒绝标点符号，而不去抄录更具有时代特征的现代白话时事文章与简化字，表明对书法家而言，书法的走向社会衔接于社会，还是有一些专业底线是必然坚守、难以逾越的。

（二）提倡自作诗

写政治家诗文会令人感觉太过宣传化，于是在 20 世纪 80 年代至 90 年代，有书法家大声疾呼当鼓励提倡写自作诗文。一则是提高书法家的学问修养，要学会自

作诗词。二则也是以此来记录书法家生存的社会、时代。这样的提倡本来很有意义，甚至由中日联合举办的"自作诗书法展"也坚持了 20 多年，但由于它毕竟是一种小众的提倡而无法推广到全书法界，又加之古典诗词的格律、对仗等等都是已经过去了的文辞规则，今天人要运用娴熟也大不易。因此仍然无法成为当代书法创作衔接社会的主要方式，只能是极少部分的兴趣相同者进行交流时的特定方式而已。

（三）倡导书法的"主题性创作"

在书法创作之前，先预设一个"主题"，以它对接于社会，然后再以书法的形式技法语言配合之，这样的社会性努力，20 世纪 80 年代末"学院派书法创作模式"即尝试过。它是把书法传统的书写式创作引申向一般音乐、戏剧、绘画、雕塑、影视创作的艺术方式，强调先要有主题构思，再跟进风格技巧形式，与原有的书法方式在目标、手法、过程上距离甚大。由于有"主题"，立意构思在前，对接于社会生活是毋庸置疑的。但它的困难是操作难度稍大，如果习惯于原有的书法模式、不熟悉艺术创作的一般规则的，面对这样的要求可能茫然不知所对。因此，它更像是一种科研探索而不是现在即能推广的大众项目要求。它会提示出书法作为独立艺术门类的今后发展方向和应强调的要素，但作为一种"社会型"需求探索，虽然具有引领作用，它本身却不是一个人人即可轻松为之的类型，只能适用于科研院所与高校的特定精英范围而难以在当下成为书法走向社会的典型范例。

（四）阅读书法

于是，就有了我们现在正在尝试的第四种类型："阅读书法"。

"阅读书法"与上述各种尝试相比，其实它在方法上是最传统的——运用文字文辞的语义传递，以书写与书法艺术形式出之。唐代以前都这么做，宋元明清以后开始不这么做了；到民国，尤其是这 30 年来是完全不这么做了。于是今天我们号召"复古"，重新倡导这么做。当然这个"复古"不是简单地回到过去——过去记录文辞语义的书法，是被我们后世认定的，其实当时原本就是书写而未必有什么"书法艺术"的想头。但是今天我们再拿毛笔来写这些记录时事民生社会的书法，却是出于纯粹的艺术目的：是为了悬挂在美术馆展览厅里供观众欣赏的。因此，方式是"复古"，目的却不是"复古"而是开新。既然目的不同，那今天我们在写这些记录时事民生社会内容的书法时，一定会主要关注其在展厅中呈现出来的艺术美与视觉形式之美，并以此来征服、获取观众（其背后是社会）的认可。而不会是像古代那些纯实用的文书书写，不管别人观感如何，只要自己写了能用即可，因为它本来就不是被别人看或赏玩的。

从 2009 年"心游万物""线条之舞"展开始，我已有几十件书画文史题跋作品面世。

到 2009 年 12 月北京中国美术馆的"意义追寻"大展,已经把几百件作品分为两大板块。其中一个板块,即"阅读的书法"。包含了"名师访学录""西泠读史录""碑帖考订录""金石题识录"合计约 100 多件展品,以与"观赏的书法"部分相对应。这是"阅读书法"的正式起步,它又是我们走向"社会责任"的"第一步"。

2010 年 10 月教师节,我举办了"大匠之门——陈振濂眼中的名家大师"专题书法展,以"阅读"为契机,以前一年"意义追寻"大展中的"名师访学录"为基础,构成了一个书写 50 位已故名家大师音容笑貌的展览作品系列——以此来表现书法承传、传统延续、尊崇师德的社会文化伦理。它当然是书法强调"社会责任"的一个重要表现。2011 年 9 月正逢西泠印社建社 108 周年,我又以前一年"意义追寻"大展中"西泠读史录"为基础,重新创作了以宣扬、推介西泠印社百年可歌可泣历史的作品 108 件。作品文字可阅读,展览目的是弘扬西泠印社精神——以此来凸现出历史文化承传与精神永存的"社会责任"。

由此可见,要强调"社会责任",以"阅读书法"为契机的书法创作,应该是一个相对最便捷的途径与方法。或更进一步说,只有拥有了"阅读书法"这个手段基础,"社会责任"的强调提示,也才会找到具体的合适路径。与略显幼稚的抄录时文、过于狭窄的自作诗、难度系数过大的"学院派主题性创作"相比,以"阅读书法"为基础平台的书法强调衔接于社会的"社会责任"创作目标,相对是最可行也最易行的。它不需要改变我们已有的创作格式、规则与模式,它只需要我们具备熟练的文字(文辞、文句、文章)驾驭能力。而这样的文字能力,书法家们因为是从事书法这一文字艺术,本来先天地就应该是轻车熟路、手到擒来的。

第三个问题:是书法需不需要承担"社会责任"?

这似乎不是一个命题。有谁会说书法不需要承担"社会责任"?

但笼统的理论界说容易,而一具体展开后即会出现许多可能会南辕北辙的认识分歧。

比如,当书法家们大笔挥洒在抄写唐诗宋词之际,要无关痛痒地去承认书法应该有"社会责任",谁都不会反对并且认定自己的抄录唐诗宋词也是在丰富人民的文化生活,也是在尽"社会责任"。但当我们把"社会责任"落实到十分具体的书法文字内容书写,要以作品来表现时代社会民生(其他各门艺术都如此)时,只习惯于抄唐诗宋词的书法家一定会退缩改口,不愿意为了一个抽象的"社会责任"而改变自己几十年来抄录唐诗宋词的已有习惯而去做痛苦的蜕变。

又比如,当所有文化人均认为书法应该反映时事,因此书法文字内容应该直接与

时代与社会衔接挂钩之时，书法家们在理论上肯定也不会反对，因为这是普遍的道理，谁反对谁就是不智。但一到具体过程中，当书法家发现要自己撰写文辞来表现今天的社会内容时，他们发现这远比抄古诗文要辛苦麻烦得多。于是他们也必然会改口转向，不愿意放着现成的省心事不做而去自找麻烦，尤其是还会在实践中感觉到写白话文不像书法、写文言文又写不好之时，每天不是在为写不好字的技巧烦恼而是在为文辞撰写而头痛之时，这种抗拒感会更强。于是又会理所当然地回过头去，不再视"社会责任"的担当为必须。

亦即说，如果从过于世故的现实出发，"社会责任"是一个在理论上万分正确但在实践上却不受待见的"鸡肋"。要推行它，其实还会遇到许多习惯上的、观念上的、具体操作困难上的阻碍，只要意志不够坚定、认识不够清晰，是完全可能会半途而废、不了了之的。

只有把书法在当今的使命当作最高的神圣目标，只有把书法的发展与推进视同生命，只有认定书法衔接于社会是一个不容犹豫的前提、是一个必需的条件，只有认定今天的书法家作为艺术家要有社会担当、明确书法艺术必须有"社会责任"这一认识是无可置疑的"准入线"和"门限"而不容置疑，只有这上述的一切都能成为当代书法的共识，我们才不会去强调这样做是如何如何困难，如何如何做不到，才不会去权衡其中做与不做的利弊并反复摇摆于进与退之间，而是义无反顾、一往无前、破釜沉舟。强调与彰显当代书法艺术的"社会责任"，这是前提，是目标，是使命。至于困难，当然会有，如果很容易做，前人早就在我们之前做完了，还用等我们来吗？但既然认定它应该做、值得做、必须做，那就需要调整立场，"逢山开路遇水架桥""兵来将挡水来土掩"，迎难而上，不纠缠于该做还是不该做，而是去讨论怎样克服困难取得成功，如果一次不成功，那就一百次、一千次，不达目的誓不罢休。

这种勇于创新敢于探索的决心与勇气，本身也是一个优秀的书法家所应具备的"社会责任"。

我之所以确定"社会责任——传播·阅读·创造：陈振濂综合书法群展"这样一个总展览的总标题，其理由也即在于此。

从古典文人书法到社会民生书法

——书法的"社会责任"新解

一

近百年来的书法，与古代形态相比，已经发生了天翻地覆的变化。我们可以举出许多历史转型的关键词作为证据：

书法脱离实用成为纯艺术创作；

书法走向"展厅文化"时代；

书法作为独立艺术门类的意识加强；

书法作为学科和专业的成立。

一部近代史，其实就是一部书法百年转型史。正如我在《现代中国书法史》中提到的观点：一部书法百年近代史可比五千年古代史。因为百年近代史正遇到了历史学界所称的"千古未有之奇变"。比如上述几项列出的证据，都是五千年古代书法史所未见的新时代新课题。没有"西学东渐"、没有"维新"、没有"新文化运动"，是不会有这些新课题的。

本来，既有这样的"千古未有之奇变"，它对书法的专业意识与创作意识，应该有明显的影响痕迹——从古代书法的文人书斋、走向今天的美术馆展览厅。书法的生存环境变了，书法的创作模式、形式也应该随之有变而不可能是一成不变。换言之，

在不同的环境制约下，书法创作应该有"文人书斋书法"与"艺术家展厅书法"的差别。这是客观环境变化所导致的结果。变化是合理的、顺理成章的；不变化却是不合理的、令人难以理解的—物质基础决定上层建筑，所谓"与时俱进"，其本意即在于此。

但遍观今天的书法创作，却令我们十分遗憾。

从 20 世纪 80 年代初开始的书法复兴，在最初的十年中，书法家们几乎没有意识到这是个问题。一个书法展览，即使是一个全国性的书法展览，随便把自己书斋里悬挂的作品挂到美术馆展览厅去，还自以为笔墨精良功力深厚。可能的确是认真创作，但送交展览会的作品与自己书斋雅玩自娱悬挂的作品在形式、表现上相去无几，大致相同，这些都不被认为是有问题的。从老一辈书法家顺手写一个条幅挂在展厅里，以"人书俱老"的威望受到顶礼膜拜，到中青年书法家仿效这样的方法，让我们明确感觉到这是一种书法界约定俗成的"常态"，人人熟悉而以为理所当然，却全然未考虑到展厅不同于书斋所带来的"公共空间"与"私人空间"、千百人观展与两三知己品赏、多件作品同展竞争与偶悬一二以示明志，以及还有限时赴观与幽雅茗谈的时间上的种种差别。

在恢复、复兴书法的最初几年，这样的做法并没有多少人表示怀疑——书法刚刚从沉闷与压抑的长期怪圈中走出来，正在释放出它应有的文化能量。我们为之欢欣鼓舞还来不及，自然不会去过多地挑剔、苛责它。但在书法进入一个稳定的发展时期之后，每次展览看到同样的"书斋气"表达而缺乏精密的创作意识，未免会油然而生"黔驴技穷""江郎才尽"之感——书法家难道就如此没有思想？缺乏创造力？只以大笔挥挥的书法技巧唬人，以单纯的"炫技"来取代深刻的思想表现，或以书斋风雅来简单地替代丰富的展厅表达：其背后则是以个人化的趣味来取代社会文化对艺术的期许与要求。

20 世纪 90 年代以后的书法家，有的已经敏锐地感觉到这是个问题。一部分精英名家出任各大展的评委，也已经开始有意识地选拔一些适合展厅的作品参展获奖——在"展厅文化"的倒逼机制下，书法不得不为"艺术化生存"而重新反省自己：不是反省自己的恒定价值观，而是要反省在"展厅文化"背景下自己的具体生存方式与生存形态。如果书法家一意孤行，不尊重"展厅"这个客观环境而只是抱残守缺于自我的"书斋"；那么反过来当书法展览举办之时，展厅同样也会反过来不尊重书法—除非你决心终老于个人书斋自娱自乐而坚决不踏入展厅一步。

20 世纪 90 年代以降的书法家，已经逐渐形成了以展览为中心的活动方式。因此部分有先知先觉的书法家们开始了适应"展厅文化"的新尝试：比如注重形式直至"形

式至上"，关注视觉冲击力而书写大件作品以体量取胜，或还有"评委好色"的色纸充斥其中，或还有为丰富而求拼接、贴签、做旧……尽管今天许多批评家对这些手段表示出故作高深的不屑，但我以为从宏观来看：这些现象是利大于弊。因为它终于告诉我们，书法家不再自以为是、老子天下第一，书法家们终于明白在展厅中是观众（其背后是社会）说了算。为获得良好的社会评价，应该认真考虑并尊重社会公众（在展厅）对书法作品的观赏需求。如果刻意不去尊重，那是要受到社会的冷落与惩罚的。

当然，这还是迈出很小的一步，书法的大格局还是十分书斋化的。抄录的还是古诗古文、格言警句，抄录的方法也还是"炫技"，把今天的大部分书法比如全国各书法展览中的参展获奖作品，与晋唐宋元明清帖学一系的经典名品相比，其间无论就书写方式、作品形态、技法标准、形式结构，大致并没有太明显的区别。即使是在现代意义上的展览厅里悬挂并且是几百件作品一堂悬挂，似乎与文人书斋相去甚远，但就作品本身而论，技巧上是二王唐宋以下，格式是条幅、对联、中堂、册页，用的是繁体字竖式，书体是篆隶楷草，尤其是文字内容写的仍是古诗文。这些都表明，书法家在对待书法作品、书法创作方面，从本质上说仍然是古典式的、文人书法类型的。

现代的美术馆展览厅时代，与古典的文人书法类型之间的交替与混杂，撑起了一个热闹非凡但又不无奇怪、对艺术表达拥有疯狂热情但艺术思想观念却又是极其落后的书法艺术的世界。这个世界拥有超大的投入群，但却又是在许多基本的艺术规则、要求等方面显示出幼稚、懒惰、颟顸、迂腐、迟钝的特征，从而使书法越来越像大众狂欢的"准艺术"，而没有一门独立的艺术门类应有的各种限制与规范，还有要素。

<center>二</center>

如何使书法从古典形态走向现代形态？如何使书法从文人书斋走向社会展厅？如何使书法从自娱自乐的雅玩走向反映社会万象的历史？如何使书法从"炫技"到以艺术表现深刻的思想？如何使书法从写毛笔字转型成为真正的艺术创造？

近30年来，少部分书法家从创作、评审、美学、史学、批评、教育等各个方面对这一命题进行了反复思考与尝试。为求得书法的发展并适应展厅文化时代的需求，书法现代派、书法墨象、书法行为艺术等等各种不同的尝试鱼贯而出。而在20世纪六七十年代以写简化字、横写、点标点符号、抄录白话文等等，也被当时的书法家所关注、所尝试。如果说前一序列是着眼于艺术的探索推进，那么后一序列即着力于书法与社会文化的互动。当然，问题恰恰在于这两个序列的探索都表现出一种水土不服

的症状：前者过于西化与绘画化，书法界很难引以为主流；后者却是多表现为直接的套用与被动的转接，缺乏针对书法艺术创作的特定出发点而更像是新一轮的写毛笔字，两者应该都不属于理想状态。

把传统书法往现代派上引，是一种在艺术轨道内部的时序前后的变迁。有如从农耕社会到工业社会再到现代信息社会再到后现代……它是基于同一个路径的改造与目标的置换。

而把书法从文人形态引向社会时事，则是基于不同路径、不同观念、不同出发点、不同主题要求的新思路的展开——书法的存身于文人书斋，严格算来从宋元明清以降已有千年之遥，它早已形成一种体系健全门类齐整、从观念到方法、从风格到技巧、从艺术观念到物质技术表现的一整套价值体系，甚至，与唐以前石刻与金、甲文相比，它早已经是人们心目中当然的主流形态。亦即说，文人书法，几乎略等于书法从内核到外延的全部内涵。

正因如此，以书法"展厅文化时代"为契机，以这个"千年未有之奇变"为抓手，把书法从文人这个惯常的立场中牵引出来，把它拉向社会与民生百态，就有了革命性的含义。因为它至少是在对将近千年、从宋元以来的书法文人书斋化的主流倾向做了一次颠覆。它告诉我们，在书法的世界里，有一个"独善其身"的书斋文士风雅，还可以有一个"兼济天下"的社会民生百态。前者固然是书法家修炼自身所必不可少的，后者却是书法赖以生存的丰沃文化土壤。倘若离开这个土壤过远，对社会时事民生百态过于陌生而漠不关心，一个书法家要想在艺术上有所作为，首先就缺乏"当下"的基础。

毋庸置疑，相比于千年传统的文人士大夫风雅，以书法来记录社会时事民生百态，当然是一种突破与创新。但究其根本，其实书法在上古到中古时代，本来就是作为时代文献记录而存在的——实用文书之书写，每一则都是实录社会时事民生百态，别说那些简牍纸帛文书，就是许多石刻金文的原始目的，也即记录各种社会事务与时政要务的、切于实用的。因此，今天再提让书法回到社会民生百态，其实就是一种"复古"：以古为新。古已有之，但近千年来传统渐失，今天我们再重新呼唤出的已有传统。

但它又不简单是复古复旧。古代的实用文字书写，是建立在纯粹自然的被动式工具书写之上的。其间既没有纯粹的艺术欣赏风气，也没有展览厅以供展示。实用社会文书书写，只是一种简单的应用需要，并无审美意识在内，更不可能有艺术创作意识在内。但今天我们倡导"社会民生书法"，却不是为了被动的工具式实用书写——因为作为工具书写，早就无须毛笔，钢笔乃至电脑键盘早就专美于前了。今天我们写社会百态，其目的从一开始即为了审美与艺术欣赏。一开始即准备把它置于展厅中展示

艺术之美的，一开始即作为艺术创作、创造而不是实用而存在的。

以艺术创作与表现、展示为出发点的社会时事民生百态书法，是一种新的非实用的类型。它在书写内容上，一反经典的古诗文，强调社会、强调时事、强调民生、强调当下的现实。它要求书法家除了锤炼自己的书写技巧之外，应时时关注社会发展、国计民生、科技进步、文化繁荣，从小书斋走向大社会，在成为书法家之前，应该先成为一个与社会休戚相关、进退与共的"与时俱进"者。他应该先是一个鲜活的社会"人"；其次才是个书法家。并且，在关注社会民生之际，他应该是一个血肉相关、冷暖自知的当事者，而不是一个不关痛痒的冷眼旁观者。他应该有超越书法一艺的人文情怀，惩恶扬善，求真去伪，是一个由技入道的善知善行者，而不仅仅是一个"嗜技"而不知"道"的匠艺之人。

但以此标准来衡之，则今天书法家们动辄迷醉于笔法、书体、风格、形式，只知千篇一律地抄录古诗文，显然是捉襟见肘、瞠乎其后、时见委顿矣。

要以书法为时事、为社会、为民生，强调书法的即时性与社会性，现成的古诗文抄录当然无以胜任；而简单搬入的白话文却又因其结体简单、重复语词多、标点阻隔等等而极不宜于书法，于是时贤只能鼓励书法家多多自撰诗文：以自撰来表述社会与自己的所思所想。自然，一时代有一时代之文字，要表现今天社会百态，完全靠古文辞也难以胜任。即如许多新名词如"民生""微博""网购""外来民工""医闹""教育产业化""信息传播"……都是今天极有时代特色的语词。古汉语中并无，但并不妨碍我们将之引入自撰文字——早年文言白话之争前后，梁启超的浅近文言论述体曾经风靡天下，成为左右舆论的最佳文体。既不晦涩深奥致使社会无法接受，又不是纯白话使书法创作无从措手，这种为求社会性、为使社会易于接纳、为社会寻找新语言的成功例子，正是今天书法在书写文辞上寻求鲜活的社会民生百态时最适合借用的典范——晦涩深奥，是书斋里老学究们的事，不适合社会性表达。浅显的口语白话文又因其语词方式不适合书法进行艺术上的表达。是则浅近文言当是最能体现"社会性"的文辞载体。要在书法中强调当下的社会责任，这文辞方法是一个绕不开去的关键点。

当然，浅近文言只是一个媒介，关键还是要看撰的是什么？可读性如何？于是，又回到我们最关键的一个创新概念，"阅读书法"——书法内容文辞，必然是可阅读或有阅读价值的。越是千篇一律地抄古诗文，不关痛痒，就越没有阅读的价值。只有事关当下的社会时事民生百态的文辞内容，又是新撰的，才会引起赏者阅读的兴趣：通过观赏书法作品，感受美的存在；通过阅读了解书法家的所思所想与社会百态，从而更确切地感受到一个书法家的社会责任和一件书法作品中所包含的社会责任，由此，

在书法中强调"社会责任"，必以"阅读书法"为前提。这两者是互为表里、缺一不可的。缺一就无所谓"社会责任"。

三

至少到目前的认识水平为止，我认定"社会责任"之于书法，可以有宏观、微观两种不同的视角。一是立足于时代立场的社会时事的表现。这个时代曾发生了些什么？哪些事件是具有时代意义的？另一是立足于生活立场的民生百态的记录与评论。老百姓每天的衣食住行喜怒哀乐是怎样的，他们的幸福与民生艰难有哪一些？前者构成了"社会记事"即我的展览中的"壬辰记史"部分，后者则构成了"民生叙事"部分。前者取材于各家媒体的报道、点题与传播提示，后者得力于来自百姓的直接诉说即"民生书法 30 天"微博、网络、信函的投稿。两方面的素材提取，通过我的撰稿即具有阅读意义的文辞表达，从而形成了我在书法创作中试图投射出的"社会责任"。

两种不同的视角，代表了自上而下和自下而上的不同立场。过去我们都是以帝王将相来构成《二十四史》，历史是帝王将相的历史，近代西方史学革命，像计量史学、口述史学又大行其道，于是又都是过于具体的事例而有使历史变成一个个个人理解的碎片，显然都是不够全面。我所认定的历史，应该有两个不同的界定。第一是强调社会时事的而不是政策宣介的，是实录每天发生的有意义的各种事实而不预设前提故为宣传与有目的的推广。只要是实录而不是宣传，就必有它的客观性。第二是强调时代民生的而不是政治的，是关注具体生活百态而不涉国家政治治理管制。只要是扎根于民生百态，它就一定是鲜活的、与时俱进的，不是虚假矫饰的。只有同时关注到这两个角度与方向，才是真正意义上的"社会"的而不是"书斋"的，是大众的而不是个人的，是强调责任担当的而不是自娱自乐的。

自宋元明清以来，书法从社会实用文字书写走向书斋、走向高端的古典文人书法，是书法的一大进步。它为书法提纯为文人境界进而成为独立艺术门类，起到了决定性的作用。

今天当书法已毫无社会实用功能之后，仅仅存身于书斋作"文人相"的书法，越来越因其雅玩自赏、"不接地气"而显示出苍白无力、萎靡困顿的窘境来。它与社会越来越隔膜而陌生，越来越孤高而狭窄。在此时，重新呼唤书法作为艺术应回归社会时事民生百态，更是一种进步与改革。因为书法远离实用之后，它已缺少衔接于社会的思想需求与创造意识。因此，通过非实用的社会时事民生百态的文字题材的书写，

把书法家重新拉回到时代、社会、事件、民生中来，并依靠"展厅文化时代"的历史恩惠，把这种衔接所带来的社会立场（包括书法家的社会关怀人文关怀与不懈的创造热情），以艺术（而不是实用）的方式展示给人看，这还不是书法在近千年浸淫于书斋文化之后的一场大变革？

"社会责任"——"社会时事书法""民生书法"，这正是今天书法不同于古代、近代的标志。如若它能成立，书法艺术发展就会有永不枯竭的源泉、永远前行的动力。这源泉与动力，即来自我们这个伟大而丰富多彩的时代与社会。

哪一门艺术的发展，不需要社会与时代的推动？

图书在版编目（CIP）数据

书法创作是什么 / 陈振濂著. -- 上海：上海书画
出版社, 2020.4
（陈振濂学术著作集）
ISBN 978-7-5479-2302-3

Ⅰ.①书… Ⅱ.①陈… Ⅲ.①汉字—书法创作 Ⅳ.
①J292.1

中国版本图书馆CIP数据核字（2020）第056929号

陈振濂学术著作集

书法创作是什么

陈振濂　著

责任编辑　李柯霖　田程雨
审　读　雍　琦
责任校对　林　晨
整体设计　瀚青文化
技术编辑　包赛明

出版发行　上海世纪出版集团
　　　　　上海书画出版社
地　址　上海市延安西路593号　200050
网　址　www.ewen.co
　　　　　www.shshuhua.com
E - m a i l　shcpph@163.com
制　版　杭州立飞图文制作有限公司
印　刷　浙江海虹彩色印务有限公司
经　销　各地新华书店
开　本　787×1092　1/16
印　张　22.5
版　次　2021年10月第1版　2021年10月第1次印刷

书　号　ISBN 978-7-5479-2302-3
定　价　118.00元
若有印刷、装订质量问题，请与承印厂联系